世界玻璃珍藏圖鑑

20TH -Century Glass

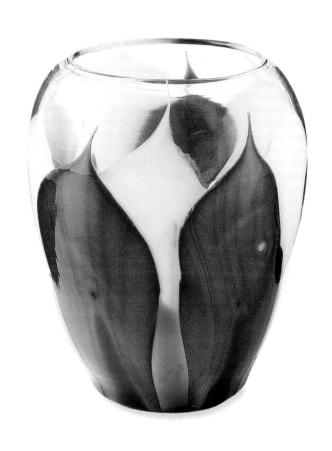

前頁：第凡尼透明玻璃紙鎮花瓶
有粉紅、白色和綠色玻璃內含物所
構成的花瓣形。整體效果是一朵盛
開的花。約1910年。高16公分。
12,000~15,000英鎊 LN

里希馬基吹模花瓶，48頁

DK COLLECTOR'S GUIDES

世界玻璃珍藏圖鑑

朱蒂絲·米勒（Judith Miller）

法蘭琪·萊比（Frankie Leibe）

馬克·希爾（Mark Hill）

合著

葛拉罕·雷（Graham Rae）

安迪·強森（Andy Johnson）

約翰·麥肯錫（John McKenzie）

海奇·羅文斯坦（Heike Löwenstein）

攝影

李佳純、游明儀、趙敏

合譯

果實

DK

www.dk.com

世界玻璃珍藏圖鑑

Original Title: DK COLLECTOR'S GUIDES:
20th-Century Glass
Copyright © 2004 Judith Miller and Dorling
Kindersley Limited.
Complex Chinese Edition © 2006 Fruition Publishing
A DIVISION OF CITE PUBLISHING LTD.
All Rights Reserved

作者　朱蒂絲・米勒（Judith Miller）、
法蘭琪・萊比（Frankie Leibe）、
馬克・希爾（Mark Hill）
譯者　李佳純、游明儀、趙敏
攝影　葛拉罕・雷（Graham Rae）、
安迪・強森（Andy Johnson）
約翰・麥肯錫（John McKenzie）、
海奇・羅文斯坦（Heike Löwenstein）
總編輯　王思迅
副總編　張海靜
主編　林淑雅
特約編輯　李鳳珠
封面設計　黃子欽
內文編排　謝宜欣
行銷企畫　黃文慧
發行人　涂玉雲
出版／果實出版
城邦文化事業股份有限公司
台北市中正區信義路二段213號11樓
電話：（02）2356-0933　傳真：（02）2327-9210
發行／英屬蓋曼群島商家庭傳媒股份有限公司
城邦分公司
台北市中山區民生東路二段141號2樓
讀者服務專線：0800-020-299
24小時傳真服務：02-2517-0999
讀者服務信箱E-mail：cs@cite.com.tw
劃撥帳號：19833503
戶名：英屬蓋曼群島商家庭傳媒股份有限公司
城邦分公司
香港發行所　城邦（香港）出版集團
香港灣仔軒尼詩道235號3樓
電話：（852）2508-6231　傳真：（852）2578-9337
新馬發行所　城邦（新馬）出版集團
Penthous 17, Jalan Balai Polis, 50000 Kuala Lumpur,
Malaysia.
電話：（603）9056-3833　傳真：（603）9056-2833
印刷　LREX Printing Co. Ltd.
出版日期　2006年2月初版
定價　599元
ISBN　986-7796-42-X
有著作權・翻印必究

國家圖書館出版品預行編目資料

世界玻璃珍藏圖鑑／朱蒂絲・米勒（Judith Miller）、
法蘭琪・萊比（Frankie Leibe）、馬克・希爾（Mark Hill）
著；李佳純、游明儀、趙敏譯 -- 初版 .-- 臺北市：
果實出版：家庭傳媒城邦分公司發行, 2006 [民95]
面；　公分 .--
含索引
譯自：20th-Century Glass
ISBN　986-7796-42-X（精裝）
1.玻璃藝術－圖錄
968.1024　　　　　　　　　　　　　94015327

目次

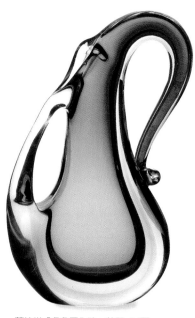

慕拉諾「多色置入法」花器　34頁

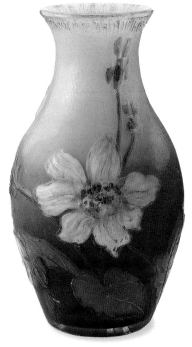

Burgun, Schverer & Cie花瓶　81頁

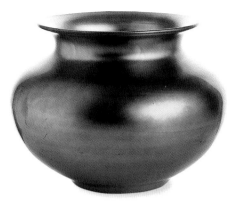

斯托本「藍色金虹」玻璃碗　123頁

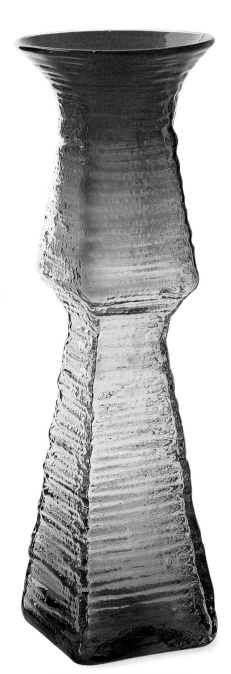

布蘭可橙黃色漸層玻璃花瓶　70頁

泰里皮特拉的〈交響曲〉　218頁

如何使用本書

本書分為6個章節：吹製與套色；壓製與模造；五彩；釉彩、彩繪製與鑲嵌；磨刻與切割；當代玻璃與工作坊玻璃。每章的開始有一篇介紹，討論各種玻璃製作的技術過程以及歷史發展。同時還有方便的收藏家小祕訣。每章都包含重要玻璃設計師與英國、美國和歐洲工廠的簡介，以及各家的範例作品。頁側表提供各設計師或工廠的大事記一覽，「深入剖析」則特別介紹重要作品。每件作品都有簡短敘述，並提供尺寸、該作品生產的日期、地區以及最新價位。書中未隨附原文之玻璃製造廠商與人名，請查閱書末之中文索引。

＊編按：本書收錄之世界玻璃廠牌與製造工廠中，絕大多數不曾為華文世界所翻譯。當中有不適宜中譯者，本書以原文呈現。

大事記
記錄有關各設計師和工廠重要年份的時間表。

設計師概述
介紹玻璃設計師或工廠事業的來歷，強調其作品特色，也提供收藏家鑑賞資訊。

深入剖析
挑選與註解重要作品，並提供特色介紹。

圖說
詳細描述作品，包括使用的玻璃種類，並提供製造日期與尺寸。

價格範圍
所有標價都以範圍方式標出，讓讀者知道大概。陳列在博物館的作品不提供標價，本書以NPA為代號。最後一章使用代號來表示標價，請見189頁的對照表。

出處代碼
除了陳列在博物館的作品，書中大部分作品都由攝影師於拍賣場地、業者公司、骨董市場或私人收藏場合拍攝。每一件都標示出拍攝人。詳細名單請見230至232頁。

前言

20年前，我開始蒐集Monart玻璃——一半是爲緬懷我的蘇格蘭家園，另一半則是因爲雖然所有人都覺得它很庸俗，我卻覺得一個西班牙製造玻璃的家族，在蘇格蘭中部製造一些非常不蘇格蘭的玻璃，可謂相當浪漫。

　　如今，我的收藏擺在客廳架上，朝陽照在灑金玻璃上，使它們看起來生機盎然。這總是提醒我人類爲何蒐集物品——和喜愛的事物生活在一起的興奮感。

　　迷上玻璃以後，我想知道更多相關的資訊。從艾米勒‧蓋雷到路易‧康福‧第凡尼，從白修士到侯姆加爾，種種不同的主題已經夠刺激了。如同美國玻璃大師契胡利所言：「幾個世紀以來，玻璃讓人著迷。它是一種最神奇的原料。」我們愛玻璃，因爲它結合了脆弱和力量，玻璃能夠將當時的設計包含在內，而且既實用又具裝飾性。玻璃就是光的導管——一盞第凡尼檯燈偉大之處就在於當它被點亮時，陰影變成一個新的空間。

　　偉大的玻璃作品是靠人力做出來的，而非系統或技術。整理這本書最棒的地方，就是有機會在玻璃製造之鄉——義大利的慕拉諾，親眼目睹玻璃大師製作戲劇化的作品。我們有機會體驗充滿戲劇感的創造過程，看著人與熔化的挑料搏鬥、創造出藝術品。知道玻璃隨時都有可能粉碎，讓人不禁屏氣凝神。玻璃大師腦中對於作品的想像，也許還超過玻璃的能耐。

　　當然，像玻璃這樣的題材，認識愈多，需要知道的也愈多。去欣賞蓋雷研發出來的浮雕技術、第凡尼使用的五彩光面，以及去了解巴克斯特的靈感，就是一場長途探險的開始。一位當代玻璃大師，能夠使用如「花條馬賽克」這類古老的技巧，製作出現代的作品。

　　這就是爲何20世紀的玻璃藝術可以如此激勵人心的原因。

鮑德溫與顧吉斯堡花瓶，192頁

Judith Miller.

朱蒂絲‧米勒

玻璃的藝術

魔術和神祕籠罩著玻璃，無論是玻璃的製作方式，或是玻璃的來源。玻璃大師拿地球上最普遍的材料——砂，憑藉其熟練的雙手、燃燒的火爐和數個世紀以來的經驗，變出各色形式和千變萬化的色彩。

沒有人確切知道玻璃最初是如何或為何製造出來，但玻璃天生的美感以及能夠變化成各種形狀的能力，讓它立刻成為價值非凡的東西。雖然已知最早的玻璃品，是在美索不達米亞發現的大約西元前2500年的玻璃珠，但埃及人和羅馬人才真正將生命注入這項媒材，製作出珠寶、水罐、花瓶和長頸瓶，這些東西有許多還是當今玻璃大師的靈感來源。例如，製造左圖羅馬吹製長頸瓶所使用的技術，和創造右圖的現代高腳杯的過程相去不遠。

製作玻璃時，需要將砂和其他簡單的原料放在火爐裡，在非常高的溫度下加熱直到變成近乎液體的狀態。將鐵條伸入熔化的玻璃中扭轉以形成「挑料」，拉引出來，像熔化的巧克力一樣。然後，製作物件時，須使用一個以上的其他火爐來同時加熱。經過幾個世紀，使用的工具和技術大都保持不變，主要是鉗子和剪刀。使用者的技巧決定了工具的效用。

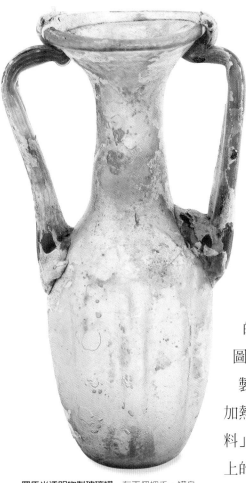

羅馬半透明吹製玻璃罐 有兩個把手，罐身有紋路。罐身因埋在土裡好幾世紀而保有一定的五彩。西元200~400年。高11.5公分。
800~900英鎊 ANA

彩色玻璃條經過篩選然後熔化，放在同樣為熔化了的透明玻璃挑料上。造成的挑料外表會有不同顏色，然後經玻璃大師和助手以一定速度旋轉並延伸，直到它變長變薄，讓扭轉的顏色呈現在最後成品。這根多色蕾絲玻璃條被切成數段，然後再一起熔化，以工具在其他火爐裡製作，形成碗狀部分和底座。海豚部分則是把熔化的玻璃滴在底座後再塑形，最後再把所有的部分組合起來。

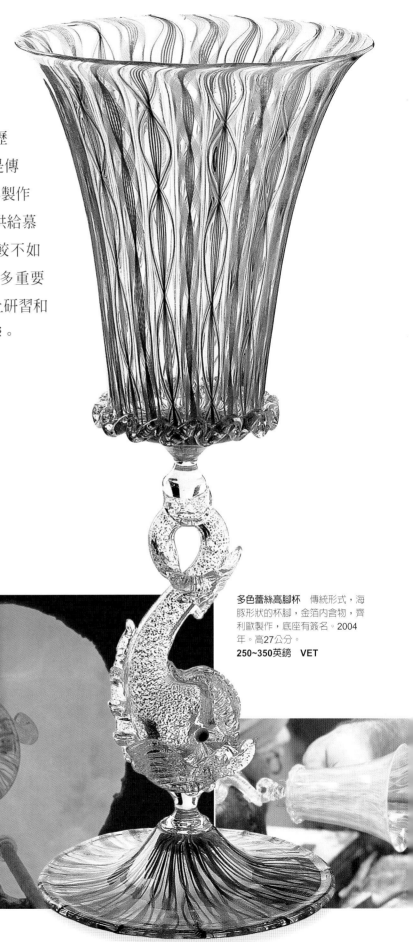

　　玻璃製作的歷史發展可追溯至地中海附近的國家，尤其是11世紀時威尼斯人居住的慕拉諾島。雖然幾個世紀以來玻璃的設計歷經改變，但歷史風格仍然具重要影響力。右圖高腳杯的風格就是傳統式設計，年代可追溯至19世紀，但它卻是2004年製作的。這只高腳杯不只是威尼斯設計的範例，也提供給慕拉諾玻璃大師發揮精湛技藝的管道。雖然規模較不如前，慕拉諾島的玻璃製造傳統仍然持續。今日許多重要的玻璃藝術家，包括馬齊斯和契胡利，都曾在島上研習和工作，還有更多人也受島上出產的非凡作品的影響。

多色蕾絲高腳杯　傳統形式，海豚形狀的杯腳，金箔內含物，齊利歐製作，底座有簽名。2004年。高27公分。
250~350英鎊　VET

慕拉諾風格

雖然許多歷史性的慕拉諾技巧，在今日還是以同樣的方式被使用，有的則是更新之後獲得對歷史有興趣的前衛藝術家的青睞，將它們使用在現代風格裡。

其中一項技巧就是花條馬賽克：圖案構成方式，是將直徑只有幾公分的小塊彩色瓷磚或鑲嵌物放在玻璃面上，類似羅馬馬賽克。鑲嵌物的製作過程與前頁的多色蕾絲條類似，其設計是將彩色玻璃粉末在挑料上面或裡面熔化，然後再將挑料拉長或擠壓而成細長的柱狀，切割成小塊瓷磚，以顯露出裡面的花樣。

一件使用到花條馬賽克的作品是否具高度價值，要看該作品的創造者為何人，以及花條馬賽克本身的設計、複雜性和成功度而言。舉例說明，描繪微型畫像的羅馬花條馬賽克非常複雜，既稀少又貴

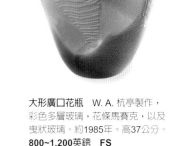

大形廣口花瓶　W. A. 杭亭製作，彩色多層玻璃，花條馬賽克，以及曳狀玻璃。約1985年。高37公分。**800~1,200英鎊　FS**

威尼斯復古「萬花筒」香水瓶　托索兄弟玻璃廠製，瓶身由花條馬賽克覆蓋，瓶頸細長。約1910年。高28公分。**300~400英鎊　AL**

從1930年代起，玻璃大師維托利歐‧斐洛就將花條馬賽克層疊至板子上來製造馬賽克圖案。熱挑料捲過其上把花樣黏起來，然後整個物件再放進火爐裡，將花條馬賽克熔化，使其互相接著，並黏附在中心之上。然後，瓶身被吹成空心，再以工具做細部雕琢。瓶頸以鉗子做開口，再將玻璃底座黏著在基底。

重。今日的花條馬賽克也一樣：上面的圖案越複雜生動，炙手可熱的程度就越高。最常見的花條馬賽克，如左圖的瓶子或是全世界都可見的紙鎮，就是小型、幾乎呈對稱的花朵。這類花條馬賽克排列成色彩豐富的圖案，通常稱為「萬花筒」（millefiori），意思是「千朵花」。

花條馬賽克是威尼斯風格的典型特色，數個世紀以來不斷被使用，傳統風格的作品到今日還是持續製造。然而，玻璃設計師如威尼斯人維托利歐‧斐洛，以及幾位20世紀的製造者如馬齊斯、菱琛、傑西‧塔和索貝爾等，重新演繹這類風格，讓它與時代同步。有些人使用50年代和60年代設計革命時常見的強烈對比色彩，但也有排列方式較隨機稀鬆的花條馬賽克，另外則有人擅長用現代社會中的圖案，如卡通人物。

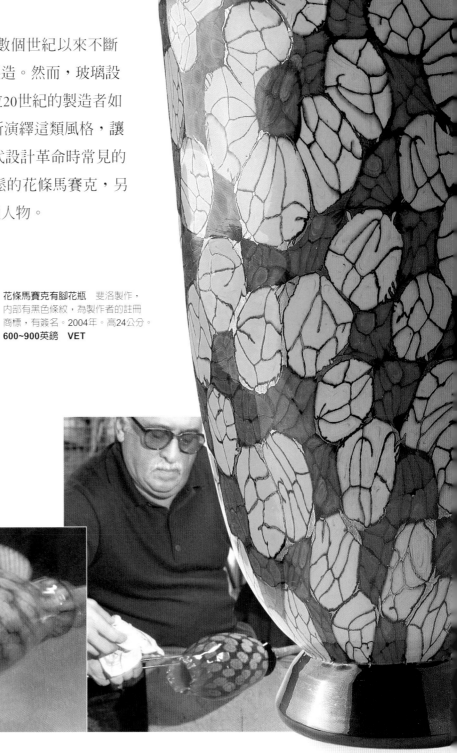

花條馬賽克有腳花瓶　斐洛製作，內部有黑色條紋，為製作者的註冊商標，有簽名。2004年。高24公分。
600~900英鎊　VET

套色作品

我們現在明白手工玻璃品之不易製造，它解釋了此類作品爲何如此昂貴而受到喜愛。在檢視一件作品時，可發現它包含不止一個層次，而是層層相疊。工匠必須格外注意，因爲如果新層次的溫度和核心不同，作品可能會失敗。這項技術稱爲「套色」——全世界的玻璃工匠都在使用。

　　從最基本的層面來說，套色透明玻璃在內部涵蓋了彩色的設計，可以反射和折射，製造出巧妙的視覺效果。甚至在相較來說較爲簡易的吹模法所製的玻璃上，套色透明玻璃（尤其在底座部分）能夠讓作品更「生動」，特別是對照到顏色強烈的玻璃時。在套色中每增加一種對照的顏色，就得到另一種不同的效果，例如佛拉維歐·波利自1930年開始設計的多色置入法（或稱「浸沒」）作品，爲此類風格的主要代表。

　　套色並非完全與玻璃的折射能力有關，也不僅提供色彩之間對照而已。一些基本圖案，如一長串內部氣泡或形象，可以被捕捉在兩個玻璃層之間，例如右圖的花瓶，和安東尼·史登的滾石花瓶。史登將搖滾明星

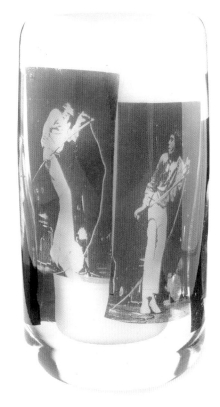

滾石合唱團花瓶　安東尼·史登設計製造，使用的是史登於1960年代拍攝的原版照片。2004年。高21.5公分。
700~1,000英鎊　ASG

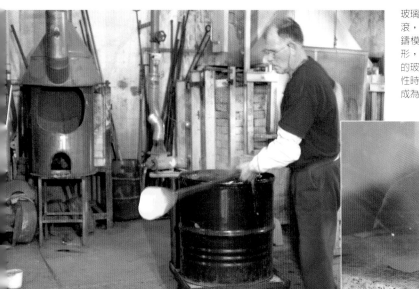

玻璃大師的助手先將熔化的橘色玻璃挑料在金箔上翻滾，讓金箔黏在挑料上。然後再將挑料放入金屬桶狀鑄模，同時在裡面做一連串的推出動作，讓玻璃成形，造成一排排的凹口。在冷卻的挑料上鋪一層熔化的玻璃，讓氣泡陷在作品裡。然後再趁作品還具可塑性時，使用各類工具由上往下在瓶身外層加工。口緣成為理想的形狀之後，便將作品放至冷卻。

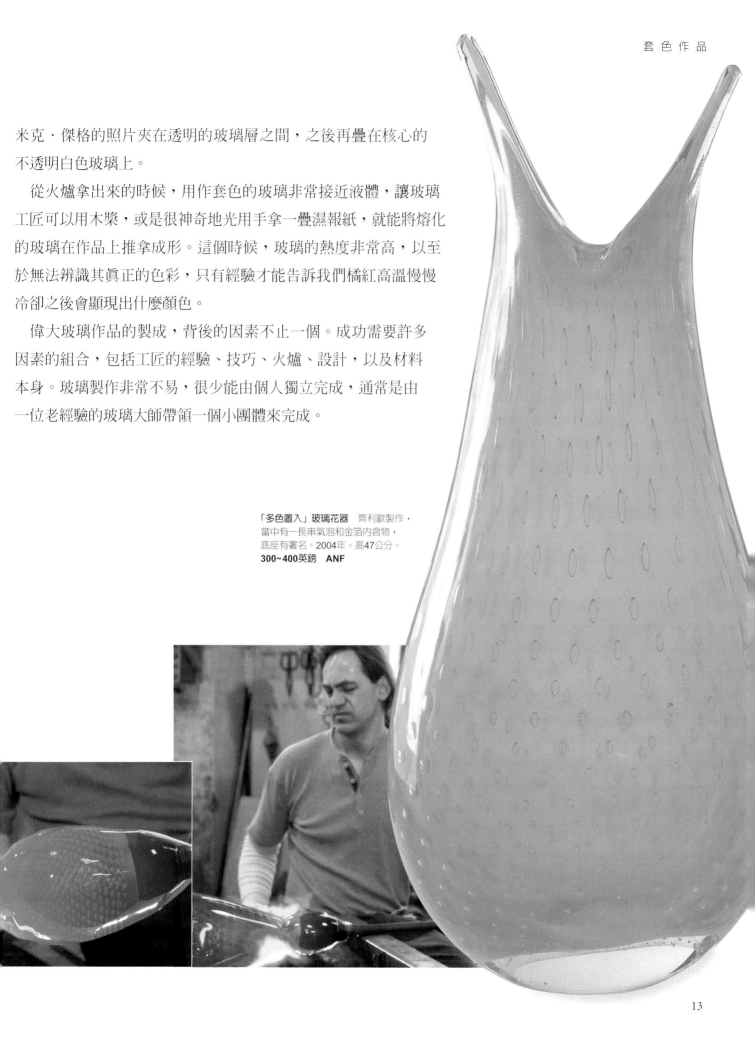

米克‧傑格的照片夾在透明的玻璃層之間，之後再疊在核心的
不透明白色玻璃上。

　　從火爐拿出來的時候，用作套色的玻璃非常接近液體，讓玻璃
工匠可以用木槳，或是很神奇地光用手拿一疊濕報紙，就能將熔化
的玻璃在作品上推拿成形。這個時候，玻璃的熱度非常高，以至
於無法辨識其真正的色彩，只有經驗才能告訴我們橘紅高溫慢慢
冷卻之後會顯現出什麼顏色。

　　偉大玻璃作品的製成，背後的因素不止一個。成功需要許多
因素的組合，包括工匠的經驗、技巧、火爐、設計，以及材料
本身。玻璃製作非常不易，很少能由個人獨立完成，通常是由
一位老經驗的玻璃大師帶領一個小團體來完成。

「多色置入」玻璃花器　齊利歐製作，
當中有一長串氣泡和金箔內含物，
底座有署名。2004年。高47公分。
300~400英鎊　ANF

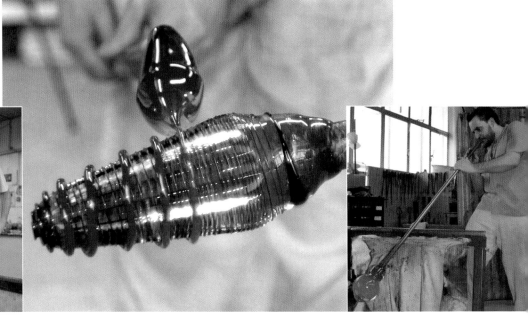

吹製玻璃

看著玻璃的製成，就像看一場無聲芭蕾舞：沒有人說話，但團隊中的每個成員憑直覺合作，總是站在正確的地方，依循大師無聲但絕對的指令。溫度極高的熔化玻璃被送進火爐又拿出來，工具在彼此之間傳遞，作品被重新加熱，加工，再加熱，然後再加工。

其中的中心點就是玻璃本身。團隊中的每個成員，尤其是大師，在每個階段都必須要專注在玻璃上並了解玻璃。出錯的風險很高，為了成功，必須小心並專心去處理玻璃，最重要的是尊敬。不管在哪一個步驟，無法控制熔化玻璃意味著將失去這個作品。在重力的影響下，那近乎於液體的形式會扭曲、流動，然後消失無蹤。

還有其他因素阻礙玻璃工匠的努力，包括火爐的熱度、玻璃的熱度和重量。挑料本身再加上用來附著的鐵條之後，玻璃可重超過9公斤，在可能的情況下，立架可以拿來支撐這個重量。時間是另一個重大的敵人：玻璃只有

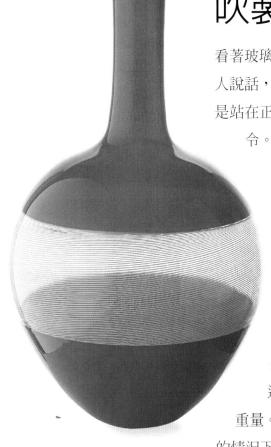

橢圓形壁爐花瓶　透明有彩色條紋環帶，拉長圓柱狀瓶頸，康寧漢設計製造，美國。約2003年。高29公分。
1,500~2,000英鎊　AGW

彩色熔化玻璃螺紋由工人黏著在圓錐狀的挑料上，挑料即為成品最後的顏色。首先，須將挑料架在支持凳上吹成中空。在頂部做加工時，再用熔化玻璃將玻璃條「黏」在底座。套色完成之後，再以一團濕報紙以按摩的方式將作品推拿成形。

在達到某個溫度時才能成功塑形，意思是說，挑料只能在很短的時間內被操弄，然後就要送回火爐中再加熱，同時還要維持之前所做的改變。從火爐拿出來後，挑料必須快速且不斷被轉動、甩動或旋轉，避免重力將它向下拉，摧毀小心塑造成的形狀。大師和團隊成員往往必須費盡力氣才能重新獲得控制，當他們從事這項歷經數世紀的鍛鍊與琢磨的技巧，專注的神情在他們臉上一覽無遺。

當大師感到滿意，認為作品已經完成，就需要讓玻璃「休息」，在爐裡慢慢冷卻數日，真實的色彩才會浮現。

左圖：輪廓線碗　克魯克斯設計製作，自然吹製，有彩色玻璃條紋的波浪形喇叭狀展開口緣。簽名在底座。2000年。最長54.5公分。**700~1,000英鎊　CG**

極光套色石頭形花瓶　雷頓製作，橘色和藍色螺紋裝飾，厚重透明玻璃套色反射出內部圖案。2004年。高23.5公分。**400~500英鎊　PL**

玻璃大師

在整個20世紀中，偉大的玻璃製造家結合傳統技術和開創性的觀念，改變了我們看待玻璃的方式。同一時期創作的人很多，因此有一些趨勢也同時發生。在1900年代初期，法國的蓋雷使一世紀前被重新挖掘出來的浮雕技術向上推進一層樓，將玻璃帶往新的層次。就在同時，美國的路易・康福・第凡尼和澳洲的洛茲玻璃師傅受到新近出土之羅馬五彩玻璃的啓發，開始製作複製品。經常有人錯誤指控美國玻璃製造廠斯托本抄襲第凡尼。事實上，在卡德的主導之下，斯托本是戰前最具創意的玻璃工廠之一。

　　法國玻璃製造家萊儷將壓製玻璃與吹模玻璃提升爲藝術品，不再僅是實用產品，引起其他製造家的跟風。從檯燈、花瓶，到車上吉祥物和數百個他所設計的香水瓶皆然，萊儷的作品爲裝飾藝術時代的精神做出總結。北歐的玻璃廠如歐樂福和候姆加爾，以及諸如賀德和蓋特等玻璃製造家，將複雜的玻璃內氣泡和雕刻技術帶到新的境界。

　　二次世界大戰之後，玻璃製造家開始以不同的方式面對這項工藝，將充滿創

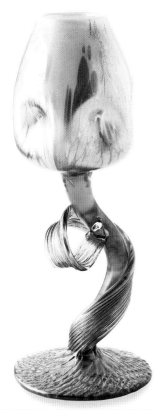

洛茲五彩花瓶　鬱金香形，套料為從底座向上延伸的捲曲葉子。1900~10年代。高24公分。**40,000~60,000英鎊　LN**

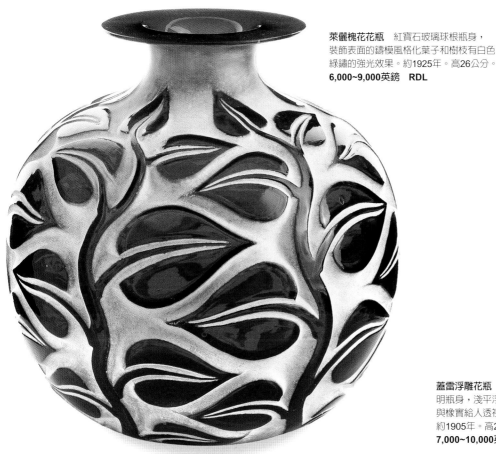

萊儷槐花花瓶　紅寶石玻璃球根瓶身，裝飾表面的鑄模風格化葉子和樹枝有白色綠鏽的強光效果。約1925年。高26公分。
6,000~9,000英鎊　RDL

蓋雷浮雕花瓶　綠色半透明瓶身，淺平浮雕的橡木葉與橡實給人透視畫的感覺。約1905年。高25公分。
7,000~10,000英鎊　MACK

少見的第凡尼「法浮萊」幻彩玻璃紙鎮飾瓶 飾有葉子與花形的拖曳花條馬賽克。約1910年。高26.5公分。
30,000~50,000英鎊　MACK

少見的斯托本水晶玻璃瓶狀花器 卡德製作，表面黏著有酸蝕的花朵與葉子。1930~32年。高29公分。
5,000~7,000英鎊　TDC

「卡拉卡」花器 龐克維斯特為歐樂福製作，內部有藍綠玻璃的網狀設計，以透明玻璃套色。1960年代。
高15.5公分。**550~650英鎊　JH**

馬賽克成型玻璃瓶 畢昂可尼為威尼尼玻璃所做的設計，外表由尺寸不一的多彩方形玻璃覆蓋。1951年。
高36.5公分。**5,000~7,000英鎊　QU**

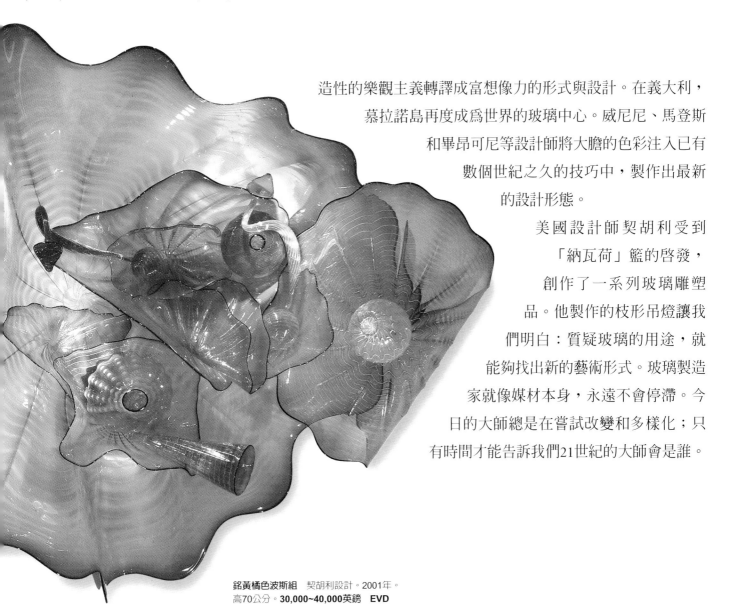

造性的樂觀主義轉譯成富想像力的形式與設計。在義大利，慕拉諾島再度成為世界的玻璃中心。威尼尼、馬登斯和畢昂可尼等設計師將大膽的色彩注入已有數個世紀之久的技巧中，製作出最新的設計形態。

美國設計師契胡利受到「納瓦荷」籃的啟發，創作了一系列玻璃雕塑品。他製作的枝形吊燈讓我們明白：質疑玻璃的用途，就能夠找出新的藝術形式。玻璃製造家就像媒材本身，永遠不會停滯。今日的大師總是在嘗試改變和多樣化；只有時間才能告訴我們21世紀的大師會是誰。

銘黃橘色波斯組 契胡利設計。2001年。高70公分。**30,000~40,000英鎊　EVD**

威尼尼花瓶 畢昂可尼設計，瓶肩形
式，有紅、藍條紋覆在透明玻璃上。
底座有簽名。1951年。高24公分。
2,000~3,000英鎊 FIS

吹製與套色玻璃

吹製，這項古老的技術經過數個世紀以來逐漸改變，也日趨精良，直到19世紀仍為主要的玻璃製造方式。這種將玻璃泡泡轉變成器皿或雕塑形貌的神奇過程，固然需要高明的技巧，但也提供給吹製玻璃的行家和富想像力的設計師無上自由與表達的自發性。20世紀，特別是北歐和義大利兩地的玻璃製造家，將吹製玻璃與套色玻璃推向了巔峰。北歐設計師探索有機而優雅、和諧的形式，以及和緩的互補色；極具個人獨特性的義大利設計師則頌揚色彩，以戲劇化、大膽組合和創新模式，將色彩運用在形式同樣廣泛的吹製和套色玻璃上。

早期發展

在西元前1世紀,玻璃製造界發現了一項革命性的技術:吹製。基本技巧包括將一團高熱或熔化的玻璃挑料聚集在長的空心管末端(吹管),然後吹氣將玻璃充氣成所需的形狀和大小。

自由吹製

這項技術表面看起來容易,需要的是速度、協調性和控制力。通常由一位吹製大師帶領團隊來完成。在20世紀,吹製大師自成一派,眾家設計師在北歐風格之有機、自由吹製的透明玻璃雕刻和對稱形狀中,探索玻璃的可塑性。這些作品包括了延展後的「甩動」形,方法是將吹管末端的熔化玻璃向下甩動。

吹模法

基本上,將玻璃吹至鑄模,能夠以最節省的時間和技巧製作一系列重複的形式。玻璃製造家將熔化的挑料吹進已經成形的鑄模來塑造形狀和圖案,或是兩者同時完成。當挑料被吹進有浮雕或凹雕圖案的鑄模時,設計圖案就會覆蓋在器皿的內部。有時候,有鑄模圖案的玻璃會拿來重新吹製,以放大或扭曲其上的設計圖案。這種技術在

1920年代和1930年代大行其道,如英國的玻璃作品創造出各種色彩和圖案的光學鑄模玻璃。

在1960年代和1970年代,吹模在不同流行類別裡嶄露頭角,例如北歐玻璃品設計的結構玻璃,最出名的是芬蘭的伊塔拉(見49頁),以及英國人巴克斯特為白修士玻璃廠所做的設計(見55頁)。1960年代普普藝術時期,對稱圓柱形發展出複雜的變化,所採用的方法正是吹模。在吹模過程中,玻璃轉動時會創造出非常平滑的表面。轉動的吹模玻璃這項技術,與北歐玻璃品單色極簡風格有關。

套色玻璃與套料玻璃

製作套色玻璃時,外層玻璃先被吹進鑄模中,再將其他層不同顏色的玻璃吹進內部並藉由加熱而熔接在一起。這項技術發展於1800年代,經由波希米亞玻璃製造家使用而達到驚人效果,到了1900年代,義大利玻璃製造家更進一步發展,創造出獨特的多色置入玻璃(見34頁)。

古老的套料玻璃技術中,主要的玻璃挑料被滴到另一種顏色的熔化玻璃裡,構成一薄層。

在20世紀,套色玻璃與色彩、蔓延、切割、雕刻、酸蝕、噴砂和氣泡結合,使用在一系列愈趨複雜的開拓性技術裡,例如「格拉爾」(Graal)、「艾麗兒」(Ariel)、「拉芬納」(Ravenna)及「卡拉卡」(Kraka)玻璃上。

「多色置入法」花瓶 林史德蘭為高斯塔設計,呈廣口柱形,帶網狀圖案的綠色與藍色玻璃以透明玻璃套色,瓶底有署名。約1955年。高11公分。
500~700英鎊 BONBAY

斯托本翠綠玻璃水罐 瓶身有模製螺旋圖案,以及浮貼的奶油色手把。約1930年代。高23公分。
180~200英鎊 JDJ

紅色吹模花瓶 套色玻璃為底,亞拉丁為里希馬基玻璃廠設計。瓶身為典型設計,有水平的肋壁。1970年代。高20公分。**30~50英鎊 MHT**

一個套色多色置入法花瓶被放進火爐裡加熱口緣以便重塑。一根玻璃條貼在底部以便執行這個動作，待作品完成後再行移除。

色彩的使用

最簡單的情形下，有色玻璃可以由單一玻璃挑料吹製而成；多彩玻璃則可以從兩種以上的顏色結合成的熔化狀態吹製。義大利玻璃工匠更將吹製與對比色的彩色裝飾做結合。許多修訂過後的傳統技術，包含可以在塑形前，先將熔化挑料吹過然後在鐵版上轉滾（一種特別的平坦表面或桌面）以獲取裝飾，例如彩色的鑲嵌物、花條馬賽克（片狀裝飾用彩色玻璃棒）、金或銀箔，以及預先完成的纖細白色和彩色玻璃棒。

兩次大戰之間，許多英國玻璃工匠採用一種較爲簡便的套色及彩色轉滾技巧，製造出包括Monart藝術玻璃（見56頁）以及受Monart影響的白修士玻璃廠「雲紋」系列。

第凡尼的紙鎮飾瓶（見右圖）也採用夾在兩層透明彩色玻璃之間的裝飾。有時內層有光澤或裝飾了花狀的反射玻璃，會隨著重新加熱而改變顏色。另外，鑲嵌中的「萬花筒」玻璃棒則用來鑄造花朵的效果。

少見的第凡尼浮雕紙鎮飾瓶 琥珀色和黃色的背景上有白花與綠葉藤蔓的設計。不同的色彩精緻地鑲嵌於其中，最後再雕刻過。約1910年。高18公分。**20,000~30,000英鎊 LN**

廣口花瓶 馬登斯為奧里安諾．托索設計，瓶身覆蓋了塊狀彩色玻璃，以透明玻璃套色。附有原廠標籤。約1950年。高30.5公分。
1,500~2,500英鎊 FIS

大件自由吹製玻璃花瓶 Harley Wood of Sunderland製造，瓶身有紅、黃、藍、綠玻璃水紋裝飾。1930年代。高34公分。
200~250英鎊 GC

慕拉諾玻璃

位於威尼斯潟湖，慕拉諾這個小島實際上與義大利玻璃畫上等號，也是許多重要義大利玻璃廠的所在地。13世紀時，為使城市免於因玻璃廠的火爐而付之一炬，許多原本位在威尼斯大陸的玻璃廠被迫遷至慕拉諾島。威尼斯玻璃製造業至高無上的地位有著極大祕密，該城玻璃公會的成員不准旅行或洩漏他們的祕密。大約從15世紀中期至17世紀，威尼斯成為全世界玻璃製造重鎮，慕拉諾島吹製玻璃大師的作品有著無法匹敵的高品質。

在18與19世紀時，威尼斯的風采沒落，新出現的鉛水晶玻璃適合切割與雕刻，逐漸成為重點。到了20世紀初，慕拉諾島的玻璃品大都限於傳統與歷史風格。然而，隨著世紀繼續演進，義大利玻璃工匠尋求藝術家、建築師與雕刻家的協助，重新復興許多傳統威尼斯式裝飾技巧，將之再度帶到玻璃設計的中心。

1920與1930年代

強烈的家族式玻璃製造傳統造成高度的技藝，但特色仍然為熱技巧如吹製與燈炬法，幾乎排除了如切割與刻字的冷技巧。這項專門技術，結合了他們對明亮色彩、原始形態和個人取向的偏好，造成豐富、鮮艷、具高度風格的慕拉諾玻璃。

義大利玻璃廠與受過專業訓練的畫家、雕刻家、建築師合作，技巧純熟的慕拉諾玻璃工匠則有能力去詮釋他們富有創意的設計。在1920與1930年代，威尼尼玻璃廠（見24~25頁）在重要設計師如卡洛·史卡帕（1906~78）的協助下，成為慕拉諾玻璃文藝復興的重要大廠，卡洛·史卡帕引進許多創新的技術，讓該廠以及義大利玻璃獲得國際讚譽。

從1940年代到1960年代

義大利設計在戰後時期以一系列彩色玻璃和塑膠的設計奠定自己的風格，玻璃與塑膠同樣都是具可塑性的媒材。再一次地，藝術家接受委任設計有機的「新樣貌」形狀，將他們的技術從畫布轉化到玻璃上，以義大利風格出名的自信與敏銳的感知，結合鮮明色彩和抽象裝飾。主要玻璃廠如巴洛維爾（見30頁）及撒華蒂開始主導後，較小的工作坊很快跟進，自由地「借用」新的技術和設計，改製成一系列的裝飾玻璃，如煙灰缸、玻璃動物和人偶，以及在觀光產業販售的裝飾品。

「多色置入法」花器 波利為塞古索藝術玻璃廠設計，呈廣口圓柱形，以藍色、綠色與透明玻璃套色。約1960年。高24公分。
400~450英鎊　QU

重要風格

- 纖細的薄吹形體帶有綯褶或打摺的邊緣。
- 水罐、瓶子、玻璃瓶型容器，以及高而細長的瓶子與玻璃瓶。
- 形式簡單的厚吹花瓶，但有複雜的彩色裝飾。
- 多色置入套色玻璃，採北歐典型的嚴謹形式，具強烈對比色彩的組合。
- 自由吹製的小動物，玻璃形式豐富且具有各種裝飾。

「東方」水罐 有纖細瓶頸與黏著上的把手，馬登斯為奧里安諾·托索設計。開放式畫風的黃、藍、紅、白、黑色玻璃，內有灑金玻璃內含物，以及一顆黑白星形的花條馬賽克。約1955年。高34公分。
800~1,200英鎊　QU

裝飾技巧

20世紀初，義大利玻璃工匠復興並重製傳統威尼斯裝飾技巧，經常對歷史風格做出詼諧的參照，包括使用燈炬法的細節、多方使用玻璃棒以製造各種不同的蕾絲技法玻璃（例如多色蕾絲法，見31頁）、鑲嵌、花條馬賽克、波紋磚、多色置入套色與彩色玻璃。這些製品運用了各種技法的組合，再加上其他困難的技巧，製造出幾乎可以無限延伸的明亮彩色設計。這些設計捕捉了戰後的樂觀主義精神，也向有著長遠歷史的慕拉諾玻璃致意。

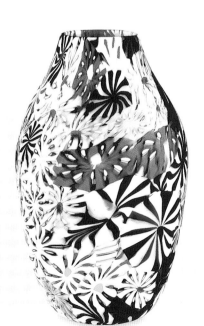

「繁星」花條馬賽克橢圓形花瓶　艾馬諾·托索為托索兄弟玻璃廠設計，表面飾有多色星狀裝飾，附工廠的紙標籤。約1960年。高21.5公分。
2,000~3,000英鎊　QU

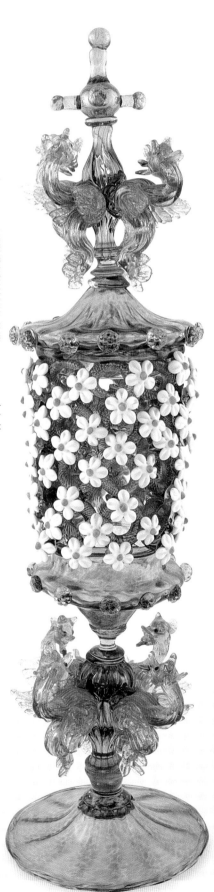

慕拉諾歷史風格的現代高腳杯　粉紅斜條格杯身上黏有玻璃雛菊，圓形手把及杯蓋尖端黏有裝飾用的神話動物。作品的設計展現了慕拉諾玻璃大師的手藝。約2000年。高43公分。
4,500~5,500英鎊　ANF

Venini 威尼尼

威尼尼原本研讀法律，一手設立的玻璃廠卻成為
義大利玻璃的代表品牌，並引領慕拉諾島藝術玻璃的
文藝復興，以及義大利風格的發展。

威尼尼（1895~1959）仰仗藝術家設計師——畫家、雕刻家和建築師——來幫他實現對玻璃的熱情，以及讓他以直覺去了解玻璃設計的極大潛力。早期他與畫家齊欽（1878~1947）的合作產物是一系列美麗非凡、薄吹、透明而彩色的歷史風格形式，例如備受讚揚的威洛納花瓶。

1925年起，拿波里奧尼‧馬汀努齊擔任威尼尼藝術總監，設計上採取激進的改變，更傾向雕塑玻璃，例如自由吹製的小型動物和大型植物雕塑，同時也進行科技研發，包括氣泡玻璃。馬汀努齊的繼任者是建築師兼畫家布齊（1900~81），他貢獻了一系列設計，包括有黏附裝飾的正規作品、有機形式套色玻璃（有些含金箔內含物）。這一部分，瑞典設計師朗德根（1897~1979）也有同樣的貢獻。

新發明

建築師卡洛‧史卡帕（1906~78）的到任，預告威尼尼在1930與1940年代將經歷一段特別多產的時期。身為1934至1947年間的藝術總監，

上圖：眼睛花瓶 卡洛‧史卡帕設計於1960年左右，今天仍在生產中。方正透明的瓶身上以花條馬賽克套料成馬賽克圖案。高22公分。**800~1,200英鎊 FIS**

畢昂可尼

出身平面設計師，畢昂可尼（1915~96）成為義大利玻璃最富創意的設計師之一。他經常以慧黠、玩鬧的方式來實驗形式和色彩，包括為賽內迪斯製作的拖曳玻璃、為塞古索藝術玻璃製作的人物，以及為維斯托希製作、裝飾極少的方形花瓶。不過，他在威尼尼的眾多設計讓他得到最多好評。

畢昂可尼於1946年開始為威尼尼工作，他的設計包括一系列著地方服飾的可愛人物。1950年起，他設計了許多多色圖案，例如馬賽克成型法（見左圖）與條紋，例如「水平紋章帶」及「垂直紋章帶」系列（見右圖）。

馬賽克成型飾瓶
畢昂可尼設計。多色方玻璃（以巴黎配色的方式覆蓋在透明瓶身，底座有署名。約1950年。高20.5公分。
3,000~5,000英鎊 FIS

「垂直紋章帶」玻璃飾瓶
畢昂可尼為威尼尼製作，彩色玻璃構成直立條紋，與透明玻璃一同構成瓶壁，外型與口緣呈不規則狀，有署名。約1952年。高24.5公分。
3,500~4,500英鎊 HERR

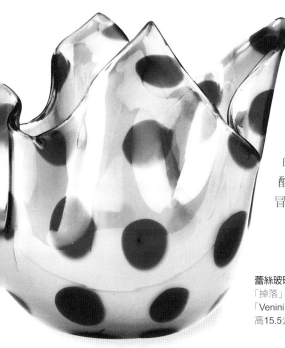

手帕花器

威尼尼手帕花器（蕾絲花器）是戰後義大利玻璃的指標之一，是威尼尼與畢昂可尼合作之下的大膽產物。畢昂可尼於1948至49年間發展出這項設計，獲致空前的成功。各種尺寸、顏色、裝飾和玻璃種類製造的此類作品旋即出現，作品自然的翻邊和雅致的形狀遭到大量複製與仿冒。真正的版本上有酸蝕的「Venini Murano」標記（標記也有人仿冒），以及仿效不來的優雅品質。

蕾絲玻璃花器 畢昂可尼為威尼尼設計，典型的「掉落」手帕形式，粉紅色底上有鈷藍點，署有「Venini Murano Italia」酸蝕標記。約1950年。高15.5公分。**1,200~1,800英鎊 QU**

史卡帕引進大量令人驚艷的裝飾技術，最後成了威尼尼的標誌。這些技術包括多色置入法（見34頁）、表面具獨特無光澤並帶些微五彩的腐蝕（corroso）玻璃、表面有類似錘成金屬紋理的錘成（battuto）玻璃、具螺旋條紋的半蕾絲技法（mezza filigrana）玻璃、插條法玻璃、擁有不透明乳白色彩的牛奶（lattimo）玻璃，以及許多其他技術。

畢昂可尼（見前頁）和龐提（見27頁）兩人在這段豐收時期都貢獻了新技術和設計，義大利藝術玻璃明亮的色彩、有機形狀和大師級裝飾，提供給大眾除了北歐玻璃低調、嚴謹的風格之外另一種普遍的選擇。

威尼尼本人也從事設計。他與畢昂可尼合作了手帕花器（見上圖），在改良畢昂可尼和史卡帕的設計後，他又發展

出多色置入切割系列。這些器皿平滑的外表層經由淺薄雕刻的圖案切割後，色彩擴散開來，創造出一種特別的表面效果。在其他設計上，威尼尼再一次採用波紋磚與鑲嵌技法，用的是義大利傳統上將明亮的對比色彩做「並置」（juxtaposition）的典型手法。

下一世代

與藝術家設計師合作的傳統，在1959年威尼尼逝世後仍然持續下去。托比亞‧史卡帕是卡洛‧史卡帕的兒子，1959年至1960年間與威尼尼玻璃合作，改變現有技術，同時也發展出「眼睛花瓶」（見前頁），名稱來自不透明彩色玻璃上小而透明的玻璃「眼睛」。著名的芬蘭雕刻家兼設計師威卡拉在1966年至1972年間與威尼尼合作，便大加善用了他當時接觸到的義大利裝飾技術。

切割玻璃花器 威尼尼製作，彩色的核心以透明玻璃套色，外表以非常細的線條切割。約1955年。高21公分。**800~1,200英鎊 HERR**

實驗與成功

威尼尼以及與他合作的設計師都亟力於實驗玻璃的可塑性，尋求新的或修訂傳統的方法來裝飾。義大利傳統的小型獨立工作坊，習於自由地向彼此「借用」技法，創造了一個最適合讓威尼尼持續實驗形式、色彩，以及技術的環境。

波紋－插條

在威尼尼於1959年逝世的前幾年，他實驗了一種新型的無鉛鑲嵌玻璃窗。這項技術需要將彩色波紋磚熔接到透明玻璃上。威尼尼於1957年的米蘭三年展中展示了這種鑲嵌玻璃。

1951年米蘭設計三年展

1951年的米蘭三年展是畢昂可尼的轉捩點。他為威尼尼設計的幾個系列大獲好評，之後他成為自由設計師，為好幾家著名的義大利玻璃廠工作。

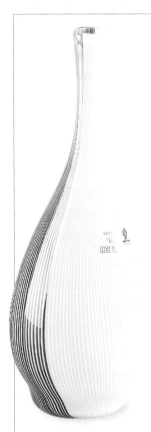

球體飾瓶 卡洛・史卡帕設計。瓶身有金箔內含物套料，在吹製過程中分裂成碎片。約1950年。高10.5公分。

500~700英鎊　　　HERR

半蕾絲技法碗 卡洛・史卡帕設計，透明玻璃的內部有白色玻璃絲的螺紋圖案。約1935年。寬17公分。

400~600英鎊　　　QU

插條法飾瓶 卡洛・史卡帕設計於1940年，由兩個半邊構成，兩者皆有纖細的直立玻璃絲。約1980年。高33公分。

500~700英鎊　　　HERR

半蕾絲技法飾瓶 卡洛・史卡帕設計，內部有螺旋花樣的纖細白色玻璃絲。有簽名。約1940年。高41公分。

2,000~2,500英鎊　　　QU

腐蝕玻璃飾瓶 卡洛・史卡帕為威尼尼設計，外表經酸蝕，製造出不均勻的半透明效果。約1935年。高21公分。

2,000~3,000英鎊　　　QU

方形「多色置入法」泡泡飾瓶 卡洛・史卡帕設計，角落內凹，有金箔內含物與隨機的氣泡。約1935年。高12公分。

1,200~2,200英鎊　　　QU

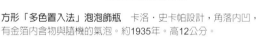

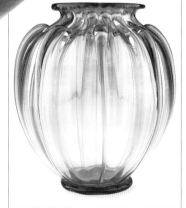

氣泡飾瓶 拿波里奧尼・馬汀努齊製作，短頸橢圓形瓶身，表面粗糙半透明，有小氣泡。約1925年。高25公分。

4,500~5,500英鎊　　　QU

切割玻璃有腳碗 威尼尼設計，有金箔內含物，喇叭狀口緣，外表刻有一連串細線，有酸蝕標記。約1950年。寬25.5公分。

1,200~1,800英鎊　　　BK

橢圓形玻璃花器 拿波里奧尼・馬汀努齊製作，有喇叭狀口緣與底部，瓶外黏有直立玻璃條。約1925年。高25.5公分。

1,200~1,800英鎊　　　QU

葉形玻璃盤 朗德根設計，略呈五彩的透明玻璃盤身內部有藍色線條，有酸蝕「Venini Murano made in Italy」標記。約1940年。長22公分。

800~1,200英鎊 QU

手拉口緣碗 布齊設計，內為不透明白色玻璃，外為透明玻璃套色的橘色玻璃，有金箔內含物。約1940年。寬15公分。

30~50英鎊 BMN

桌燈座 維格內利設計，錐形圓筒狀的底座內部有水平紋。約1950年。高36公分。

800~1,200英鎊 BK

威洛納花瓶 齊欽設計，瓶頸呈喇叭狀，接在有圓頂底座的圓形柄上。約1950年。高55公分。

250~300英鎊 HERR

龐提

龐提（1891~1979）為建築師出身，也設計瓷器、玻璃和家具，1940年代開始為威尼尼設計玻璃，許多作品使用地中海色彩組合——青綠、紅、綠、群青和金色。他製作的一系列蕾絲花條作品，例如玻璃瓶、花瓶和平底酒杯，結合了兩種或多種條紋的明亮色彩。從某些他設計的水瓶和玻璃瓶中，可看出他受到人類形態的影響，例如「襯裙瓶」。這件吹製玻璃上有水晶玻璃摺邊，象徵的是女士襯裙的層理。他也設計過許多受義大利靜物畫家莫蘭迪影響的玻璃瓶。

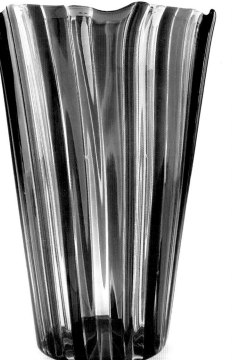

蕾絲花條花瓶 龐提設計，杯身呈喇叭狀展開，波浪狀口緣，飾有多彩的直立玻璃棒。高29.5公分。

2,800~3,800英鎊 QU

細長玻璃瓶 龐提製作，綠色玻璃瓶身，下半部為以紅色玻璃套色的不透明白色玻璃。1946~50年代。高29公分，

250~350英鎊 HERR

從早期的鑲嵌工作坊開始，撒華蒂就是重要義大利畫家委任設計的廠牌，也是創造一系列鑲嵌、藝術玻璃、燈具和玻璃雕塑等國際設計師的合作廠牌。

1930年代時，由卡麥里諾家族經營的撒華蒂與一些重要義大利畫家、設計師有合作關係，鑲嵌仍是該公司的重要產品之一，提供設計者有未來主義畫家賽維里諾（1883~1966）和馬登斯（見35頁）等人。馬登斯既設計鑲嵌也設計花瓶，作品可看到仿威尼斯玻璃器皿的誇張口緣、邊緣和手把。

主導1950年代的設計則出自另一位著名畫家：賈斯巴利（生於1913年）。他在1950年加入撒華蒂，同時設計家用與藝術玻璃。賈斯巴利獨特的複合材料藝術玻璃形式，在1950年代漸趨誇張，巔峰作品是「皮納可羅」（Pinnacolo）

花瓶高而細長的形式，底下有典型的彩色襯底。到了1960年代，他的形式開始收斂，色彩也不那麼正規，例如「石頭」系列花瓶。

撒華蒂持續與具藝術背景的設計師合作。1970年代，美國建築師也加入設計行列，爲玻璃雕塑建立起名聲，到了1980年代則換成德國服裝設計師依斯特嘉，以及回籠的賈斯巴利。

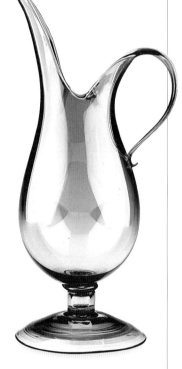

上圖：厚玻璃套色的琥珀與綠色多色置入玻璃梨狀桌飾 Salviati & Co.製作，署有「salviati Et c. MADE IN ITALY」字樣。約1965年。高19公分。**150~250英鎊 VZ**

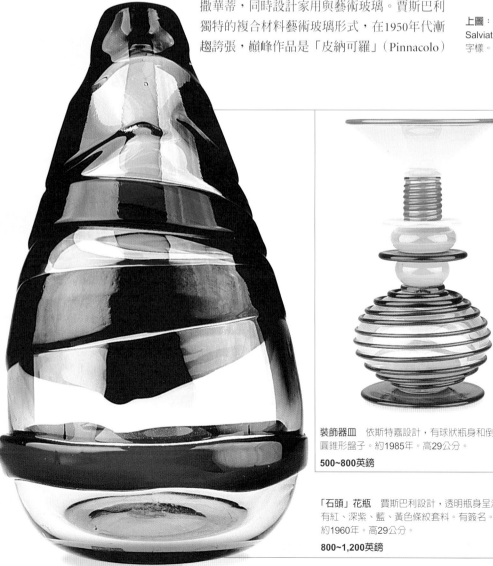

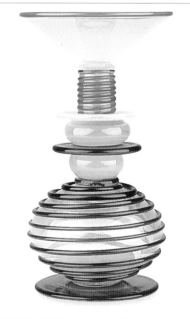

裝飾器皿 依斯特嘉設計，有球狀瓶身和倒轉的圓錐形盤子。約1985年。高29公分。

500~800英鎊 QU

「石頭」花瓶 賈斯巴利設計，透明瓶身呈淚滴形，有紅、深紫、藍、黃色條紋套料。有簽名。約1960年。高29公分。

800~1,200英鎊 QU

蜂蜜黃玻璃水罐 馬登斯設計，口緣拉成延長的罐嘴及把手。約1935年。高38公分。

400~600英鎊 QU

AVEM 慕拉諾藝術玻璃廠

AVEM的創辦人皆為嫻熟的吹製玻璃工匠，也是有遠見之人。
他們製造自家設計與義大利畫家委任製作的作品，創造了一系列在
技術上和藝術成就上都相當特別的彩色藝術玻璃。

專業技術，再加上與重要藝術家的合作，這樣的組合從一開始就相當成功。當時畫家齊欽以製造難度很高的酒杯，在1932年的威尼斯雙年展得到好評——AVEM也於那一年創立。

從1930年代至1950年代，AVEM創辦者所做的設計塑造了該公司的風格。納森專門製作小型玻璃雕塑與動物，拉帝則設計了一系列戲劇化的圖案玻璃，結合了金箔、花條馬賽克與實驗性的五彩光面。

1950年代時，畫家出身的喬治歐・斐洛以受當代雕塑影響而風行的有機不對稱形狀，來設計花瓶和水罐，作品有多個瓶頸和把手，以及獨特的五彩拋光。馬登斯（見35頁）則將有機

形狀、多色蕾絲棒以及其他重新詮釋威尼斯裝飾技巧的鮮明設計相結合。同樣這麼做的還有富格。在成為玻璃設計師前，富格原本從事平面設計，他在自己的工作室製作平面彩色玻璃，將該技術運用在一系列飾瓶上，並經常使用直立的彩色玻璃條和花條馬賽克。

大事記

1932 一群吹製玻璃工匠在威尼斯的慕拉諾島成立慕拉諾藝術玻璃廠。

1934 AVEM因在1932年的威尼斯雙年展中以一系列氣泡玻璃與暗色玻璃器皿獲得的成功而擴張。

1936 AVEM的創立者納森（1891~1959）開始設計小型的動物與人物玻璃雕塑。

1952 喬治歐・斐洛（生於1931）成為藝術總監，為威尼斯雙年展創造了一系列受好評的玻璃。

1955 富格（1914~98）開始成為該公司的自由設計師。

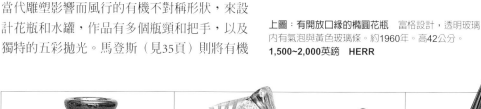

上圖：有開放口緣的橢圓花瓶 富格設計，透明玻璃內有氣泡與黃色玻璃條。約1960年。高42公分。
1,500~2,000英鎊 HERR

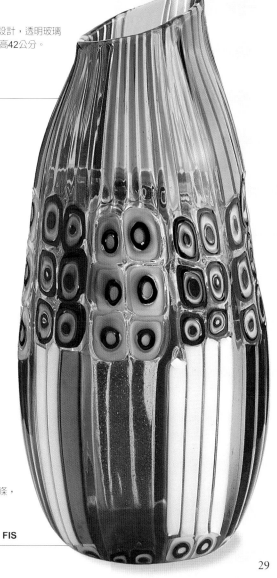

有機形狀花瓶 馬登斯設計，有兩個樹枝狀的開口，以透明玻璃、花條馬賽克及白色玻璃絲製成。多色蕾絲玻璃條排列成直立狀。約1950年。高35.5公分。
1,500~2,000英鎊 HERR

壓平的雙葫蘆形花瓶 瓶身依次為透明、紫色和金色玻璃。喬治歐・斐洛設計。約1950年。高32公分。
1,000~2,000英鎊 HERR

蕾絲花條套色花瓶 富格設計，透明玻璃內有直立彩色玻璃條，中間有一圈藍黑色同心圓的花條馬賽克。約1960年。高25公分。
1,500~2,000英鎊 FIS

Barovier (& Toso)
巴洛維爾與托索

在連續幾位極有才華的家族成員的藝術監督下，
巴洛維爾玻璃廠成立與拓展，並以傳統的威尼斯技術從事實驗，
製作出富創造力的藝術玻璃。

當厄科‧巴洛維爾於1919年棄醫改而加入巴洛維爾時，該玻璃廠早就以其彩色裝飾聞名。在接下來的53年裡，他創造了數千個設計，並經常在玻璃上實驗新的色彩與紋理。

1920年代，巴洛維爾以飾有多色玻璃塊的器皿建立起工廠的傳統。1929年，他打造了「春天」系列，作品有獨特的白色碎裂表面以及黑或藍色口緣。由於這是意外將化學原料混合而成，因此無法被複製。1930年代中期，巴洛維爾發展出一種名為趁熱將玻璃染色但不做熔接（colorazioine a caldo senza fusione）的技法，並將這項技術用在後來的多種設計上。其他的慕拉諾玻璃工匠也跟著採用。

1936年，巴洛維爾玻璃廠與斐洛托索合併。二次大戰之後，新的同盟公司專注於以一系列創新的設計來重新詮釋傳統技巧，各種色彩和花樣的組合都派上用場，包括條紋、方塊、補釘、人字、圓圈、交織、直立、螺紋及十字玻璃棒。1940年代的設計包括一系列有機紋理的厚玻璃，例如「徐緩」花瓶以及色彩明亮、內含銀箔的「東方」（Oriente）系列（於1970年代復刻）。1950年代，巴洛維爾實驗鮮明的色彩、複雜的花樣、「原始」的形狀以及有特定紋理的粗糙表面（例如「野性」系列），到了1960年代和70年代則玩起具獨特色彩的波紋法玻璃。

上圖：少見的「東方」系列飾瓶 厄科‧巴洛維爾設計，瓶身有琥珀色、紅、紫和藍綠色波浪形條紋裝飾，內有銀箔鑲嵌物。約1940年。高18公分。**4,700~5,500英鎊 FIS**

底部的花朵圖案

「鑲嵌」花器 厄科‧巴洛維爾設計，以透明、紅、咖啡色的鑽石形波紋磚組成不對稱的馬賽克圖案，底座裝配成風格化的花朵圖案。1961年。高31公分。**2,000~2,500英鎊 FIS**

鑲嵌（Intarsio）

在1960年代，厄科‧巴洛維爾的天才設計包括了「鑲嵌」系列。和許多巴洛維爾其他的設計一樣，「鑲嵌」建立於傳統威尼斯裝飾技巧上——本例中使用的是三角形玻璃塊。用這些薄彩色玻璃片來裝飾吹製玻璃的表面。無色的吹製玻璃挑料先在鐵板上滾過，來沾黏鄰近的三角形鑲嵌塊（在本花器為咖啡色與紅色），再以透明玻璃套色，最後以工具創造出擴張三角形的花樣。「鑲嵌」系列設計於1961年，1963年後開始以不同顏色組合生產。

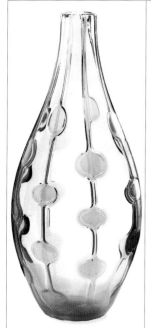

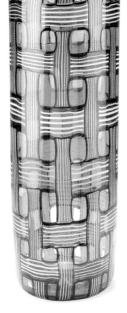

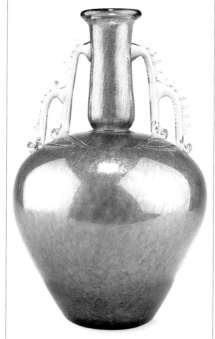

「乳白光輝」飾瓶　厄科·巴洛維爾設計，透明玻璃上有以小彩色玻璃棒串連的圓形乳白色花條馬賽克。1957年。高40.5公分。

1,000~1,500英鎊　　FIS

「拋物線風格」圓柱飾瓶　厄科·巴洛維爾設計，透明玻璃上有綠、白色開放編織的花樣。約1980年。高33.5公分。

1,500~2,000英鎊　　QU

巴洛維爾金砂石花瓶　厄科·巴洛維爾設計，玫瑰色套色玻璃，有灑金玻璃內含物，還有透明、雙捲的玻璃把手。約1929~30年。高29.5公分。

1,000~1,500英鎊　　QU

Pezzo Unico di Prova花瓶　厄科·巴洛維爾設計，透明玻璃上有不對稱藍色、灰白條紋以及金箔內含物。約1957年。高16.25公分。

3,000~3,500英鎊　　VS

深入剖析

「徐緩」碗　厄科·巴洛維爾設計，透明玻璃，有數列半圓形浮雕。有些同類型器皿的節瘤裡有金箔內含物。1940年。高21.5公分。

2,000~3,000英鎊　　QU

透明玻璃盤　厄科·巴洛維爾設計，蚌殼形的碗立於圓形底座，形式與他設計的「大條紋花盆」類似。1942年。高15公分。

600~800英鎊　　QU

「多色蕾絲法」花瓶
厄科·巴洛維爾設計，瓶身的螺紋蕾絲技法花樣稱為「多色蕾絲法」，係以熔接的金色、紅銅色、綠和黑色玻璃棒在內部製成。以同樣方式製作的條紋蕾絲技法花樣也稱為蕾絲花條。約1960年。高44公分。

1,000~1,500英鎊　QU

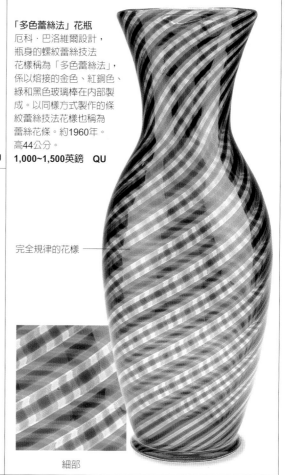

完全規律的花樣 ——

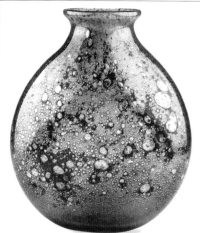

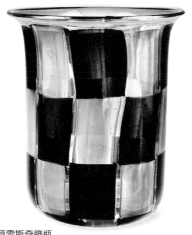

埃菲索飾瓶　厄科·巴洛維爾設計，藍、灰色的球根形，有氣泡內含物。靈感來自羅馬出土的玻璃。1964年。高40.5公分。

1,000~2,000英鎊　　QU

莫雷斯奇飾瓶　厄科·巴洛維爾設計，上有黃色與紫色馬賽克成型圖案。類似的「刺」設計則採用白色、綠色、紫蘿蘭色或琥珀色。1957年。高19公分。

3,000~4,000英鎊　　QU

細部

1933 前波洛維爾玻璃廠的員工在慕拉諾成立Artistica Vetreria e Soffieria Barovier Seguso e Ferro，製作照明燈具、家用與藝術玻璃，以歷史風格為主。

1934 塞古索成為該廠的吹製玻璃大師。

1934 波利受指派為藝術總監，與塞古索展開成功的合作。

1937 開始以「塞古索藝術玻璃」之名從事交易。

1942 塞古索離去，設立自己的工廠。

1954 波利的「多色置入法」設計獲金圓規設計獎。

1992 終止營業。

Seguso Vetri d'Arte
塞古索藝術玻璃

一位靈感充沛的設計師，再加上一位技巧純熟的玻璃吹製大師，這樣的成功組合讓塞古索藝術玻璃在1930年代初嘗成功滋味，到1940年代與50年代更以主要獎項和國際讚譽鞏固其地位。

1930年代，塞古索（1909~99）以他高超的玻璃吹製技巧來詮釋波利（1900~84）的雕塑設計，製作小型玻璃動物、人物，以及大型玻璃板，例如「日晷標誌」（I segni dello Zodiaco）、「酒舍」（La Mescita），兩者皆於1936年完成。同年，波利發行套色「氣泡」系列，結合了透明、有氣泡的玻璃與彩色襯底。不過，塞古索藝術玻璃最有名的當是波利出色的多色置入法藝術玻璃，設計於1940年代，1950年代開始製作。目前被認為價值非凡的有機形「貝殼麵」（Conchiglie）、橢圓「窄口」（Valva）飾瓶，以及「恆星」（Siderale）或「星際」（Astrale）飾瓶，都有彩色同心圓圈。這些作品為波利帶來國際讚譽、地位和獎項。其中，「窄口」飾瓶嚴謹而和諧的色彩組合、優雅而低調的形狀，在形式上與北歐玻璃更為接近，而非慕拉諾典型的光鮮作品。

品索尼（1927~93）是波利的助理，在波利於1963年離去後繼任藝術總監，延續多色置入法設計。他的作品較不複雜，使用的色彩較少，價格也較低廉。

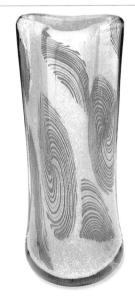

上圖：平底橢圓形飾瓶　塞古索設計，瓶身有直式螺紋構造。粉紅乳白玻璃製，有精細的灑金玻璃內含物。約1955年。高27公分。**2,000~2,500英鎊　QU**

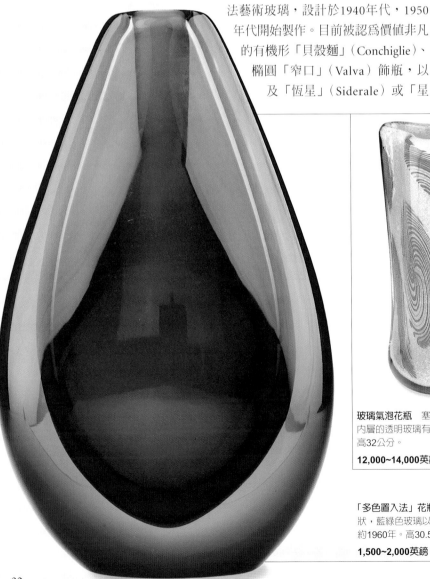

玻璃氣泡花瓶　塞古索製作，淡綠色內層的透明玻璃有氣泡。約1948年。高32公分。
12,000~14,000英鎊　　QU

「多色置入法」花瓶　波利設計，淚滴形狀，藍綠色玻璃以透明無色薄玻璃套色。約1960年。高30.5公分。
1,500~2,000英鎊　　QU

「粉粒」玻璃飾瓶　塞古索製作，呈有機的扭曲形，上有漸層的橘紅與紫咖啡色條紋。瓶身布有纖細的金箔微粒。約1953年。高38.5公分。
4,000~4,500英鎊　　VS

Fratelli Toso 托索兄弟

托索兄弟是慕拉諾的玻璃廠中，復興傳統威尼斯裝飾技術的
重要大廠之一。傳統技術於得到翻身機會後，
運用在20世紀一系列色彩鮮明的藝術玻璃設計作品上。

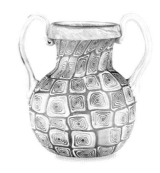

大事記

1854 吹製玻璃工匠托索家族的6位兄弟在慕拉諾成立托索兄弟玻璃廠，製造燈具與餐具。

1912 於威尼斯雙年展展示德國珠寶設計師史多騰伯格－勒屈設計的玻璃盤與飾瓶。

1924 艾馬諾·托索加入托索兄弟玻璃廠。

1936 艾馬諾·托索成為行銷與藝術總監，倡導新的現代風格。

1973 羅珊娜·托索成為藝術總監，其設計包括無色玻璃。

1982 托索兄弟閉廠。

1900年代初，托索兄弟運用各式傳統技術來製造該廠主要作品——義大利新藝術風格的精緻玻璃；史多騰伯格－勒凱之類的現代設計作品，只做展覽用途。1920年代起，現代設計的範圍增加，同樣增加的還有主要出口至美國的傳統托索玻璃。

艾馬諾·托索成為藝術總監時，大力倡導該廠的當代藝術玻璃。1950年代，他設計了輕型、精密吹製的作品，以現代手法詮釋蕾絲技法、花條馬賽克技巧，以及一系列完全以熔接玻璃棒製成、雅致的「花條」飾瓶。1953年，該公司發行了第一組「繁星」系列，這是由畫家裴瑞達（1915~84）設計的彩色星形圖案馬賽克玻璃。1950年代晚期，托索發展了「Nerox」系列，名稱來自創造黑色背景所用的黑色氧化物（nero oxide）；這層黑色背景與色彩強烈的散置馬賽克鑲嵌片形成強烈對比。

1960年代，艾馬諾的兒子雷那多·托索（生於1940年）繼續彩色玻璃的傳統，但也探索透明無色玻璃的可能性。

上圖：經典形狀飾瓶　蹲形，有扶手，雙C字捲把手，透明玻璃面飾有琥珀色與白色波紋。約1910年。高10公分。
380~420英鎊　**QU**

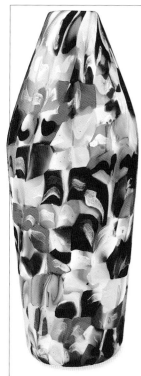

蝴蝶飾瓶　裴瑞達設計，不對稱的馬賽克成型法風格花樣，色彩明亮。約1960年。高36.5公分。
6,500~7,500英鎊　**QU**

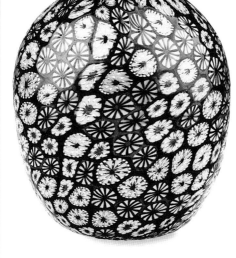

瑪格麗特飾瓶　艾馬諾·托索設計，球根形瓶身上有多色雛菊與菊花的基本圖案，吹製成「萬花筒」花樣。1960年。高22公分。
4,000~4,500英鎊　**QU**

「繁星」飾瓶　裴瑞達設計，透明玻璃內有吹製而成的星形花條馬賽克裝飾，有紅、粉紅、橘、淡藍與深藍色、綠色以及黑色。1953年。高28.5公分。
3,000~3,500英鎊　**FIS**

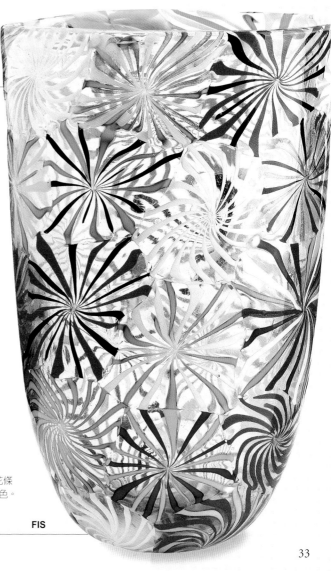

慕拉諾設計

鮮明的對比色、生動且多為古怪的形狀，這些就是戰後慕拉諾玻璃的標誌。飾瓶、水罐、碗、玻璃瓶、動物塑像，以及煙灰缸，因應觀光業而大量製造。由威尼尼於1934年研發至完美狀態的「多色置入」技術，很快為許多慕拉諾的小型工作室採用。無色的光環效果，是藉著將主要顏色以另一種顏色的薄層玻璃套色，然後再以透明玻璃套色而成。作品價格通常隨製作者而定：著名工廠或設計師的作品價格不菲，但許多小型工作室會生產自己較廉價的版本。

「多色置入法」玻璃煙灰缸 類似球根的碗狀形體，方形切割口緣。藍綠色中心位於透明玻璃的內部。1950年代。寬10.5公分。

50~70英鎊 P&I

「多色置入法」玻璃煙灰缸 琥珀色橢圓形的碗狀中心位於一層黃色玻璃的內部，外為八角形透明玻璃。1960年代。高10公分。

120~140英鎊 TC

一對「多色置入法」天鵝 鈷藍色中心，透明玻璃內有氣泡。立於類似岩石、有氣泡的透明玻璃基座上。1950年代，高19公分。

110~120英鎊 AG

稀有的維斯托希玻璃廠小雞 皮亞農設計，焦橘色主體以透明、有紋理的玻璃套色，眼睛以花條馬賽克製成，腳為銅製。1961~62年。高22公分。

2,400~2,800英鎊 QU

Gino Cenedese玻璃廠「多色置入法」飾瓶 達·羅斯設計，紫色與櫻桃紅條紋玻璃以透明玻璃套色。1960年。高22.5公分。

1,300~1,600英鎊 QU

三層套色「多色置入法」飾瓶 有機自由形態的設計，內層有粉紅、紫色與淡藍色玻璃。1950年代。高28公分。

120~150英鎊 PC

三層套色「多色置入法」飾瓶 風格化的貓頭鷹設計，綠色、琥珀色與紅色漸層，以透明玻璃套色。1950年代。高27公分。

60~80英鎊 TGM

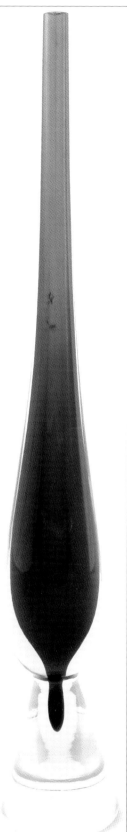

雙把手酒罐飾瓶 拿波里奧尼‧馬汀努齊為Zecchin Martinuzzi藝術玻璃與鑲嵌廠設計，以五彩白與乳白綠玻璃套色。約1935年。高19.5公分。

4,000~4,500英鎊 QU

雙把手類酒罐花瓶 球根形，有底座。瓶身飾以斑駁的紅褐色釉彩與灑金玻璃內含物，底座有紫色釉彩。1925年。高17公分。

400~500英鎊 QU

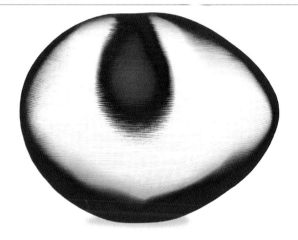

厚重玻璃「多色置入法」飾瓶 巴比尼製作，櫻桃紅色的淚滴狀中心，以厚層橢圓透明煙灰色玻璃套色，飾有切割。約1962年。高17.25公分。

2,000~2,400英鎊 QU

馬登斯

義大利畫家馬登斯（1894~1970）在建立慕拉諾玻璃20世紀聲譽上扮演主要的角色，喜好用新的媒材工作，於1948年的威尼斯雙年展造成轟動。他使用傳統威尼斯玻璃製造技術的方式有如在繪畫，等於把玻璃當作畫布；色彩鮮艷而生動的器皿反映出他的個性。馬登斯為撒華蒂設計了一系列有精巧把手和壺嘴的器皿，以詼諧而戲謔的方式令人聯想到蛇形杯腳的威尼斯飲酒容器。也曾為奧里安諾‧托索玻璃，設計巧妙而色彩豐富、結合各種裝飾技巧的抽象作品。

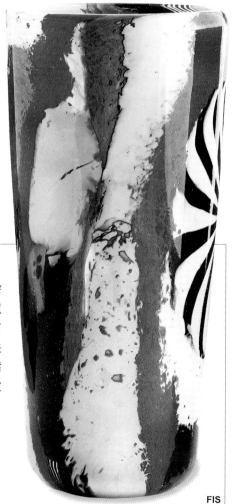

Saluti 「多色置入法」玻璃飾瓶 笛形（solifleur），賈斯巴利設計，紫水晶色與土耳其藍，以透明玻璃套色。1960年代。高35公分。

90~120英鎊 P&I

馬登斯「東方」平底飾瓶 為奧里安諾‧托索設計，有生動、多色、形狀不規則的釉彩條紋與灑金玻璃內含物。1952年。高28公分。

3,200~3,500英鎊 FIS

心形紅黃「多色置入法」套色飾瓶　慕拉諾島製造，有殘餘的原廠箔片標籤。1950年代。高11.5公分。

55~65英鎊　　　　　　　　　　　　　　**AG**

黃色「多色置入法」套色飾瓶　慕拉諾島製造，鑽石形琢面切割，觀賞時有特殊光學效果。1960年代。高16公分。

35~45英鎊　　　　**TGM**

深藍色「多色置入法」矩形套色飾瓶　慕拉諾島製造，明顯的「光環」效果與深藍色內部技巧有關。1960年代。高14.5公分。

40~50英鎊　　　　**TGM**

無署名慕拉諾壓平橢圓形飾瓶　排列成格子狀的藍黃色玻璃棒以透明玻璃套色。20世紀晚期。高24公分。

100~150英鎊　　　　　　　　　**TA**

大型慕拉諾玻璃桌燈　應為賽內迪斯出品，內部有螺紋狀的彩色玻璃條紋設計，以厚透明玻璃套色。約1960年。高47公分。

250~300英鎊　　　　**MHT**

不透明綠色蛋白石吹模花瓶　慕拉諾的法帖利·斐洛製作，反面有原廠箔片標籤。1960年代。高21公分。

30~40英鎊　　　　**MHC**

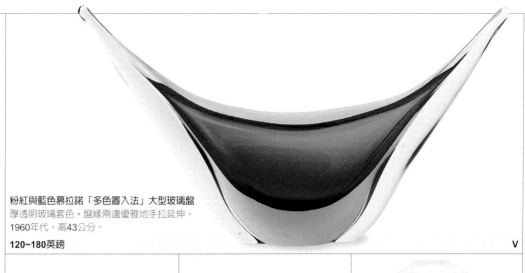

粉紅與藍色慕拉諾「多色置入法」大型玻璃盤 厚透明玻璃套色，盤緣兩邊優雅地手拉延伸。 1960年代。高43公分。

120~180英鎊 V

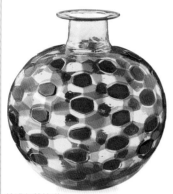

藍綠色慕拉諾 玻璃球狀飾瓶 紅寶石色斑漬，瓶頸短，有頸圈與「Bucella Cristalli」金箔標籤。1970年代。高17.5公分。

180~220英鎊 TA

無署名慕拉諾玻璃飾瓶 渾圓、有孔與橘色和紫色條紋。20世紀中晚期。高20公分。

350~450英鎊 HERR

自由形態的慕拉諾玻璃飾瓶 旁邊鼓起，有銀箔內含物與深紫、天藍色斑點。20世紀中晚期。高33.5公分。

250~350英鎊 HERR

黃色慕拉諾霧面玻璃狹長飾瓶 莫雷蒂製作，球狀瓶身，圓柱形長頸。20世紀中期至晚期。高44.5公分。

50~60英鎊 GC

不透明慕拉諾玻璃飾瓶 沙漏形，飾有直立橘色玻璃棒條紋，有製造者標籤。1960年代。高30.5公分。

40~60英鎊 GAZE

「多色置入法」慕拉諾飾瓶 餐桌用玻璃瓶狀，以厚透明玻璃套色，口緣拉出壺嘴與把手。1950年代。高21.5公分。

60~80英鎊 PC

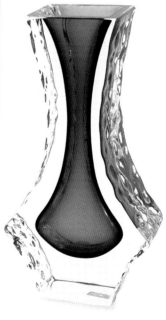

紫水晶「多色置入法」慕拉諾飾瓶 以透明玻璃套色，中間的彩色玻璃形狀近似花瓶的形狀。約1970年。高18公分。

60~80英鎊 P&I

37

紙鎭與玻璃球

自從19世紀中期從法國發源以來，紙鎭的吸引力與製造未曾衰減，
系列也向傳統與現代風格兩方面同時擴展。相關的藝術形式，
例如玻璃球，也開始逐漸引人注目。

橢圓形套色紙鎭飾瓶 內有燈炬法製成
的花園景致，海爾曼製作。2000年。
高21.5公分。**500~800英鎊** **JDJ**

美國與英國是現代紙鎭的兩大設計中心。1930
年代起，保羅·依薩就是最早的設計師之一，
在1970年代經營自己的公司前，原本效力於
Monart and Caithness Glass Ltd.（見56頁）。他
設計的許多紙鎭採傳統形式，由「萬花筒」玻
璃條構成。傳奇的美國玻璃藝術家史丹卡則以
精湛的燈炬法技巧，表達他對故鄉紐澤西州鄉
村風景的熱愛。

其他值得注意的包括從1984年起就專注在紙
鎭創作的美國的羅森菲爾德，以及蘇格蘭的
William Manson公司（於1997年設廠）。而特瑞
斯在依薩離廠後，繼續爲凱瑟尼斯（Caithness）
製作紙鎭；兩人的抽象設計與限量版本非常炙

手可熱，尤其是出自1969與70年代的作品。崔
斯戴爾家族成立的蘇格蘭廠Perthshire，以及其
他諸如Selkirk和John Deacons都是重要的紙鎭玻
璃廠。選購時要注意由玻璃棒構成的簽名，通
常會有設計師的姓名縮寫。

新近玻璃球運動的興起，部分原因是因爲紙
鎭的創造。許多藝術家在兩種形式上皆有創
作；史丹卡與馬修斯等主導者的作品，一般認
爲接近雕塑的藝術形式，其靈感往往來自大自
然與當代生活、文化。傑西·塔與索貝爾則將
當代圖案與傳統技術（如花條馬賽克）做結
合。

橢圓形紙鎭 燈炬法加工，飾有立體
飛龍，米隆·湯森製作。1998年。
高14公分。**500~800英鎊** **JDJ**

蜂鳥與花玻璃紙鎭 傑西·塔製作，
有署名「Taj03」。2003年。寬3公分。
100~200英鎊 **BGL**

西伯利亞虎玻璃球 馬修斯製作，出自
「獸皮」系列。1998年。寬7公分。
400~600英鎊 **BGL**

魚群玻璃球 凱西·理查森製作，內部的魚與海草設
計係由三層玻璃構成，有署名。2003年。寬5公分。
100~150英鎊 **BGL**

戴帽子的貓玻璃球 傑西·塔製作，包含
以火焰噴槍處理過的花條馬賽克設計。
2003年。寬4公分。**150~200英鎊** **BGL**

酷哥喬玻璃球 哈利·比塞製作，
藝術家肯·萊斯利手繪。2001年。
寬5公分。**350~450英鎊** **BGL**

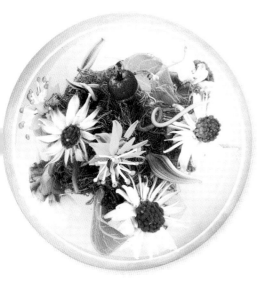

帝王瓢蟲與花朵燈炬法紙鎮 羅森菲爾德製作，有署名。2003年。寬6.5公分。**280~320英鎊 BGL**

花、莓果與苔蘚玻璃球 史丹卡以火焰噴槍製作。有署名。2003年。9公分。**2,800~3,800英鎊 BGL**

三色菫與金蜜蜂紙鎮 凱吉恩製作，署有金色的「K」字樣。1970年代。寬4.5公分。**800~1,000英鎊 BGL**

圖案密集的多色「萬花筒」玻璃球 史威特製作，有署名。2003年。寬5公分。**100~200英鎊 BGL**

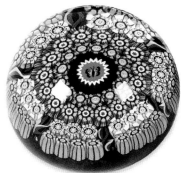

柏斯紙鎮 「萬花筒」玻璃棒圍繞一花形玻璃棒與蝴蝶，有署名。1970年代。寬7公分。**250~350英鎊 WKA**

地球彈珠玻璃球 畢騰製作，不同元素使用不同層次的玻璃，以及雙色玻璃。有署名，限量。2003年。寬9公分。**800~1,200英鎊 BGL**

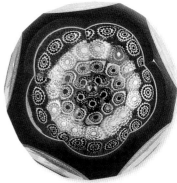

套料紙鎮 有四個「萬花筒」圓圈，上方及側邊有切割。20世紀初期。寬6.5公分。**50~80英鎊 CHEF**

重要工廠

福利斯弗爾玻璃廠 瑞典，1888年成立，1979年關閉。

侯姆加爾玻璃廠 丹麥，1825年成立，目前隸屬於斯堪地那維亞皇家集團。

伊塔拉玻璃廠 芬蘭，1881年成立，營運中。

卡瑚拉玻璃廠 芬蘭，1899年成立，與Iittala合併。

高斯塔玻璃廠 瑞典，1742年成立，目前隸屬於斯堪地那維亞皇家集團。

紐塔雅維玻璃廠 芬蘭，1793年成立，目前以伊塔拉玻璃行銷。

歐樂福玻璃廠 瑞典，1898年成立，營運中。

里希馬基玻璃廠 芬蘭，1910年成立，1990年關閉。

北歐玻璃

風格與功能、諧和性與優雅，就是風靡且影響20世紀中期甚鉅的北歐風格的關鍵詞。這些玻璃作品的清澈度、高品質，以及大師級的吹製技術，展現在一系列非常有才華的設計師作品上，這些設計師中很多是藝術家或雕刻家出身。他們探索玻璃的可塑性，創造出外表看似簡單、實則非常複雜的吹製雕塑形式，往往結合了不對稱的元素和微妙的顏色。

大多數的北歐玻璃廠與設計師，都支持一個世人喜聞樂見的目標：提供優良設計給所有人，創造風格獨具、與藝術玻璃具有同樣特質的吹模餐具。

自然風景

北歐設計師從他們嚴峻、惡劣的自然環境尋求靈感，例如1930年代著名芬蘭設計師暨建築師阿瓦·奧圖的有機形式作品、1940年代的塔皮歐·維卡拉，以及1950年代的提莫·沙帕尼瓦。冰、霜、樹皮以及苔蘚的紋理，都成為吹製雕塑品、藝術玻璃與餐具不可或缺的一部分，使河流的泡沫和湍急反映在有著隨機氣泡的套色玻璃設計上，而森林、水和天空的寒色系，則反映在自制且通常顯得柔和的色彩上。這些色彩主要用來闡述創作形式，而非彰顯色彩自身的特質。

自由吹製

這類有機的「新樣貌」，由北歐設計師以一系列自由吹製的優雅形狀或流暢、拉塑而成的形式詮釋之，使用的往往是透明玻璃或壓暗的單色玻璃。瑞典大廠如歐樂福（見40頁）和高斯塔（見42頁）在他們的光學吹製透明玻璃或彩色透明玻璃作品中，利用玻璃折射和反射的特質，創造出水面漣漪的效果。

這些象徵北歐風格、經透明玻璃套色吹製而成且偏厚的彩色玻璃，在全世界受到模仿和改造。要再次強調的是，北歐玻璃的色彩使用非常克制——通常為刻意造成的柔和單色，或具有內部螺紋色彩，藉以強調形式，點綴透明玻璃。

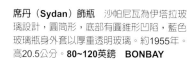

席丹（Sydan）飾瓶 沙帕尼瓦為伊塔拉玻璃設計，圓筒形，底部有圓錐形凹陷，藍色玻璃瓶身外套以厚重透明玻璃。約1955年。高20.5公分。**80~120英鎊 BONBAY**

重要風格

- 厚壁、透明玻璃與彩色玻璃套色。
- 透明自由吹製不對稱與有機形狀。
- 吹模製的染色圓柱形與瓶狀飾瓶。
- 吹模製餐具。

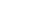

透明玻璃花瓶 林史德蘭為高斯塔玻璃設計，橢圓形，內部隨意飾有淡藍、紅、紫玻璃絲，底部署有「Kosta LH 1089」標記。約1960年。高17.5公分。**300~350英鎊 MHT**

許多當時的北歐設計師，深受四周令人嘆為觀止的自然景觀所啓發，從森林濃烈的色彩，到結凍的湖和流水的冷色調，以及樹幹、冰、雪和岩石的不同紋理皆然。

吹模玻璃

1960年代的普普藝術頌揚色彩，越明亮越好，北歐的設計師則以色彩豐富明亮的吹模餐具和花瓶作爲回應，不論透明、不透明或是內部以白色套色的單一色彩玻璃皆如此。1950年代的自由吹製有機形狀，在1960年代爲幾何與圓柱形所取代。里希馬基（見48頁）、紐塔雅維(Nuutajärvi)玻璃廠的卡伊·法蘭克，以及伊塔拉(Iittala)的沙帕尼瓦和維卡拉，將這些有稜角的形式應用在各式風格獨具、賞心悅目且價格大眾化的餐具和花瓶上。這些作品目前因室內裝潢復古風而受到熱烈歡迎。

松木綠幾何飾瓶
亞拉丁為里希馬基Lasi Oy設計。原版的Lasi標籤說明了為何這類花瓶會暱稱為「Lasi花瓶」。1960年代。高20公分。40~60英鎊　MHT

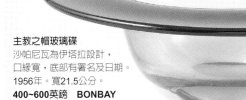

主教之帽玻璃碟
沙帕尼瓦為伊塔拉設計，口緣寬，底部有署名及日期。1956年。寬21.5公分。
400~600英鎊　BONBAY

41

Kosta Boda
高斯塔－百達

1920年代起，垂垂老矣的高斯塔玻璃廠因連續多位才華出眾設計師而改頭換面。這些人讓該公司、瑞典玻璃與北歐設計重新得到世界的矚目。

高斯塔的重生始於博爾（1881~1954），從1929年後擔任該公司的藝術總監。1950年，林史德蘭加入，公司的地位又向上提升一層，跟著推出許多設計作品，包括藝術玻璃和餐具兩方面。林史德蘭這種以透明玻璃套色的厚重吹製作品，成為北歐風格的象徵，在1950年代大受歡迎。這些作品的形狀大都極簡單，有厚壁與有機形式的曲線，突顯出透明玻璃的清澈度和品質，以及微妙的色彩效果。內部裝飾則包括螺紋與直立條紋、絲狀，以及原本專屬於歐樂福及高斯塔玻璃廠的「格拉爾」、「艾麗兒」封鎖氣泡技術。許多設計師的作品中有內部氣泡圖案，但只要有明顯的變形或氣泡未排成一列，則表示該作本來只是件次等品。

於此同時，雕塑家赫朗（1908~99）在1953年至1973年的合作期間，以他激進的吹製玻璃新設計，重新定義了百達玻璃廠之形象。

受訓於慕拉諾威尼尼廠的莫拉蕾－史特（1908~99）於1958年加入高斯塔，其「窗」（Ventana）飾瓶系列可見南歐的影響。該作採厚壁，彩色與光學切割玻璃上有透明玻璃套色。5年後，在美國進修的瓦連恩（生於1938）加入亞弗斯（Åfors），創造了一系列透明玻璃設計，使他晉身20世紀偉大瑞典玻璃設計師的行列。

上圖：兩只暗魔術灰色玻璃套色花瓶　林史德蘭設計，底部各有「Kosta LH 1605」的署名字樣。1950年代。高12.5公分。**280~300英鎊（一只）**　**MHT**

林史德蘭

瑞典設計師林史德蘭是兼具多方面才藝的天才。他原本為雕刻家與製圖師，也是熱情的音樂家——演奏教堂管風琴——甚至當過報社編輯與插畫家，後來才將其才藝投入設計玻璃、陶器與紡織品上。在歐樂福與高斯塔時，豐富的藝術家背景讓他對具象與抽象設計、工作室單品玻璃、家用玻璃器皿與雕塑皆得心應手，悠游於小規模作品和適合公共空間的大型複雜結構之間。

吹製與切割套色玻璃飾瓶　莫拉蕾－史特設計。底座刻有「Kosta Mona Schildt 0-29」。莫拉蕾－史特曾於慕拉諾島的威尼尼受訓。約1955年。高23公分。**160-200英鎊**　**FRE**

林史德蘭

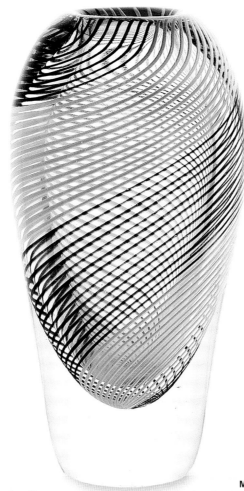

透明玻璃套色玻璃碟　內有由中心向外迴旋的條紋，林史德蘭設計，署有「Kosta LH 1386」。約1980年。寬16公分。
100~150英鎊　　　　　　　　　MHT

內有稜紋的藍色大型飾瓶　博爾設計，底座有署名「B473」。近似白修士的樣本。1930年代。高26.5公分。
100~150英鎊　　　　　MH

橢圓形套色花瓶　有交替的米色與紫色條紋，林史德蘭設計，底座署有「KOSTA LH 1260」。約1960年。高16公分。
250~300英鎊　　　　　　　　　　　　　MH

月光套色小碗　林史德蘭設計，署有「Kosta LH 1316/90」。1950年代。高7.5公分。
70~90英鎊　　　　　　　　　MHT

深入剖析

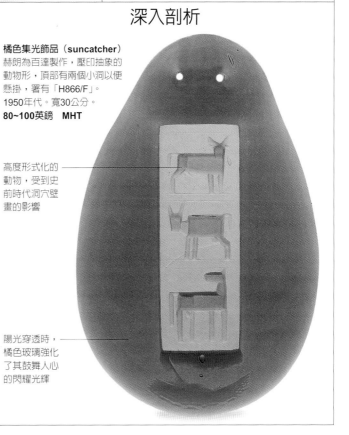

橘色集光飾品（suncatcher）
赫朗為百達製作，壓印抽象的動物形，頂部有兩個小洞以便懸掛，署有「H866/F」。
1950年代。寬30公分。
80~100英鎊　MHT

高度形式化的動物，受到史前時代洞穴壁畫的影響

陽光穿透時，橘色玻璃強化了其鼓舞人心的閃耀光輝

自由吹製玫瑰色玻璃瓶
謝爾·英格曼為高斯塔－百達玻璃廠製作，底部有署名「K. Engman」。1980年代。高38公分。
60~90英鎊　　　GAZE

套色花瓶　厚重的透明底部內有氣泡，林史德蘭設計，底座有署名。1950~60年代。高23公分。
180~200英鎊　　MHT

細長有腰身套色花瓶
內部有紫色與白色玻璃條交替，林史德蘭設計。約1960年。高31公分。
100~150英鎊　　GORL

Orrefors 歐樂福

瑞典玻璃廠歐樂福的超高品質吹製與套色玻璃,使北歐風格
在1950年代與1960年代達到卓越超群的地位。瑞典歷史悠久
的吹製玻璃技術,培養出許多經驗豐富的工匠,再加上才華
洋溢的設計師,製造出一系列看似簡單的雕塑與有機形作
品,充分展現歐樂福玻璃製品的品質。完美無暇的表面是其
作品對顧客的吸引力所在,也與價值息息相關,因此表面上
若有任何一點損傷都非常明顯。所有歐樂福玻璃品皆有清楚
的標記與詳細文件紀錄,朗丁(1921~92)與龐克維斯特
(1906~84)的作品則爲其中的上選。

吹製與套色蘋果形飾瓶　綠色,朗丁最著名的設計,
署有「Orrefors Expo D 32~57 Ingeborg Lundin」。1957年。高37公分。

2,000~3,000英鎊　　　　　　　　　　　　　　　　　**BK**

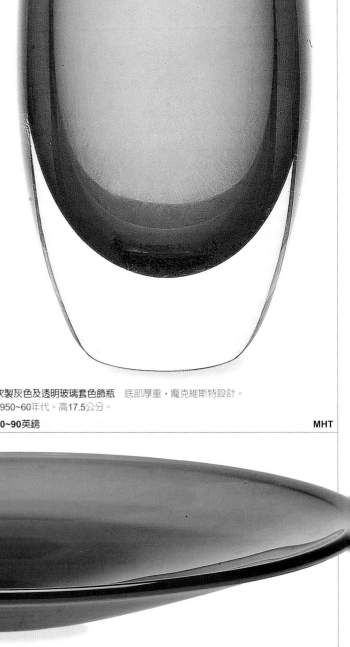

吹製灰色及透明玻璃套色飾瓶　底部厚重,龐克維斯特設計。
1950~60年代。高17.5公分。

70~90英鎊　　　　　　　　　　　　　　　　　**MHT**

吹製與旋轉製藍色大玻璃淺盤　龐克維斯特設計,
底部磨刻有「Orrefors Expo PM 243~62 Sven Palmqvist」。1962年。寬52公分。

400~450英鎊　　　　　　　　　　　　　　　　　**FRE**

套色有肩玻璃飾瓶 暗灰色與透明玻璃
套色，有厚底。1950年代。
高17.5公分。

20~40英鎊 BMN

普普玻璃
西蘭設計，以率先在歐樂福採用明亮色彩
而著稱。署有「Orrefors Expo B 553~67
Gunnar Cyren」。1967年。高20.5公分。

800~1,200英鎊 BK

紅色吹製玻璃碗 溫和的曲線與強烈、引起共鳴的色彩。底座有署名。
1950年代。寬21.5公分。

20~40英鎊 GORL

乳白色吹製小玻璃飾瓶 口緣呈有機的波浪形，
底座署有「Orrefors Tal 3090/1」。1960年代。高6公分。

30~50英鎊 TGM

透明厚壁小玻璃盤 吹製後再以轉輪
加工，朗丁設計，署有「Orrefors D
3658/511」。1950~60年代。高17.5公分。

40~60英鎊 MHT

瑟林納盤 呈典型有機而優雅的彎曲形
狀，強烈色彩，龐克維斯特設計，
署有「Orrefors Pu 3092/31」。
1950年代。寬15.5公分。

50~60英鎊 MHT

鬱金香玻璃杯 蘭伯格設計。
他是1950年代北歐玻璃最著名且最優雅
的設計師。1955年。

NPA V&A

暗棕色與透明玻璃套色飾瓶 有厚重
底座，蘭伯格設計。約1955年。
高19公分。

70~90英鎊 NBEN

Holmegaard
侯姆加爾

侯姆加爾玻璃廠的故事，就是20世紀丹麥家用與藝術玻璃的故事。在幾位非常有才華的藝術家努力下，使該公司得到國際間的讚賞。

杰可‧班（1899~1965）以他一系列形色樸素的餐具，讓侯姆加爾在兩次大戰之間站穩了現代玻璃名流的地位。二次世界大戰之後，盧特肯取代了班的角色。

1950年代，盧特肯以一系列流線、有機、自由吹製的設計，探索玻璃無上的可塑性，例如著名的「鳥嘴」飾瓶以及心形的「小步舞」飾瓶，大都為煙燻灰、水藍，以及一系列色淡且透明的綠色玻璃。盧特肯雖然不是個玻璃工匠，對於吹製玻璃工匠的藝術卻有深入了解，發展出幾種新技術，例如「自吹」、「夾吹」，以及「甩動」玻璃。

1960年代，侯姆加爾的設計反映了與普普藝術有關的多稜角、對稱形狀以及明亮色彩的潮流，例如盧特肯的套色與吹模製「卡奈比」（Carnaby）系列。大量生產的卡奈比玻璃形狀各異，尺寸越大也越趨複雜。布勞爾設計於1962年的Gullvase系列，便是根據盧特肯1958年的設計。不過，這些有的透明、有的套色製作（套色較受歡迎，尤其是紅色）、色彩明亮的玻璃飾瓶，隸屬現代室內設計中價格低廉但獨具風格的飾品潮流，一直到今日，這一點仍是其吸引人之處。

麥可‧班（生於1942年）設計的「調色盤」餐具系列（1968~76），結合了侯姆加爾受歡迎的大量生產系列。這套獨特的吹模形式，是在白色玻璃底層以明亮的彩色玻璃套色而成，讓作品看來有一種時髦而明亮的塑膠般外貌。

上圖：心形不對稱吹製水綠色飾瓶 盧特肯設計，是其典型的有機、花蕾狀、寒色系設計。1950年代。高18公分。
300~350英鎊 EOH

盧特肯

盧特肯（1916~98）的名字幾乎等於丹麥玻璃的同義詞。他在哥本哈根藝術與工藝學校研習繪畫，1942年初次設計藝術玻璃，見於斯德哥爾摩的丹麥手工藝展。他在侯姆加爾的56年生涯裡，創造了非常廣泛並創新的設計——從雕塑藝術玻璃單品，到大量生產的餐具與家用玻璃——他不斷自我革新，也改造、發掘新技術。盧特肯是位寬厚且深受敬重的設計師，會在設計素描上寫下製作其設計的玻璃工匠姓名，以對他的技術表示感激。

雙腰身紅色套色卡奈比吹模飾瓶 白色內裡，口緣呈喇叭形展開，乃麥可‧班為Kastrup & Holmegarrd所設計。1960年代。高30公分。
450~550英鎊 EOH

盧特肯套色錐形圓柱飾瓶 淡綠色，玻璃漸厚之處的色彩更深、更濃烈。1959~60年。高29公分。**90~100英鎊 GC**

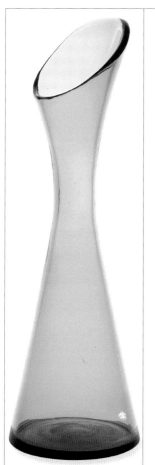

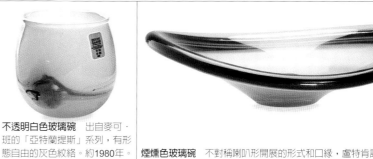

不透明白色玻璃碗　出自麥可·班的「亞特蘭提斯」系列，有形態自由的灰色紋絡。約1980年。高7.5公分。

20~30英鎊　　　　　　　MHT

煙燻色玻璃碗　不對稱喇叭形開展的形式和口緣，盧特肯設計，底座磨刻有「Holmegaard PL」。1950年代。寬24公分。

80~120英鎊　　　　　　FRE

翠鳥藍吹模飾瓶　口緣有角，應為Holmegarrd的作品。1960年代。高39.5公分。

80~100英鎊　　　　　　GC

藍色圓筒玻璃飾瓶　盧特肯製作，厚重的底部署有Holmegaard與PL。1950~60年代。高30.5公分。

60~90英鎊　　　　　　　GC

套色煙燻灰色廣口飾瓶　厚底，盧特肯設計，有署名與日期。1960年。高13.5公分。

40~60英鎊　　　　　　　TGM

紫色直立凸緣飾瓶　分成三部分，盧特肯設計。1955年。高26公分。

100~150英鎊　　　　　　GC

棕色調套色玻璃飾瓶　盧特肯製作，底座署有姓名字首花紋。1950年代。高22公分。

30~50英鎊　　　　　　　GC

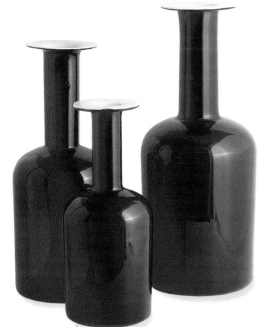

Gulvase紅色玻璃套色
吹模飾瓶三只　布勞爾設計於1962年，依據的是盧特肯1958年的設計。1970年代。大：高50公分；中：45公分；小：35公分。

大：700~900英鎊；中：550~650英鎊；小：400~500英鎊　EOH

吹模套色大玻璃瓶　內部為白色玻璃，有相稱的圓形瓶塞。1960年代。高55公分。

600~800英鎊　　　　　EOH

有腰吹模套色飾瓶　內部為白色，出自盧特肯「卡奈比」系列。1960年代。高20公分。

100~150英鎊　　　　　EOH

吹模紅色玻璃套色飾瓶　內部為白色，出自麥可·班的Palet系列。1968~72年。高16公分。

180~220英鎊　　　　　EOH

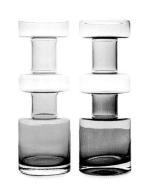

Riihimäki 里希馬基

里希馬基對高品質現代設計的追求始於1920年代，當時該玻璃廠開始主辦設計競賽，也開展了與一群才華洋溢女設計師成果頗豐之長遠合作。

在1950與1960年代，里希馬基製作一系列創新、實用、價格低廉的吹模玻璃。作品中展現的設計、質感和色彩象徵著該時期的風格，直到今日都頗受歡迎。

設計三人組赫蓮娜·泰內爾（生於1918）、南妮·史提爾（生於1926）與塔麥拉·亞拉丁（生於1932），以其吹模設計的餐具和藝術玻璃主導了1950與1960年代。這些作品經過大量生產，購買容易，因此，購買時請記得挑選狀況完美的作品。

泰內爾非常成功的紋理飾瓶系列，有各種形狀；史提爾有許多圓柱形設計用在色彩明亮、有稜有角、大量生產的飾瓶上，例如她的圓筒瓶狀花瓶便生產已久，容易購得。亞拉丁的貢獻包括吹模套色飾瓶，有典型波浪形式和明亮色彩。她製造的作品包括有紋理的設計，以及一系列吹製時同時旋轉玻璃、造就光滑表面的作品。

上圖：Lasi花瓶一對 亞拉丁製作，藍綠色與橄欖綠，吹模製作，呈有稜角的形式，有凸緣。1960年代。高28公分。**60~70英鎊 MHT**

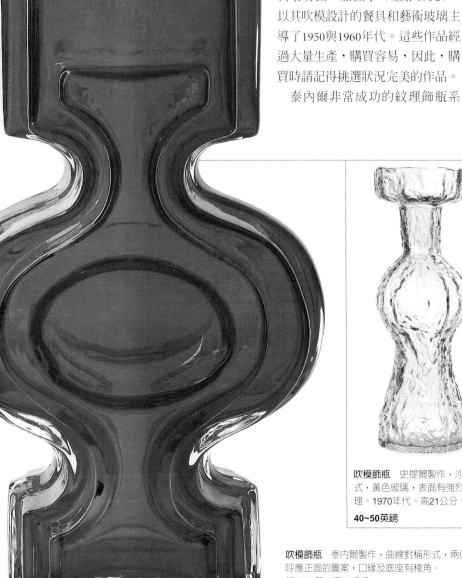

吹模飾瓶 史提爾製作，沙漏形式，黃色玻璃，表面有強烈的紋理。1970年代。高21公分。
40~50英鎊 MHT

吹模飾瓶 泰內爾製作，曲線對稱形式，兩側呈S形，呼應正面的圖案，口緣及底座有稜角。約1975年。高21公分。
120~140英鎊 MHT

化石系列飾瓶 泰內爾製作，吹模、有紋理的瓶身是水藍色玻璃。1960~70年代。高16公分。
70~80英鎊 GC

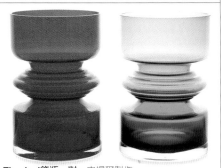

Timalasi飾瓶一對 史提爾製作，有稜角，紅色和綠色套色玻璃瓶身上有圓形模製握把。1970年代。高18公分。
60~70英鎊 MHT

Karhula-Iittala
卡瑚拉－伊塔拉

在1950與1960年代，一些20世紀重要的玻璃設計師，
出力將伊塔拉以及祖國芬蘭推向玻璃設計的前線，
數度在著名的米蘭三年展中獲得好成績。

芬蘭建築師阿瓦·奧圖，以其1936年設計的莎微（Savoy）湖泊形花器，推動了伊塔拉馳名國際的現代設計。該飾瓶的原始作品係以木模吹製成玻璃瓶，創造出一種比1954年後採行的鐵模吹製作品更為柔軟的表面。

二次世界大戰後，手工吹製玻璃生產從卡瑚拉玻璃廠轉到伊塔拉。伊塔拉摒棄原本的傳統玻璃器皿，在1950與60年代成為國際設計主力，主要歸功於設計師維卡拉（1915~85）和沙帕尼瓦（生於1926）。他們創造了許多得獎的設計，包括單品雕塑與餐具，平滑與具紋理表面的皆有。他們的紋理設計，反映了嚴酷的天候和粗糙表面：冰、樹皮、木頭——也就是

芬蘭地景。餐具與藝術玻璃系列多為灰色或透明玻璃，當中有獨一無二的單品，也有價格較平易近人的系列。

維卡拉和沙帕尼瓦都實驗過模製。維卡拉的「地衣」飾瓶，以襯有金屬片的模型吹製而成；沙帕尼瓦有紋理的「慶典」（1967）以及「芬蘭」（1964）系列，則都採木模，讓高熱的玻璃把表面燒焦，確保每件成品的表面都是獨特的。

上圖：吹模飾瓶　維卡拉製作，深紅色玻璃以噴沙與酸蝕處理過的透明玻璃套色，單邊有三塊方形浮雕。約1955年。高18公分。**280~380英鎊　BONBAY**

大事記

1881 瑞典吹製玻璃工匠亞伯拉罕森於芬蘭創立伊塔拉玻璃廠。

1917 A. Ahlstrom公司接手伊塔拉。該公司已於1915年即收購卡瑚拉玻璃廠（創立於1899年）。

1936/7 阿瓦·奧圖以包括今日已成為指標的莎微飾瓶等設計，贏得了參賽者須受到邀請的設計比賽。

1946 維卡拉設計的「酒杯蘑菇」（Kantarelli）飾瓶，成為1950年代芬蘭玻璃的象徵。

1951 維卡拉在米蘭三年展贏得大獎，3年後沙帕尼瓦贏得同一獎項。

1988 伊塔拉與芬蘭紐塔雅維玻璃廠合併，成為伊塔拉－紐塔雅維公司。

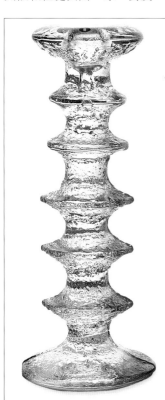

多重凸緣玻璃燭臺　有不規則樹皮狀圖案，出自沙帕尼瓦的「慶典」餐具系列。1968年。高21.5公分。
40~50英鎊　MHT

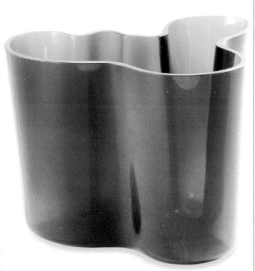

湖泊（或稱莎微／奧圖）花器　奧圖製作，波浪形，開口略呈喇叭狀展開，自由形態。吹模，深綠色玻璃。約1935年。高15.25公分。
500~700英鎊　BONBAY

「芬蘭」樹皮圖案飾瓶　沙帕尼瓦製作，起泡的表面是以木模吹製而成。每次使用高熱的玻璃，都會將木模燒焦。1964年。高17公分。
100~150英鎊　TGM

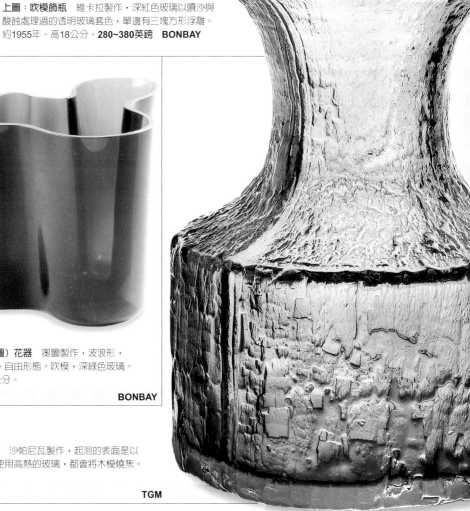

北歐吹製與套色玻璃

1950與60年代的北歐風格，是才氣縱橫的設計師自由穿梭於不同媒材、工廠與國家之間創造而成的。在瑞典，卡戴夫（生於1917年）曾經在歐樂福以及芬蘭的紐塔雅維工作過，最後加入福利斯弗爾（Flygsfors）。依登佛克（生於1924年）在加入高斯塔之前，爲Skruf玻璃廠從事設計。艾瓦德·史卓伯格（1872~1946）原是歐樂福和高斯塔的經理，後來與妻子哲姐（1879~1960）成立Strömbergshyttan玻璃廠。至於挪威，則有杰可·班（1899~1965）與威利·約翰森（1921~93）各自爲侯姆加爾及海德蘭（Hadeland）效力。

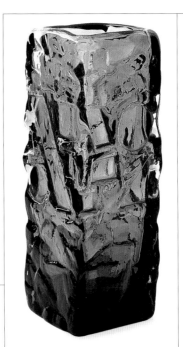

矩形綠色吹模製花器 抽象紋理的靈感來自樹皮與冰之紋理，瑞典的Ruda公司製作。約1965年。高17.5公分。

50~60英鎊 MHT

八角形灰褐透明玻璃花器 外表有紋理，依登佛克爲Skruf玻璃廠設計，署有「skruf edenfalk」。約1975年。高21公分。

80~100英鎊 MHT

不透明乳白玻璃杯與水罐 有竹材製成的環帶與四個類似的玻璃杯，杰可·班爲Kastrup設計。1960年。水罐高22公分。

220~280英鎊 EOH

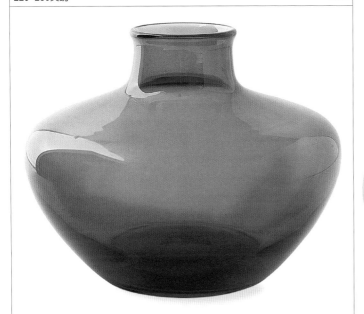

有肩橘色吹模玻璃飾瓶 威利·約翰森爲挪威海德蘭玻璃廠所設計，底座署有「Hadeland 60 WJ」。1960年。高16.5公分。

80~100英鎊 MHT

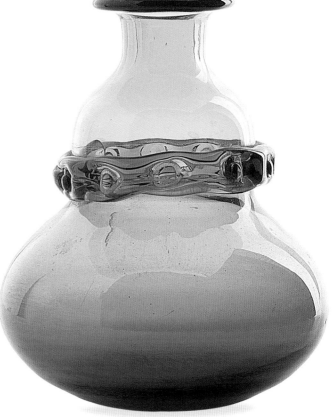

吹模綠色玻璃花器 雷克爲瑞典Ekenas所設計，飾有環形壓印的玻璃箍帶。1950年代。高14公分。

40~60英鎊 MHC

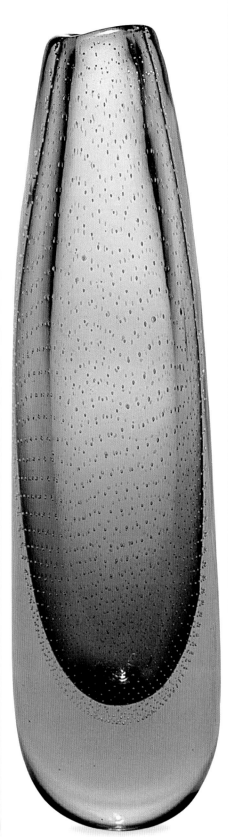

厚壁、沈重的橢圓花瓶　透明玻璃，
於Strömbergshyttan製造，清澈度
是典型的北歐風格。1960年代。
高18公分。

250~350英鎊　　　　　　　　**EOH**

冰桶兩只　瑞典Strömbergshyttan製作，純銀把手為丹麥製，近似冰的
設計與外表反映出其用途。1960年代。大：高15公分；小：高12公分。

大：1,000~1,200英鎊；小：800~900英鎊　　　**EOH**

淡褐色玻璃花瓶
波浪形口緣，艾瓦德‧史卓伯格為
Strömbergshyttan設計。
1930年代。高27公分。

150~200英鎊　　　　　　　　**GC**

錐形吹模花瓶　黃土色，卡戴夫為福利斯弗爾玻璃廠設計。
卡戴夫於1949年至1956年間在該廠工作。1950年代。高9公分。

40~60英鎊　　　　　　　　　**GC**

恂長套色玻璃花器　內為玫瑰色玻璃核心，
外層的內部夾有氣泡。尼曼為Nuutajävi Notsjö設計，
署有「G.Nyman Notsjo 1947」。高31.5公分。

150~250英鎊　　　　　　　　**DN**

卡伊‧法蘭克

卡伊‧法蘭克（1911~89）是位審慎謙虛的設
計師，卻還是獲得國際間的聲譽，在祖國芬蘭
更是奠定20世紀設計風格的重要角色。他原本
為家具設計師，後來成為燈光與織品的自由設
計師。作為織品設計師，他相當成功，因此獲
委任擔任阿拉伯陶器工廠的首席設計師，之後
又得到在伊塔拉玻璃廠工作的機會。法蘭克的
設計嚴謹而實用，他深信「設計是要讓產品服
務人群」，而不是滿足設計師的自我。這樣的哲
學是其遊走不同媒材設計作品的基礎。

藍色玻璃套色錐形花器　卡伊‧法蘭克為芬蘭Nuutajävi
Notsjö所設計，有厚重透明的玻璃底座，口緣有原始標籤。
1950年代。高30公分。

280~320英鎊　　　　　　　　**JH**

Powell & Whitefriars
鮑爾與白修士

白修士在科技與藝術革新方面的聲譽始於19世紀。到了20世紀，幾個玻璃廠率先熱切接受現代玻璃設計，打造出一系列真正具英國特色的作品。白修士正是其中之一。

兩次大戰之間是白修士重新評估之時，廠區從倫敦中心遷至郊區的威德斯頓（Wealdstone），創辦人之孫巴納比·鮑爾（1891~1939）成為首席設計師。

在1920與30年代，白修士發展自己的彩色玻璃，推出受歡迎的吹模花瓶、碗及燈座系列（皆為透明的「白修士」色調），以及一系列有牽曳的細飾帶與寬帶狀裝飾的花器。「雲紋」系列的彩色套色玻璃碗與花瓶，內有氣泡，不論當時或現在都很受歡迎，尤其是少見的雙色版本和艷麗的教堂藍。該公司也發展一系列吹製與切割透明彩色玻璃單

品，由威廉·威爾森設計。到了1930年代，霍根（1883~1948）設計了一些受北歐風格影響、較為現代而有機的作品，為白修士戰後明顯的現代風格鋪路。

戰後的設計

有兩位設計師發展出白修士戰後的特色，一為首席設計師兼總經理威廉·威爾森（1914~72），另外一位是持續有機形式潮流的巴克斯特。威爾森的設計包括氣泡玻璃，在1964年他推出「樹癭」（Knobbly）系列，往新近流行的紋理玻璃踏出第一步。這種自由吹製的有節表面，是在熔化玻璃的表面加工而成，製造出來

上圖：**五弦琴吹模花器** 草綠色，表面有紋理，圖案編號為9681，設計師是巴克斯特。約1970年。高32公分。**1,500~2,000英鎊　GC**

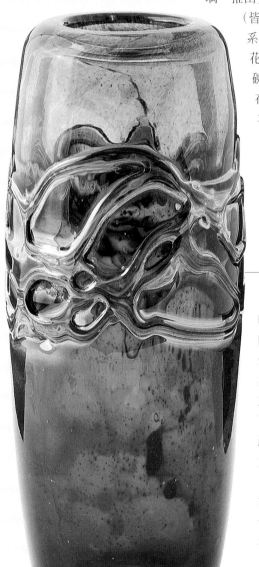

「孔雀工作坊系列」高圓筒花瓶 威勒設計。隨機接著的硝酸銀拖曳裝飾，使每件作品都非常獨特。1969年。高24公分。**750~950英鎊　TCS**

哈利·鮑爾

哈利·鮑爾（1853~1922）是化學家、設計師、玻璃技師、藝術愛好者，以及歷史玻璃愛好者。他是白修士創辦人的孫子，一個典型博學多才的人物，在1873年加入公司，並於接下來的46年裡，對該公司科技和藝術方面的發展做出無可比擬的貢獻。他創造新的顏色、新的裝飾技法，還有新的設計，影響大都來自他對歷史玻璃的熱愛。他的「有歷史的玻璃」（Glasses With Histories）系列，靈感來源從博物館到歷史繪畫皆有，尤其是他1910年參觀阿姆斯特丹國立博物館時，所看到的荷蘭大師作品。

威廉茲－赫達（Gerrit Willemsz-Heda）的靜物畫局部

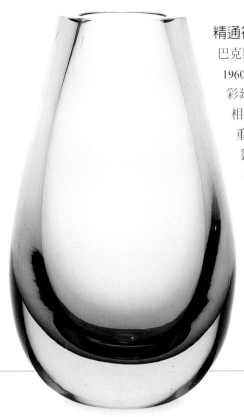

精通複雜的技巧

巴克斯特的「雙色套色」彩色花瓶與碗系列，發展於1960年代，有時候會產生技術上的問題。因為不同色彩延展和收縮的快慢比率不同，有的色彩組合並不相容。左圖的「水綠」花瓶的藍色和綠色尤其問題重重。這個組合幾乎總是失敗；花瓶在冷卻時破裂，只好將其丟棄。到今日，這個花瓶已知的大概只有五個成功的版本，因此極度稀有，大受歡迎而價昂。

水綠套色吹模花瓶　巴克斯特設計，由藍色與綠色彩色玻璃層組成。已知的作品僅有五個。約1955年。高9.5公分。**900~1,200英鎊　GC**

大膽的色彩

彩色玻璃是白修士的專長。該公司早期在彩色玻璃方面的專門技術，轉型成1930年代有著美麗螺旋色彩的「條紋」系列、色彩鮮明的「雲紋」系列，以及巴克斯特的紋理系列。某些色彩已經有獨特的收藏專門市場，例如教堂藍，和象徵60年代普普藝術風格鮮明的橘色和紫色。

1951年不列顛節慶

1951年夏天在倫敦南岸舉辦的不列顛節慶，展示了當代英國戰後設計最優秀的作品。評選委員會邀請白修士參加並展出其玻璃系列，可說是向該公司持續實驗技術與設計之信念致敬。

的花瓶有套色彩色玻璃，也有內部染色的透明水晶玻璃。然而，真正奠定白修士嶄新外觀的，是巴克斯特的設計。他對於北歐玻璃有興趣，也有了解，反映在幾個設計上，包括有手拉、鋸齒狀邊緣與「甩動」形式的自由吹製碗和花瓶；有白修士獨特強烈色彩、採有機形式的吹製與套色氣泡玻璃；厚壁、表面平滑、吹製與套色製成的多種新色彩系列（鮮綠、藍、紅）器皿；薄壁、吹製、轉動吹模的有稜角玻璃；以及套色、有紋理的染色玻璃——此應為巴克斯特最有名的系列。

巴克斯特實驗了幾種方式來製造紋理——以樹皮、磚塊、銅線和釘頭做鑄模的襯底——創造出如今已相當馳名、典型的1960年代設計，例如「樹皮」花瓶（有各種尺寸及顏色）。巴克斯特其他的設計還包括「五弦琴花器」，以及最受歡迎、有獨特不對稱形狀、通稱「喝醉的泥水匠」的花器。

辨識白修士玻璃

白修士玻璃品沒有記號也無署名，只有很少數的作品上面還有「白修士」（White Friar）形象的原廠紙標籤。然而，1955年白修士在倫敦博物館舉辦了一場影響深遠的展覽，留下高品質、記載內容詳細而廣泛的參考書與型錄，對該廠獨特的彩色系列，以及該廠的設計——從早期具歷史價值的玻璃，到1950及60年代受北歐風格啟發的系列，以及1970年代的工作室玻璃——提供了許多細節。在鑑定白修士玻璃的年代時，色彩出現和淘汰的年份是非常重要的一環，可分辨出製造多年的早期系列版本。

工作坊運動的影響

1960年代末期，英國倫敦的皇家藝術學院發生了「工作坊運動」（the studio movement），集結了一股氣勢。當時的年輕玻璃工匠學到一項新的熱玻璃技巧，使之不必到已成立的玻璃廠，而能夠在獨立的工作坊裡工作。玻璃廠於是推出自己的工作坊系列作為回應。在白修士，巴克斯特實驗製作了工作坊花瓶單品，威勒則發展了昂貴的「孔雀工作坊」系列（見52頁）。

「喝醉的泥水匠」花瓶　橘色，表面有紋理，巴克斯特設計，圖案編號為9673。約1970年。高21公分。**150~250英鎊　GAZE**

白修士條紋平底無腳花器　藍紅相間，
馬利奧·鮑爾設計，收錄於1938年的型
錄。1930年代。高17.5公分。

60~80英鎊　　　　　　　　**NBEN**

白修士波浪紋吹模平底無腳花器
海綠色，馬利奧·鮑爾設計。
1920~70年代。高20.5公分。

60~80英鎊　　　　　　　　**JH**

鮑爾琥珀色飾帶器皿　巴納比·鮑爾設計的圓錐形有腳玻璃碗，
飾有螺紋，圖案編號8901。1930年代。寬26.5公分。

80~100英鎊　　　　　　　　**NBEN**

白修士樹節吹模花器　內部有
條紋裝飾，圖案編號9612，哈利·戴爾
設計。約1964年。高24公分。

30~50英鎊　　　　　　　　**GAZE**

白修士骨董教堂藍磚形花器　上有白修士玻璃廠標籤，可見其標誌。
約1955年。長23公分。

150~200英鎊　　　　　　　　**TCS**

白修士螺紋花瓶　淡藍寶石色，
圖案編號8894，巴納比·鮑爾設計。
1930年代。高20.5公分。

200~300英鎊　　　　　　　　**GC**

進階鑑賞

巴克斯特1967年的紋理系列很快就
大受歡迎，直到今天仍受到收藏家
的熱切注意。要考慮的是尺寸、形
式的稀有程度，以及顏色。

30~40英鎊

小型圓錐花器　樹皮狀的表面紋理，
巴克斯特於1966年設計製造，
到1980年仍相當常見。1967~80年。
高19公分　NBEN

180~220英鎊

較受喜愛的圖騰柱花器　幾何狀紋理
設計是在鑄模中放置金屬線所造成。
巴克斯特設計。約1965年。
高26公分　**GC**

200~250英鎊

巴克斯特最容易辨識、也最受喜愛的
設計之一。此一「喝醉的泥水匠」花瓶
為較稀有的白鑑色。1966~77年。
高21.5公分　**JH**

巴克斯特

巴克斯特（1922~95）畢業於皇家藝術學院，為戰後現代英國玻璃設計的先鋒之一。他在1954年加入白修士，很快便推出有機形態的套色花瓶設計，雖然富當代北歐氣息，無疑也具有英國特色。巴克斯特從最熟悉的物品上尋求靈感，在當地林中散步啟發了他以自製鑄模做實驗，於是在1967年，以獨創性、好奇心以及決心製作出襯有樹皮的鑄模，發行現在已成為指標的白修士紋理花瓶（見前頁的「進階鑑賞」）。

少見的維蘇威火山翠鳥藍吹模套色花瓶
藍色，表面有紋理，巴克斯特設計，
模型編號9825。約1975年。高30公分。
1,000~1,500英鎊　　　　**GC**

白修士透明套色綠色花器　內部飾有氣泡，手拉口緣，巴克斯特設計。
1950年代。高20公分。
40~60英鎊　　　　**NBEN**

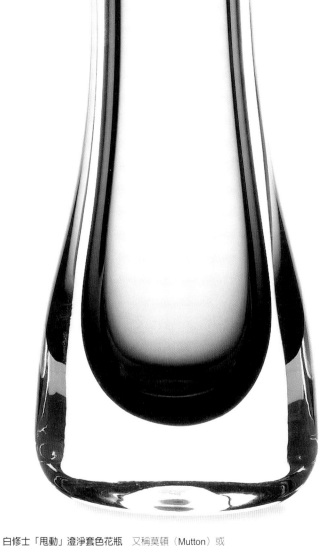

白修士北極藍套色吹模花器　巴克斯特設計。約1960年。高15.5公分。
20~30英鎊　　　　**GC**

白修士「甩動」澄淨套色花瓶　又稱莫頓（Mutton）或「長約翰」（Long John）花瓶，巴克斯特設計。約1960年。高40公分。
600~800英鎊　　　　**GC**

白修士翠鳥藍透明套色花瓶　飾有綠色條紋，圖案編號9706，巴克斯特設計。約1970年。高23公分。
80~100英鎊　　　　**NBEN**

Monart、Vasart與 Strathearn

西班牙玻璃工匠依薩家族，是1924年至1980年代間，蘇格蘭各玻璃廠製作飾有螺紋、獨特的吹製與套色彩色藝術玻璃背後的最大推手。

獨特的Monart系列是由薩爾瓦多‧依薩與兒子們所發展的。他們一同製作了約300種形狀的花瓶、碗，以及有蓋水罐。

這些簡單且通常具東方色彩的器皿，最引人注意的是其豐富卻朦朧的色調、戲劇化的顏色組合，以及薩爾瓦多‧依薩設計的螺紋內部裝飾。使用到的基本技術，包括將小塊的彩色玻璃碎片夾在兩層透明玻璃之間。只要使用不同工具來操弄彩色玻璃，可以創造出螺紋圖案；較複雜且受歡迎的作品有額外的外層裝飾，或碎裂效果。

薩爾瓦多‧依薩和他的兒子用同樣的技術創作後來的Vasart系列及Strathearn玻璃，但這些系列的圖案與色彩通常較少。Monart的原廠紙標籤往往已失佚；Strathearn作品的底部則會有磨刻。

上圖：Monart小型玻璃花瓶 有肩圓柱形，有斑駁的綠、黑、紅色碎釉彩與灑金玻璃內含物。約1924~61年。高13公分。**110~130英鎊 NBEN**

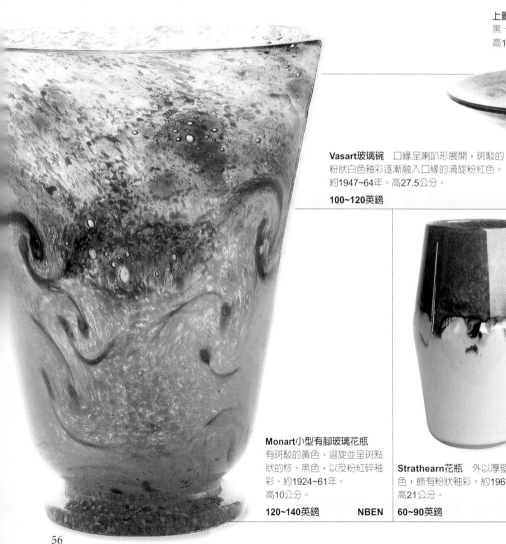

Vasart玻璃碗 口緣呈喇叭形展開，斑駁的粉狀白色釉彩逐漸融入口緣的渦旋粉紅色。約1947~64年。高27.5公分。
100~120英鎊 **NBEN**

Monart小型有腳玻璃花瓶 有斑駁的黃色、迴旋並呈斑點狀的棕、黑色，以及粉紅碎釉彩。約1924~61年。高10公分。
120~140英鎊 **NBEN**

Strathearn花瓶 外以厚壁透明玻璃套色，飾有粉狀釉彩。約1965~70年代末。高21公分。
60~90英鎊 **AOY**

Vasart橢圓形玻璃花瓶 兩種粉紅色底上飾有S形的斑駁粉狀釉彩。約1947~64年。高25公分。
1,000~1,500英鎊 **NBEN**

King's Lynn & Wedgwood
京斯林與威基伍德

史丹奈－威爾森創立京斯林玻璃，以製造出具有線條俐落、
透明色彩等北歐風格特徵的現代英國玻璃。
他的許多設計由威基伍德製作。

史丹奈－威爾森在1967年創立自己的玻璃廠之
前，早已是頗富聲望的工業玻璃設計師。他雇
用來自瑞典和奧地利的設計師來協助創造現代
風格，其高腳玻璃器皿和燭臺是大眾喜愛的嶄
新設計之範本。這類燭臺包括有中空「麥稈」
柄的「仙靈漢」（Sandringham）系列、「布蘭
開斯特」（Brancaster）系列，以及受歡迎、色
彩強烈、柄上有多個盤狀物的「薛靈漢」
（Sheringham）。這些作品可謂是後來在60年代
大受歡迎的圓柱形玻璃之縮影，製作技術非常
困難——有9個盤狀物的薛靈漢燭臺需要用到

21塊玻璃——而且非常
脆弱，因此更增其今日受歡迎的程度。

　　史丹奈－威爾森對現代設計的支持，也可見
於他為威基伍德製作的作品。他的吹模花器有
流行的紋理表面，或平滑的厚壁與內部裝飾，
通常為柔和的顏色。

上圖：威基伍德「布蘭開斯特」玻璃燭臺　編號「RSW 16~2」，
漸層的淡藍色，史丹奈－威爾森設計。1970年代初期。
高20.25公分。**60~70英鎊　MHT**

大事記

1967　史丹奈－威爾森於英格
蘭諾福克的京斯林（King's Lnn）
設立京斯林玻璃，成功發行仙
靈漢系列。

1969　威基伍德集團購得京斯
林，將之納入威基伍德旗下，
作品標有酸蝕的「Wedgwood
Glass」記號。

1982　威基伍德獲得達廷頓
（Dartington）玻璃百分之五十
的股份，索爾開始為京斯林做
設計。

1986　威基伍德與「沃特福水
晶」合併。

1992　京斯林工廠關閉。

京斯林玻璃花器
淡琥珀色，坑狀的表面由
史丹奈－威爾森設計，紀念
當年登陸月球一事。
1969年。高26公分。
80~100英鎊　GC

編號RSW 110的威基伍德花器　史丹奈－威爾森
設計，套色，繽紛如硬石般的色彩來自將挑料置於
多種色彩中滾動製成。約1968~70年。高13公分。
60~80英鎊　GC

威基伍德薛靈漢燭臺三只　史丹奈－威爾森設計，紫色
和透明的燭臺各有5個盤狀物，深藍色的則有9個。
約1969年。最高36公分。
200~300英鎊（一只）　GC

Chance 錢斯

1851年時，錢斯為舉辦倫敦大博覽會的水晶宮提供玻璃作品。一個世紀之後，該廠發行了一系列抓住20世紀英國戰後精神的餐具。

雖然錢斯也以吹製玻璃聞名，但該廠在板玻璃方面的專業技術，於1951年發行受歡迎且低廉的「節慶」系列時達到巔峰，該系列持續生產超過30年。大量生產的技術，牽涉到切割薄板玻璃成形，並在它於窯內「熔墜」定形之前，先進行裝飾。「節慶」系列裡，嶄新、當代造形的碗和托盤都有轉印和網版印刷的圖案，這些圖案經常更新以符合潮流。就如同任何大量生產的玻璃器皿一樣，作品的價值決定於狀況的優劣，因此網版印刷和鍍金邊緣一定要保持完好。

錢斯的設計反映了時代風格──從1950年代受科學啟發的基本圖案，例如瑪格莉特·凱森設計的「夜空」（1957），到1960年代明亮色彩的花卉圖案，以及1970年代推出有紋理的「節慶」器皿。第一組完整的「節慶」餐具於1955年發行，包括擁有「現代」有稜角口緣的長頸鹿玻璃水瓶（見左下圖）。

錢斯從1950年代一直到70年代，製作自己獨家版本的手帕花瓶，這是當時的義大利當代設計特色。和原始的威尼尼版本不同，錢斯的為大量生產的版本，有不同色調的各種印刷圖案。

上圖：手帕蕾斯花器 靈感來自威尼尼手工製作、外型類似的器皿。這件作品為少見的黑白「迷幻」圖案。1960年代。高10公分。**50~70英鎊 MHT**

「節慶」系列長頸鹿玻璃水瓶 有精緻的鴿灰色網版印刷花形圖案，麥可·哈里斯根據桉樹的葉子和花朵設計而成。約1959年。高29.25公分。
80~90英鎊 MHT

「節慶」系列玻璃盤 鴿灰色的「夜空」圖案，瑪格莉特·凱森設計，靈感來自星雲結構圖表。約1957年。高21公分。
30~40英鎊 MHT

手帕蕾絲花器 印有紅白圓點圖案。這類花瓶發行於1950年代，但此件作品出現較晚。1960年代。高10公分。
40~50英鎊 MHT

「節慶」系列玻璃盤 波浪瓶身，飾有網版印刷的花卉圖案。1951年出現於倫敦「理想的家展覽會」的「節慶」系列，持續生產了30年。1960年代。寬24公分。
35~45英鎊 MHT

Mdina & Isle of Wight

馬爾他（Malta）的色彩和紋理，是麥可·哈里斯於當地
製作的藝術玻璃靈感來源，同樣也主導了哈里斯在
Isle of Wight 玻璃廠早期作品的色調。

在兩位經驗老到、來自白修士的義大利吹製玻
璃工匠協助下，麥可·哈里斯在馬爾他創立自
己的工廠，訓練當地學徒製造工作室形式的玻
璃器皿。早期（1972年以前）也是如今最值得
收藏的吹製玻璃，雖然非常生動，但有時不夠
精緻。Mdina厚實的玻璃碗、花器、有塞玻璃
瓶、水罐和高腳杯，都飾有它在1970年代獨特
的色彩組合：藍／綠和黃土／金色。

Isle of Wight早期玻璃品的色彩和形狀類似
Mdina玻璃，但吹製的形狀較精細，例如下方
「藍色金虹」的細長瓶頸。哈里斯持續應用大
自然的顏色和抽象圖案，也逐漸拓展裝飾的技
術。「金虹」（Aurene）系列（1974~79）包括

了五彩效果，
1979年的「亞虹」
（Azurene）系列則有破碎金銀箔裝飾的內部表
層。直到今日，「亞虹」仍在生產，是Isle of
Wight玻璃品的標誌系列。

大事記

1969 麥可·哈里斯在馬爾他島
成立Mdina玻璃廠以製造工作室
形式的玻璃。

1972 哈里斯離開馬爾他，回英
國設立Isle of Wight玻璃廠。多布
森接手Mdina玻璃廠。

1979 Isle of Wight發行「亞虹」
藝術玻璃，由麥可·哈里斯和
威廉·渥克設計，贏得了設計協
會獎。

1981 薩依德接管Mdina玻璃廠。

1994 麥可·哈里斯過世，妻子
和兩個兒子繼續留在公司。

上圖：**Isle of Wight大型黑色「亞虹」花
器** 麥可·哈里斯和理察·渥克製作，有金銀箔裝飾。
約1980年。高24公分。150~200英鎊　PC

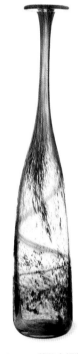

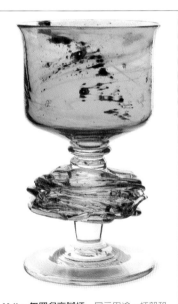

Isle of Wight龜甲花瓶 有棕色、
金色的彩色條紋和漩渦紋，最初開發於
Mdina。1972~79年。高23.5公分。
40~60英鎊　PC

**Isle of Wight藍色金虹瓶形花
器** 極細長的形式，上色巧妙
的條紋，還有金虹系列典型的
斑點效果。1974~79年。
高38公分。
80~120英鎊　PC

Mdina無署名高腳杯 展示用途，杯部和
把手部分為藍綠色玻璃，底座和柄部則為
透明玻璃。1970年代初。高19公分。
80~120英鎊　MHC

Mdina花器 藍和綠色玻璃，麥可·哈里斯設
計，水的圖案和色調很典型是受馬爾他海岸綠色
彩的影響。1970年代初。高23公分。
35~45英鎊　MHT

英國吹製與套色玻璃

Monart藝術玻璃的成功（見56頁），促使許多英國工廠在1920與1930年代開始製造吹製彩色藝術玻璃。創立於1928年的Nazeing玻璃廠高品質的Gray-Stan作品（1926~36），便非常近似Monart。創立於1836年的Hartley-Wood，其鮮明的色彩反映該公司在彩色玻璃方面的純熟技藝。至於創立於約1859年的H.G. Richardson，則使用吹模與大部分英國製造廠採用的朦朧色彩。

到了1960年代，英國玻璃受到流行的北歐風格影響，可見諸凱瑟尼斯（Caithness）的轉動吹模玻璃，以及索爾為達廷頓玻璃廠設計的作品。

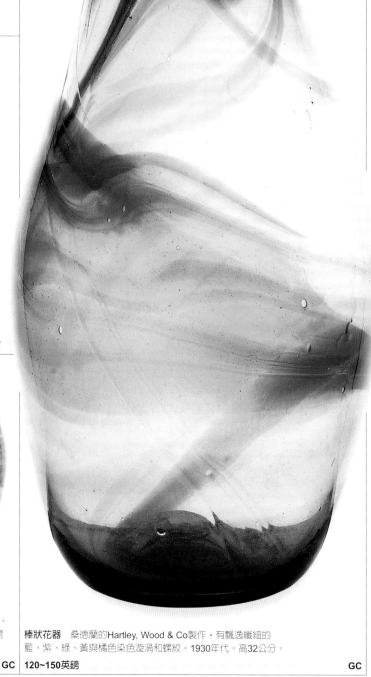

凱瑟尼斯玻璃燈座 歐布洛因設計，製作方式是將以透明玻璃套色的石南色挑料吹入鑄模。約1967年。高25.5公分。

50~60英鎊 **GC**

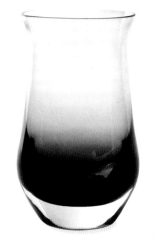

凱瑟尼斯小型玻璃花器 喇叭狀展開的薄口緣，錐形瓶身，厚底，將黃昏藍挑料以透明玻璃套色，再以吹模法製作。約1965年。高12.75公分。

30~40英鎊 **MHT**

理察森氣泡花器 淡粉紅與深紫漸層色。1930年到60年代中期，韋柏父子公司發行了一些命名為理察森（Richardson）的作品。約1930~50年。高21公分。

120~140英鎊 **GC**

橢圓形玻璃花瓶 桑德蘭的Hartley, Wood & Co製作。該廠的條紋彩色玻璃（此處為藍、黃、綠及黑色），原本是為了鑲嵌玻璃所開發。1930年代。高24公分。

120~150英鎊 **GC**

棒狀花器 桑德蘭的Hartley, Wood & Co製作，有飄逸纖細的藍、紫、綠、黃與橘色染色漩渦和螺紋。1930年代。高32公分。

120~150英鎊 **GC**

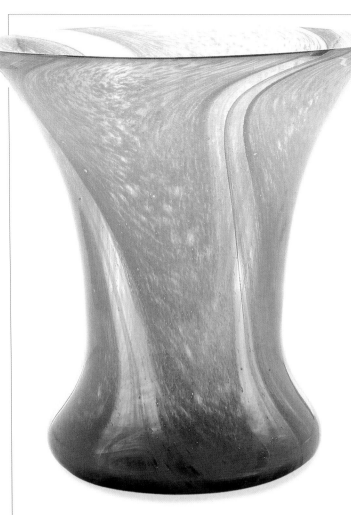

平底無腳「雲朵」花瓶 Nazeing Glassworks製作，有不透明、斑駁的深天藍色，其他色彩包括有蒨綠色。1930中晚期。高21公分。

100~150英鎊 GC

有肩橢圓形花瓶 Gray-Stan玻璃廠製作，雙色電子藍和粉蠟筆黃粉狀釉彩挑料，以透明玻璃套色。1930年代。高22公分。

550~750英鎊 L&T

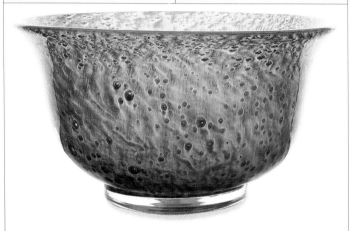

「雲朵」系列花器 Nazeing玻璃廠製作，不透明的斑駁黃色漩渦是以透明玻璃挑料沾黏粉狀釉彩而成。1930中晚期。高18.5公分。

100~120英鎊 NBEN

有腳「雲朵」系列玻璃碗 Nazeing玻璃廠製作，口緣呈喇叭狀開展，不透明、斑駁的表面是以粉狀青綠色釉彩製成。1930中晚期。高12公分。

80~90英鎊 GC

索爾

雖然索爾（1932~87）的名字如今幾乎等同於「達廷頓玻璃」，他原本卻是Wuidart & Co.（一家進口北歐玻璃到英國的公司）銷售員。在那裡，他與設計師·史丹奈－威爾森合作，發展出自己的素描技巧和對北歐玻璃的熱愛。他曾於1960年代到芬蘭和瑞典旅行，1967年加入達廷頓成為副主管與首席設計師，為達廷頓製作了約500件設計作品。他的作品反映了兩項非常不同的影響力——北歐設計和18世紀的英國玻璃——但也具有結合簡單與完美比例的獨特個人風格。

索爾希臘紋飾花器（成對中的一只） 為達廷頓玻璃所做的設計。有紋理、立方體般的瓶身、喇叭狀開口的瓶頸與口緣，是以吹模法製成。1960年代。高9公分。

100~120英鎊（一對） MHT

索爾燭臺 為達廷頓玻璃廠所做的設計，兩只都有碟狀油滴盤。較高者為翠鳥藍綠色，較矮者為透明玻璃。1969年。最高：18.5公分。

25~30英鎊（一只） GC

W.M.F.

W.M.F.以新藝術金屬器皿與玻璃著稱。從1920年代起，發展出兩個價格低廉、風格獨具且非常成功的大量生產彩色藝術玻璃系列。

W.M.F.（Wüttembergische Metallwarenfabrik）自1925年起開始實驗彩色玻璃。做了這項及時決定的韋曼（1905~92），是一位曾在該公司受訓、很有才華的玻璃技工。第一個成果，就是非常成功的「米拉水晶」（Myra-Kristall）系列；作品的重量輕，薄壁吹製，還有一層很薄的五彩金膜（見117頁）。一年之後，W.M.F.發行「伊可拉水晶」（Ikora-Kristall）藝術玻璃系列，包含範圍很廣的形狀、色彩以及裝飾，其厚壁套色玻璃乃採自由吹製、轉動吹模法（以製造出平滑的表面）或「浸模」而成。韋曼和同事一起發展了近5,000種色彩配方，很多都是在技術實驗時發現的。「伊可拉」包括大量製造的標準系列，以及大都為展覽而製作的「伊可拉單品」系列——此系列的「僅此一件」作品有較複雜的裝飾，包括銀箔和銅箔、灑金玻璃和雲母，還有一些噴砂及切割的圖案。二次大戰後，W.M.F.被迫出售這些作品，而德索的「德索－蛋」（Dexel-Ei）花瓶是最受收藏家歡迎的作品之一。

「伊可拉」為廉價的大量生產產品，大部分作品都沒有記號，少數有紙標籤。

上圖：「伊可拉水晶」系列花器　鐘型，有腳，有斑駁和條紋的綠、橘棕和紅色粉狀釉彩內含物。約1935年。高25.5公分。**400~500英鎊　QU**

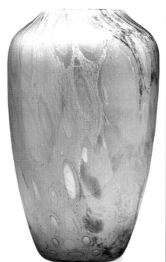

「伊可拉水晶」系列花器　有肩，圓筒錐形，有氣泡與條紋的牛奶黃、橘，以及藍色粉狀釉彩內含物。1930年代。高38公分。

550~700英鎊　　QU

「德索－蛋」伊可拉玻璃花器　橘和紅色玻璃，有細微的氣泡，德索設計。約1937年。高14公分。

150~200英鎊　　QU

「伊可拉水晶」系列碗　淺圓形式，有裂紋及蜘蛛網般的彩色條紋，從淡綠、苔蘚黃到白色與紫色。1930年代。高27.5公分。

100~150英鎊　　DN

「伊可拉水晶」系列碗　透明套料玻璃，有抽象圖案的氣泡，以及黃、黑、紅色粉狀釉彩內含物。約1935年。寬31.5公分。

300~350英鎊　　QU

Michael Powolny
普瓦尼

普瓦尼最出名的也許是他的人形陶器作品。1913年起，他開始從事玻璃製作，製造一系列與奧地利工業組織有關、特殊且非常具有風格的作品。

普瓦尼最初的愛好是陶藝和雕塑。在他與洛夫勒於1906年共同創立的韋納陶瓷工作坊裡，他設計了一個獨特的裝飾人物陶器系列，靈魂人物是明顯爲日耳曼民族長相、宛如天使般的男孩。這些小型雕塑是以白色陶器製成，上有黑色小裝飾品，通常結合風格化的花朵，底座還有獨特的黑色鋸齒形裝飾。

　　韋納陶瓷工作坊雇用的設計師，來自新近成立的「維也納工坊」（見65頁）。從1907年起，普瓦尼和該組織便維持緊密的專業關係。他成爲該組織最重要的設計師之一，並共同銷售、推廣他的玻璃設計。1913年起，普瓦尼爲重要

的奧地利玻璃廠如J. & L. Lobmery（1822年成立）與洛茲（見110頁）從事設計。這些設計的風格有許多與維也納工坊相關，包括以戲劇化黑色線性裝飾來強調形狀的吹製套色形式。雖然初次製造是在1914年，但這些風格獨具的線性作品無異預告了裝飾藝術風格的來臨，並持續熱賣到1930年代。

上圖：矮胖喇叭形花器　普瓦尼爲洛茲設計，口緣似波浪，白色玻璃以透明玻璃套色，黏有黑色線形玻璃。約1915年。高13.5公分。**1,000~2,000英鎊　WKA**

大事記

1871 製爐匠之子普瓦尼生於奧地利猶登堡。

1885 開始於父親的商店受訓成爲陶工。

1894 普瓦尼成爲維也納藝術經濟學校的學生，受到維也納分離派的影響。

1906 與平面設計師洛夫勒（1874~1960）設立韋納陶瓷工作坊。

1912 普瓦尼成爲維也納藝術經濟學校的教授，負責領導玻璃、陶器和雕塑工作坊。他是一位影響深遠的老師（西方現代陶藝先鋒露絲．黎是他的學生），並在裝飾藝術於其祖國奧地利的形成上也扮演著十分重要的角色。

喇叭形高花器　「探戈橘」以透明玻璃套色，有直立的黑色線形玻璃與口緣裝飾。1914年。高21公分。
300~400英鎊 QU

有腳橢圓花器　瓶頸寬闊呈喇叭形展開。以「探戈黃」套色，與以黑色玻璃製成的外擴圓底、3個橢圓飾板、水平線形條紋和口緣形成對比。1920年代。高10.5公分。
180~250英鎊 DN

歐洲吹製與套色玻璃

中歐深厚的吹製製作傳統對深具才華的設計師毫不設限,
因為這些玻璃吹製大師幾乎什麼設計都嘗試過。這些作品
從「維也納分離派」與「維也納工坊」的成員所設計的藝
術玻璃,涵蓋到諸如柏忍、威根費爾德這類產品設計師的
作品。捷克玻璃工匠則以哈拉維在1950年「米蘭設計三年
展」(Milan Triennale)中所展出的作品,以及Harrachov玻
璃廠自1950年中期開始生產的「華緹」(Harrtil)藝術玻璃
來證明他們的實力。

波希米亞分離派玻璃瓶(成對中的一只) 瓶身嵌在幾何造型的銅質飾邊裡。20世紀早期。高18.5公分。

500~700英鎊(成對價格) **DN**

藍色圓錐形飾瓶 洛斐哈為Zweiesel設計,具厚重的透明玻璃製底座,瓶內飾有藍色氣泡。1970年代。高19公分。

80~120英鎊 **MHT**

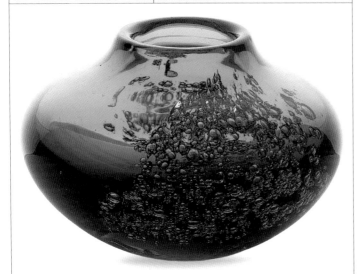

藍綠色矮胖式飾瓶 洛斐哈為Zweiesel設計,有微突的瓶口,瓶內飾有一大片氣泡。1970年代。高19公分。

80~120英鎊 **MHT**

紅寶石色及淺綠色漸層渦紋飾瓶 採廣口瓶圓柱造型,洛茲出品。1905年。高20公分。

1,500~2,000英鎊 **MW**

灰藍色冰鎮酒桶 有一體成形的捲曲手把，來自包浩斯的威根費爾德United Lausitz玻璃廠所設計。約1940年。高22公分。

380~420英鎊　　　　　　　　　HERR

罕見的紫色吹製淺盤 盤底有造型獨特的厚重透明玻璃底座，是瑪莉亞‧凱許納為Loetz設計的作品，署有「L MK W」字樣。M字上方標有星字記號。約1905年。高16公分。

3,000~5,000英鎊　　　　　　　FIS

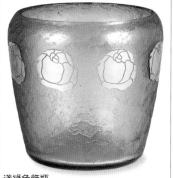

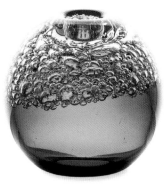

德國黃色螺紋圖樣透明飾瓶 為具有腰身及喇叭狀的造型，瓶口有一圈黑彩，底座也是黑色。Lauscha出品，該廠以生產玻璃彈珠聞名。約1930年。高19公分。

200~300英鎊　　　QU

極簡透明酒杯 柏忍為Poschinger設計，有頎長的杯身、杯跟與設計簡約的圓形握把。全套共12只酒杯。1900年製，高20.5公分。

380~420英鎊（成套價格）　QU

淺綠色飾瓶 馬休為維也納J. & J. Lobmeyr所設計，表面具淺面紋理並經磨光處理，再圍上一風格化的貼金玫瑰以突顯設計。約1900年。高18公分。

4,000~6,000英鎊　　　WKA

棕色球形玻璃燭檯 Schott-Zwiesel工作坊製作，內部的氣泡聚在器皿頂端。1970年代。高11公分。

60~80英鎊　　　GC

維也納工坊

維也納工坊集合了頂尖畫家、雕刻家、建築師及藝術家，是霍夫曼（1870~1956）與卡洛門‧摩瑟（1868~1919）在1903年創設的品牌，目的是想改善裝飾藝品的設計與做工因為量產盛行而導致水準低落的現象。實踐這些理念所費不貲，少數前衛並富有的委託客戶才會購買工坊的藝品。霍夫曼、摩瑟及普瓦尼（見63頁）的設計，皆交由像摩澤、洛茲（見110頁至111頁）、Lobmeyr（設立於1822年）這類的工廠生產。而1920年代至30年代的經濟蕭條則讓市場更形萎縮，使得維也納工坊在1932年終被變賣脫手。

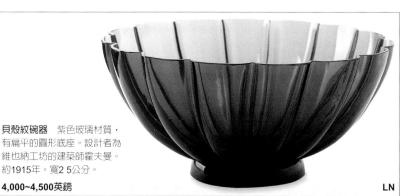

貝殼紋碗器 紫色玻璃材質，有扁平的圓形底座。設計者為維也納工坊的建築師霍夫曼。約1915年。寬25公分。

4,000~4,500英鎊　　　　　　LN

有底座的紫色碗器 貝殼造型，碗底環有球根狀的突起物，底座呈喇叭狀。霍夫曼為卡斯巴德的摩澤玻璃工作坊所設計。約1920年。高14公分。

700~900英鎊　　　QU。

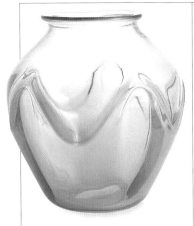

手工吹製的淺藍色卵狀玻璃瓶 瓶口外翻，腰身處飾有波浪狀的拖曳線條。1920年代。高20公分。

40~60英鎊 AS&S

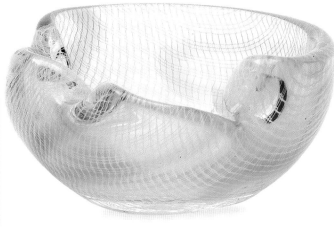

自由成形的「華緹」玻璃碗 捷克Harrachov玻璃廠製作，碗身與手拉成形的碗口處有白色、淺綠色條紋交織成的網紋。1960年代。高12公分。

40~60英鎊 JH

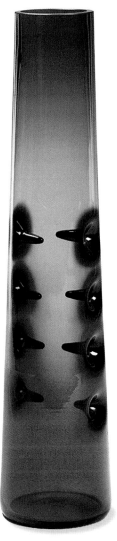

圓柱狀飾瓶 哈拉維設計，混合紅寶石色、黃色及棕色的漸層彩色玻璃製品，瓶內有8處向內凹入的紅色凸起物。約1960年。高36公分。

300~400英鎊 BMN

以下正文欄：

考匹爾

考匹爾（1901~91）13歲時就進入荷蘭Leerdam玻璃廠的酸蝕部門工作，他花了數年的光陰鑽研印刷術、繪畫及設計，在1923年成為Leerdam的設計師，1927年擔任該廠藝術總監。在他漫長的工作生涯中，引領開發出一系列兼有特定主題及幾何款式、風格創新的家用及藝術器皿。極耐看且極具新意的「獨一」（Unica）系列可能是他最著名的作品，與限量生產的「絲」（Serica）系列一樣，都是僅此一件的自由吹製藝術玻璃，後者生產的是厚壁的瓶器，瓶壁內飾有海草圖樣的氣泡。這些別無分號的作品在1920年推出上市，並持續開發新款直至1980年代。

Leerdam「獨一」系列飾瓶，考匹爾設計，透明玻璃瓶面上覆有黑色裂紋，編號為Unica C 153。1930年代。高12公分。**2,800~3,200英鎊** BMN

綠色、紅色及透明等「多色置入法」玻璃瓶 捷克製，可能是哈拉維的作品。1950年代。高21公分。

700~900英鎊 JH

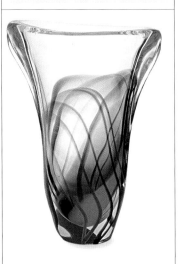

自由吹製的馬斯垂克厚壁套色飾瓶 喇叭形厚壁瓶口，瓶內有隨意流布的波浪狀棕色條紋。約1955年。高21公分。

120~180英鎊 JH

Leerdam透明玻璃飾瓶 器面有淺灰色漸層色彩與閃著些微虹彩的裂紋狀。
1930年代。高15公分。
400~600英鎊 JH

吹模皇家波希米亞玻璃飾瓶 有瓶肩設計，
飾有紅色、橘色及黃色的漸層色彩條紋。
1970製，高16公分。
35~45英鎊 GC

吹模皇家波希米亞玻璃飾瓶 有拉
長的瓶頸，瓶身帶有紅色、橘色及
黃色的漸層色彩。高34公分。
50~70英鎊 GC

比米尼

1923年，連卜（1892~1955）因為在柏林見到運用燈炬法的玻璃製品而大受啟發，隨後便在維也納
創設了「比米尼工坊」（Bimini workshops），該廠名稱典出德國詩人亨瑞契‧漢因（Heinrich Heine）
在詩作中所提到的傳說島嶼。這家玻璃廠生產的是厚壁的玻璃製品，包括有以威尼斯玻璃製品為本的
蕾絲技法製裝飾用高腳杯、取食籤、檯燈、風格化的人像，以及以空心玻璃胎及實心彩色玻璃條吹製
而成的動物像。一九三八年連卜移民至倫敦，並在當地設立了專營鈕釦製作的「Orplid工坊」，部
分鈕釦的設計者正是大名鼎鼎的陶瓷工藝家露絲‧黎，也是一位自維也納出逃的政治難民。

比米尼工坊成對玻璃杯組 圓錐狀的杯身採
蕾絲技法處理，杯底為平底狀，杯跟上有球形
泡狀玻璃，內有燈炬法製的公雞像。
1930年代。最高20公分。
150~250英鎊 LN

比米尼工坊小型單朵花瓶 飾有燈炬法製的
跳躍公鹿，以及具有喇叭形瓶口的圓柱形單朵
花瓶。1930年代。高11公分。
60~70英鎊 JH

比米尼工坊雞尾酒壺及六只杯具組（只陳列兩只酒杯） 連卜設計，
淺藍色玻璃，每件都有以燈炬法製成的裝飾藝術乳白色玻璃抬腿裸女像。
約1930年。酒壺高24.5公分。
600~800英鎊（整組） AL

法國吹製與套色玻璃

以浮雕玻璃打出知名度的法國，在20世紀初另以富有裝飾藝術風格的吹製套色彩色玻璃再度揚名。Schneider水晶玻璃廠（1919年創立，生產的浮雕玻璃系列名為「法國玻璃」）是氣泡狀滾壓製套色玻璃的發揚光大者；杜慕兄弟則生產帶有霧面、氣泡裝飾及表面紋理的裝飾藝術風款式，但也擅長以酸蝕技法國做出具有1至2種色彩的對比色器面與當時流行的款式，呂司（1895~1959）的玻璃設計就是一例。然而將這門技術發揮得最有創意也最精湛的人是馬利諾，還有他的門生納瓦（1885~1970）。

Baccarat新藝術水晶飾瓶（一對）　銅質鍍金的支架上有向瓶身伸長的葉莖，標有「E. Enot Paris」（可能為店名）。20世紀初。高18.5公分。
1,500~2,500英鎊（一對）　　　　　　　　　　　　　　　JDJ

法國紫色厚壁飾瓶　造型為帶有曲線的圈狀，塞弗禾（Sèvres）水晶玻璃廠製作，底部有蝕刻商標。1950年代。高25公分。
100~150英鎊　　　　　　　　HERR

廣口圓柱形飾瓶　杜慕兄弟製作，瓶身為粗糙霧面，飾有水平分布的黃色鑲線及圓點。署有一旁帶洛林十字記號的「Daum Nancy」字樣。1920年代。高17公分。
500~700英鎊　　　　　　QU

裝飾藝術綠色收束狀飾瓶　呂司的作品，外部飾有經噴砂處理的霧面幾何圖樣，底部有署名。約1930年。高18.5公分。
600~900英鎊　　　　　　　　　　　　　　　　　　　TDG

窯燒製玻璃器皿 納瓦製作，瓶口飾有四個徽章圖樣。約1930年。高17公分。

2,500~3,500英鎊 　　　　　**AL**

厚壁水壺 喬治·德·弗賀設計，無光器面，杜慕兄弟製作。有著名。約1910年。高17.5公分。

120~180英鎊 　　　　　**QU**

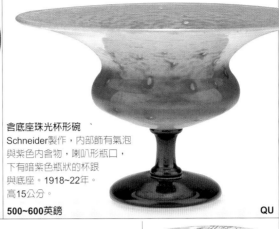

含底座珠光杯形碗 Schneider製作，內部飾有氣泡與紫色內含物，喇叭形瓶口，下有暗紫色瓶狀的杯跟與底座。1918~22年。高15公分。

500~600英鎊 　　　　　**QU**

收束狀玻璃瓶 杜慕兄弟製作，瓶身以外罩馬久海設計的鐵架吹製成形。1920~22年。高37.5公分。

600~800英鎊 　　　　　**HERR**

橙黃色間雜碗 Schneider製作，瓶口為藍色，具條紋裝飾的棕黃色跟部套有玻璃環，下為飾有葉片及三顆玻璃莓果的環狀金屬底座。1920年代。高36公分。

500~700英鎊 　　　　　**HERR**

圓錐形飾瓶 杜慕兄弟製作，瓶身，以外罩一層仿馬久海設計的銅質支架吹製成形。1920~25年製作。高17公分。

700~1000英鎊 　　　　　**FIS**

曲線形含底座飾瓶 亞古斯·尚的作品，瓶身有流布狀的抽象藍色玻璃裝飾。約1900年。高32公分。

500~700英鎊 　　　　　**HERR**

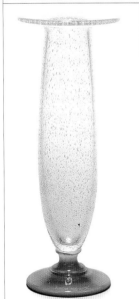

裝飾藝術飾瓶 瓶身內飾有氣泡，底座署有「Daum Nancy」。約1930年。高34.5公分。

300~400英鎊 　　　　　**DN**

馬利諾

馬利諾這位內向又孤僻的人起初是位畫家，他對玻璃製作的熱情始自於一趟對他人生影響至大的玻璃廠參觀之旅，而他的好友尤金與加百列·維亞正是這家玻璃廠的老闆。馬利諾不滿足於設計，還學習如何吹製玻璃，並利用他身為畫家的才華製作出色彩繽紛的器皿，其中部分的器皿飾有深刻的酸蝕圖樣，他的設計也曾在1925年於巴黎舉行的裝飾藝術博覽會中獲得極高評價。

　　馬利諾作工講究且富想像力的玻璃作品在製作上極為費時，價格上也相對的昂貴。健康的惡化迫使馬利諾最後必須放棄玻璃製作，讓這位由畫家轉行為玻璃工匠的藝術家最後重拾了對繪畫的舊愛。

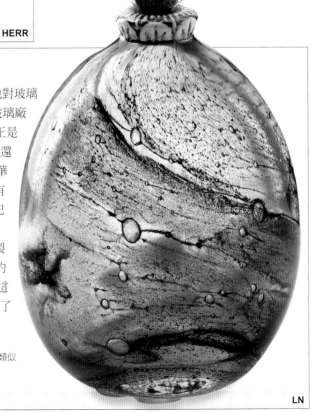

極罕見馬利諾橢圓形扁身飾瓶 作品配有瓶塞，瓶身飾有類似大理石表面的灰色及黑色渦紋圖樣，瓶內隨意布有氣泡，瓶口有釉彩裝飾。1910~20年。高16公分。

10,000~14,000英鎊 　　　　　**LN**

大事記

1922 威廉・約翰・布蘭可在西維吉尼亞州的米爾頓成立布蘭可玻璃廠，專營鑲嵌玻璃的生產。

1929 布蘭可開始生產彩色的家用及裝飾用玻璃器皿，以因應鑲嵌玻璃日形萎縮的市場需求。

1933 威廉・約翰・布蘭可辭世，其子接管玻璃廠。

1947 溫史洛・安德生擔任該廠首位駐廠設計師。

1952 哈斯德在安德生離職後繼任駐廠設計師。

Blenko 布蘭可

威廉・約翰・布蘭可對鑲嵌玻璃萌芽甚早且終其一生的熱愛，
讓他得以克服早期製作上的困難，從而打造出結合了精工及
高明市場行銷技巧的賣座玻璃器皿。

威廉・約翰・布蘭可（1854~1933）生於英國，出身自當地的玻璃工匠體系，他在1922年成功創立「Blenk玻璃廠」之前，曾歷經3次創設一座美式風格玻璃廠的挫敗。他的專才起初都發揮在製作鑲嵌玻璃上，等到這股熱潮在1920年代消退後，布蘭可開始開發一系列帶有鮮艷色調的家用器皿。紐約梅西百貨（Macy's）在1932年展售了布蘭可的系列器皿，到了1935年，全美的百貨公司也紛紛跟進。

1930與1940年代裡，布蘭可帶有鮮艷色調的玻璃飾瓶及碗器系列成為該廠的招牌產品，並讓該廠製品不至於退流行。這些製品雖然偶爾會被加上另一種顏色的裝飾，但大多數只具有單獨一種布蘭可所開發的鮮艷色彩；可感溫的「琥珀」系列則帶有由紅色轉為琥珀色的漸層色調。

布蘭可製品的塑造要特別歸功3位駐廠設計師，其中的溫史洛・安德生（生於1917年）

在1947年加入後，便推出了線條更柔和，並與北歐風格相近的主題造型。1952年他所設計的「曲線玻璃瓶」（Bent Decater）得到紐約現代藝術博物館的青睞，獲選在芝加哥商展的「優良設計大展」中展出。在1952至1963年間於該廠任職的哈斯德，則推出一系列大型、用色及造型大膽的玻璃瓶。自1963年掌舵至1972年的駐廠設計師麥耶，打造的是風格較拘謹的布蘭可器皿：飾瓶及玻璃瓶採用的是幾何味較濃的圓柱狀造型，以及具有1960年代典型風格的器面紋理。

布蘭可器皿令人印象深刻之處在於用色，它較為鮮艷及大膽的色調在搭配了有趣的造型設計及尺寸之後常更受到歡迎。

上圖：橙黃色橘彩飾瓶　哈斯德設計，帶有造型細長的瓶頸與淚滴狀的瓶塞。1958~64年。高40公分。
350~450英鎊　EOH

布蘭可鑲嵌玻璃

威廉・約翰・布蘭可得以晉身為色彩研發大師全拜製作古式鑲嵌玻璃之賜，採用的是口吹這種傳統手工所生產的片狀鑲嵌玻璃。這家玻璃廠接受多方委託製作教堂鑲嵌玻璃，華府國家大教堂中壯觀的玫瑰花窗就是其一。

喬瑟夫・雷諾（Joseph Reynolds）採用布蘭可鑲嵌玻璃象徵性地勾勒出《啟示錄》第四章中聖約翰對天堂的描述：上帝端坐在寶座上，穿著閃耀的金色衣袍，身旁環繞著虹彩與24位戴著黃金冠冕的長老。

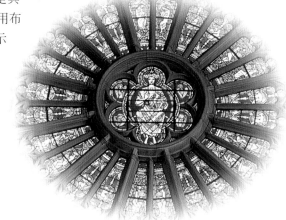

高大橙黃色漸層玻璃花瓶　瓶面帶紋理，瓶口呈喇叭狀，先以手工塑形，再置入模具內吹製。約1960年。高29公分。
60~70英鎊　MHT

華盛頓特區國家大教堂玫瑰花窗細部圖，1962年製。

工匠標記

布蘭可對於產品的驕傲反映在它烙製的標記上，樣式是一個手工印製的 BLENKO HAND-CRAFT（布蘭可手工製品）商標，使用時期從1930到1960年代；從1970年代開始，布蘭可開始採用新標記，圖樣是一個以吹模鐵管穿孔而成的黑色大寫字母B。這家公司也採行型號編製，前面兩碼是生產的年份，英文字母的S、M及L則代表器皿的尺寸。

海水綠吹製飾瓶 麥耶1970年代早期設計的作品。1970年。高26公分。

500~800英鎊 **EOH**

橘彩玻璃瓶 哈斯德設計，有淚滴造型的瓶塞。1962~67年。高46公分。

180~220英鎊 **EOH**

鮮綠色細長飾瓶 麥耶設計。1969~72年。高56公分。

500~700英鎊 **EOH**

炭色玻璃瓶 哈斯德設計，有平頂狀瓶塞。1956~59年。高54公分。

400~500英鎊 **EOH**

細高黃色玻璃瓶 哈斯德設計，有廣口瓶塞。1958年。高52公分。

120~180英鎊 **EOH**

高大波斯藍玻璃瓶 哈斯德設計，瓶面有裂痕紋理並配有廣口狀的瓶塞。1959年。高73公分。

250~350英鎊 **EOH**

橙黃色漸層飾瓶 瓶面相當平滑，有喇叭形瓶口以及厚重的瓶底。約1960年。高29公分。

60~70英鎊 **MHT**

藍綠色矮胖玻璃瓶 麥耶設計，瓶塞的造型獨特。1965~67年。高36公分。

200~300英鎊 **EOH**

美國吹製與套色玻璃

在1950年代至60年代之際，美國玻璃製造商生產出風格多樣，但用色手法一致的吹製套色玻璃。斯托本這家以生產琢磨玻璃著名的工廠也製作了一系列的彩色玻璃製品，以「克魯瑟」（Cluthra）系列為例，係以器皿內的氣泡裝飾聞名。戰後在西維吉尼亞州設廠的一批製造商，如Bischoff（1942年成立）、Pilgrim（1949年成立）及Viking（1944年成立）等，則生產在款式及用色上都與布蘭可相仿，多為冰裂紋器面的彩色玻璃製品（見70頁）。他們的許多設計也反映出北歐及義大利玻璃製品所帶來的風格影響。

斯托本波姆那飾瓶 卡德設計，喇叭狀瓶口，為不常見的透明綠色玻璃。約1925年。高15公分。

50~200英鎊 TDC

斯托本藍玉色飾瓶 廣口造型，有下接垂直凹溝肋紋的喇叭形瓶口，以及圓扁狀底座。20世紀初。高14公分。

2,500~3,500英鎊 JDJ

斯托本翠玉色玻璃花器 瓶身有模造的斜形渦紋，署有該廠Fleur-de-Lys（鳶尾花）標記。約1930年代。高15.5公分。

150~250英鎊 JDJ

虹彩紅玻璃瓶 有瓶肩、扁平矩形的造型，瓶緣寬，有原版瓶塞。1950年代。高25公分。

80~120英鎊 EOH

斯托本「克魯瑟」系列飾瓶 粉紅色甕形玻璃瓶身上滿覆氣泡，讓器面呈現出繽紛的外觀。1920年代。高16.5公分。

800~1,200英鎊 JDJ

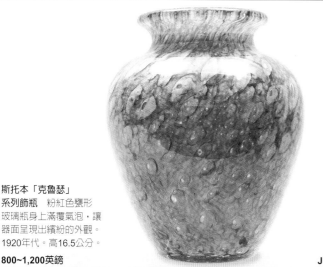

Pilgrim錐形紫色冰裂紋玻璃瓶 瓶頸略收束，配有細長的淚滴狀瓶塞。約1960年。高45公分。

100~150英鎊 EOH

Pilgrim錐形黃色冰裂紋玻璃瓶 瓶頸略收束，配有替換過的球形瓶塞。1950年代。高35公分。

150~200英鎊 EOH

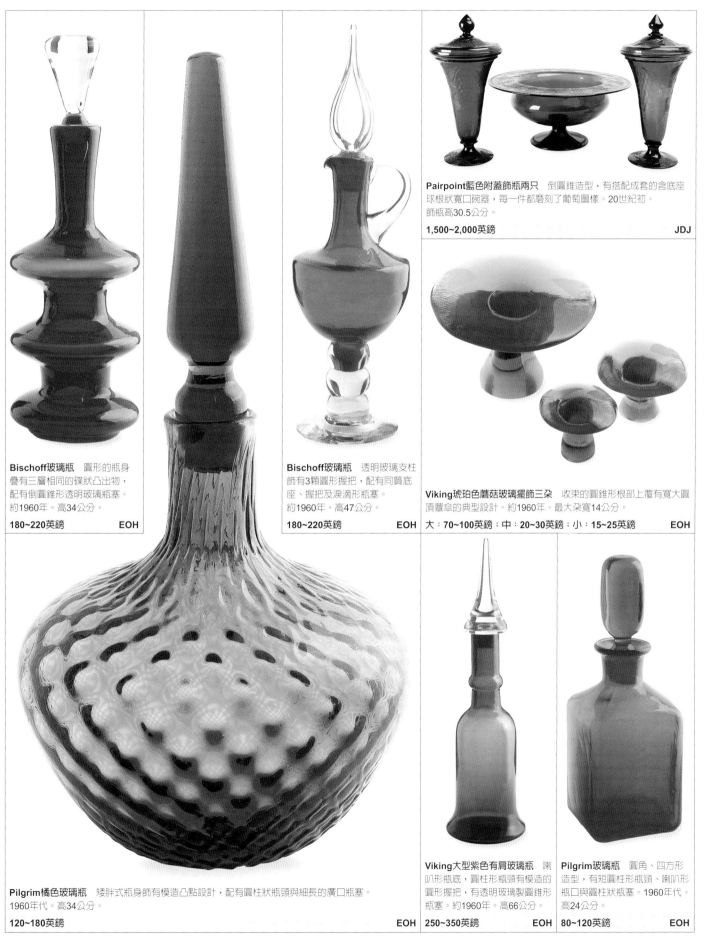

Pairpoint藍色附蓋飾瓶兩只　倒圓錐造型，有搭配成套的含底座球根狀寬口碗器，每一件都磨刻了葡萄圖樣。20世紀初。飾瓶高30.5公分。

1,500~2,000英鎊　　　　　　　　　　**JDJ**

Bischoff玻璃瓶　圓形的瓶身疊有三層相同的碟狀凸出物，配有倒圓錐形透明玻璃瓶塞。約1960年。高34公分。

180~220英鎊　　　**EOH**

Bischoff玻璃瓶　透明玻璃支柱飾有3顆圓形握把，配有同質底座、握把及淚滴形瓶塞。約1960年。高47公分。

180~220英鎊　　　**EOH**

Viking琥珀色蘑菇玻璃擺飾三朵　收束的圓錐形根部上覆有寬大圓頂蘑傘的典型設計。約1960年。最大朵寬14公分。

大：70~100英鎊；中：20~30英鎊；小：15~25英鎊　　　**EOH**

Pilgrim橘色玻璃瓶　矮胖式瓶身飾有模造凸點設計，配有圓柱狀瓶頸與細長的廣口瓶塞。1960年代。高34公分。

120~180英鎊　　　　　　　　　　　　　　　　　　　　**EOH**

Viking大型紫色有肩玻璃瓶　喇叭形瓶底，圓柱形瓶頸有模造的圓形握把，有透明玻璃製圓錐形瓶塞。約1960年。高66公分。

250~350英鎊　　**EOH**

Pilgrim玻璃瓶　圓角、四方形造型，有短圓柱形瓶頸、喇叭形瓶口與圓柱狀瓶塞。1960年代。高24公分。

80~120英鎊　　**EOH**

浮雕玻璃

最早開發出浮雕技法的是寶石切割師，玻璃工匠則將技術改爲將不同色彩的玻璃層吹製並熔合在一起，再以手工切割、酸蝕或噴砂處理去除底色玻璃層，製作出浮於表面的圖樣。

波特蘭花瓶（The Portland Vase，西元前1世紀至西元1世紀作品），是早期雙色手刻浮雕技法的著名代表作，1810年於大英博物館展出時曾喧騰一時。英國玻璃工匠之後開始試做手刻浮雕玻璃，開發出利用氫氟酸去除部分底色玻璃的技術，生產出一系列世界頂級的浮雕玻璃。這些作品通常在各種底色玻璃上覆著白色玻璃，造型採新古典主義風格，其上飾有傳統圖樣。

靈感來源，他大都是以金銀箔片突顯設計，再以手繪釉彩、磨刻或酸蝕的圖樣進一步裝飾細部。蓋雷也嘗試以霧面底色玻璃以及吹模法再加以雕琢以爲裝飾，尤其在處理水果或花朵圖樣時更是如此。作品之後會以手工刻製諸如葉脈這類的細部裝飾，蓋雷的浮雕作品因此廣受模仿。

在商業取向更急促地主導生產方式之際，愈來愈多的法國浮雕玻璃工匠以酸蝕法取代手刻或輪刻法，製作出一系列色彩減少、圖樣簡化的仿浮雕玻璃（見81頁）。

法式新藝術浮雕

浮雕技法在蓋雷的手上再創新高峰，他是一位帶動新藝術的先鋒。他將傳統雙色瓶器蛻變爲多層次構色，藉此傳達他對自然界的精神觀；他合併手工琢磨及磨刻、輪蝕及酸蝕等技法，在色彩多達5層的玻璃上創作出植物的圖樣。

老家法國洛林省（Lorraine）的花草植物是蓋雷創作圖樣的

蓋雷從周遭的自然美景，擷取許多製作浮雕玻璃的靈感。

蓋雷浮雕玻璃花器 瓶上有雕刻與蝕刻的紫色調鳶尾花，底色玻璃為乳黃色。約1905年。高12.5公分。
800~1,000英鎊　VS

重要風格

• 新古典主義風對稱外型，採雙色浮雕，正規琢磨及磨刻裝飾。
• 新藝術風動植物造型，採多色層色彩及花草植物圖樣，經手工及輪刻切割、酸蝕、磨刻、上釉及貼金而成。
• 雙色仿浮雕玻璃，經酸蝕而成的新藝術風及裝飾藝術風格簡化圖樣。

杜慕兄弟小型浮雕玻璃花器 有底座，扁平廣口造型，瓶頸呈矩形。灰綠底色玻璃上，有刻蝕的淡紫色法國當地花朵。約1905年。高9.5公分。
300~500英鎊　DN

翅膀向外伸展的蜻蜓圖樣，廣受20世紀
早期浮雕玻璃大師的歡迎。

浮雕玻璃的變體

在英國，湯瑪斯·韋柏（見167頁）結合透明
玻璃與單一顏色，生產自己的浮雕玻璃系列。
另外，更罕為被採用的技法是貼花浮雕——將
數片彩色玻璃貼在透明的燧石玻璃瓶身上——
之後再切割並蝕刻瓶身；彩色貼片留在浮雕之
上，之後以手工雕刻這些貼片，製作出其他細
部圖樣。

瑞典的歐樂福與高斯塔玻璃
製品，也發展出自家的單色浮
雕玻璃系列，雖然也採用藍色
和綠色玻璃，但瓶身常為透
明玻璃。表層經蝕刻後，會
留下和底色玻璃同一色彩的
浮雕圖樣。

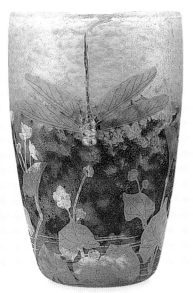

杜慕兄弟花器 平底酒杯狀
的浮雕玻璃瓶。天空藍底色
玻璃上，以紫色、綠色、
黃色等細緻漸層釉彩繪製的
蜻蜓、濕地花朵，以及其他
池溏生物等蝕刻圖樣。
約1905年。高24公分。
20,000~25,000英鎊 QU

**蓋雷製浮雕玻璃
花器** 呈小型橢
圓狀，混色的底色
玻璃上，覆有以紅
中透紫的漸層玻璃
雕刻而成的洛林省當
地花葉圖樣。約1905
年。高9.5公分。
400~500英鎊 GDRL

Emile Gallé 蓋雷

蓋雷最初由於受到古時浮雕玻璃的啓發，繼續以混合藝術及技術專才的作風開發玻璃工藝，使他因而晉身為新藝術運動的大師，並成為諸多法國玻璃工廠的啓發者。

蓋雷罕見的早期浮雕玻璃瓶作品，是結合精準度與精巧手藝的傑作。他採用的技術與古時相同：熔合數層色彩不同的玻璃，再以手工刻製表層玻璃突顯圖樣。

蓋雷將這個基本過程再細分為幾步驟：他增加色彩，有時會多達5種以上；並改掉強烈的色彩對比，偏好切割出深淺不同的色彩以營造明暗度、微妙的色彩漸層、風格及層次感。此外內嵌的箔片、火拋光以及錘打紋理（金屬錘打後的效果）的運用，則增加了額外的質感，諸如以手工刻製的葉脈也有同樣作用。

大約自1899年起，蓋雷開始商品化生產他的新藝術浮雕玻璃，並提高採用酸蝕的比重。蓋雷利用這道手續製作他「招牌的」（或說是中價位的）浮雕玻璃，這類作品雖具有一致的高水準，但欠缺蓋雷或他旗下師傅在所有「獨一無二的作品」上展現之創作精神。

玻璃生產程序在蓋雷於1904年辭世後被精簡化，工業化生產的浮雕玻璃包括有大量在造型及用色上皆被簡化的燈罩和瓶器。大部分作品的用色為2種，最多3種，並且圖樣在酸蝕前就被油印上去，極少數的作品會以手工修整。

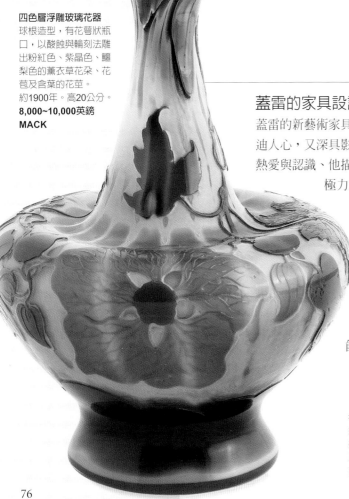

四色層浮雕玻璃花器 球根造型，有花彎狀瓶口，以酸蝕與輪刻法雕出粉紅色、紫晶色、鱷梨色的薰衣草花朵、花苞及含葉的花莖。約1900年。高20公分。**8,000~10,000英鎊 MACK**

上圖：浮雕玻璃飾瓶 瓶狀支撐體造型，上有酸蝕而成的紫粉紅色花朵圖像，底層為黃綠色玻璃。約1900年。高21公分。**2,000~2,000英鎊 MW**

蓋雷的家具設計

蓋雷的新藝術家具設計，和他的玻璃製品一樣既啓迪人心，又深具影響力。兩者都富有他對自然界的熱愛與認識、他描繪生物的才華，以及他在設計中極力鼓吹自然主義的渴望。他以處理塑膠材料的方式處理木材，採用曲線、像蜻蜓翅膀般的動植物造型製作家具的基本樣式與支架，並藉此挑戰傳統家具的風格與製作。植物、動物和昆蟲也在具裝飾性的鑲嵌工藝品（marquetry）、把手及飾邊上扮演主角。

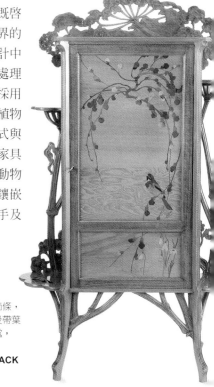

櫥櫃背面圖 飾有花形雕飾、樹枝狀飾條，細工鑲嵌的背板上有鳥類、蔓生樹枝及帶葉嫩枝，展現出蓋雷運用圖樣的獨到之處，以及對自然的想像。1800年代晚期。高156公分。**30,000~35,000英鎊 MACK**

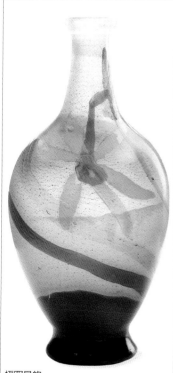

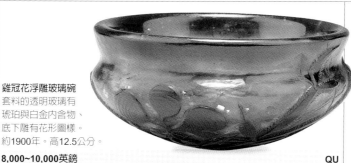

雞冠花浮雕玻璃碗
套料的透明玻璃有
琥珀與白金內含物、
底下雕有花形圖樣。
約1900年。高12.5公分。

8,000~10,000英鎊 QU

**極罕見的
熱工雕塑浮雕玻璃瓶** 瓶上有鑲製的黃水
仙圖樣,採綠、紅、藍三種漸層色調。
有署名與日期。1900年。高18.25公分。

12,000~14,000英鎊 FIS

罕見的火拋光浮雕玻璃花器 瓶上有蝕刻
的葉片及盛開花朵,邊上署有「Gallé」。
約1900年。高28公分。

5,000~5,500英鎊 JDJ

工匠標記
蓋雷所有的玻璃作品都有署名,
但樣式各不相同。下方含星字記
號的簽名在1904年蓋雷辭世後被
當成標記,並沿用到1914年爲
止。所有的蓋雷標記都應慎重地
拿專門參考書對照,因爲贗品十
分泛濫,真品上署名四周的玻璃
都有一致的紋理。

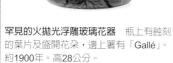

蓋雷死後使用的標記

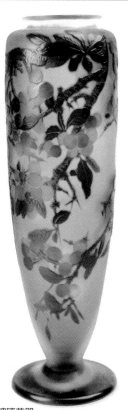

浮雕玻璃花器
收束造型,含底座,淺琥珀色的底色
玻璃上有綠色莓果、葉片及樹枝等酸蝕
圖樣。約1910年。高36公分。

1,500~2,500英鎊 JDJ

浮雕玻璃花器
在有淡藍、黃色飾紋的底色玻璃上,有
綠色與紫色鳶尾花、葉片及蕨類的輪刻
圖樣。約1900年。高37.5公分。

3,000~4,000英鎊 JDJ

有底座浮雕玻璃花器 粉紅底色玻璃
上,以灰粉紅、紫色酸蝕出霧氣與秋水
仙圖樣。約1900年。高26公分。

2,000~3,000英鎊 QU

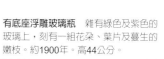

有底座浮雕玻璃瓶 雜有綠色及紫色的
玻璃上,刻有一組花朵、葉片及蔓生的
嫩枝。約1900年。高44公分。

3,000~4,000英鎊 MW

Daum Frères 杜慕兄弟

受到蓋雷在1889年於巴黎萬國博覽會展出作品的啟發，
杜慕兄弟開始生產藝術玻璃，該品牌的浮雕玻璃旋即贏得
某些人認為足以和蓋雷媲美的推崇。

杜慕兄弟豐富多彩的新藝術浮雕玻璃圖樣，源自於杜慕兄弟從家鄉南錫的風景、花草植物所得來的靈感。他們眾多的招牌創新手法——迷濛、繽紛的底色、多彩的釉彩細部裝飾、錘打紋理（金屬錘打後的效果）的底色、複雜且具深淺有致圖樣的熱工置入法作品，以及貼上箔片的背景裝飾——都是為了烘托自然主義風的圖樣所開發的。

尚‧杜慕在1909年繼承了這家公司，由於他的工廠在新裝飾藝術風格的表現上成績斐然，因此到了1920年代，他儼然成為這股潮流的先驅者。作品造型在他手上變得較為簡化，並大都強調幾何造型，而非自然主義風格的花形酸蝕圖樣。該廠製作的瓶器多半為不透明的單一色層，並以酸蝕處理，以顯露出透明無色的瓶身。同時，檯燈在1920及30年代變成日益重要的生產種類，某些像馬久海與布洪等重要設計師，多強調金屬飾邊的使用。

風景浮雕玻璃瓶在一次世界大戰後是生產主流，造價最貴的作品具有經觸刻、磨刻、雕刻與塗釉處理過的多色層玻璃。杜慕旗下手藝最高超的工匠最多可用上5種色層，這是技術上極費功夫的製作過程，因為不同顏色會依不同速率冷卻。

上圖：埃及浮雕玻璃瓶 以內含奶色粉狀物的無色玻璃為底，外層的藍色玻璃以酸蝕刻上莎草花與橄欖樹枝圖樣。1926年。高29.25公分。**4,500~5,000英鎊　QU**

雙握把浮雕玻璃飾瓶 有肩的造型，霧面及具「錘打紋理」的粉紅色底色玻璃之上，外覆酸蝕而成的綠色葡萄嫩枝裝飾。1905~10年。高21公分。**5,000~7,000英鎊　MACK**

杜慕兄弟

尚－路易‧奧古斯特‧杜慕（1853~1909）與其弟尚安東寧（1864~1931）在繼承父親在南錫的玻璃工廠前，分別是律師及工程師出身。主掌「杜慕裝飾工坊」（Daum decorating studio）的尚－安東寧，是兩兄弟中較具藝術氣質的人。他形容自己較受視覺感受吸引，對象徵性、自然之美、色彩的魔力以及「花的語言」不感興趣。這對兄弟不斷嘗試新技法，並時常集新技法之大成於作品中，而無損於風格、色調與裝飾三者間的整體性。

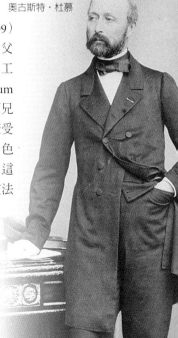

尚－路易‧奧古斯特‧杜慕

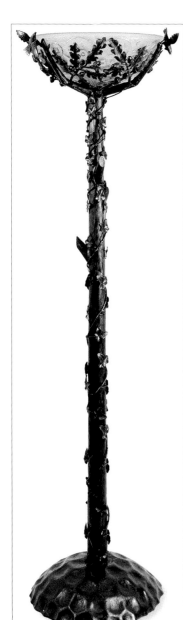

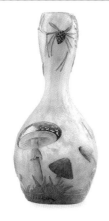

香菇圖樣飾瓶　作者為貝傑或韋茲，瓶
上有香菇及昆蟲圖樣，下襯繽紛的黃綠
色底色玻璃。約1905年。高23.5公分。

7,000~8,500英鎊　　　　　　　**HERR**

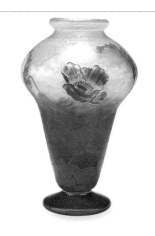

含底座的瓶狀支撐物式飾瓶　貝傑製作，
有夕陽下的罌粟花及山巒圖樣。
1905年。高27公分。

20,000~25,000英鎊　　　　　　**QU**

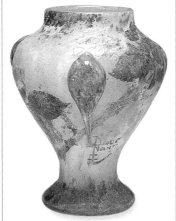

秋日玫瑰葉飾瓶　瓶上有經蝕刻處理的
紅、綠及黃色釉彩，下襯繽紛的綠色
底色。約1905年。高18公分。

2,000~2,500英鎊　　　　　　　**QU**

菇狀桌上型檯燈　透明玻璃套料，
有粉狀釉彩內含物與蝕刻釉彩圖樣。
約1905年。高41.5公分。

2,500~3,000英鎊　　　　　　　**QU**

裝飾藝術有底座檯燈　可能是馬久海的
作品，金屬的燈架上裝有浮雕玻璃燈罩。
1920~30年代。高162.5公分。

7,000~9,000英鎊　　　　　　　**JDJ**

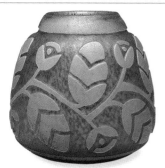

裝飾藝術玻璃飾瓶　在橘色及綠色玻璃
上，酸蝕出具紋理的獨特花朵、葉片及
樹枝圖樣。1920年代。高17.75公分。

1,000~1,500英鎊　　　　　　　**QU**

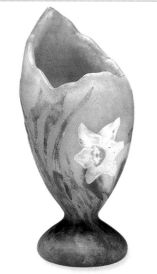

有底座杯型飾瓶　貝傑製作，杯緣採不
對稱鋸齒狀設計，繽紛的底色玻璃上雕
有水仙裝飾。約1910年。高18公分。

5,000~6,000英鎊　　　　　　　**QU**

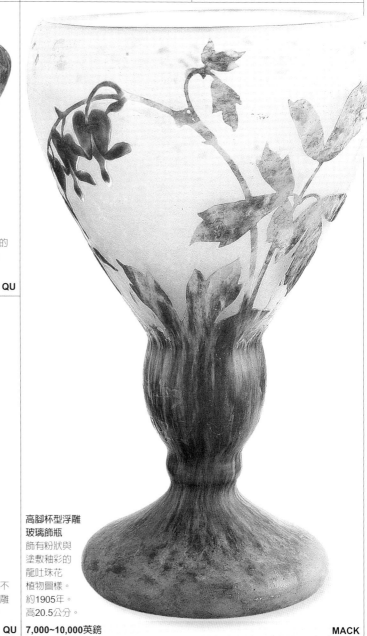

高腳杯型浮雕
玻璃飾瓶
飾有粉狀與
塗敷釉彩的
龍吐珠花
植物圖樣。
約1905年。
高20.5公分。

7,000~10,000英鎊　　　　　　**MACK**

法國浮雕玻璃

19世紀晚期，法國玻璃廠取代了原先引領浮雕玻璃生產潮流的英國製造商。蓋雷和杜慕從20世紀早期開始便是這個領域的先驅，兩者逐步推出一系列由浮雕玻璃半成品生產線所製作的器皿。這類生產線擴大採用酸蝕處理以加速生產及降低成本。許多其他的法國公司紛紛跟進，也推出一些同樣高品質，但價格更實在（如今依然實在）的浮雕玻璃。這些公司包括了手刻玻璃及仿浮雕玻璃皆生產的Baccarat（1764年成立）、Saint-Louis玻璃廠（以d'Argental為商標，1767年設立），以及其他亟欲打響名聲的新興玻璃廠。

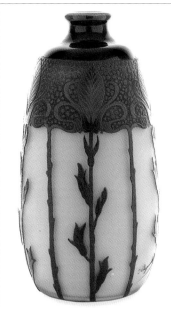

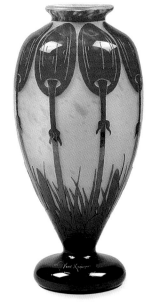

D'Argental浮雕玻璃瓶　在斑紅及褐黃的底色玻璃上，覆有以茄紅色刻製的獨特花朵、葉片及蔓生的花莖。約1910年。高20公分。

1,500~2,000英鎊　　　　　　CR

Schneider浮雕玻璃花器　「法國玻璃」系列，在雜有土耳其藍、黃色的底色玻璃上，有酸蝕的紅色薑類獨特裝飾。約1925年。高44.75公分。

2,000~2,500英鎊　　　　　DOR

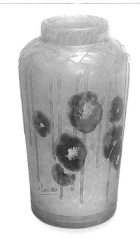

Schneider玻璃廠浮雕玻璃瓶　斑雜的灰黃色厚玻璃上，有酸蝕橘色及深棕色玻璃而成的水黃芥造型裝飾。1920年代。高20公分。

1,500~2,000英鎊　　　　　HERR

Schneider玻璃廠浮雕玻璃瓶　透明玻璃外覆紫色玻璃，後者有經酸蝕及霧面處理的埃及風圖樣。1920年代。高19公分。

250~450英鎊　　　　　　JDJ

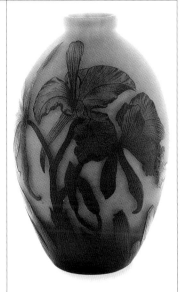

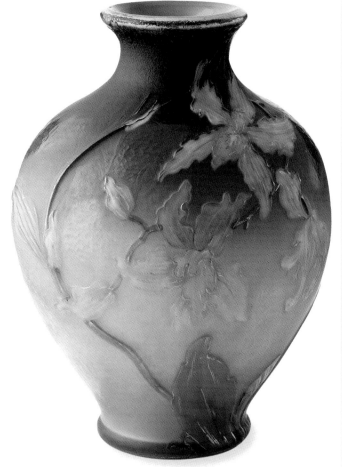

德拉特浮雕玻璃花器　圓錐柱狀造型，不透明的粉紅底色上，有具新藝術風格的酸蝕褐紫紅色蘭花裝飾。約1925年。高18公分。

1,000~1,500英鎊　　　　　VZ

德拉特浮雕玻璃瓶　不透明的粉紅底色上，有褐紫與茄紅色的新藝術蘭花輪刻裝飾。約1925年。高20公分。

1,000~1,500英鎊　　　　　CR

Burgun, Schverer & Cie飾瓶　在由紫轉粉紅的底色玻璃上，有蝕刻及輪刻而成的「熱工置入法」蘭花裝飾，手繪上白色及綠色。約1900年。高22公分。

12,000~14,000英鎊　　　　LN

法國浮雕玻璃飾瓶 有酸蝕的花朵、葉片及藤蔓裝飾。1920年代。高33公分。

400~450英鎊 JDJ

穆勒兄弟飾瓶 有酸蝕而成的魚（土耳其藍）及小卵石（紫色）浮雕圖樣。1925~27年。高23公分。

2,500~3,000英鎊 VS

Schneider玻璃廠浮雕玻璃瓶「法國玻璃」系列，瓶上有酸蝕的莓果。1920年代。高10公分。

300~400英鎊 JDJ

仿浮雕玻璃

仿浮雕玻璃不靠手工雕製圖樣，而是以酸液去除玻璃的色層。圖樣部分會覆上一層朱迪亞瀝青（bitumen of Judea）之類的抗酸劑，再將器皿浸入氫氟酸液體中，酸液自會蝕除未覆蓋抗酸劑的部分。這個過程會重複好幾次，以製作出不同厚度的色層及色彩變化。推出這項技術是爲了加速生產及降低成本，但由於它廣被19世紀晚期的許多法國製造商採用，所以幾乎成爲獨樹一格的藝術形式。然而普遍來說，仿浮雕玻璃主打的是較簡單的圖樣，以及爲數較少、厚度較薄的玻璃色層。

Baccarat仿浮雕水晶玻璃飾瓶 有底座，淡綠底色玻璃之上，有雕刻綠、黃色玻璃而成的葉片植物形裝飾。約1900年。36公分高。

550~700英鎊 L&T

酸蝕浮雕玻璃飾瓶 赫谷（Villeroy & Boch玻璃廠）製作的蓋雷式法國風款式。約1930年。高31公分。

2,000~2,500英鎊 TO

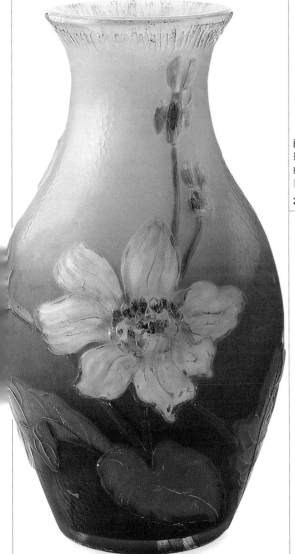

Burgun, Scheverer & Cie飾瓶 粉紅色漸層的底色玻璃上，有「熱工置入法」的手繪蘭花及葉片裝飾，以白色、黃色、綠色蝕刻與輪刻。約1900年。高20公分。

10,000~12,000英鎊 LN

穆勒兄弟浮雕玻璃飾瓶 有酸蝕的葉片及鍬形甲蟲裝飾。約1900年。高15.5公分。

750~900英鎊 QU

勒格哈大型飾瓶 白色的底色玻璃上，有酸蝕的貝類及海洋植物。約1910年。高56公分。

700~1,000英鎊 JDJ

勒格哈浮雕玻璃飾瓶 瓶上有經酸蝕且塗上釉彩的罌粟、花莖及葉片。約1910年。高35.5公分。

1,500~2,500英鎊 JDJ

歐洲與美國浮雕玻璃

儘管法式風格凌駕其上，歐洲及美國的其他製造商也努力開發各自的浮雕玻璃系列。部分廠商仿效蓋雷晚期生產線的風格製作浮雕玻璃；其餘的廠商則發展出更具特色的雙色浮雕玻璃，或將新藝術的基調加以變化，像Vallerysthal玻璃廠（1836年成立）常採用的就是以暗紅色套料的特殊灰藍色玻璃。

　　Haida及Steinschönau的玻璃工匠則生產時髦、上有波希米亞式細部切割的裝飾藝術浮雕玻璃。英國的湯瑪斯・韋柏也在1930年代製作出一系列透明與彩色的浮雕玻璃。

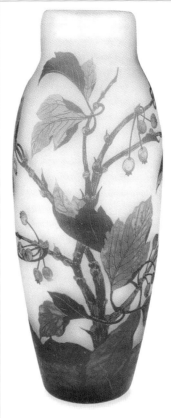

法國浮雕玻璃飾瓶　署有「Arsall」字樣，修長、橢圓形瓶身上有酸蝕的山楂樹枝、葉片及莓果，下襯乳粉紅色漸層底色玻璃。1918～29年。高41公分。

500～600英鎊　　　　　　　　　　QU

德國浮雕玻璃飾瓶　Vallerysthal玻璃廠製作，造型瘦長，灰藍色底色玻璃上，有切割與蝕刻的日式栗樹樹枝及蝴蝶圖樣。約1900年。高30公分。

400～500英鎊　　　　　　　　　　HERR

波希米亞式浮雕玻璃飾瓶　洛茲玻璃廠的波勒克設計，採略收束的管狀造型，直條紋的瓶身上方，圍有一圈經切割、上釉彩的葉狀裝飾。約1915年。高23公分。

4,000～5,000英鎊　　　　　　　TO

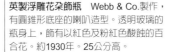

英製浮雕花朵飾瓶　Webb & Co.製作，有圓錐形底座的喇叭造型。透明玻璃的瓶身上，飾有以紅色及粉紅色酸蝕的百合花。約1930年。25公分高。

300～350英鎊　　　　　　　　　　DN

捷克斯洛伐克製浮雕玻璃飾瓶　Prof. A. Dorn出品，史坦許諾製作。透明的瓶身上，有切割與蝕刻的獨特紫色花朵及葉片圖樣。約1930年。高16.5公分。

2,500～3,000英鎊　　　　　　　FIS

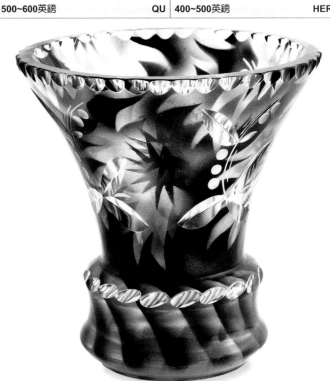

捷克斯洛伐克浮雕玻璃飾瓶　Haida玻璃廠製作，設計者可能是拉緒。喇叭狀的瓶身從有腰身的環形瓶底往上伸展，瓶上有切割與蝕刻的花朵。約1930年。高12公分。

150～200英鎊　　　　　　　　　　FIS

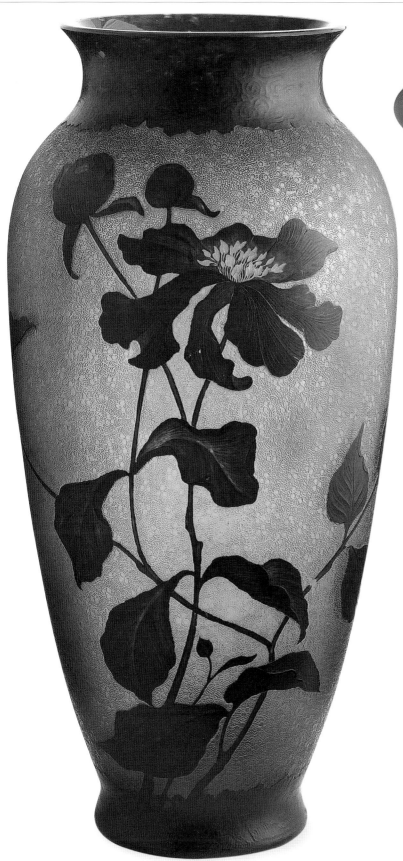

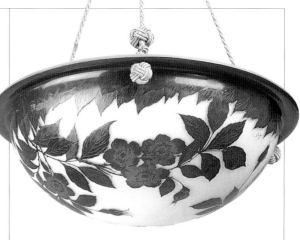

捷克斯洛伐克製吊燈　洛茲玻璃廠的蓋雷式作品，浮雕玻璃上有橘色、紅色及綠色的花朵及葉片酸蝕圖樣。約1925年。高40.5公分。

2,000~2,500英鎊　　　　　　　　　　　　　　　**QU**

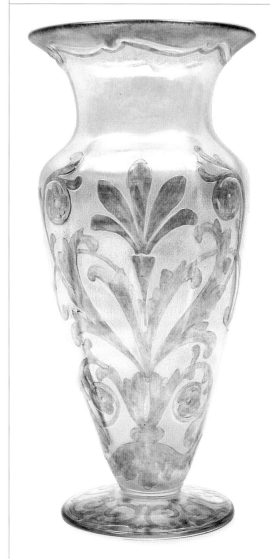

波希米亞式浮雕玻璃飾瓶　Harrach玻璃廠製作，斑雜的綠底玻璃上，飾有酸蝕的紅色、紫色漸層花朵及葉片。約1900年。高36公分。

1,500~2,000英鎊　　　　　　　　　　　　　　　**FIS**

美國浮雕玻璃瓶　韓德爾公司製作，以透明金琥珀色玻璃套色的透明玻璃上有酸蝕的獨特花朵及捲曲葉片。約1910年。高25.5公分。

600~900英鎊　　　　　　　　　　　　　　　**JDJ**

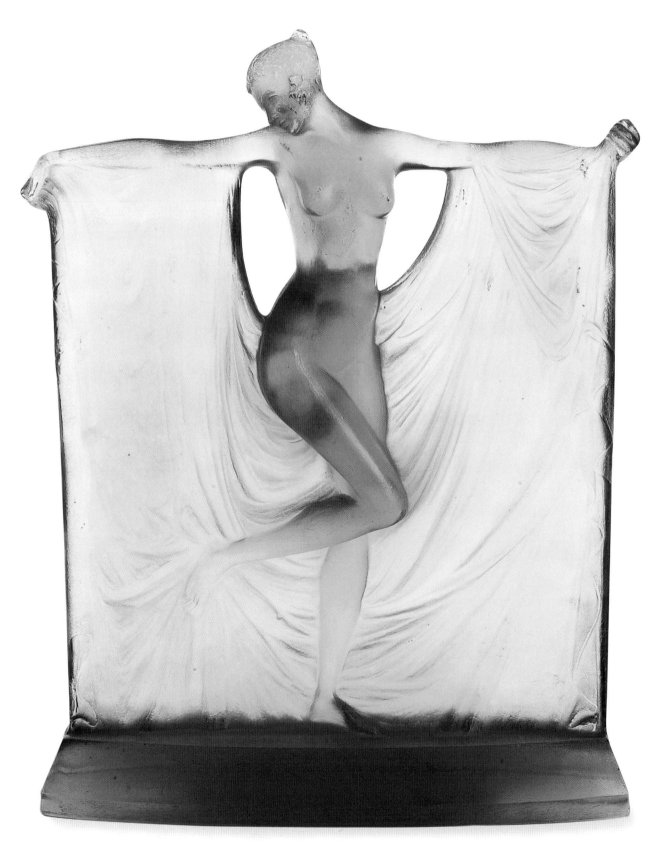

萊儷蘇珊娜雕像　衣袍自雙臂披垂而下的
女性造型，以乳白琥珀色玻璃鑄成，並
模壓上「R. Lalique」標記。約1925年。
高23公分。**12,000~18,000英鎊　RDL**

壓製與模造玻璃

美國在1820年代開發出壓製玻璃，100多年後於法國達到藝術巔峰期。憑著萊儷（René Lalique）技藝精湛的雙手，一些屬於裝飾藝術風格最為歷久彌新的特色得以藉壓製與模造玻璃（即模壓玻璃）呈現。萊儷深諳科技的力量，因為它極適合用於發展機械美學，以及落實「精美設計品人人買得起也買得到」的民主原則。與其將壓製玻璃貶低成「仿效刻花玻璃且遜色許多」的量產化作品，不如說它給了玻璃工匠及設計師一個機會，讓他們既能快速反覆地複製設計精良的餐具或繁複精美的雕像，又能絲毫不損及質感或精緻度。

早期發展

製作玻璃的現代技術大部分都源於古時的製作傳統，但壓製玻璃卻是例外：它有機械化的製作流程，是機械、量產及大眾消費年代下的產物。首部生產壓製玻璃的機器在1820年代誕生於美國；到了1830年代，美國製造商採用這項技術量產出一種低廉而「華麗」（fancy）的實用玻璃器皿，其上飾有複雜、高清晰度的圖樣，而圖樣則仿效在較昂貴的切割玻璃上才有的樣式。同樣也在1830年代，這項技術橫越大西洋傳至了歐洲。

比利時、法國、波希米亞，以及英國（尤其是東北部）等地的製造商，都採用這項技術生產透明彩色玻璃製的家用器皿、小裝飾品、新奇的小玩意兒，以及紀念品。

製作技術

通常手藝精湛的模具工匠都能夠做出標準尺寸的一件式、兩件式或三件式的金屬模具，模具內刻有圖樣或裝飾設計的陰刻。模具在倒入熔融玻璃後，再推入柱

萊儷祖母綠「美麗」飾瓶特寫，清楚呈現出壓製或吹製玻璃時，模具在玻璃上形成的淺痕。**RDL**

塞，將熔融玻璃「壓」（pressing）向模壁，製作出器具外部的雕面以及平滑中空的內部。最後的成品和吹模的玻璃不同，後者可從器皿內側觸摸到表面的圖樣。

壓製玻璃使用的材料，通常在品質稍嫌劣等，而精緻的圖樣及色彩能夠幫忙遮醜。較昂貴的壓製玻璃偶爾會以手工磨修，像是磨掉模痕再施以諸如霧面或五彩處理的表面加工。

萊儷花器 帶藍鏽色的乳白色玻璃，呈短頸的橢圓形造型，磨刻有「R. Lalique France」標記。約1925年。高15公分。
500~800英鎊 RDL

收藏祕訣

• 無瑕的物況是對任何量產與隨處可見的玻璃製品最基本的要求。
• 收藏早期製品要挑選模具輪廓銳利的品項，因壓製清晰度會隨時間漸形模糊。
• 壓製玻璃大部分無標記，但萊儷製品一向有標記。
• 風格種類廣泛，任君挑選。代表特定時期風格或流行的製品最受歡迎。
• 許多模具後來被再度使用。須留意是否為晚期的復刻版。

餐館用綠色「蕭條玻璃」瓶 印第安納玻璃公司為餐館與冷飲攤生產的器皿，環以幾何圖樣，瓶口外擴與打摺。1930年代。高17.5公分。**50~70英鎊 CA**

萊儷酒神女祭司飾瓶 具仿古藍色色澤的乳白玻璃，上有優雅的女性裸體高浮雕帶狀雕飾，原版的純銅底座有「R. Lalique France」的輪刻標記。約1930年。高25公分。
20,000~30,000英鎊 RDL

壓製玻璃的製作流程在美國受到改良並自動化。1850年代晚期，大部分美國玻璃品都以壓製生產；等到1920年代，所謂的「蕭條玻璃」（見90頁）已完全採自動化生產，機器將熔融玻璃經由管子灌入模具並自動壓製，提高了生產速度並顯著地降低成本。

裝飾藝術精品

萊儷（見88頁）將壓製玻璃的形象扭轉為裝飾藝術風格藝品的創舉，引來國際間一致叫好。他在自家的溫瓊─須─摩德玻璃廠啓用機械化生產；該廠到了1930年代，雇用600位以上的工人大量生產他設計的壓製及吹模玻璃。器皿種類包含大至受到好評的瓶器，小至餐具、煙灰缸這類的物品，以及受歡迎的車頭鑄像與雕像，生產材質採用的是透明、彩色、霧面及乳色的玻璃。萊儷也將瓶器改為頸身較寬的造型以配合壓製需要，並藉由定期汰換模具來保持製作的水準，確保圖樣的高清晰度。比瓶身來得窄細的瓶頸，而且較為輕薄的玻璃製品，則是吹模品的主要特色。

萊儷登高一呼，四方響應。許多如伊林這類的法國製造商，便生產高品質的壓製玻璃；Sabino（見103頁）則採用兩件式模具製造招牌系列的小裝飾，以及小型動物像；英國的加伯寧（見97頁）、岱維森公司（見96頁），以及Bagley Crystal Co.（1871年成立於約克郡諾丁利），也都採用這項技術生產現在極具收藏價值的裝飾藝術風格作品。這幾家的作品通常都會在技術許可的範圍內製作非常繁複的圖樣。

時髦且平價

到了1950及60年代，機械美學已發展成熟，也有愈來愈多時髦的設計以壓模法大量生產。在捷克斯伐洛克，其上有抽象幾何圖樣的壓製透明玻璃器皿（見94頁「煙灰缸」一節），再度成為相較於類似的切割玻璃製品，在價格上要來得低廉的替代品。而在英國，壓製玻璃具體而微地呈現出1950年代大眾市場的風格；在北歐，壓製玻璃實踐了「人人買得起精美設計品」的民主原則。北歐素以漂亮的餐具與裝飾品聞名，例如卡伊·法蘭克為芬蘭紐塔雅維玻璃廠設計的經典作品。該廠在1960年購入自動化的壓製玻璃裝備。

櫻桃花「蕭條玻璃」平底湯碗 珍奈特玻璃公司製作，粉紅與綠色的玻璃碗上有捲曲的花葉圖樣。1930~39年。高20公分。**50~70英鎊 PR**

紫色裝飾藝術壓製玻璃飾瓶 一對當中的一只。幾何造型，瓶頸短、覆有複雜的渦卷形與動物圖樣雕飾，底部有「Made in France 153」戳記。1930年代。高15.5公分。**200~250英鎊（一對） PAC**

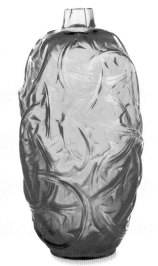

萊儷荊棘圖樣玻璃飾瓶 短頸式橢圓造型，覆滿極獨特的渦卷圖樣，有壓製的「R. Lalique」標記與磨刻的「Lalique France」字樣。約1920年。高24公分。**3000~4000英鎊 RDL**

大事記

1860 萊儷生於鄰近法國香檳區的阿伊。

1900 萊儷新藝術風珠寶在巴黎萬國博覽會的展出，為其珠寶設計師的名號打出國際知名度。

1906~07 香水師法蘭索‧柯蒂委託萊儷設計香水瓶。

1918 萊儷買下位於溫瓊一須一摩德的玻璃廠，在此以玻璃設計與生產建立出早期的豐功偉業。

1925 萊儷的玻璃製品在巴黎裝飾藝術博覽會大出鋒頭。

1945 萊儷辭世，其子馬克繼承工廠。

René Lalique　萊儷

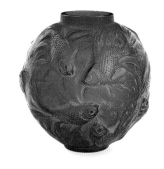

萊儷擁有過人的才華，憑著從香水瓶到餐具、瓶器等種類繁多的作品，讓他不論設計新藝術珠寶或是裝飾藝術風格玻璃，都能贏得世界性的好評。

萊儷（1860~1945）自1880年代開始在珠寶設計上採用玻璃，並馬上激發出他創作玻璃器皿的靈感。隨後在1918年，他將玻璃廠遷到了占地更廣的地方，並在新廠開發出獨有的壓製玻璃技術，藉此量產種類涵蓋廣泛的玻璃製品。而萊儷決定將「僅此一件」的獨家製品，改為大規模生產的打算，好讓他在不致喪失特有風格的情況下，能占有更大的市場版圖。清晰的細部壓製、高品質的模壓玻璃，還有最重要的精湛設計圖樣，讓這些量產製品都有著「僅此一件」（one-off）的價值。

在1920到1930年間，萊儷為200只以上的瓶器以及150個以上的碗器設計圖樣，而這兩種都是萊儷最受歡迎的器皿造型。雖然他有許多模吹成形並較為輕薄的瓶器，但人們通常會將他和壓製玻璃聯想在一起。

他採用的材質有透明、乳色、霧面玻璃，還有因極少見所以很搶手的彩色玻璃製品。他的生產期橫跨相當久，一只在1925年參加巴黎裝飾藝術博覽會的「美麗」（Formose）瓶器，仍持續生產至10年後，但壓模會定期汰換，以維持原先的清晰度和品質。藉由萊儷的巧手，諸如具有裝飾藝術風格的少女像、裸女像，特殊造型的植物、動物、魚兒、小鳥、昆蟲以及抽象設計等圖樣，都能搖身一變成為令人讚嘆、極具原創性的瓶器。

幾乎所有的萊儷玻璃製品，都有各式各樣的R. Lalique標記。他在1945年辭世之後，製品便只標上姓氏；標於晚期製品上的偽造簽名，通常是一個大寫的英文字母R。

上圖：「美麗」套色玻璃飾瓶　為紅色近似球體的造型，瓶上有少許乳白的仿古色澤以及短瓶頸。壓製裝飾是悠游的扇尾金魚，署有「R. Lalique」。約1925年。高18公分。**5,000~7,000英鎊　RDL**

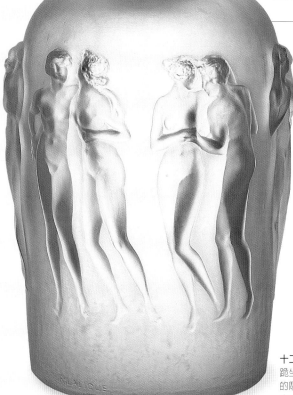

十二金釵附瓶塞霧面透明玻璃飾瓶　瓶塞上是位跪坐的裸女，瓶身中間處壓製了12位古典裸女環繞的雕飾，磨刻有「R. Lalique」字樣。約1920年。高29.5公分。**4,000~6,000英鎊　RDL**

香水瓶

萊儷漂亮的香水瓶所散發的魅力及縱情風采，和瓶中奢華的汁液相互輝映。他在1907年為法蘭索‧柯蒂設計香水瓶所造成的轟動，馬上引來當時大多數頂尖的香水師委託他設計瓶身；而藉由採用半水晶玻璃，萊儷得以大量生產潤飾必要性最低的壓製玻璃瓶。萊儷的特色之一就是獨特的瓶塞（或稱為栓塞，通常會依瓶身編號），設計從誇張的新月狀樣式，到知名「比翼雙飛」（L'air du Temps）香水瓶都有。

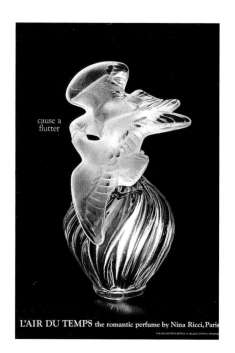

cause a flutter

L'AIR DU TEMPS the romantic perfume by Nina Ricci, Paris
THE COLLECTOR'S BOTTLE: A LALIQUE CRYSTAL ORIGINAL

萊儷設計的香水瓶　尼娜‧麗茲的「比翼雙飛」香水，特色是一雙鴿翅造型的瓶塞，象徵和平與浪漫。

維希霧面玻璃飾瓶
U字及V字型的花環設計，以深褐的仿古色澤突顯圖樣，標有「Lalique France」字樣。約1935年。高17公分。

450~650英鎊 RDL

泰伊絲雕像　透明與霧面玻璃製，裸女的袍子自伸展的雙臂披垂而下。約1925年。高20.5公分。

9,000~14,000英鎊 RDL

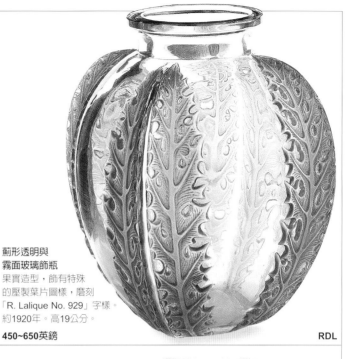

薊形透明與霧面玻璃飾瓶
果實造型，飾有特殊的壓製葉片圖樣，磨刻「R. Lalique No. 929」字樣。約1920年。高19公分。

450~650英鎊 RDL

都雷米灰玻璃飾瓶　上有薊葉、花朵圖樣，深褐仿古色澤，上有壓製及磨刻標記。約1925。高22公分。

800~1200英鎊 RDL

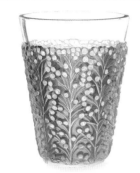

聖多佩茲透明霧面玻璃飾瓶　飾有壓製的結實樹枝，油印「R. Lalique France」字樣。1935年。高19公分。

1,000~2,000英鎊 RDL

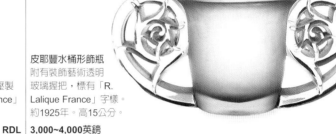

皮耶豐水桶形飾瓶
附有裝飾藝術透明玻璃握把，標有「R. Lalique France」字樣。約1925年。高15公分。

3,000~4,000英鎊 RDL

進階鑑賞

色彩鮮艷的玻璃器皿，不太會讓人聯想到萊儷，價格也會隨器皿而有不同；就算款式相同，也要視色彩決定價格。藍色比琥珀色或更鮮艷的顏色還少見，紅色則更加稀罕，部分原因在於製作起來較為不易，因為它極易在加熱過程中「燒壞」，色調因此變得晦暗。

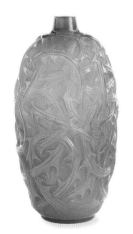

2,500~3,000英鎊

琥珀色套色荊棘飾瓶　瓶底有壓製及磨刻標記。約1920年。高24公分　RDL

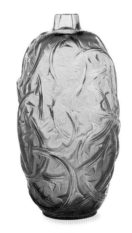

3,000~4,000英鎊

藍色套色荊棘飾瓶　瓶底有壓製及磨刻標記。約1920年。高24公分　RDL

4,000~5,000英鎊

紅色套色荊棘飾瓶　瓶底有壓製及磨刻標記。約1920年。高24公分　RDL

罕見的「如膠似漆」飾瓶　瓶上環有長尾鸚鵡棲於嫩枝雕飾，深褐的仿古色澤，磨刻有「Lalique」字樣。約1920年。高34公分。

15,000~18,000英鎊 RDL

蕭條玻璃

說來諷刺，美國在約莫1930到1935年間，機器量產的玻璃器皿在經濟大蕭條時度過了它的黃金年代，它也因此得名。這類玻璃如今被視為是美國歷史中很重要的一部分。

在1920年代玻璃器皿買氣旺盛，以及1925年匹茲堡玻璃大展的影響下，許多玻璃廠投身生產機器製玻璃，並且投資購買設備、模具以及自動化生產的新技術。與自動化模具相連的管子取代了手工壓製法，液狀玻璃如今能經由它注入模具，1分鐘最多能生產高達35件的製品；精緻圖樣則以酸蝕模具生產，而精工壓製的圖樣與色彩能夠幫忙掩飾廉價玻璃品的瑕疵。

這類玻璃的特色是大量生產、花樣繁多，而且擁有在經濟大蕭條的那段黑暗年代裡，顯得分外多樣化的色彩。它被拿來作為促銷產品及服務的贈品，也可拿優待券兌換，還以賤價在百貨公司出售，某些1組20件的器皿，賣價還不到2塊美金。各種餐具及廚具應有盡有，如晚餐組、午餐組、橋牌組、奶凍盤、冰茶杯、香蕉船淺盤、燭臺以及糖果碟。器皿上的色彩則能讓人從沮喪中得到喘息，其中包含了黃色、藍色、琥珀色、粉紅色、綠色、鈷藍色、勃艮第葡酒色及紫晶色。

器皿物況非常重要，單薄、易碎的玻璃就非常脆弱；某些當時較不受歡迎、上有典型裝飾藝術幾何圖樣的玻璃製品，如今特別搶手。

上圖：現代風鈷藍色盤子 哈齊·亞塔斯玻璃公司製作，鈷藍色器皿因產量相較而言較少，因此頗熱門。1934~42年。寬22.5公分。**10~20英鎊　TAB**

1930年代的美國

華爾街在1929年的股市大崩盤，讓全球的經濟陷於危機。情況到了1930年代更加淒慘，許多人由於對銀行界產生恐慌，便從銀行領走他們辛苦賺來的積蓄，此舉迫使大多數的銀行在1932年之前關門大吉。

農業、工廠及企業因無法貸款周轉也被迫歇業，零售大賣場則以破產告終。數以百萬計的人們被解雇，美國的失業人口高達1,400萬。直到羅斯福於1932年當選總統，他推動的緊急立法緩解了銀行界的危機，民間的信心與士氣才逐漸提振。人們在當時所使用的是「蕭條玻璃」這類「便宜又鼓舞人心」的產品，這就是今天所謂的「購物治療法」（retail therapy）。

西洋薔薇圖樣的冰茶杯 聯邦玻璃公司製作。1935~39年。高15公分。**30~40英鎊　PR**

螺紋牛奶壺 上有哈金玻璃公司設計的壓製螺紋圖樣。1928~30年。高9公分。

2~3英鎊 **TAB**

「火王」系列螺紋玉色晚餐盤 安克哈金製作,比寬23公分的版本更有價值。1960~70年代。寬25.5公分。

20~30英鎊 **VGA**

早期美國「大衛之星」圖樣碗器
安克哈金玻璃公司製作,有荷葉邊,用色有透明、琥珀色、藍色、綠色、紅色、黑色及彩繪版本。1960~99年。寬29.5公分。

15~20英鎊 **TAB**

透明細沙蓋碗 哈金玻璃公司製作,碗身有溝紋及兩個握把,碗蓋則有一個握把。1931~37年。寬29公分。

60~90英鎊 **CA**

柱紋碗具組(一套四件) 哈金玻璃公司製作,碗身有多面切割,底座呈方形。1937~42年。最大件寬24公分。

60~90英鎊 **VGA**

「美國小姐」冰茶杯
哈金玻璃公司製作,樣式類似English Hobnail玻璃廠器皿,但更有價值。1933~37年。高15公分。

50~80英鎊 **CA**

「殖民地街區」
綠色酒杯 哈齊·亞塔斯玻璃公司製作,杯上有多面切割圖樣,模仿更昂貴的切割玻璃。1930年代。高14.5公分。

5~10英鎊 **CA**

佛羅倫斯式黃色船形醬汁杯與淺盤 哈齊·亞塔斯玻璃公司製作,上有淺浮雕壓製渦卷形與花朵圖樣。1932~36年。淺盤寬20公分。

50~70英鎊 **PR**

餐館用香蕉船盤 印第安納玻璃公司製作，成品有綠色、粉紅色、透明及琥珀色，很受喜歡懷舊風格的收藏者歡迎。1926~31年。寬19公分。

45~65英鎊　　　　　　　　　　　　　　　　　　　　CA

桑德維奇雛菊圖樣的紅酒杯或水杯 印第安納玻璃公司製作，杯上有壓製的點狀與花卉圖樣。1920年代。高14公分。

20~30英鎊　　　　　　　　　　CA

珍奈特玻璃公司

珍奈特玻璃公司位於賓州的珍奈特小社區，是一家生產「蕭條玻璃」的重要工廠，製品如今在收藏界非常炙手可熱。它也是首先全面自動化生產的幾家工廠之一，手工生產線在1927年停工，並於1928年推出第一批採用了琥珀色、綠色、玫瑰色（粉紅色）及黃晶色這類古典色調的全套餐具系列。2年後珍奈特成為首家生產全套模造餐具的工廠，玻璃色彩有3種選擇，有受歡迎的粉紅色、蘋果綠以及如今較不搶手的透明玻璃。

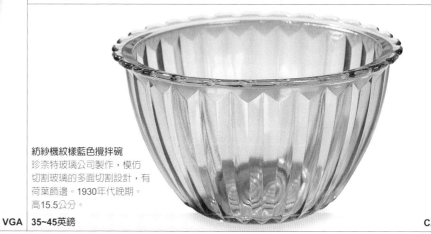

溫莎粉紅色鑽面有蓋奶油碟 珍奈特玻璃公司製作，上有一系列呈圓形放射狀向外切出的多面切割圖樣。1935~46年。寬15.5公分。

25~35英鎊　　　　　　　　　　　　　　　　　　　　CA

玉色蛋型杯 珍奈特玻璃公司製作，其玉色器皿偏向採用比安克哈金「火王」（Fire-King）系列更淺的色調。1950年代。高7.5公分。

10~20英鎊　　　　　　　　　　VGA

紡紗機紋樣藍色攪拌碗 珍奈特玻璃公司製作，模仿切割玻璃的多面切割設計，有荷葉飾邊。1930年代晚期。高15.5公分。

35~45英鎊　　　　　　　　　　CA

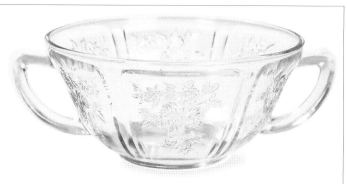

西洋薔薇圖樣黃色湯杯 聯邦玻璃公司製作，
上有飾以西洋薔薇花枝的嵌板與兩個握把。1933~37年。寬16公分。
10~20英鎊 CA

哥倫比亞式水晶玻璃大淺盤 聯邦玻璃公司製作，盤上有圈環與自中央太陽圖騰
向外輻射的圓點線形裝飾。1938~42年。寬28公分。
10~20英鎊 TAB

新馬丁維爾

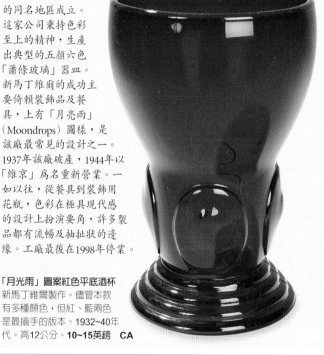

1901年，新馬丁維爾於在西維吉尼亞州的同名地區成立。這家公司秉持色彩至上的精神，生產出典型的五顏六色「蕭條玻璃」器皿。新馬丁維爾的成功主要倚賴裝飾品及餐具，上有「月亮雨」（Moondrops）圖樣，是該廠最常見的設計之一。1937年該廠破產，1944年以「維京」為名重新營業。一如以往，從餐具到裝飾用花瓶，色彩在極具現代感的設計上扮演要角，許多製品都有流暢及抽扯狀的邊緣。工廠最後在1998年停業。

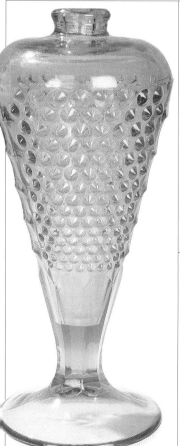

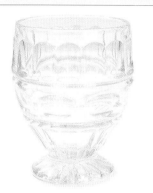

赫米達吉式黃色平底無腳酒杯 弗托利亞玻璃公司的沙基設計。1932~45年。高10公分。
5~10英鎊 CA

「月光雨」圖案紅色平底酒杯
新馬丁維爾製作。儘管本款有多種顏色，但紅、藍兩色是最搶手的版本。1932~40年代。高12公分。**10~15英鎊** CA

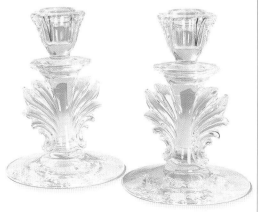

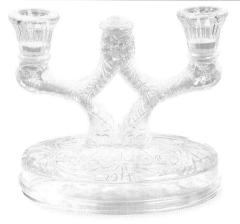

美國先鋒式燈座 李伯蒂玻璃廠製作，
收束的瓶身壓製一圈圓形凸飾。
1931~34年。高 20.5公分。
70~100英鎊 CA

印花式水晶玻璃燭臺 弗托利亞玻璃公司製作，以出色的
玻璃造型而著名。1928~44年。高13.5公分。
30~50英鎊（一對） CA

白水晶式水晶玻璃雙座燭臺 麥基玻璃公司製作，
上有渦卷式的花葉圖樣。1920年代。高14公分。
20~30英鎊 CA

煙灰缸

煙灰缸在抽煙與香煙被妖魔化前，是大部分家庭必備的器皿。
如今這些採用20世紀最重要的玻璃製作風格所生產的煙灰缸，讓
即使是不吸煙的收藏家也有機會加以收藏。

1920及30年代，煙灰缸的造型與用色都極具魅
力，目的是為了吸引對流行具敏感度的買家。
壓製而成的玻璃煙灰缸，具有裝飾藝術風格時
髦的柔和用色，以及幾何又新穎的圖形。萊儷
玻璃製品（見88頁）便採用獨特設計生產壓製
玻璃煙灰缸，樣式從女性化的貝殼形到男性化
的船形設計都有。

　義大利人對於香煙及色彩的熱愛，激發他們
製作出一系列漂亮的吹製玻璃煙灰缸，其上洋
溢著慕拉諾的活潑風味。威尼斯的裝飾工藝還
包括了厚壁式套色、多色置入法國的彩色煙灰
缸，以及流暢又帶著厚重底部的特殊造型，這
種造型將美麗的色彩與貴氣的金葉內含物集合
於一體。

　北歐洲煙灰缸則反映出北歐人偏愛高雅的俐
落線條、中規中矩的用色，以及霧面的紋理。

設計師個人的特殊性格通常也會被
融入在內，例如設計師赫朗就有件
1960年代的作品，圖樣是會讓吸煙者規
規矩矩彈煙灰的撩人女性胴體。在慕拉諾風
格的多色置入法國煙灰缸之外，捷克的玻璃製
品是另一項選擇，或者說捷克風味的幾何抽象
壓製圖樣更具有特色。比利時 Val Saint-
Lambert（見162頁）的玻璃製品則以它的
招牌造型生產煙灰缸。

　良好的物況是對這些隨處可得
的器皿最基本的要求，刮痕會影響
器皿的風采，汙漬和灼痕的破壞力
也不遑多讓。著名的設計師或工廠的作
品，或具特定時代風格的煙灰缸，則是特別的
深具魅力。

萊儷霧面獅頭煙灰缸　有風格化的
鬃毛披散在邊緣，是包含有香煙煙嘴、
打火機一整組的一部分，署有Lalique
France。1990年代。寬15公分。
80~120英鎊　CW

萊儷霧面碟形煙灰缸　壓製的肋紋往上
延伸，形成多道煙槽。20世紀晚期。
寬21.5公分。**150~200英鎊　GORL**

美國粉紅色厚層套色藝術玻璃煙灰缸
花朵造型。1960年代。寬20.5公分。
20~30英鎊　TAB

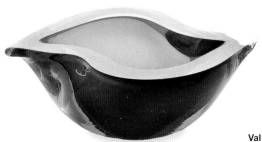

慕拉諾「多色置入法」葉形煙灰缸　桃紅
色缸身以藍色厚壁玻璃套色。1950年代。
長14公分。**20~30英鎊　PC**

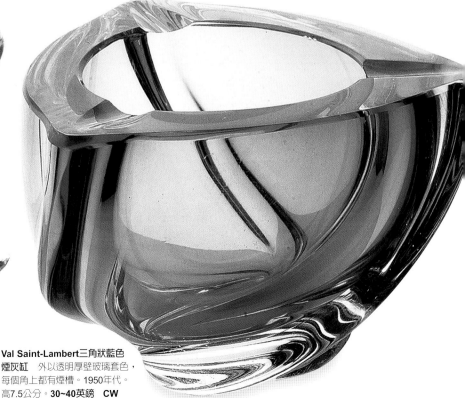

**Val Saint-Lambert三角狀藍色
煙灰缸**　外以透明厚壁玻璃套色，
每個角上都有煙槽。1950年代。
高7.5公分。**30~40英鎊　CW**

瑞典琥珀色煙灰缸　百達的赫朗設計，
缸上有女性的裸胸。1960年。寬7公分。
30~50英鎊　CW

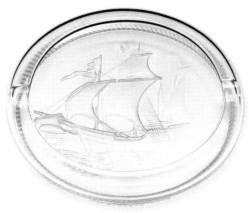

萊儷煙灰缸　飾有西班牙大型帆船，缸緣外翻，
上有兩個煙槽。20世紀晚期。寬18公分。
60~100英鎊　GORL

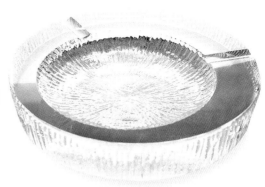

紋理煙灰缸　缸緣不對稱，設計者可能是
Strömbergshyttan玻璃廠的亞達‧史卓伯格。
1960年代。寬17.5公分。**50~60英鎊　MHT**

慕拉諾粉紅玻璃煙灰缸　透明玻璃套色，內有
一層氣泡與金箔內含物，缸緣向內彎折成煙槽。
1950年代。寬11.5公分。**20~30英鎊　AG**

慕拉諾三角玻璃煙灰缸　繽紛的藍色，內部
有氣泡與一層金箔內含物。1950年代。
寬10公分。**25~35英鎊　AG**

新潮透明玻璃煙灰缸　帽形，有貼金帽沿，
來自巴黎麗池飯店。1950年代。寬9公分。
40~60英鎊　CVS

皇家波希米亞模壓玻璃煙灰缸　有深刻的幾何圖
樣，設計者可能是勒巴斯。1970~80年代。
寬20公分。**20~30英鎊　GC**

慕拉諾「多色置入法」藍色煙灰缸　一層
黃色玻璃以表面帶有紋理的厚壁透明玻璃
套色。1960年代晚期。寬14.5公分。
40~60英鎊　P&I

蘇格蘭獵犬壓製玻璃煙灰缸
綠色，上有火柴盒座與一頭蘇格蘭
獵犬坐像。1930年代。寬12公分。
20~30英鎊　DCC

1867 岱維森公司成立於英國東北方杜倫郡的Teams Flint玻璃廠，並於1880年代開始生產壓製的玻璃餐具。

1891 喬治·岱維森的兒子湯瑪斯接管工廠，提高既有製品的生產量並推出新款。

1922 工廠的壓製玻璃重新設計，以因應裝飾藝術風格的新潮流，隔年推出「雲彩」系列玻璃製品。

1987 岱維森公司停工。

George Davidson 岱維森

基本上，岱維森玻璃製品，是以一系列的彩色壓製玻璃打出知名度。這些製品滿足了19世紀末到1930年代之間，人們對裝飾性家用器皿、小飾品，以及新興製品日益嚴苛的要求。

岱維森以其名為「珠線」（Pearline）、藍色或報春花黃色的壓製乳白玻璃得到顯著的成功。該廠也量產製造成套的餐具、花器以及轉印相片圖盤之類紀念品，以應付自1880年代晚期至一次世界大戰之間既熱門又供不應求的市場。

等到乳白玻璃退流行時，岱維森推出其「雲彩」系列，上有漩渦條狀與斑雜的色彩，藉以模仿大理石或玻璃膏（Pâte-de-verre）這類較昂貴的材質紋理。「雲彩」系列造成大轟動，直到二次世界大戰時還在生產，此時會定期開發新色彩，好讓玻璃不會退流行。被開發出的色彩有紫色（1923），以及高度搶手的紅色

（1929），器皿還有類似中國漆器的質感。最讓人愛不釋手的則是在模具還具有高清晰度的時期所生產的早期製品。岱維森曾為一只花器的圓頂狀花插註冊專利，即現今所謂的「劍山」。花器如果含有一個搭配成套而且沒有損傷的劍山，便能提高收藏價值。

二次世界大戰後，這家公司再沒有嘗到同樣的成功滋味，不曾推出任何令人驚艷的新造型，手工玻璃的競爭力也每下愈況。

上圖：琥珀色雲紋玻璃粉盒 有蓋，盒身有多面切割，琥珀色是最常見的用色之一。1928～30年。高13公分。
20～30英鎊 **BAD**

海草「雲紋」玻璃花器 圓柱狀，有喇叭狀瓶口與隨意流布的綠色條紋。1930年代。高24.5公分。
100～200英鎊 **BAD**

藍色雲紋含底座花瓶 倒圓錐狀，瓶口略呈喇叭狀。藍色款於1925年推出。1925～30年代。高21.5公分。
60～80英鎊 **BAD**

紫晶色雲紋玻璃花器 安插花莖的劍山為活動式設計，若遺失，價值便會降低。1930年代。高22.5公分。
50～70英鎊 **BAD**

成對琥珀色雲紋玻璃燭臺 通常是化妝桌擺設組合的一部分，搭配粉盒與托盤。1928～30年代。高18.5公分。
100～200英鎊 **BAD**

Jobling 加伯寧

爭取派勒克斯耐熱玻璃英國生產權的決定，讓加伯寧生產的裝飾藝術風格壓製玻璃得到了資金的挹注，如今也獲得了實至名歸的肯定。

一家失敗的玻璃廠自從在1902年交給恩尼斯・卜哲管理之後，便脫胎換骨爲一家業務興盛，營收利潤又高的企業，因爲卜哲爲這家工廠爭取到在不列顛與大英帝國生產美國康寧公司新款「派勒克斯」（Pyrex）耐熱玻璃的生產權。打從1922年開始生產這款實用的耐熱玻璃廚具及餐具之後，這套產品便成爲這一家公司的金雞母。

1933年，卜哲再度亟欲擴增、多方發展並推出一系列走裝飾藝術路線的壓製藝術玻璃。該廠採用了一系列的壓製圖樣生產了裝飾用花器、煙灰缸、香煙盒、雕像及其他小飾品等基本種類，材質爲透明的粉色或淡色燧石玻璃，並將表面修爲粗面或光面。據說加伯寧曾嘗試

與萊儷洽談業務合作，但後者拒絕爲加伯寧的乳白藝術玻璃生產線開發較小眾的「乳白」（Opalique）系列。雖然此一系列的模具品質很高，細部壓製也很精美，但推出後的成績僅止於差強人意。

加伯寧在1930年代晚期中止生產藝術玻璃，轉而主攻餐具以及廚具的生產。

上圖：鳥圖碗 「乳白」系列壓製玻璃。本款設計在1933年2月17號註冊專利。高8.5公分。**200~300英鎊　BHM**

大事記

1886 加伯寧購得位於英國東北部桑德蘭、瀕臨破產的格林納公司。

1902 卜哲（1875~1959）受命擔任經理，開始現代化工廠以及配備。

1921 工廠更名爲James A. Jobing公司，並取得派勒克斯耐熱玻璃的英國製造權。

1933 加伯寧推出一系列以萊儷設計爲本的壓製藝術玻璃。

1975 加伯寧成爲美國康寧公司的子公司。

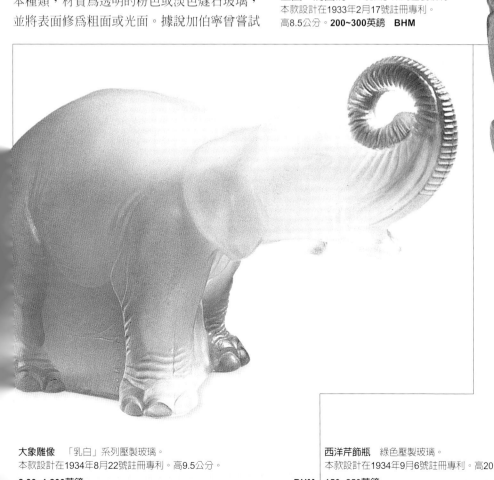

大象雕像 「乳白」系列壓製玻璃。本款設計在1934年8月22號註冊專利。高9.5公分。
8,00~1,200英鎊　　　　　　　　　**BHM**

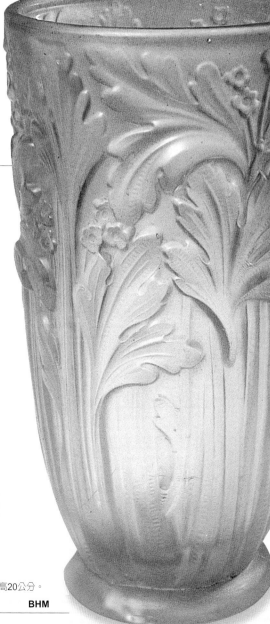

西洋芹飾瓶 綠色壓製玻璃。本款設計在1934年9月6號註冊專利。高20公分。
150~250英鎊　　　　　　　　　**BHM**

乳白玻璃

乳白玻璃是清澈又半透明的壓製或吹模玻璃。它呈乳色、蛋白般的外觀，是以上有雲紋或大理石紋理的玻璃或上色強調——甚至結合兩者——製作而成，作品一般都會依玻璃的厚薄程度而顯現出層次不同的乳藍色彩。玻璃愈厚，色彩愈不透明；反之，玻璃愈薄就愈澄澈。

最早製作出這類玻璃的人是16世紀威尼斯的玻璃工匠，但將它發揚光大的名家，則是19世紀晚期及20世紀的藝術玻璃工匠。要製造乳色效果，必須在玻璃中添加化學物質，並且交替地加熱與冷卻玻璃。有時一整件作品都是乳白玻璃，有時只局限在作品邊緣並搭配波浪造型呈現，以營造出高雅精緻的外觀。乳色效果的程度及位置要在玻璃製作過程中加以控制，玻璃本身的厚薄也有影響，有時以單層玻璃就可製造出效果，但也可以多達好幾層，玻璃上的色彩在光線照射下會閃閃發亮。

歐洲大師

法國設計師萊儷（見100頁），是乳白玻璃最具知名度的製造者，他以其為材質的作品多得不得了，包括有花器、雕塑像、大淺盤以及珠寶，大部分都有他作風鮮明的霧面處理表層。萊儷是位多產的設計師，他採用了金屬模具製作壓製玻璃、鑄造玻璃或吹模玻璃，好讓他能夠量產作品，結果這提供了收藏家極為多樣的物件可供蒐集。較大的模造製品在表面可能會有縐摺，而許多大大小小的製品，則有肉眼可見的細縫，那正是模具的接合處，所以會殘留接縫或者接縫只被磨掉一部分而已。然而，萊

乳白玻璃的靈感來源 蛋白石有各種顏色，包括了白色、黃色、紅色、藍色、綠色與黑色。光線來源改變時，會發出另一種顏色的五彩光。

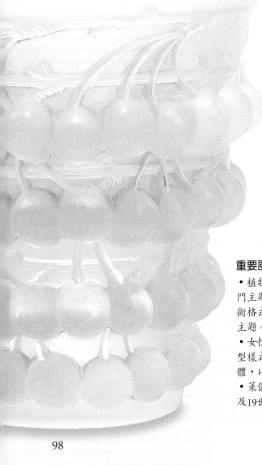

萊儷櫻桃飾瓶 桶狀造型，有四道高浮雕的櫻桃及莖條，以藍彩加以突顯，有金屬底座。1920年代。高20公分。**5,000~6,000英鎊　DN**

重要風格

‧植物圖像是乳色玻璃上的裝飾熱門主題，圖樣常為幾何式的裝飾藝術格式化造型，人形圖像也是常見主題。

‧女性題材是1920至1930年代間的典型樣式，多以削瘦、幾近中性的胴體，以及男孩子氣的髮型出現。

‧萊儷的圖樣，較接近18世紀晚期及19世紀早期的新古典主義風格。

沙比諾霧面乳白玻璃胴體像 以年輕女性為造型，翻版自萊儷極受歡迎的「沐浴之蘇珊娜」雕像。新古典主義風格。下有銅質底座、內含燈座的版本也接受訂製。1923~39年。高23公分。**400~600英鎊　WW**

儷也利用脫蠟的技法製作玻璃,每一件作品都既獨特又珍貴,而且叫價極高。

萊儷的作品在裝飾藝術風格流行時期影響了許多歐洲製造商,沙比諾(1878~1961)就製作了一系列靈感來自萊儷風格的作品,尤其是他從1923年前後,到1939年工廠關閉之間所製作的花器、雕塑像以及照明設備。沙比諾沒幾件作品能像萊儷一樣出色,或說是同樣具有想像力,他塑造的女性胴體作品或許算是他最成功的創作,此外他也生產通常是直接翻版自萊儷設計的車前鑄像。

另一位深受萊儷影響的設計師是伊寧,他的工廠自1920年代營運至1930年代。他所生產的模造乳白玻璃足以與沙比諾媲美,而他在1920年代量產的女性裹布裸像,則是今日在收藏者間最受歡迎的作品。

美製品的嘗試

儘管萊儷是大多數人公認的乳白玻璃大師,美國的玻璃工匠卻也是19世紀晚期改良技法的個中翹楚。他們將教堂窗戶採用的彩繪玻璃轉換成乳白玻璃,目的是為了要挑戰將色彩繪於玻璃上的傳統做法,以創造出五顏六色的效果。

路易・康福・第凡尼是首先嘗試此道的玻璃大師之一,他在1885年設立自己的公司之前,第凡尼已為一項嶄新的玻璃製作技術申請專利,這項技術能將不同顏色混合到乳白玻璃中,營造出玻璃製品前所未見的活潑與多面向光彩。

大量生產

乳白玻璃在英國及美國都是量產製品,最知名的美國製造商如芬頓、諾伍、哈伯斯以及American Glass;位在杜倫郡蓋茲赫的英國公司岱維森則是最主要的歐洲製造商,並將旗下生產的乳白玻璃命名為「珠線」。岱維森在1889年推出了乳白玻璃,種類含有餐具,並且以包括了藍色、黃色在內的各種色彩生產;這種黃色是所謂的「報春花色」(primrose),必須在製造時加鈾才做得出來。

如今製作乳白玻璃的玻璃工匠少之又少,主要是因為在繁瑣的玻璃製作過程之中,需要添加進去的化學物質具有毒性,必須格外小心地處理。

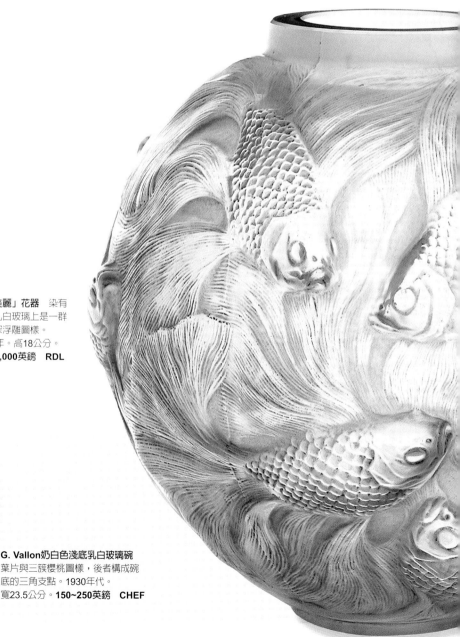

萊儷「美麗」花器 染有藍彩的乳白玻璃上是一群金魚的深浮雕圖樣。
約1925年。高18公分。
1,500~2,000英鎊　RDL

G. Vallon奶白色淺底乳白玻璃碗
葉片與三簇櫻桃圖樣,後者構成碗底的三角支點。1930年代。
寬23.5公分。**150~250英鎊　CHEF**

René Lalique 萊儷

萊儷的乳白玻璃具有柔和光澤，與他用來設計珠寶的月長石（moonstone）很類似，是裝飾藝術風格時期最受歡迎的作品。他大部分包括了餐具及車前鑄像在內的壓製玻璃造型，也會生產乳白玻璃的版本，其中以華麗的花瓶以及雕像最受歡迎。額外生產的色彩通常會添加上仿古色澤，方法是在作品壓製完成後塗上釉漆，再以低溫燒製。製作時可塗上一種或多種顏色的釉漆，通常是為了突顯圖樣的某些特色或部位，以創造出細緻並烘托造型的光澤。

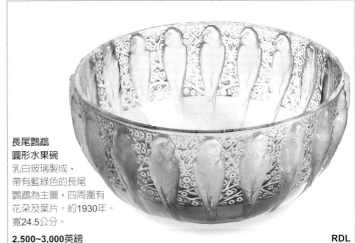

長尾鸚鵡圓形水果碗
乳白玻璃製成，帶有藍綠色的長尾鸚鵡為主圖，四周圍有花朵及葉片。約1930年。寬24.5公分。

2,500~3,000英鎊　　　　　RDL

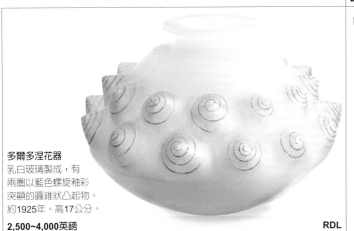

多爾多涅花器
乳白玻璃製成，有兩圈以藍色螺旋釉彩突顯的圓錐狀凸起物。約1925年。高17公分。

2,500~4,000英鎊　　　　　RDL

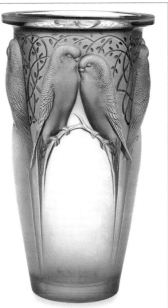

錫蘭半水晶花瓶　上有一對棲息在捲曲葉片下的長尾鸚鵡，材質為帶棕色的乳色磨砂玻璃。約1925年。高25公分。

3,000~4,000英鎊　　　　　L&T

錫蘭花瓶　同左圖，但這只花瓶為藍色。藍、棕兩色皆是萊儷最擅長的顏色。約1925年。高25公分。

3,500~4,500英鎊　　　　　RDL

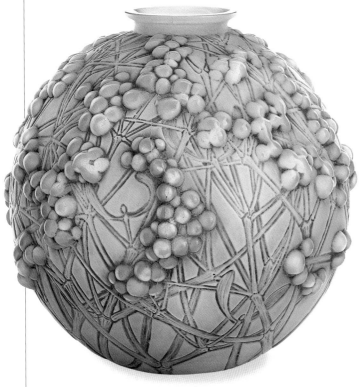

「德洛伊教徒」飾瓶　瓶上有壓製的深浮雕藤蔓與葡萄，材質為漆綠的乳白玻璃。約1925年。高17公分。

1,000~2,000英鎊　　　　　RDL

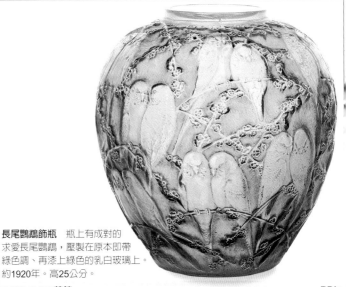

長尾鸚鵡飾瓶　瓶上有成對的求愛長尾鸚鵡，壓製在原本即帶綠色調、再漆上綠色的乳白玻璃上。約1920年。高25公分。

2,000~2,500英鎊　　　　　RDL

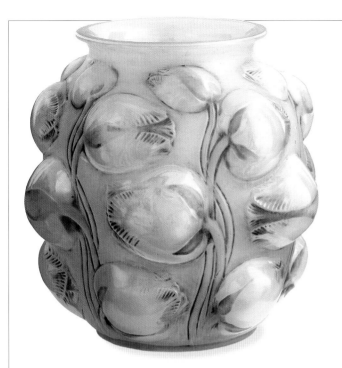

鬱金香花器 藍綠仿古色澤的乳白玻璃，有大型、風格化的壓製鬱金香花苞及花莖。約1925年。高20.5公分。

2,200~3,000英鎊　　　　　　　　　　　　　**RDL**

標記與贗品

幾乎所有萊儷的玻璃製品，都有他各式各樣的R. Lalique署名。自1920年代晚期開始，則多半也包含了「France」或「Made in France」的字樣。標記會利用噴砂、蝕刻，或是以模壓陰刻或浮雕等方法打上字樣。高清晰度的壓製標記意味著該件製品是以沖壓機製作，清晰度差的標記則意味製品係吹模而成。在萊儷於1945年辭世後，製品就只標上姓氏；香水瓶則在瓶底和瓶塞編有型號，型號若有任何差錯，就表示瓶塞是替代品。

由於萊儷的作品深具價值且廣受歡迎，因而贗品四處氾濫。即使1945年晚期的萊儷真品，有時也會靠著在姓氏前加刻上R的手法，以偽裝成較早期、較有價值的作品。

標記不一定可靠，辨別是否為萊儷真品的條件是良好的壓製水準、清晰銳利的圖樣、細緻的色彩及釉彩，還有設計的原創性。

公羊型有底座杯狀或高腳杯狀花器 乳白玻璃製成，上有一對公羊角狀的握把，有輪刻的「R. Lalique」標記。約1925年。高17.5公分。

1,500~2,500英鎊　　　　　　　　**RDL**

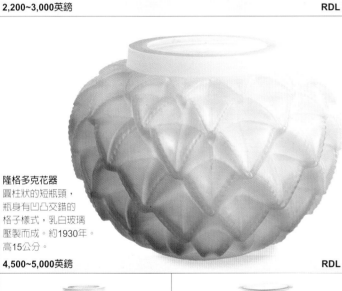

隆格多克花器 圓柱狀的短瓶頸，瓶身有凹凸交錯的格子樣式，乳白玻璃壓製而成。約1930年。高15公分。

4,500~5,000英鎊　　　　　　　　**RDL**

夏莫尼花器 相間著帶藍色調的乳白玻璃上，壓製垂直的溝紋圖樣。約1935年。高15公分。

700~900英鎊　　　　　　　　**RDL**

埃斯帕麗昂葫蘆形花器 乳白玻璃瓶身四周壓製蕨類圖樣，具有橄欖綠的仿古色澤。約1925年。高17.5公分。

700~1,000英鎊　　**RDL**

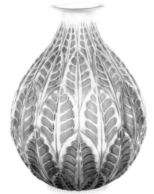

馬勒塞布葫蘆形花器 磨砂乳白玻璃上相間著綠色仿古色澤薄層。約1925年。高22.5公分。

1,500~2,000英鎊　　**RDL**

洪琵隆平底無腳杯狀花器 藍灰色乳白玻璃上，壓製高浮雕菱形凸起，映襯底部的花朵主題圖樣。約1925年。高12.5公分。

700~900英鎊　　**RDL**

中型裸雕 染色的乳白玻璃，裸女身著新古典主義式的垂綴長袍。約1910年。高15公分。

3,500~5,000英鎊　　**RDL**

法國乳白玻璃

在1920到1930年代之間，法國玻璃工匠感染了16世紀威尼斯人對乳白玻璃的迷戀，因此生產了裝飾藝術風格的華麗吹模玻璃。萊儷及沙比諾在這個領域中引領潮流，製作出其上有花朵、植物、魚類、動物圖樣，以及特別受歡迎的女性胴體壓製玻璃品。其他的法國玻璃工廠，也想在市場上分一杯羹，例如生產維麗斯藝術玻璃的Verreie d'Andelys玻璃廠。它是一家在1920年代由American Holophane 公司設立的工廠。此外還有艾德蒙·伊林公司，在轉為生產乳白玻璃花瓶及碗器前，主要以製作裝飾藝術風格的青銅器及雕像為人所知。

成對的裝飾藝術風格吊燈之一 沙比諾製作，磨砂乳白玻璃上有吹模的花形及竹藍式織紋圖樣，並以針蝕刻上「Sabino 4330 Paris」。約1930年。寬43公分。

2,000~2,500英鎊（一對） FRE

法國壓製玻璃碗 艾德蒙·伊林公司製作，上有黃色點綴小花圖樣的乳白玻璃，有署名。約1930年。寬12公分。

320~450英鎊 SWT

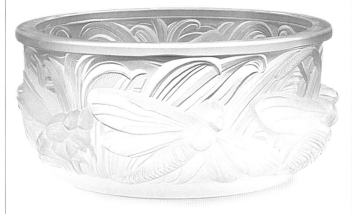

法國壓製玻璃碗 維麗斯出品，有淡黃色點綴的霧面乳白玻璃，碗邊繞有重複的蜻蜓及植物裝飾。1930年。高24.5公分。

1,500~2,000英鎊 QU

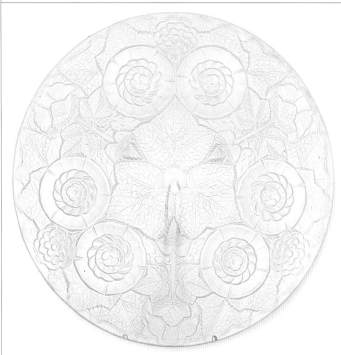

淺底玻璃碗 乳白玻璃上有壓製的玫瑰花環置身花莖和葉片堆上，標有「Made in France」。約1950年。寬31.5公分。

180~250英鎊 CHEF

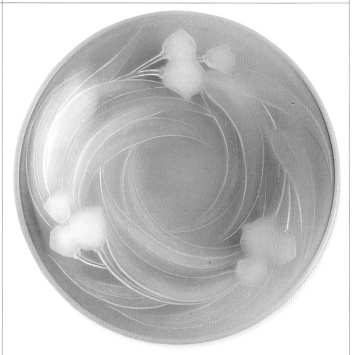

模壓玻璃碗 艾德蒙·伊林公司製作，在帶乳白、藍色及黃色特殊色澤的乳白玻璃上，有桉屬植物葉片及膠果的圖樣。1920~30年。寬23公分。

400~500英鎊 OACC

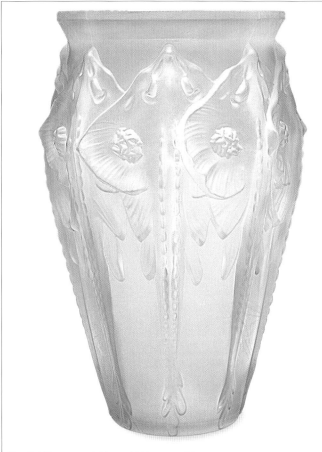

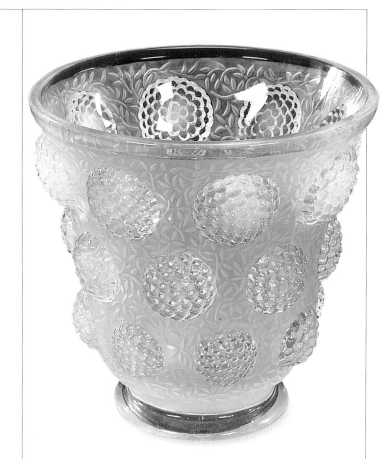

模壓玻璃花器 沙比諾製作，淡藍色的霧面乳白玻璃上有魟魚圖樣，以針在底部蝕刻「Sabino. France」。1920年代。高22公分。

800~1,000英鎊 QU

壓製玻璃花器 有底座的平底無腳酒杯造型，帶藍色的磨砂乳白玻璃上，有獨特的莓果及藤蔓葉片裝飾。約1940年。高16.5公分。

70~150英鎊 SL

沙比諾

生於義大利的沙比諾（1878~1961），1920年代在巴黎創立了自己的玻璃廠，他最初製造的是燈座，但馬上開始生產一系列的模壓乳白玻璃。種類從大型建築牆板、吊燈、燈罩，到花瓶、碗缽、車前鑄像、小型人像及動物像都有。1952年，沙比諾的玻璃作品在巴黎裝飾藝術博覽會中贏得金牌獎。他在1939年關閉工廠後，又在1969年代重做馮婦，利用原本的模具製作標有「Sabino Made in France」字樣的小動物及鳥類塑像，製品的生產日期因而難以辨識；辨識困擾較少的是在戰間期製造、上面刻有沙比諾簽名的大型製品。

沙比諾模壓玻璃瓶 帶藍的乳白色乳白玻璃上，有蝕刻的魟魚造型圖樣。約1925年。高25.5公分。

1,000~1,200英鎊 QU

沙比諾陳列用模壓玻璃瓶 奶白色的乳白玻璃上有葉片圖樣，以針蝕刻有「Sabino. Paris」字樣。約1930年。高12.5公分。

150~200英鎊 QU

沙比諾「歡樂之舞」飾瓶 霧面乳白玻璃上刻有四對穿著半透明古典長袍的跳舞少女圖樣，是具高收藏價值的裝飾，針狀蝕刻有「Sabino. France」字樣。約1930年。高37.5公分。

750~1,000英鎊 QU

玻璃粉末鑄造

19世紀末，有一批法國玻璃工匠重振並改良了古埃及
製作玻璃粉末的複雜技法，並且在20世紀工作坊製造的玻璃系列
作品中再度介紹它出場。

玻璃粉末鑄造（Pâte-de-verre，意為玻璃膏）
是一種用於製作「僅止一件」或限量作品的複
雜技法，模具中會裝滿塗有金屬氧化物的碎玻
璃，將之加熱到玻璃熔合為止，等玻璃冷卻後
再從模具中取出，以手工潤飾。就獨家生產的
作品而言，生產模具的製作方法為脫蠟鑄造，
壓製或使用僅以一次為限；而限量或半成品生
產線所製作的玻璃粉末鑄造作品，採用的是可
再次使用的模具。

法國玻璃工匠對這項技法最為擅長，瓦帖
（1870~1959）則可能是玻璃粉末鑄造作品產量
最多的代表人物。從1906年到1914年之間，他
與貝傑在南錫的杜慕工坊，製作了動物、昆蟲
與爬蟲類造型等小型雕像或小裝飾品。瓦帖在

1919年成立了自己的玻璃粉末鑄造
工坊，並以「A Walter Nancy」為標
記。他繼續製作與在杜慕旗下時期相似的作
品，也委託其他藝術家設計樣式，設計者通常
會在作品上署名。

迪柯許蒙（1880~1971）、阿吉─胡叟（1885~
1953）都曾擔任過陶瓷工匠，在一次世界大戰
後改而專攻玻璃粉末鑄造。迪柯許蒙最著名的
作品，是上面有脈紋及條紋裝飾的厚壁式飾
瓶；阿吉─胡叟則是在他位於巴黎的「阿吉─
胡叟玻璃工作坊」（1921~31），生
產了一系列種類繁多、色彩鮮艷
且具有新藝術及裝飾藝術風格的
小型作品。

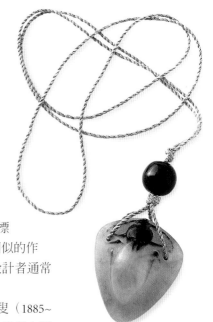

瓦帖聖甲蟲墜飾 玻璃珠及鍊子可能不
是原有的配件。1920年代。長4公分。
2,000~2,500英鎊 LN

瓦帖碗器 上有大黃蜂圖樣，署有
「Awalter Nancy Bergé sc」。1920年代。
寬11公分。**700~1,000英鎊 QU**

瓦帖盒具 盒蓋上有螳蟲像，署有
「Awalter Nancy, HBergé」。1920年代。
高8公分。**2,000~2,500英鎊 QU**

瓦帖碗器 上有鍬形蟲與松枝圖樣，
有署名。1920年代。寬14.5公分。
3,000~3,500英鎊 QU

瓦帖碗器 上有蜜蜂與蜂巢圖樣，署有
「HBergé Sc. Awalter Nancy」。1920年代。
寬18公分。**6,000~7,000英鎊 QU**

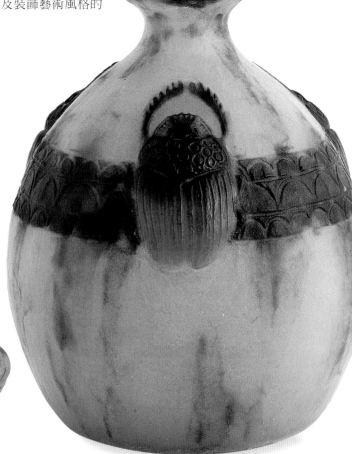

阿吉─胡叟聖甲蟲飾瓶 圍有暗棕紅色的飾帶，淡綠色
瓶身上有聖甲蟲裝飾。含簽名。1920年代。高5公分。
8,000~12,000英鎊 MACK

瓦帖蓋碗　上有玫瑰圖樣，署有「Awalter Nancy」。1920年代。寬6.5公分。
2,000~2,500英鎊　QU

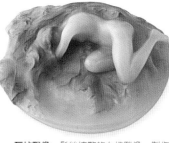

瓦帖雕像　髮絲披散的女性雕像，製作者為菲諾。1910~20年。寬23公分。
5,000~5,500英鎊　LN

瓦帖海豹像　有底座與署名。20世紀初。高17公分。**20,000~24,000英鎊　LN**

瓦帖雜物盤　盤上有魚形圖樣，署有「A Walter, Nancy」。1920年代。寬14公分。
8,000~12,000英鎊　MACK

杜慕貓頭鷹雕像　列榮德製作，壓製有「M. Legendre DAUM 61/100」字樣。約1965年。高25公分。**300~400英鎊 FRE**

阿吉－胡叟飾瓶　飾有八尊人像，瓶邊署有「G. Argy Rousseau」。20世紀初。高16公分。**8,000~9,000英鎊　JDJ**

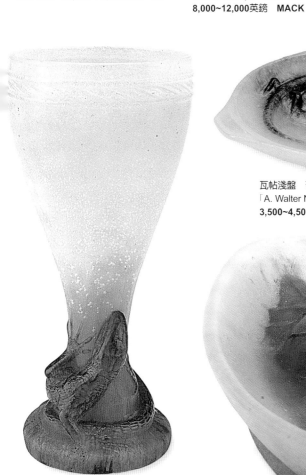

瓦帖淺盤　有蜥蜴棲於葉片的裝飾，署有「A. Walter Nancy」。1920年代。寬17公分。
3,500~4,500英鎊　JDJ

杜慕－喬第康雜物盤　有蝸牛裝飾，署有「J. Descomps Daum Nancy」。1920年代。寬24.5公分。**6,500~9,500英鎊　MACK**

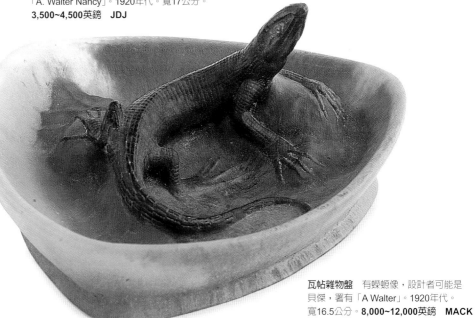

瓦帖蜥蜴飾瓶　杯型樣式，立於喇叭狀底座上，署有Awalter Nancy Hbergé Sc」。約1920年。21.5公分高。**7,000~9,000英鎊　QU**

瓦帖雜物盤　有蟓蜥像，設計者可能是貝傑，署有「A Walter」。1920年代。寬16.5公分。**8,000~12,000英鎊　MACK**

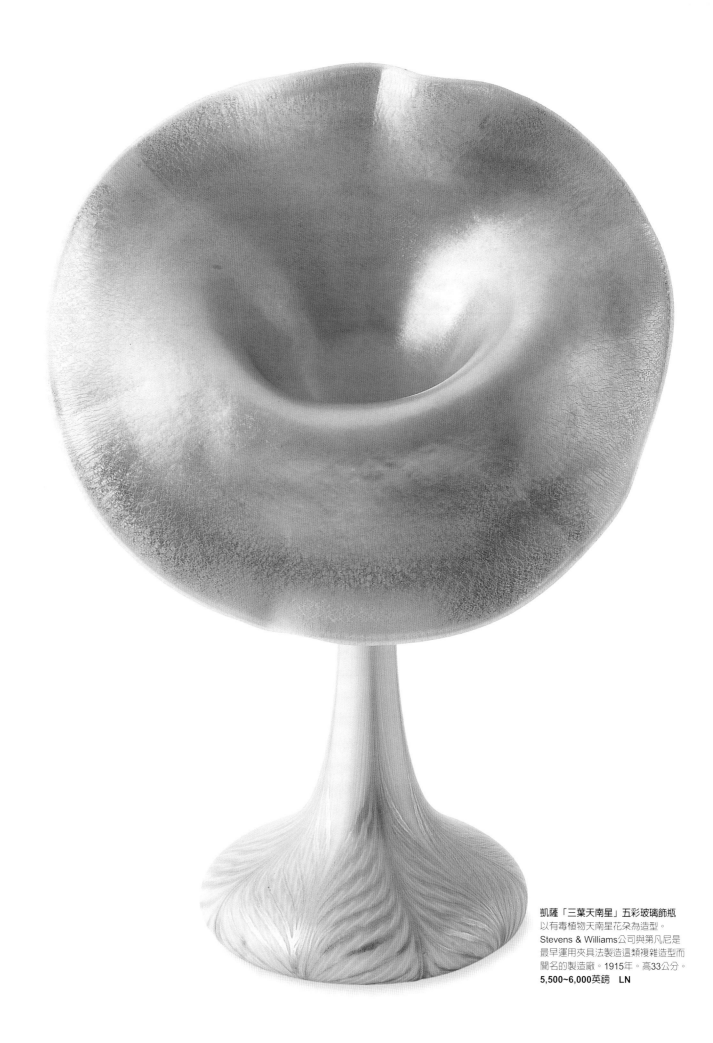

凱薩「三葉天南星」五彩玻璃飾瓶
以有毒植物天南星花朵為造型。
Stevens & Williams公司與第凡尼是
最早運用夾具法製造這類複雜造型而
聞名的製造廠。1915年。高33公分。
5,500~6,000英鎊　LN

五彩玻璃

五彩玻璃具有亮澤、虹彩般的表面，能夠依光線角度產生不同的色澤。它首度問世的時間是在19世紀，目的是為了模仿從遍布全歐的羅馬遺址裡所挖出來的羅馬玻璃。羅馬玻璃由於在潮濕的地底掩埋多年，所以會散發出自然的五彩光，玻璃工匠發現他們能夠以金屬氧化物燻烤玻璃，或在玻璃上噴灑、塗上金屬氧化物等方法仿造出這種光澤。

　五彩玻璃由於有家用照明設備的幫襯而廣受歡迎，因為燈光能讓玻璃的色彩及閃耀的五彩光發揮到極致。大多數的五彩玻璃都採用新藝術造型，最著名的發揚光大者有美國的路易‧康福‧第凡尼、斯托本以及凱薩玻璃廠，還有奧地利的洛茲、帕姆－科霓與赫伯。美國量產的五彩玻璃多作為「嘉年華玻璃」之用。

歷史的啓發

19世紀，往來歐洲各地的考古學家挖掘出許多羅馬玻璃。由於深埋在含有化學物質的土堆或砂礫中多年，這些玻璃都帶有五彩光澤。化學物質腐蝕了玻璃表面之後，會讓器物散發出極爲脫俗的光澤。受到這些考古發現的啓發，玻璃工匠開始嘗試採用最先進的化學加工程序以重現這種亮面效果，結果製造出外表更加精緻、更吸引人的玻璃器皿。

我們或許無從得知誰才是製作出首件五彩玻璃的人，但可能性最高的製造商大概是美國的第凡尼，以及奧地利的洛茲。目前能確定的是路易·康福·第凡尼曾在1894年爲他製作的五彩／幻彩玻璃註冊專利，將其命名爲「法浮萊」（Favrile），並以此名生產了一系列玻璃器皿，當中最出名的設計是植物造型的裝飾用花器。

而洛茲的史邦，也在1893年的芝加哥世界博覽會上展出一系列類似的作品。洛茲的招牌用色是藍綠色，有時器皿上會有紅色、金黃色或銀色的飾線，也生產諸如紅色、黃色及紫色這類色彩活潑的版本，現今仍然非常搶手。有些作品表面會潑灑上片狀的銀色虹彩，看起來就像蝴蝶的翅膀，實際名稱爲「油斑」（oil spots）。洛茲也製造出許多造型尺寸各異的花器，手捏形式是該廠最典型的樣式。

大約自1900年開始，洛茲公司開始和外界的設計師合作，諸如霍夫曼、卡洛門·摩瑟，以及瑪莉亞·凱許納。

推陳出新的多樣性

另一家生產五彩玻璃的歐洲製造商，是位於科斯登（Kosten）、在特普利茲（Teplitz）附近的帕姆－科霓與赫伯，生產的是紫色或豆青色玻璃器皿，上有洛茲約自1887年起所採用的流布狀圖樣。另外也包括了小型呈矮胖狀、在縐摺邊緣鑲銅邊的玻璃墨水池，以及以花朵爲主題的花器。該廠生產的玻璃比洛茲製品厚重，品質也較遜色。

路易·康福·第凡尼廣泛嘗試並生產出5,000種以上的玻璃新造型，但可能還是以「法浮萊」幻彩玻璃最爲出名，出自第凡尼之手的玻璃造型，和它表面的光澤同樣令人驚艷。他所製作的花形飾瓶，以流暢的造型捕捉到植物的神韻；其上的裝飾通常有內有外，和瓶身渾然一體。第凡尼最強勁的對手可能是位於紐約州康寧市的斯托本玻璃廠。1904年到1930年前後，

洛茲五彩玻璃花器　球根狀的圓柱造型，有極具特色的腰身創新設計，紅寶石色玻璃上覆有暗藍色層與透明色層，散發銀中帶黃的虹彩光澤，並搭配波浪與「拉羽」圖樣。1900年。高12.5公分。**5,000~6,000英鎊　VZ**

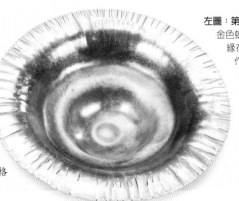

左圖：第凡尼「法浮萊」玻璃碗　帶粉紅及金色虹彩光的琥珀色玻璃，外翻的縐摺邊緣在第凡尼諸多以植物爲造型或圖樣的作品中極爲常見。1900~28年。寬18.5公分。**200~250英鎊　S&K**

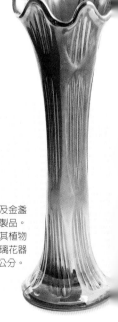

右圖：「嘉年華」玻璃花器　橘色及金盞花色的五彩玻璃，可能是芬頓玻璃製品。有瘦長的矛頭圖樣與垂直的肋紋，其植物造型縐摺瓶口，在許多的嘉年華玻璃花器上都可見到。1907~22年。高27.5公分。**30~40英鎊　BB**

美國及歐洲的其他製造商也隨即跟進，由於有些作品並未標示製造商，名稱因此永不可考。至於那些我們聽過、產品今日仍有人收藏的名號，則包括Wilhelm Kralik & Sohn、Harrach、波希米亞的F. von Poschinger、法國的愛美迪·德·卡洪沙，以及美國的凱薩、杜宏與Kew Blas。

大量生產

大部分由設計師打造的五彩玻璃，造型上都具有典型的新藝術風格，但量產的「嘉年華玻璃」也有類似的鍍彩手續可處理出器皿的表面光澤。方法是趁玻璃還沒冷卻前，在上面噴灑或燻上炙熱的金屬氧化物，待光線照射到玻璃時，表面就會出現類似石油浮在水面上的七彩效果。

「嘉年華玻璃」是美國及英國廠商在20世紀初生產的壓製玻璃，包含綠色、紫色、金盞花色、琥珀色以及紅色等各式各樣的顏色。相較於第凡尼與其競爭對手所生產的高價玻璃製品，它被當成是低廉的替代品，但「嘉年華」玻璃自此也變得極具收藏價值。

考古學的發現 這些從龐貝古城一座酒店挖掘出來（約1912年）、自然閃現虹彩的古羅馬玻璃，成為製作人工五彩玻璃的靈感來源。

這家工廠製作出「金虹」（Aurene）系列，靈感來源——而非抄襲來源——是第凡尼的「法浮萊」系列。金虹玻璃上的虹彩通常比第凡尼的還要光亮，此外，金虹系列的用色是飽和的金色，「藍色金虹」（Blue Aurene）則為亮藍色。這個系列上市後，便一直是斯托本在1920年代中期以前最受歡迎的系列。

洛茲金雀花圖樣小飾瓶 球體的造型往上收束，與一個呈三角狀，並且向外開展的緊縮型頸身相接。這一款搶手的碗豆形花苞圖樣，被處理成具有多種光澤的虹彩色調。1900年。高11公分，**4,000~4,500英鎊 TEL**

圓錐狀玻璃瓶 有燭臺式瓶頸，Amedée de Caranza設計，飾有葉片及紅櫻桃——水果是此設計者最愛採用的主題——底色為芥末黃。五彩光面的製作技術，係改良自原用於製造陶器表面金屬光的技術。1900~03年。高16公分。**2,000~2,500英鎊 MACK**

杜宏有底座藝術玻璃碗 碗口向外開展，內側為金色虹彩光面，外側則飾有金中帶藍的圖坦王式渦紋。碗面上分布的線圈與漩渦，近似第凡尼與凱薩的設計，但更加活潑，圈數也更密。1924~31年。寬26.5公分。**500~650英鎊 JDJ**

1852 約翰・洛茲的遺孀蘇珊娜・哲奈，接掌一家位於克洛斯特木勒的玻璃廠，該廠即日後的「洛茲寡婦玻璃廠」(Johann Lötz Witwe)，隨後縮短廠名為Lötz，最後將廠名英文化為Loetz。

1879 哲奈的外孫史邦接掌玻璃廠，為公司打出國際知名度。

1893 洛茲的虹彩玻璃在芝加哥世界博覽會展出。

1906 洛茲與特約設計師霍夫曼開始一連串成果豐碩的合作。

1913 洛茲寡婦股份有限公司在1911年的破產事件後成立。

1948 洛茲玻璃廠關閉。

Loetz 洛茲

從1980年代開始，洛茲的五彩藝術玻璃結合了新藝術極具創意的植物造型，並在其上飾有作風簡約的表面裝飾。人稱「奧地利之第凡尼」的洛茲五彩玻璃，因此在收藏界極熱門。

史邦（1856~1909）在洛茲玻璃廠1895年到1905年間的黃金時期裡，掌管該公司。其間，這家公司生產了一系列種類包含極廣的新藝術作品（最主要是瓶器），部分作品受到第凡尼設計的啓發，其上有多支握把、波浪狀邊緣、參考玫瑰花水噴灑瓶所製作的造型，以及其他植物樣式的設計。

堅硬、有點沈甸甸的洛茲玻璃，會利用濃重飽和的各色虹彩光澤平衡質感，而且通常是以強烈的對比色為主。許多作品都具有獨特的湛藍虹彩，並帶著石油浮於水面時的閃閃光彩。較不常見的底色包括紅色、紫色與黃色，而它作風簡約卻又大膽的樣式則以一貫的新藝術圖樣為本，例如孔雀羽毛和造型特殊的植物圖樣。其他作品上面則飾有隨意分布的設計，

例如閃著金銀色五彩相間的斑點、潑灑狀及羽毛狀的圖樣。這個品牌最受歡迎的是形似蝴蝶翅膀的「蝴蝶」圖樣，通常顏色為紅色、金色或藍色。而「現象」系列的玻璃器皿，則有波浪狀的內側圖樣；另外的某些作品則會被特地設計成含有銀質飾邊。

新藝術的熱潮消退之後，洛茲的造型也有了改變。從1905年起，植物造型的設計變得較少，轉而偏向較正規的樣式；裝飾設計則更加自由奔放而比較不那麼簡約。

要辨識玻璃是否為洛茲出品頗為麻煩，因為該品牌的產品被大肆仿造，而且並非所有洛茲製品都有標記。印有「Loetz」或「Loetz/Austria」的製品通常為出口貨。

上圖：**黃綠色五彩玻璃飾瓶** 飾有色調較暗的波紋與銀色虹彩斑點，型號為2458。1900年約。高22公分。
10,000~15,000英鎊　WKA

花形花瓶 狀似一朵藍色五虹花朵，瓶口有綢摺與向上環繞的淺綠琥珀色虹彩葉片，底座帶有紋理。20世紀初。高30.5公分。
2,000~2,500英鎊　JDJ

洛茲的設計師

史邦極具文化及藝術涵養，他的交際圈包括了藝術家及建築師在內。他也亟欲與當時頂尖的奧地利設計師建立合作關係，並委託他們設計現代玻璃製品。這些設計師都和卡洛門・摩瑟（1868~1919）於1897年組成的「維也納分離派」、後者與霍夫曼（1870~1956）於1914年設立的「維也納工坊」（見65頁）互有往來。霍夫曼曾在1906年至1916年間替洛茲設計作品，「維也納工坊」其他成員也紛紛加入，包括西加（1877~1964）、普魯旭（1880~1949）、貝許（1889~1923），以及普瓦尼（1871~1954，見63頁）。

「現象」系列花器 瓶上有綠色虹彩「蘆葦」，以及閃著虹彩光的湖面漣漪、月亮與流布的線狀「雲朵」。造型與裝飾設計師為何夫沙特。約1900年。高24公分。
18,000~22,000英鎊　WKA

有底座球根狀彩羽飾碗　不透明黃色底色玻璃上，飾有深紅色「拉羽狀」圖樣，下為透明玻璃底座。1898~1904年。高16.5公分。

800~1,200英鎊　　　　　　　　　　　　　　　　　　AL

球根狀德爾菲飾碗　虹彩碗身，上有蝕刻的變形葉片及花朵圖樣，並有縐摺的碗口。約1900年。高11.5公分。

1,200~1,800英鎊　　　　　　VS

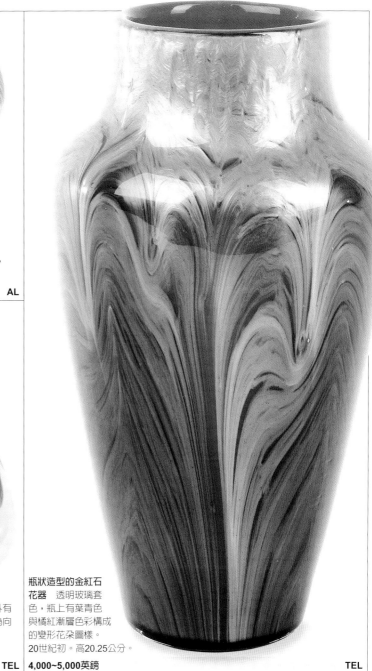

瓶狀造型的金紅石花器　透明玻璃套色，瓶上有葉青色與橘紅漸層色彩構成的變形花朵圖樣。20世紀初。高20.25公分。

4,000~5,000英鎊　　　　　　TEL

球根狀「現象」系列花器　瓶身內外有下滴狀的虹彩飾面，瓶頸往上收束向外展開的三角形瓶口。約1902年。高16.5公分。

8,000~10,000英鎊　　　　　　TEL

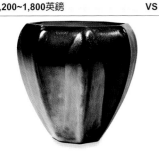

八角形「現象」系列粗面五彩飾瓶　深綠色瓶身，有四片銀黃色葉子圖樣。約1905年。高15公分。

1,000~1,500英鎊　　　　　　FIS

淡綠色飾瓶　青草束造型瓶身，環上藤蔓狀的五彩玻璃。約1905年。高11.5公分。

2,500~3,500英鎊　　　　　　TEL

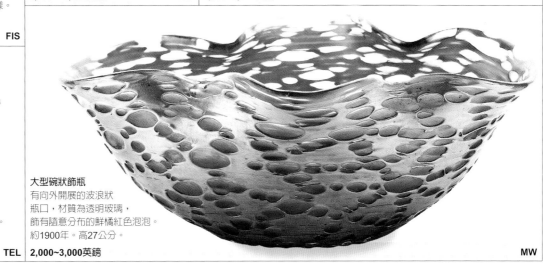

大型碗狀飾瓶　有向外開展的波浪狀瓶口，材質為透明玻璃，飾有隨意分布的鮮橘紅色泡泡。約1900年。高27公分。

2,000~3,000英鎊　　　　　　MW

波希米亞五彩玻璃

洛茲玻璃廠（見110頁）從19世紀晚期開始，便與第凡尼（見120頁）並駕齊驅生產流行的五彩玻璃，其他的波希米亞玻璃廠旋即也跟進生產造型類似，但品質較差的五彩玻璃。生產這類較爲笨重、虹彩品質不一的玻璃製造商有Harrach玻璃廠（1712年成立），以及Wihelm Kralik Sohn玻璃廠（1831年成立）。前者作品常飾有新藝術式金屬飾邊，後者作品大部分都沒有署名。1889年被帕姆－科霓併購的Glasfabrik Elisabeth，則生產飾有虹彩流布圖樣的花器。

有底座無署名碗 下半部有金色虹彩的紫色玻璃，杯跟有球形握把。1900~10年。高15公分。

700~1,000英鎊 JDJ

Harrach小型飾瓶 有腰身的燒瓶造型，藍色的五彩玻璃上飾有新藝術式銅質鑲邊。約1900年。高12.25公分。

300~400英鎊 QU

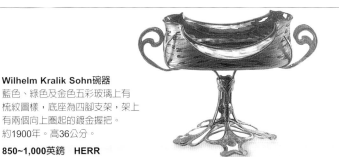

Wilhelm Kralik Sohn碗器 藍色、綠色及金色五彩玻璃上有梳紋圖樣，底座為四腳支架，架上有兩個向上圈起的鍍金握把。約1900年。高36公分。

850~1,000英鎊 HERR

分離派風格無署名碗 採用向外膨脹的造型，碗身為散發些微虹彩光的紫晶色玻璃。銅質飾邊烘托兩顆有箔片鑲底的紅寶石色玻璃珠。約1900年。寬13.5公分。

500~700英鎊 DN

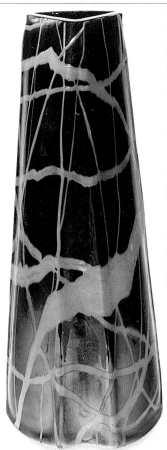

Wilhelm Kralik Sohn飾瓶 鋸齒狀瓶底及四角形瓶口，材質為其上有帶狀銀箔的深紫色虹彩玻璃。約1902年。高26.5公分。

90~120英鎊 FIS

Wilhelm Kralik Sohn碗器 淡琥珀色玻璃，飾有風格化並混合粉紅色、藍色、綠色等漸層色彩的枝葉果實圖樣，下有局部鍍銀、極具設計感的植物造型銅質底座。1900~05年。高10公分。

2,500~3,000英鎊 TEL

Glasfabrik Elisabeth雙葫蘆形飾瓶
綠色五彩玻璃,覆有冷卻時加上的不對
稱線條裝飾。1900~05年。高24公分。

800~1,000英鎊　　　　　　　　　QU

Harrach橢圓型飾瓶　紅色、紫色五彩
玻璃,有酸蝕的浮雕裝飾:瓶口的雲朵、
瓶身的鬱金香及瓶底邊的植物圖樣。
約1905年。高30.5公分。

650~950英鎊　　　　　　　　　QU

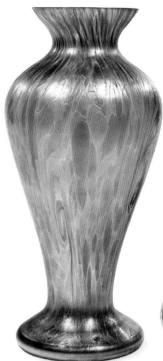

波希米亞無署名飾瓶　瓶狀造型的
五彩玻璃,上面隨意分布摻雜了橘色、
綠色、藍色與紫色的紋路。約1900年。
高28公分。

100~150英鎊　　　　　　　　　FIS

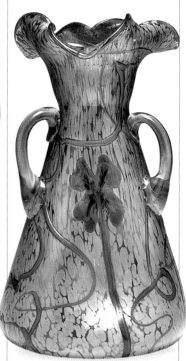

Glasfabrik Elisabeth飾瓶　粉紅色五彩
玻璃,瓶身有暗粉紅色及銀色的內含物,
還有綠色幸運草及蔓生的草莖。
約1900年。高26.5公分。

800~1,000英鎊　　　　　　　　　QU

帕姆－科霓

1900年,家族經營的帕姆－科霓與赫伯兄弟玻璃廠(1786年成立於波希米亞的史
坦許諾),擁有300名工匠為其生產具新藝術的五彩藝術玻璃及餐具,其中部分製
品會帶有金屬飾邊。該廠製品的造型以及虹彩與洛茲製品採用的類似(見110
頁),但品質、精緻度與虹彩光的質感則不及洛茲製品;而且由於帕姆－科霓的
玻璃常未署名,所以作者很容易被弄錯。這家廠商的招牌設計之一,就是右圖瓶
身上流布的對比色「蜘蛛網」裝飾,和洛茲的「現象」系列也非常類似。

帕姆－科霓葫蘆形飾瓶　深淺不一的琥珀色
五彩玻璃,有狀似花瓣的波浪形瓶口,飾有
不規則分布的樹枝狀(或莖狀)的綠色玻璃
線條。約1905年。高21公分。

350~450英鎊　　　　　　　　　HBK

帕姆－科霓餐桌花飾燭臺玻璃碗　混有
金色、綠色及淡紫色的五彩玻璃,下為含
葉形托座及底座的白鑞製支架。約1905年。
高23.5公分。

650~750英鎊　　　　　　　　　DN

**帕姆－科霓桌上型
電氣檯燈**　樹枝狀的
銅質底座上垂吊著燈罩,
粉紅色的五彩玻璃燈罩上
貼有不規則玻璃線條。
約1905年。高30公分。

300~400英鎊　　　　　　　　　HERR

動物像

小型動物雕像對收藏者而言在本質上極具吸引力，並讓玻璃工匠有機會
一展他們的長才。20世紀時，製作動物像的潮流從模造雕像轉為能夠捕捉到
生物神韻的自由吹製特殊造型。

在整個20世紀裡，技藝高超的慕拉諾玻璃工匠
都在鑽研玻璃的可塑性，並製作出各種系列的
動物像，造型從高雅、具設計感的塑像到姿態
更自然的模型都有。捷克及英國的玻璃製品也
以各自的動物像系列打出知名度。捷克斯洛伐
克Exbor工作坊玻璃廠便生產出高品質的切割
玻璃動物像，包括限量的魚類雕像；而白修士
及威基伍德兩家製造商，不約而同都生產了可
愛且深具收藏價值的吹製玻璃動物像。

最具魅力的作品是兼具好工廠、好手藝、好
物況，以及迷人或詼諧設計的產物，可想而知
這類作品也會很昂貴。雖然貴得讓人負擔不
起，但它別出心裁的設計實在極具魅力，例如
對頁那座模造的蘇格蘭獵犬墨水池。

慕拉諾玻璃野豬 灰色、透明玻璃，
納森公司製作，貼有貼紙。約1950年代。
寬13.5公分。 **30~40英鎊 P&I**

玻璃雞 維托利歐・斐洛設計與製作，
三部分合體。2004年。高22.5公分。
1,500~2,000英鎊 VET

綠玻璃龍紙鎮 無標記，但可能是20世
紀製品。高11.5公分。 **20~25英鎊 AG**

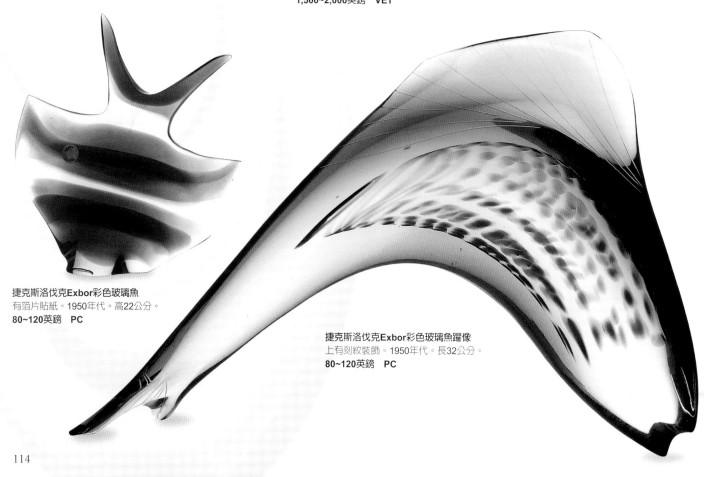

捷克斯洛伐克Exbor彩色玻璃魚
有箔片貼紙。1950年代。高22公分。
80~120英鎊 PC

捷克斯洛伐克Exbor彩色玻璃魚躍像
上有刻紋裝飾。1950年代。長32公分。
80~120英鎊 PC

蘇格蘭獵犬壓製玻璃墨水池　有貼銀飾邊，裝滿墨水時會變成黑色。約1900年。高9公分。**100~150英鎊　DCC**

威尼斯式玻璃蘇格蘭獵犬像　有金質內含物的黑色玻璃製，原廠箔片標籤仍在。1950年代。長23公分。**80~120英鎊　ROX**

萊儷兔型封信器　黃晶色玻璃製，磨刻有「R. Lalique France」字樣。1930年代。5.5公分高。**400~500英鎊　DRA**

松鼠像　紅色透明玻璃製，可能是威尼斯製品。20世紀晚期。高18公分。**10~20英鎊　JH**

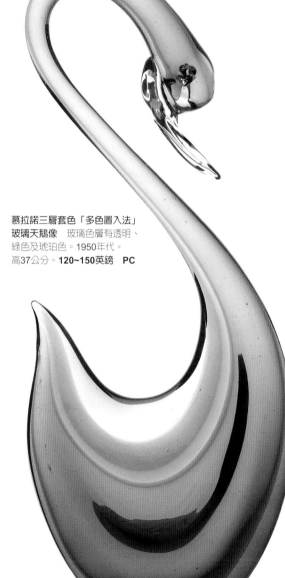

慕拉諾玻璃鴿像　透明玻璃中有金箔內含物。20世紀晚期。高9.5公分。**10~15英鎊　GAZE**

慕拉諾三層套色「多色置入法」玻璃天鵝像　玻璃色層有透明、綠色及琥珀色。1950年代。高37公分。**120~150英鎊　PC**

現代鳥類玻璃像　作者為史擘，出自「99」版本，署有「R. E. S.」。約2000年。高34公分。**1,000~2,000英鎊　FM**

白修士大型透明玻璃鴨　有多圈泡泡裝飾。1950年代。高16.5公分。**30~50英鎊　GC**

白修士北極藍企鵝像　設計、吹製者為文森或耶托波弗。約1960年。高16.5公分。**280~320英鎊　TCS**

德國與奧地利五彩玻璃

一如第凡尼啓發了洛茲，洛茲啓發了許多德國及奧地利製造商，促使他們從1890年代起開始生產自家的「青年風格」五彩藝術玻璃。這些玻璃有很多沒有標記，而且難以判斷創作者是誰，原因在於很多家工廠生產的造型都很類似，採用的典型設計都是波浪狀或縐摺狀邊緣、表面飾有溝痕或窩槽設計的虹彩光瓶身。

上述製品中較具創意的系列，是W. M. F.（見62頁）生產的「伊可拉」系列、知名設計師史涅肯杜夫（1865～1949）的作品，或特約設計師爲波辛吉的Buchenau玻璃廠所設計的五彩玻璃。

奧地利無署名碗器
球根狀碗身，有縐摺狀
碗口，材質爲五彩玻璃，
帶有類似洛茲「現象」系列
的波浪線條。約1900年。
高13.5公分。

280~320英鎊 HBK

W.M.F.「伊可拉」系列飾瓶 卡爾·韋曼製作，以透明玻璃套色的黃色、綠色之五彩玻璃。1930年。高23公分。

550~650英鎊 QU

瓶狀造型花器 艾森豪爲Ferdinand von Poschinger玻璃廠（位於巴伐利亞）設計的作品。約1900年。高30.5公分。

2,000~2,500英鎊 QU

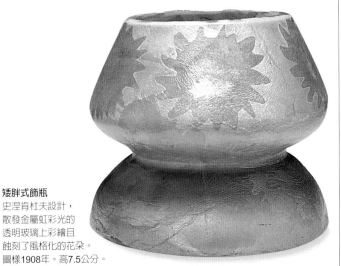

矮胖式飾瓶
史涅肯杜夫設計，
散發金屬虹彩光的
透明玻璃上彩繪且
蝕刻了風格化的花朵。
圖樣1908年。高7.5公分。

1,500~2,000英鎊 QU

奧地利無署名飾瓶 瓶口先緊縮再向外翻展，瓶身漸次向上收束。材質爲紅色五彩玻璃，上有粉紅色及藍色的「拉羽」裝飾。約1905年。高30.5公分。

350~450英鎊 JDJ

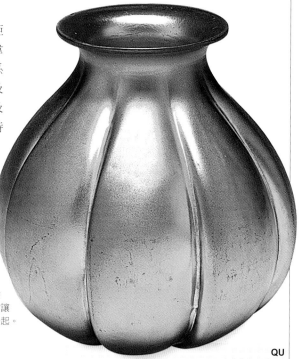

奧地利無署名飾瓶 緊縮瓶身，呈細長形瓶狀造型，有綯摺狀瓶口以及起綯的瓶面，材質為突顯紫色、藍色的綠色五彩玻璃。1920年代。高33公分。

200~250英鎊　　　　　　　　　　　　　　JDJ

奧地利製無署名飾瓶 較少見的瓶狀造型，材質為粉紅色五彩玻璃，有磨平的瓶口，收束的瓶身上則有三道溝槽，瓶面帶有漩渦與「織紋」效果紋理。1920年代。高30.5公分。

100~180英鎊　　　　　　　　　　　　　　JDJ

奧地利無署名飾瓶 瓶上有手捏的瓶口，圓形瓶身呈收束狀，並向外伸展的球根狀底座。材質為暗紅混紫色漸層色彩的五彩玻璃，瓶面布有裂紋。1905年。高28公分。

250~350英鎊　　　　　　　　　　　　　　JDJ

W.M.F.「米拉水晶」系列

W.M.F.（見62頁）生產的「米拉水晶」（Myra-Kristall）系列，名稱源自於小亞細亞的地名，考古學家就是在米拉挖到散發自然虹彩光的骨董玻璃。卡爾・韋曼在1925年設計出本系列的基本造型，並在1926年推出這款成功的設計。本系列的造型不具新意，覆於銀色粗糙器面上的動人色層，帶有經由綠色、藍色及紫色色彩反射出來的金色虹光；本系列的用色之後又加入「米拉水晶紅」以及珍珠母色的虹彩。W. M. F. 為了因應市場對本系列的大量需求，還必須將工時增為兩班制。這項生產於1939年停工，並於1948年復工，最後於1954年停產。

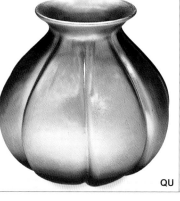

W.M.F.「米拉水晶」飾瓶 球根狀、帶肋紋的花苞造型，瓶上有金屬虹彩光。1930年代的製品通常以吹模法生產，且具有比1920年代生產的版本更厚的瓶壁。約1935年。高15.5公分。

200~300英鎊　　　　　　　　　　　　　　QU

W.M.F.「米拉水晶」飾瓶 球根狀、帶肋紋的花苞造型，但瓶壁吹製得比晚期製品（見左圖）更薄，並散發著韋曼開發出來的金琥珀色虹彩光，這種光澤常讓人與「米拉」系列聯想在一起。約1925年。高15公分。

400~500英鎊　　　　　　　　　　　　　　QU

凱薩藝術玻璃暨裝潢公司 紐約皇后區（1902~1924）。

托斯本玻璃公司 紐約州康寧市（1903年成立），營運中。

第凡尼玻璃暨裝潢公司 紐約州卡洛納（1892~1932）。

聯盟玻璃廠 麻薩諸塞州索馬維爾，製作Kew Blas藝術玻璃（1890s~1924）。

汎藍Flint玻璃廠 紐澤西州汎藍，製作「杜宏」藝術玻璃（1924~31）。

美國五彩玻璃

五彩玻璃在美國的推出和發展，皆可歸功於一位深具影響力與啓發性的男士——路易·康福·第凡尼（1848~1933）。第凡尼年少時就立志要「追尋美麗」，雖然他在1860年代接受過成爲藝術家的訓練，其首椿投石問路的事業卻是室內裝潢設計師，曾受託設計白宮，以及馬克·吐溫位於康乃迪克州哈特福市的住所。第凡尼對玻璃的特質深感著迷，尤其是玻璃上色時會折射出光采這一點，之後便拜在威尼斯玻璃吹製工匠包迪尼門下學習。

第凡尼周遊列國，在參觀過1889年蓋雷於巴黎萬國博覽會中展出的作品後，開始發憤創作藝術玻璃，甚至還想複製出土羅馬玻璃的陳年風貌，因爲玻璃上帶有泥砂中礦物質所導致的虹彩光澤。初萌的新藝術風潮因爲反對維多利亞時代那種雜亂、沈悶的歷史主義風格，在歐洲引起迴響。新藝術提供了一套自然界的美學觀，但第凡尼的玻璃設計不只受到自然的啓迪，也蒙受了日本、中國及中東藝術的影響。

第凡尼返抵紐約後，決心要製作全世界最受歡迎的藝術玻

路易·康福·第凡尼，攝於1880年代晚期，約在他成立第凡尼玻璃暨裝潢公司（Tiffany Glass & Decorating Co.）的前幾年。

璃，因此在1893年，說服了亞瑟·納許（1849~1934）——先前任職於英國斯托布里治的白屋玻璃廠——和他一起在紐約州的卡洛納成立Stourbridge玻璃公司。他們生產的全是極品，藉由添加金屬氧化物調製出色彩。

金屬光金色飾瓶 第凡尼製作，瓶身有垂直肋紋的花苞造型，瓶口延伸出五片開展的花瓣。1900~05年。高11公分。
650~900英鎊 JDJ

重要風格
• 花葉造型是美國五彩玻璃中常出現的設計主題。
• 最特出的設計主題是蘭花花苞造型的三葉天南星（夾具法）虹彩玻璃飾瓶，以及「拉羽」（尤其是孔雀羽毛）、細長莖幹與渦卷形莨苕葉的圖樣。
• 全爲虹彩的器面最爲搶手。
• 羅馬、伊斯蘭、威尼斯與德國古風的造型都非常搶眼。

「金虹」玻璃飾瓶
斯托本玻璃廠製作，有植物般的縐摺瓶口，瓶身往下收束出腰身，再開展爲圓錐形底座，材質是暗藍色漸層的五彩玻璃。1900~05年。高15公分。**300~450英鎊 JDJ**

神祕的光彩

第凡尼在1894年為他著名的「法浮萊」幻彩玻璃（字源為古英文fabrile，意指「工匠或工匠技藝所擁有」）註冊專利，這項打造出虹彩光的技法，就此成為第凡尼的看家本領。這項技法需要將金屬氧化物的晶鹽混入玻璃熔體中，以創造出諸如金色、屬於秋季生動的漸層色彩、柔和的黃色以及海水綠、神祕藍等熠熠生輝的色澤。接著再減弱火焰，噴上氯化物，讓表面形成一片會折射光線的細小紋路。這項工程相當複雜而且需要技巧，講究的是速度和精準度。

虹彩的靈感

斯托本、杜宏以及凱薩這幾家美國公司也都生產五彩玻璃，斯托本在卡德的掌舵下營運得特別成功。1904年，卡德替一種表面光滑、名為「金虹」（字源為拉丁語的aurum，意為黃金）的五彩玻璃註冊專利。這款玻璃旋即造成市場上的轟動。第凡尼對此以威脅要打官司來反擊，認為那款作品必定抄襲自他的「法浮萊」系列，但卡德事後證明那是他獨自開發的。

　　這段時期斯托本的產量特別豐富，而在接下來的30年間，卡德採用了100種器面，負責設計出6,000種以上的造型。其中包括「絲玻璃」（1903）、「海水藍」（1915）、「賽浦勒斯人」（1915）、「方解石」（1915）、「蒂爾」（Tyrian，1916）、「辛特拉」（1917）、「克魯瑟」（1920年代），以及「象牙白」（1920年代）等系列。

　　儘管大部分其他的工廠偶有佳作，但還是對生產第凡尼風格的製品樂此不疲，這都有助於迎合市場上因第凡尼的帶動而起且與日俱增的五彩玻璃需求。

第凡尼的工作坊　1885年落成，地點在他位於紐約市麥迪遜大道與七十二街交叉口的公寓裡。

淡綠色套料玻璃瓶
凱薩製作，有瓶肩的橢圓造型，上有多道銀黃色不規則的拉葉狀及渦卷圖樣，瓶身下方有藍色虹彩。
1901~23年。高16公分。
1,500~2,000英鎊　DOR

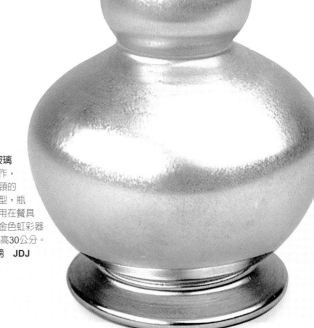

「法浮萊」幻彩玻璃飾瓶　第凡尼製作，有腰身與細長瓶頸的球根狀雙葫蘆造型，瓶身有第凡尼也應用在餐具及飲用器皿上的金色虹彩器面。約1900年。高30公分。
2,000~2,500英鎊　JDJ

Tiffany 第凡尼

第凡尼的名號幾乎是美國新藝術藝術玻璃的同義詞，他提升並開發出現代玻璃藝品的鍍彩技術，生產出獨有且如今極為珍貴的系列作品，作品的造型和器面都極具開創性。

路易・康福・第凡尼基本上是位設計師，而非玻璃工匠。他透過和亞瑟・納許這位技術專精的英國玻璃工匠合作，將自己的設計落實為令人驚艷的玻璃製品，使第凡尼成為家喻戶曉的名字。

第凡尼的「法浮萊」幻彩玻璃系列，甫於1894年之初便造成轟動，其閃耀的色彩——如最常見的藍色、金色——都是藉由在玻璃熔體的表面上噴灑金屬氧化物所製造出來的效果，其上也採用極具新意、以植物外型為本的新藝術圖樣。這些作品包括靈感來自本土野生花朵的三葉天南星飾瓶、形似波斯製玫瑰花水噴灑瓶的鵝頸水瓶，以及華麗並極受推崇、極有價值的細長花形瓶器，瓶口是漸次向外開展的縐摺造型。至於造型較簡化的樣式，裝飾上則有堪稱招牌但技法極為複雜的孔雀圖樣、羽形裝飾、精工線條裝飾，以及將熱玻璃漿滾壓至瓶器表面，以製作出流布狀葉片與花朵造型等新藝術熱門圖樣的設計。其他作品上的自然主義風格花形裝飾，則是以在表面圖樣上漆上金屬氧化物的方式製成。

第凡尼的其他五彩玻璃系列，則帶有實驗意味濃厚的紋理表面，如「火岩」（Lava）系列的靈感便來自火山熔漿，製作時會倒上散發虹彩光的熔融玻璃加以裝飾，任其不規則地在有裂紋的虹彩器面上流布。「賽浦勒斯人」系列更企圖重現古羅馬玻璃上可見的凹凸不平虹彩表面。

上圖：罕見的「賽浦勒斯人」系列飾瓶 金色底色玻璃，以賽浦勒斯五彩碎紙工藝形式裝飾，署有「L. C. Tiffany」並貼有紙標籤。約1900年。高9.5公分。**12,000~18,000英鎊**
MACK

羅馬玻璃

19世紀晚期及20世紀早期廣受歡迎的五彩玻璃，是以古羅馬玻璃為靈感來源。考古學家在地中海附近的挖掘地點，發現了表面有斑狀紋理的羅馬玻璃，及其因為長期埋於地底，所以與金屬氧化物相互作用而產生的虹彩光器面。歐洲及美國的玻璃製造商受到這項發現所啟發，便在19世紀晚期開始利用新技術廣泛地嘗試，以找出方法重現這種純粹由大自然以長時間作用而產生的光彩。

五彩花器 有腰身的瓶狀造型，以蜜色玻璃為底，上有流布的貼金裝飾。瓶底署有「L. C. Tiffany E1940」。1900年。高23公分。**7,000~9,000英鎊**
MACK

羅馬壁畫細部圖，圖樣為龐貝城的玻璃器皿。

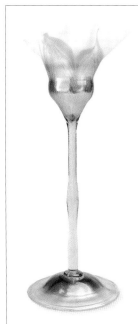

花形飾瓶　有綠色透明玻璃瓶
腳，瓶身則有拉羽形虹彩。20
世紀初。高35.5公分。

2,000~2,500英鎊　　　JDJ

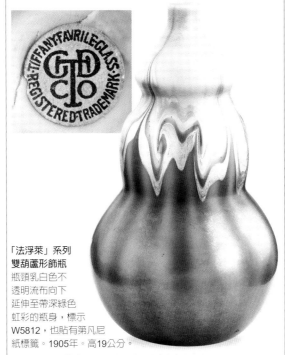

「法浮萊」系列
雙葫蘆形飾瓶
瓶頸乳白色不
透明流布向下
延伸至帶深綠色
虹彩的瓶身，標示
W5812，也貼有第凡尼
紙標籤。1905年。高19公分。

7,000~9,000英鎊　　　MACK

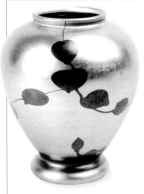

有底座橢圓形飾瓶　有綠色
漸層藤蔓葉片圖樣，瓶底署有
「L. C. Tiffany Favrile 244G」。
20世紀初。高17.5公分。

2,000~3,000英鎊　　　JDJ

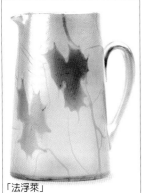

「法浮萊」
系列水壺　有葉片及藤蔓圖樣，
以及另外加上的金色虹彩握把，
署有「L. C. Tiffany Favrile」。
20世紀初。高16.5公分。

2,500~3,500英鎊　　　JDJ

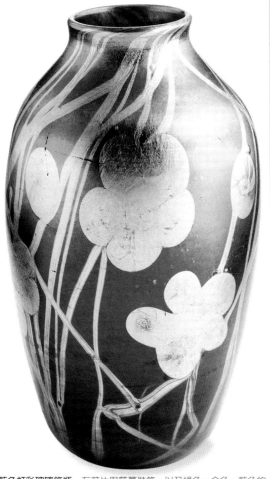

藍色虹彩玻璃飾瓶　有葉片與藤蔓裝飾，以及綠色、金色、藍色的
閃耀色澤，署有「Louis C. Tiffany LCT D1420」。20世紀初。
高11.5公分。

3,500~4,500英鎊　　　JDJ

「法浮萊」細長花形飾瓶　瓶上有肋紋，泛黃綠色彩光的瓶身向上
拔高，瓶底蝕刻有「L. C. Tiffany/Favrile/ 90420J」。20世紀初。
高30公分。

2,000~2,500英鎊　　　CR

Steuben 斯托本

斯托本五彩藝術玻璃的早期系列，是為該公司建立財富及信譽的大功臣，同時對美國現代藝術玻璃的發展有很重要的貢獻。

斯托本玻璃廠的共同創辦人卡德，是位極具新意及才華洋溢的設計師及玻璃工藝家。他早期試做彩色藝術玻璃的成果，即他現今極爲著名的「金色金虹」（Gold Aurene）五彩玻璃系列，爲此他曾在1904年替該系列註冊專利。斯托本五彩玻璃閃耀著光彩的器面從此受到美國大眾高度的喜愛，使之足以和作品極爲神似的第凡尼「法浮萊」系列相匹敵。

卡德仍繼續開發新款的五彩玻璃系列，並在1905年推出「藍色金虹」（藍色是難度高且不易定調的顏色），緊接在後推出的是乳白色、棕色及綠色漸層色彩的版本。而「絲玻璃」則是其上帶有絲質般銀色虹彩的透明玻璃，也是1905年開始生產的系列；至於「象牙白」系列則於1920年代推出。斯托本的五彩色調相較於第凡尼的作品更顯明亮，各類顏色通常會在同一件作品上混合出現。雖然卡德認爲這些顏色自己會說話，作品仍時常飾有諸如拉羽狀這類具平面效果的圖樣裝飾。

「金虹」系列是斯托本在1904至1933年之間最主要的生產品，瓶器、碟盤及碗器都是基本種類。該系列造型大部分都採固定樣式，並以吸引廣大群眾爲目標。但這些製品會因柔和、平均的色澤而脫胎換骨，如今人們就是以用色、裝飾及器面品質來評定其價值高低。帶有裝飾的金虹玻璃——特別是表面有引人入勝的裝飾與用色組合的作品，都是最有價值的。

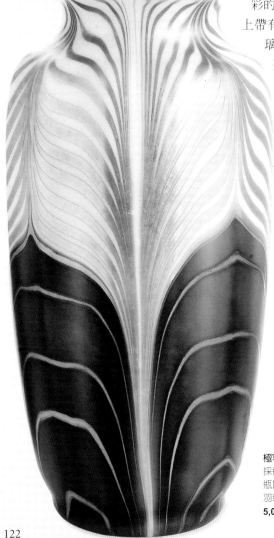

上圖：藍色金虹大型飾瓶 有肩的橢圓造型，淡藍色漸層虹彩器面在瓶頸轉爲淺綠色，瓶底署有「Steuben Aurene」。1905~30年。高26.5公分。**1,000~2,000英鎊　JDJ**

卡德

生於英國的卡德（1863~1963）在美國的藝術玻璃界中，扮演的是斯托本玻璃公司中一位「領航大師」的傳承角色。他身兼設計師及玻璃工藝家的專才，在與他熱愛嘗試的作風相結合後，協助建立了他向來認爲是「爲他所有的」工廠知名度。在他長期任職於Steuben的日子裡，他設計出許多不同的玻璃造型，創造出6,000多種款式以及多種顏色。他是一位劍及履及的人，在他以高齡96歲退休之前，一直持續不懈地鑽研諸如脫蠟鑄造及玻璃粉末鑄造這一類技術。

極罕見的「金虹」花器 卡德製作，採瓶狀造型，有向外翻展並帶縐摺的瓶口，綠色及金色虹彩器面上則有拉羽裝飾。約1915年。高23公分。**5,000~6,000英鎊　TDC**

卡德在工作室中一景

罕見的有底座碗器　卡德製作，花朵造型，材質為覆有金色虹彩的半透明象牙方解石玻璃。1915~25年。寬28.5公分。

750~900英鎊　　　　　　　　　　　**TDC**

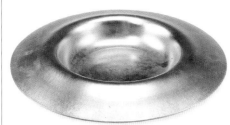

餐桌花飾燭臺大型碗　圓形，碗內及碗口為藍綠色虹彩器面，碗面則為白色方解石。1920年代。寬37.5公分。

370~500英鎊　　　　　　　　　　　**DRA**

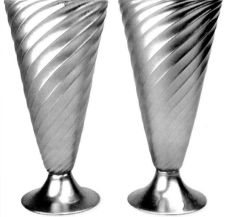

成對的有底座喇叭形飾瓶　有渦紋狀的金色虹彩器面，以藍紫色虹彩加以突顯。1920年代。高30.5公分。

2,500~3,000英鎊(一只)　　　　　　**JDJ**

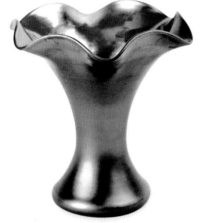

「藍色金虹」器皿　瓶身內凹，往下開展為圓盤底座，往上則開展成更大的縐摺狀瓶口，通身為藍色漸層虹彩。1905~30年。高15公分。

650~800英鎊　　　　　　　　　　　**JDJ**

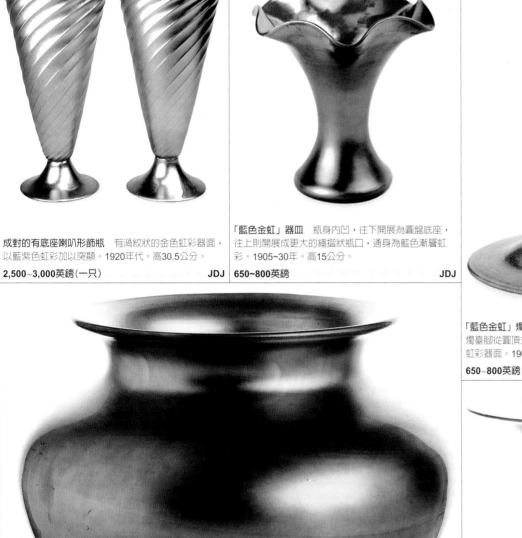

「藍色金虹」燭臺　有向外翻展的邊緣，扭成一束的燭臺腳從圓頂式圓盤底座向上挺立，通身有藍色漸層虹彩器面。1905~30年。高20公分。

650~800英鎊　　　　　　　　　　　**JDJ**

「藍色金虹」玻璃碗器
卡德製作者，矮胖的造型相當
少見。約1925年。高12.5公分。

850~1,000英鎊　　　　　　　　　　**TDC**

有底座喇叭形飾瓶　卡德設計，有寬闊的瓶口，材質為覆有金色虹彩的象牙白方解石。約1925年。高20公分。

1,000~1,500英鎊　　　　　　　　　**TDC**

Quezal 凱薩

凱薩公司得名自一種長有華麗虹彩羽毛的南非鳥類名稱，設立宗旨是要生產具第凡尼風格的虹彩玻璃製品，該公司最精美的製品在水準以及價格上都足以和第凡尼匹敵。

曾任職第凡尼玻璃的湯瑪斯‧強生與馬汀‧巴克，對前公司的裝飾技法及玻璃調製等過程都非常清楚。雖然他們無意在技術及設計上加以創新，但凱薩的瓶器、碗器以及燈罩製作，也都不辱作為第凡尼「法浮萊」藝術玻璃的仿製品之名。這家公司採用的款式包括著名的三葉天南星造型，以及其他以花朵為創作靈感的設計。凱薩製品的壁面較厚，虹彩器面的水準也高，器皿上的裝飾則比第凡尼的作品來得中規中矩，強調以拉羽形裝飾製作出獨特的圖樣，未裝飾的藍色或紫色器皿則非常少見。

凱薩玻璃所展現的高級工藝水準，不只彌補了它不像第凡尼製品那麼有創意的遺憾，更讓它成為一位不可小覷的對手。然而凱薩的營運全仰賴五彩玻璃的流行風潮，所以當這類玻璃在1930年變得風光不再後，這家公司便面臨到存亡之秋，生產也開始轉以燈罩為主。

凱薩玻璃的高品質讓它大受歡迎，自1902年起，大部分的製品都標有磨刻的名稱，1901年製的凱薩玻璃則不含標記，但其中有某些製品會標有偽造的第凡尼署名。

上圖：拉羽形裝飾花器 為橢圓造型，瓶上有成列的綠色及金色虹彩線條，下襯乳白的底色玻璃。1902~20年。高15公分。**1,200~1,500英鎊** JDJ

五彩水藝術燈罩 橢圓造型，帶縐摺邊緣，金光的底色玻璃上飾有白色波浪般的擦抹狀圖樣，標示有「Lustre Art」。1902~20年。高12公分。
150~200英鎊 CR

五彩玻璃花器 有肩及腰身的瓶狀造型，瓶上有藍色、綠色及金色的拉羽狀虹彩，下襯不透明的白色底色玻璃。1902~20年。高33公分。
3,500~4,000英鎊 LN

有底座玻璃糖果盤 有從綠色轉為藍色虹彩的平坦盤口。1902~20年。寬24公分。
550~750英鎊 JDJ

矮胖式飾瓶 材質為淺綠色玻璃，帶有從淡藍色轉為紫色的燻製虹彩。1902~20年。高15公分。
450~600英鎊 JDJ

Durand 杜宏

紐澤西州汎藍（Vineland）玻璃公司出廠的五彩玻璃，以「杜宏」之名較為人所知——這是一位生於法國、極具事業心的玻璃工匠之名。他在商業上的成功，讓他得以出資生產自己的藝術玻璃系列。

在凱薩玻璃前任員工的籌組之下，這家藝術玻璃工坊最初生產的玻璃器皿無論在款式或裝飾上，都和第凡尼的競爭同業所生產的製品很類似，但這批團隊馬上便開始打造自家獨有的色調與圖樣。

該廠製作的款式中規中矩又簡單，金琥珀色的虹彩主色名為「龍涎香」，但是讓人一眼認出這是汎藍廠出品的杜宏玻璃，則在於它的圖樣。它的某些花器上會飾有隨意流布的玻璃細絲，該製作技術稱為「鋪蜘網」（spiderwebbing）。其他的裝飾包括孔雀羽毛圖樣與圖坦王式渦紋，以迎合1923年挖掘出埃及法老王圖坦卡門陵寢所帶動的一股埃及熱。在某些作品上，虹彩會自側邊滴落，製造出隨意流布的圖樣；其他的五彩器皿表面上則會有浮雕或凹刻的圖樣。1920年晚期，該廠推出一系列表面有裂紋的玻璃飾瓶，為饒富異國情調的「摩爾裂紋」與「埃及裂紋」。

杜宏早期的切割玻璃大部分沒有標記，較晚期的作品則通常會署上「Durand」字樣，該字樣有時會做貫穿英文字母V（代表Vineland）的設計。

大事記

1870 小維托・杜宏生於法國巴卡哈（Bacarrat），12歲起就在Baccarat玻璃廠工作。

1884 小杜宏移民美國與父親大維托・杜宏團聚，並在多家玻璃廠工作過。

1897 父子兩人租下位於紐澤西州汎藍市的汎藍玻璃製造廠。

1925 小馬汀・巴克及其他凱薩前任員工，在汎藍Flint玻璃廠成立一座藝術玻璃工坊。

1931 小杜宏在一場車禍中喪生，金波玻璃公司併購了汎藍廠，藝術玻璃就此停產。

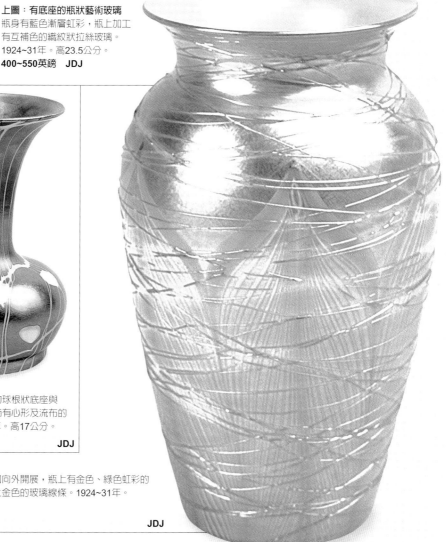

上圖：有底座的瓶狀藝術玻璃
瓶身有藍色漸層虹彩，瓶口加工有互補色的織紋狀拉絲玻璃。1924~31年。高23.5公分。
400~550英鎊　JDJ

藍色虹彩飾瓶　矮胖的球根狀底座與喇叭狀的瓶頸，瓶上飾有心形及流布的藤蔓圖樣。1924~31年。高17公分。
850~1,000英鎊　　　　JDJ

圖坦王式圖樣飾瓶　有極具特色的藍黑色線圈與渦紋，下襯帶著粉紅的金色虹彩底色玻璃。1924~31年。高25.5公分。
1,200~2,000英鎊　　　　JDJ

有肩橢圓形花器　瓶口向外開展，瓶上有金色、綠色虹彩的拉羽狀裝飾，並包纏上金色的玻璃線條。1924~31年。高18.5公分。
450~650英鎊　　　　JDJ

美國五彩玻璃

第凡尼及凱薩兩家所生產的上好藝術玻璃，讓19世紀晚期的美國掀起一陣五彩玻璃熱潮，導致20世紀早期類似的系列產品多如雨後春筍。某些製品既別無分號又索價昂貴，例如道格拉斯·納許（A. Douglas Nash）這位第凡尼前任經理的作品就是一例。其他如帝國玻璃玻璃之類的公司，也開發出具有一定水準和價格的五彩藝術玻璃；許多其他製造商則生產形似領導品牌風格、但未含標記的製品。這些製品有時會打出「風格牌」，但價格多少透露出一點玄機，例如那些標榜「第凡尼風格」的製品，上面的「LCT」標記其實不盡可靠。

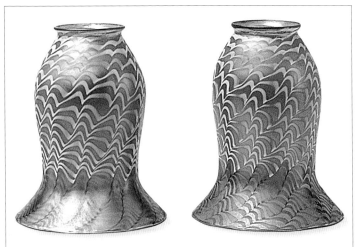

成對燈罩 屬於五彩藝術（Lustre Art）設計，上有金色、綠色的虹彩拉羽圖樣，以及奶油白色虹彩的條紋裝飾，內部則為金色虹彩。20世紀初。高15.5公分。

500~700英鎊（一對） JDJ

無署名成對虹彩燈罩 百合花型的樣式，上有垂直肋紋與向外開展的縐摺罩裙，內部飾以金棕色。20世紀初。高25公分。

80~120英鎊 JDJ

三葉天南星形飾瓶 瓶上的拉羽狀圖樣延伸至外部，內部則全為金色虹彩。瓶底署有「LCT」字樣，但不獲認為第凡尼的作品。20世紀初。高35.5公分。

450~650英鎊 JDJ

罕見的金色虹彩檯燈 道格拉斯·納許製作，燈罩上有特製的尖頂飾，燈柱則有多個球狀握把。約1930年。高40.5公分。

2,500~3,500英鎊 JDJ

帝國玻璃製五彩飾瓶 瓶口有3處捲曲的握把，虹彩器面的瓶身上則有抽高的條紋。20世紀初。高24公分。

700~900英鎊 JDJ

第凡尼金色五彩橢圓花瓶　強調圓柱狀的瓶頸與瓶身上的肋紋。20世紀初。高21公分。

200～300英鎊　　　　　　　　　　**S&K**

無署名金色五彩燈罩　百合花造型，有垂直肋紋以及向外開展的荷葉邊罩裙。20世紀初。高13.5公分。

70～100英鎊　　　　　　　　　　**JDJ**

金色虹彩小型橢圓飾瓶　瓶上有垂直肋紋與向外開展的荷葉邊瓶口。雖然沒有署名，但被認為屬於Kew Blas系列。20世紀初。高7.5公分。

200～300英鎊　　　　　　　　　　**JDJ**

Kew Blas 藝術玻璃

Union玻璃公司於1851年在麻薩諸塞州的索瑪維爾（Somerville）成立，該公司總裁卡多瓦將玻璃廠加以現代化並更新設備，並雇用布列克（W. S. Blake）擔任廠長。大約自1893年起，這家玻璃廠開始生產2種系列的藝術玻璃；五彩系列命名為Kew Blas，是W. S. Blake重新組合的寫法，也是磨刻在瓶底的標記。Kew Blas玻璃的風格深受凱薩藝術玻璃系列（見124頁）的影響，但採用的是對稱造型與用色強烈鮮明的羽毛圖樣，與凱薩的細緻作風大相逕庭。

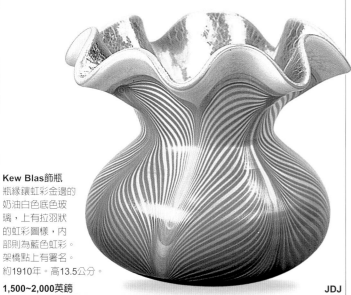

Kew Blas飾瓶
瓶緣鑲虹彩金邊的奶油白色底色玻璃，上有拉羽狀的虹彩圖樣，內部則為藍色虹彩。架橋點上有署名。約1910年。高13.5公分。

1,500～2,000英鎊　　　　　　　**JDJ**

Kew Blas飾瓶　奶油白色的底色玻璃上有拉羽狀圖樣，內部為金色虹彩。約1910年製，高21公分。

700～1,000英鎊　　　　　　　　**JDJ**

Kew Blas飾瓶　瓶上有綠色及金色的拉羽圖樣，內部為金色虹彩，瓶底署有「Kew Blas」字樣。約1910年。高23公分。

600～800英鎊　　　　　　　　　**JDJ**

「嘉年華」幻彩玻璃

五彩玻璃的流行類別不只限於第凡尼別無分號的藝術玻璃，從1908到1920年代晚期左右，其他美國製造商也生產出一系列較低廉的壓製五彩玻璃，有時被稱為「窮人的第凡尼」，賣得甚至比較高價的同名製品還好。起初這些製品都頂著諸如「伊特魯里亞」、「龐貝」、「威尼斯」等冒用的古典頭銜，但自從它在1950年代過氣之後，便被稱為「嘉年華」幻彩玻璃，通常用來當作園遊會的贈送獎品。

「嘉年華」幻彩玻璃的原型

「嘉年華玻璃」的黃金年代約在1911年到1925年之間，在這段期間當中，主要的「嘉年華」玻璃製造商生產出大量同時在美國及國外販售的器皿。大部分的玻璃是經手工操作鐵鑄模器壓製而成的，而俐落清楚、精細複雜的壓製圖樣證明了製模工和手工壓製者個個技藝高超，之後還會以手工潤飾；以吹模製成的器皿數量則微乎其微。這類玻璃的造型繁多且各有不同，普遍常見的淺底碗器在快速壓製完成後，就會馬上加以弄縐、打摺並拉扯，以做出種類不可勝數的各色糖果盤、乾果碗、高腳盤、莓果盤組、香蕉碗、柳丁碗、含底座的淺杯等，種類無窮無盡。廠商也生產潘趣酒杯、水杯及內含平底無腳酒杯的葡萄杯組等基本系列。飾瓶的尺寸從10公分高的單朵花瓶，到56公分高的驚人版本一應俱全；其中，40公分高的花瓶，通稱為「喪葬花瓶」（funeral vase）。

玻璃上的圖樣包含了以1880年代「唯美主義」（Aesthetic Movement）為靈感來源的東方味設計，例如龍、孔雀、蓮花、菊花等圖樣；也有理想化的風景、動物、植物以及花朵。芬頓就設計出多達150多種圖樣。許多製造商也設計出廣受歡迎的自家圖樣，諾伍（Northwood）這家產量最多的工廠所設計的「葡萄與繩索」圖樣即為其一。

原型的「嘉年華」玻璃也有一系列的彩色玻璃版本，當時最受歡迎、如今很容易找到的顏色，有名為「金盞花色」的各種橘色漸層色彩、紫色（從深紫蘿蘭到細緻如淺紫色的色彩），以及藍色與綠色。粉色系的漸層用色較不受歡迎也較少見。

二代「嘉年華」幻彩玻璃

當美國的「嘉年華」玻璃熱潮在1920年代中期退去之際，歐洲、北歐，還有甚至阿根廷的製造商才正要開始生產自己的「嘉年華」玻璃供國內市場販售。這些所謂的「二代嘉年華」（Secondary Carnival）玻璃製品仍採用手工壓製，但較少以手工潤飾，且持續生產到1930年

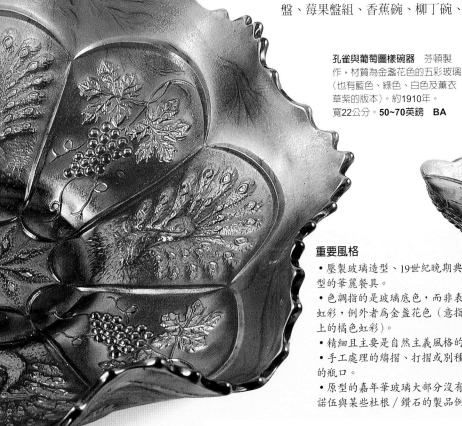

孔雀與葡萄圖樣碗器 芬頓製作，材質為金盞花色的五彩玻璃（也有藍色、綠色、白色及薰衣草紫的版本）。約1910年。寬22公分。**50~70英鎊 BA**

重要風格
• 壓製玻璃造型、19世紀晚期典型的華麗餐具。
• 色調指的是玻璃底色，而非表層的虹彩，例外者為金盞花色（意指透明玻璃上的橘色虹彩）。
• 精細且主要是自然主義風格的圖樣。
• 手工處理的縐摺、打摺或別種裝飾手法的瓶口。
• 原型的嘉年華玻璃大部分沒有標記，但諾伍與某些杜根/鑽石的製品例外。

葡萄與繩索圖樣碗器 芬頓製作，大型的餐桌花飾燭臺高腳杯款式，材質為五彩變色玻璃。諾伍公司也為這個款式設計、生產了許多不同顏色的版本，包括鈷藍色、煙燻藍綠色、萊姆綠以及薰衣草紫。1910~20年代。高21公分。**30~40英鎊 MACK**

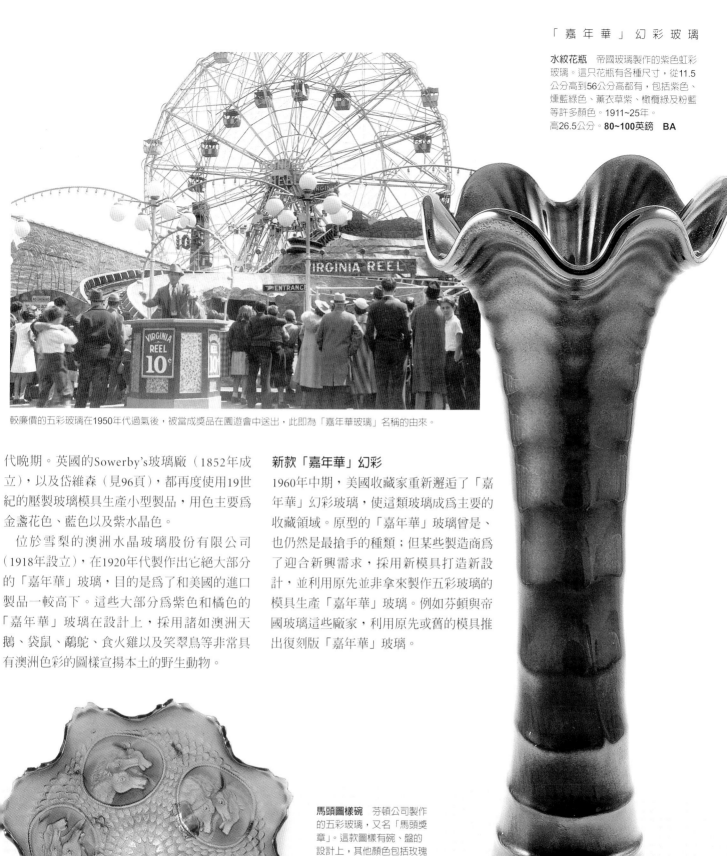

水紋花瓶 帝國玻璃製作的紫色虹彩玻璃。這只花瓶有各種尺寸，從11.5公分高到56公分高都有，包括紫色、燻藍綠色、薰衣草紫、橄欖綠及粉藍等許多顏色。1911~25年。高26.5公分。**80~100英鎊 BA**

較廉價的五彩玻璃在1950年代過氣後，被當成獎品在園遊會中送出，此即為「嘉年華玻璃」名稱的由來。

代晚期。英國的Sowerby's玻璃廠（1852年成立），以及岱維森（見96頁），都再度使用19世紀的壓製玻璃模具生產小型製品，用色主要為金盞花色、藍色以及紫水晶色。

位於雪梨的澳洲水晶玻璃股份有限公司（1918年設立），在1920年代製作出它絕大部分的「嘉年華」玻璃，目的是為了和美國的進口製品一較高下。這些大部分為紫色和橘色的「嘉年華」玻璃在設計上，採用諸如澳洲天鵝、袋鼠、鴯鶓、食火雞以及笑翠鳥等非常具有澳洲色彩的圖樣宣揚本土的野生動物。

新款「嘉年華」幻彩

1960年中期，美國收藏家重新邂逅了「嘉年華」幻彩玻璃，使這類玻璃成為主要的收藏領域。原型的「嘉年華」玻璃曾是、也仍然是最搶手的種類；但某些製造商為了迎合新興需求，採用新模具打造新設計，並利用原先並非拿來製作五彩玻璃的模具生產「嘉年華」玻璃。例如芬頓與帝國玻璃這些廠家，利用原先或舊的模具推出復刻版「嘉年華」玻璃。

馬頭圖樣碗 芬頓公司製作的五彩玻璃，又名「馬頭獎章」。這款圖樣有碗、盤的設計上，其他顏色包括玫瑰紅（罕見）、紫晶色，以及藍金色、綠色、白色等。1912~23年間。寬19公分。**60~70英鎊 BA**

129

1905 法蘭克・萊斯利・芬頓兄弟（1880~1948）及約翰芬頓（1869~1934），於俄亥俄州的馬丁法利成立一家裝潢工坊。

1906 芬頓家族在西維吉尼亞州威廉鎮成立一家玻璃工廠。

1907 芬頓藝術玻璃公司推出「伊芮迪」（Iridill）系列，是如今被稱為「嘉年華玻璃」的五彩玻璃早期系列。

1908 開始量產五彩玻璃。

1938 推出「靴釘」（Hobnail）系列。

1948 法蘭克・萊斯利・芬頓之子，即法蘭克・芬頓及韋瑪・芬頓兄弟繼承了工廠。

1970 芬頓針對收藏界市場推出早期「嘉年華」玻璃復刻版。

Fenton 芬頓

芬頓在1907年推出「便宜又鼓舞人心」的鍍彩壓模玻璃，也就是今天所謂的「嘉年華」幻彩玻璃。它的行情走俏，已然成為最熱門的收藏種類。

芬頓原創的鑄模浮雕五彩系列，設計靈感來自第凡尼玻璃，偶爾會被譽為「窮人的第凡尼」。這些製品採用一系列以動物、植物以及水果為本的壓模浮雕設計。芬頓的主攻圖樣包括「孔雀與葡萄」，以及「龍與蓮花」；較少見的設計之一是「紅豹」。該廠廣泛的虹彩用色包括寶藍色、紫色、綠色這些常見的色彩；金盞花色這種在透明玻璃上的橘色漸層用色，則是最受歡迎的色調之一。1920年代，芬頓推出了極費功夫的紅色色調，早期製的紅色器皿如今極為罕見，因此分外搶手。芬頓嘗試過限量生產、

特殊用色與造型，還有部分手工潤飾。這些做法就和出早期線條俐落的模具一樣，為玻璃增色不少。

市場在1960年代晚期興起的「嘉年華」玻璃熱，讓芬頓從1970年開始推出以原版模具製作、但以新品之姿販售的復刻版「嘉年華」玻璃。所有新產的「嘉年華」玻璃都有著外圍框有橢圓形的芬頓書寫體標記，與其他早期通常沒有標記的「嘉年華」玻璃不同。

上圖：金盞花色豹圖「嘉年華」玻璃碗 本款也有紫晶色、藍色、水藍色、尼羅河綠、紅色、琥珀色、白玉色以及淺紫色的版本。1907~08年。寬12.75公分。**100~120英鎊 BA**

春雨圖樣「嘉年華」玻璃飾瓶（一對） 這款設計尚有金盞花色、紫晶色、綠色、鈷藍色及白色的版本。約1911~18年。高35.5公分。

300~400英鎊（一對） AOY

紫晶色蝴蝶與蕨類圖樣的「嘉年華」玻璃水杯 圖樣又名「蝴蝶與羽飾」。此款乃針對壺甕與水杯而設計，也有其他顏色的版本。約1907~18年。高10公分。

50~80英鎊 BA

龍與蓮花圖樣的「嘉年華」玻璃碗 有多種顏色版本。這款設計常用於碗器，同款的盤子較罕見。約1907~08年。寬21.5公分。

120~140英鎊 BA

雄鹿與冬青圖樣的「嘉年華」玻璃玫塊碗 這款設計也有碗座為片狀或球形的多種顏色版本。約1912~18年。寬21.5公分。

90~120英鎊 BA

Northwood 諾伍

諾伍和它的主要敵手芬頓一樣，都是美國約在1908年到1920年代間，製造原型或頂級「嘉年華」幻彩玻璃的始祖與最重要的廠商之一。

諾伍玻璃生產最多而且最受歡迎的圖樣是「葡萄與繩索」，這種圖樣出現在40種以上的不同壓製玻璃製品上：從碗器、水壺、平底無腳酒杯到燭臺以及帽針插座都有。熟練的製模工與壓製工人能夠製作出通常以手工才修得出來的清晰圖樣；此外，以手工摺出波浪狀邊緣的碗器是「嘉年華」玻璃的主力商品，而諾伍的「祝好運」（Good Luck）銘言器皿則是最暢銷的產品之一。

現今最受歡迎的諾伍製品是精緻的潘趣酒具組，尤以配有一整組酒杯的系列賣得最好；罕見並極為搶手的器皿，則是能夠忠實展現精工壓製圖樣、毫無變形的平底淺盤。諾伍主攻的

用色有鮮艷的鈷藍、綠色，以及一種從極深且飽和的紫彩到淺紫色都有的紫色。器皿的魅力取決於虹彩的品質，或是否採用諸如煙燻色調、琥珀色或灰藍色這些罕見的色彩。

諾伍是唯一會在它早期生產的「嘉年華」玻璃上標有標記的公司。大約自1909年開始，有許多（但非全數）的製品，會普遍地標上一個畫有底線、通常再加上圓框的大寫英文字母N，但偶爾會有不加圓框或框上雙圈的標記。

上圖：綠色吟鳥圖樣的「嘉年華」玻璃水杯　有相同圖樣的其他造型尚有莓果盤組、水杯組、餐具組，以及奶凍盤（少見）與馬克杯。1908~18年。高10公分。
70~90英鎊　BA

大事記

1881 英國頂尖玻璃工匠約翰·諾伍之子的哈利·諾伍，離開英國赴美發展。

1887 哈利·諾伍在俄亥俄州的馬丁法利成立諾伍玻璃廠。

1895 諾伍遷廠到賓州的印第安納市。

1902 諾伍公司再次遷至到西維吉尼亞州的維林市，並開始採用英國開發的技術生產五彩玻璃。

1908 諾伍開始生產「嘉年華」玻璃，馬上成為該廠最受歡迎的產品。

有底座金盞花色許願骨圖樣「嘉年華」玻璃碗　還有紫色、冰藍色、淺紫色、電光藍，以及萊姆綠等版本。約1908~18年。寬19公分高。
60~80英鎊　　　　　BA

葡萄與繩索圖樣的「嘉年華」玻璃牛奶壺
這款最暢銷的圖樣有多種用色，並有近40種造型。約1908~18年。高7.5公分。
60~80英鎊　　　　　BA

「祝好運」紫色「嘉年華」玻璃碗
這款設計有碗器與盤器，碗上有派皮狀或本圖中的縐摺碗口，以及竹藍式織紋或肋紋的外側碗面。約1908~18年。寬21.5公分。
200~250英鎊　　　　BA

「嘉年華」幻彩玻璃

「嘉年華」玻璃上精緻的壓製圖樣與造型，提供了大眾市場在切割玻璃之外，另一種低廉又流行的商品選擇，例如Imperial玻璃公司的「新切割」（Nu-Cut）系列，便專門生產上面有切割玻璃圖樣的器皿；「新藝術」（Nu-Art）系列生產的是華麗的瓶器以及盤具。其他主要的廠商尚包括杜根－鑽石玻璃公司，以生產桃色乳白玻璃器皿聞名。

物況好、壓製清楚且精緻的圖樣，以及細長的「喪葬花瓶」這類罕見的造型，都能增加器皿的價值。而名為金盞花色（帝國玻璃稱之為「深金紅色」）的各式橘色漸層色彩則是最受歡迎的色調之一，今日很容易覓得。

紫色鑽石花邊圖樣水壺與水杯（六只）　帝國玻璃製作，這款圖樣首見於該公司1909年目錄上，且主要用來裝飾成套的器皿。1930年代。高水壺為22公分。

300~400英鎊　　　　　　　　　　　　　　　　　　　　　　　　　**MACK**

金盞花色潘趣酒盅　靠近鈍齒狀的邊緣處，圍有一圈壓製的葡萄圖樣，並有模仿切割玻璃、交替出現的圓盤形與線形壓製圖樣。1930年代。寬31公分，

70~100英鎊　　　　　　　　**OACC**

罕見的金盞花色器皿　鑽石玻璃公司製作之「黃金收成」圖樣玻璃瓶，比切割玻璃的版本來得便宜。1920年代。高30.5公分。

60~80英鎊　　　　　　**BA**

金盞花色小馬圖樣碗　鑽石玻璃公司製作，有希臘式紋樣飾邊，中央壓製有小馬的頭部圖樣。1930年代。寬21公分。

45~55英鎊　　　　　　　　　　　　**BA**

綠色蝴蝶圖樣的雙握把糖果盤　芬頓玻璃製作，盤上有波浪狀邊緣。這個款式不論有沒有握把，在「嘉年華」玻璃中都很常見。1930年代。寬18公分。

40~60英鎊　　　　　　　　　　　　　　　　　　　　　　　　　　**BA**

光燦玫瑰圖樣太陽神碗
帝國玻璃製作，有相間出現
的壓製花朵面板與玫瑰花枝面板
裝飾。1930年代。寬20公分。

40~60英鎊 **CA**

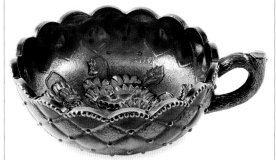

綠色三色堇圖樣的紫彩平底盤 帝國玻璃製作，盤上有品質極佳
的虹彩。平底盤（nappy）是一種淺底的盤子或碗器。
1930年代。寬16.5公分。

60~70英鎊 **BA**

金盞花色袋鼠圖樣碗器 中央有
壓製的袋鼠圖樣，澳洲製品。
1920年代。寬12.5公分。

50~80英鎊 **BA**

綠色縐摺造型飾瓶 帝國玻璃製作，有機的花朵造型令人聯想到
新藝術風格。此設計有一系列的圖樣。1920~30年代。高23公分。

30~40英鎊 **BA**

金盞花色花格圖樣玫瑰碗器 上有金屬襯帽烘托花朵圖樣。
這件作品的目的是要與更昂貴的切割玻璃器皿互別苗頭。1930年代。寬15公分。

150~200英鎊 **BA**

「法浮萊」紫藤花玻璃吊燈
有圓頂式的帳幔形燈罩與銅製燈座。這件
製品格外罕見，已知只有另外兩件相同的
製品存在。約1910年。寬61公分。
200,000~250,000英鎊　SL

釉彩、彩繪與鑲嵌玻璃

想要妝點、歌頌自然界中各種色彩的慾望，似乎和人類文明史一樣由來已久。古時用於玻璃製作的釉彩工藝始自羅馬時代，之後歷經了伊斯蘭世界、15世紀的威尼斯，以及16世紀後歐洲等地的裝飾工匠承先啓後的探索與改良。到了1920年代，釉彩技術在獨家生產的手繪藝術玻璃，以及一系列「便宜又鼓舞人心」的餐具設計上大放光芒。另一個讓玻璃呈現色彩的方法，則是融合顏色與材質再加以脫色，以增加它的自然透明度。20世紀的美國製造商受到中世紀鑲嵌玻璃上各種耀眼色彩的啓發，於是創造出平日在家具擺設中就可觀賞到的縮小版鑲嵌玻璃傑作。

釉彩

上釉及彩繪這一類的裝飾工藝不是製作玻璃的獨門技巧,也是製作其他如陶器這類器皿的熟練工匠具有的專長。玻璃飾匠利用的材料是釉彩,或者較少人使用的亮漆、油漆。由於後兩者無法耐火燒烤,所以最主要用於因為體積太大而擺不進低溫窯爐進行釉燒的製品,釉彩會塗在製品內面,如此才不會在加工過程中被破壞。較持久的釉彩成分是金屬氧化物混合細玻璃砂,並加入一種油性介質,調製完成後飾匠將釉彩刷上玻璃,之後再以火燒烤製品(通常會烤上數次以加上不同顏色),目的在於去除油膩感並讓顏色融入玻璃表面。

究極工藝

15世紀中期,上釉這項屬於伊斯蘭玻璃工匠的絕活被傳至威尼斯,後來發現這項技術極適合用來裝飾由於十分易碎,故無法在表面深切或刻造的薄面水晶玻璃。等這股熱潮在16世紀晚期的威尼斯退燒之後,上釉成了德國及波希米亞裝飾工匠的專長,他們會特別利用釉彩裝飾飲用器皿,同時也改良技術,推出了能夠展現水彩質感的薄層透明釉彩,以及透明的黑色或棕色釉彩(Schwarzlot)。在1851年的倫敦萬國博覽會中,英國、波希米亞以及法國的玻璃製造商,展示了大批令人驚艷的豪華藝術玻璃飾瓶,瓶上有多色釉彩裝飾,並且大都會搭配貼金設計。

新藝術綴飾

蓋雷的新藝術玻璃和杜慕兄弟一樣,都融入釉彩以突顯圖樣與繪製細節。杜慕工廠同時也單獨採用隨興的釉彩繪圖,或與酸蝕法合併使用,製作出自然主義風格的裝飾。這類裝飾以風景為本,或以裝飾藝術風格晚期玻璃製品上較獨特的裝飾為本。呂司與古匹(見138頁)這兩位與其說是玻璃工匠,不如說是最早期的第一流設計師,則在現代畫風格的影響之下漸進地採用抽象的釉彩裝飾。

20世紀的德國與波希米亞藝術家也建立出各自在釉彩裝飾技法上的深厚傳統,奠基者有「維也納工坊」(見65頁)的成員,以及各州玻璃專門技術學校的學生,他們將多色釉彩應用在一系列飾有分離派設計圖樣的透明玻璃上。

杜慕兄弟蝕刻與釉彩冬景玻璃瓶 描繪冬季雪景中的樹木,背景為早晨或傍晚的天色,署有「Daum Nancy」與洛林十字記號。20世紀初。高18.5公分。
8,000~12,000英鎊 MACK

收藏祕訣

• 釉彩無法修復,任何磨損都會影響其風采。
• 合併運用釉彩與其他精彩工藝技術的作品才值得蒐購。
• 設計師作品所費不貲,餐具價格較公道且較易購得。
• 量產的捷克裝飾藝術風格上彩玻璃價格還算公道,但重量較輕,也比品質較佳的水晶玻璃來得黯淡。
• 轉印通常會留下輪廓線,但這些圖樣會比手繪玻璃來得便宜。

呂司釉彩透明玻璃飾瓶 球根狀造型,有手繪線條及幾何嵌板圖樣,每一片都有一朵風格化的花朵,底座為圓柱狀,上有多道以藍色釉彩突顯造型的帶狀玻璃。1930年。高13公分。
120~180英鎊 VZ

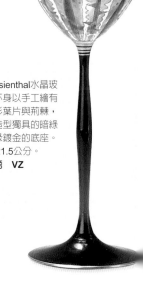

酒杯 Theresienthal水晶玻璃廠製作,杯身以手工繪有風格化的釉彩葉片與荊棘,並有細長、造型獨具的暗綠色杯跟與邊緣鍍金的底座。1920年。高21.5公分。
150~200英鎊 VZ

一位鑲嵌玻璃工匠正以熱鐵棒焊熔金屬，封合彩色玻璃在嵌板上彼此接合的部位。

下圖：第凡尼番紅花桌上型檯燈 有菇狀造型的玻璃片燈罩，上面飾有新藝術的番紅花圖樣，署有「TIFFANY STUDIOS NEW YORK 25904」，下有具仿古色澤、造型獨特的銅質底座。約1910年。高58.5公分。**18,000~22,000英鎊 QU**

裝飾藝術風格釉彩

1920至1930年代間，大部分工廠生產的都是釉彩器皿，時髦的裝飾切割玻璃包括香水瓶、飾瓶、玻璃瓶，以及梳妝檯用具，這些製品通常在圖樣上了釉彩之後更顯生動。這項工藝更在具有裝飾藝術風格的餐具上自成一派，並且和新款的「爵士」設計成為絕配。上釉的手續是徒手或藉由轉印將釉彩繪於新潮的雞尾酒瓶組、平底無腳酒杯組、玻璃瓶、整套的飲用杯組，款式從手繪的高雅高腳玻璃器皿，涵蓋到表面繪有幾何釉彩圖樣的大塊切割玻璃平底杯，以及古匹、史都華玻璃廠的魯維‧克尼等頂尖設計師生產的碗器上。

轉印的釉彩裝飾在1930年代達到熱門的高峰，二次世界大戰後，此裝飾手法便逐漸被網版印刷這類新工藝取代。

鑲嵌玻璃

真正的鑲嵌玻璃是在透明玻璃漆上一層薄薄的色漆，之後再加以火烤定色。這是一種由波希米亞玻璃工匠開發、用以繪製玻璃的便宜技術。第凡尼和其他製造商拿來製作燈罩與玻璃飾板的鑲嵌玻璃，通常是——以第凡尼為例——似乎擁有無窮色調的小片彩色玻璃。挑選好的玻璃會依精確指示按設計圖裁切成形，再將玻璃片嵌入金屬架中。第凡尼用的是焊接的細長銅條製的架子（而非鉛架），以嵌容有曲線的玻璃片。

杜慕兄弟香菇飾瓶 盤狀造型，含兩個握把與厚實的底座，黃色、琥珀色以及棕色漸層的底色玻璃上蝕刻了香菇圖樣，並再塗上釉彩，署有「Daum Nancy」與洛林十字記號。20世紀初。寬22.5公分。**9,000~15,000英鎊 MACK**

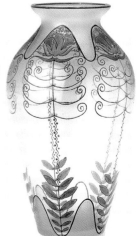

釉彩花器 培養玻璃工匠的波希米亞地區Haida職校製作，作瓶狀造型，向外開展的瓶口上飾有手工繪製的新藝術葉片與渦卷圖樣。約1910年。高16.5公分。**180~220英鎊 VZ**

Marcel Goupy 古匹

身爲擅長處理各種材料的全能設計師，古匹針對種類繁多的餐具，以及具有裝飾藝術風格的藝術玻璃，創作出一系列風采獨具的精緻釉彩圖樣。

古匹（1886~1954）基本上是位設計師，而非玻璃工匠。他對建築、雕塑以及室內設計都有所涉獵，也是位極具天賦的畫家、鐵匠與珠寶匠。1918年起，古匹開始設計一系列透明玻璃餐具，包括玻璃水瓶、水壺，還有利口酒與檸檬水飲具組。他極具魅力的透明玻璃製品上帶有簡單的釉彩圖樣，迄今大部分都能被保存得頗完善，因爲釉彩上色平均，也和玻璃熔合得很好。

古匹的玻璃製品之後擴充爲包含手工吹製的飾瓶和碗器，兩者時常內外兩面都有裝飾。內部釉彩所使用的色彩或漸層色調，對外側圖樣具有加強設計感的畫龍點睛之效。設計主題則包括諸如「躍鹿」、循環反覆的圖樣、人體和花朵這類充滿裝飾藝術風格的圖樣。他的瓶器有品質最佳的表面可供裝飾，也讓人見識到向來極爲亮眼的繁複彩色圖樣，如何能彼此協調而不過份俗艷。

古匹設計的許多圖樣都交出海力根斯坦（1891~1976）製作。他本身也是一位極具才華的設計師，但不得在他爲古匹製作的器皿上署名。古匹大部分的作品都以釉彩署上「M. Goupy」的字樣。

上圖：透明玻璃碗 碗口處繪有紅色釉彩的莓果環飾，以金邊突顯其造型，下有黑色釉彩格紋。1920年代。高6.25公分。**500~600英鎊 QU**

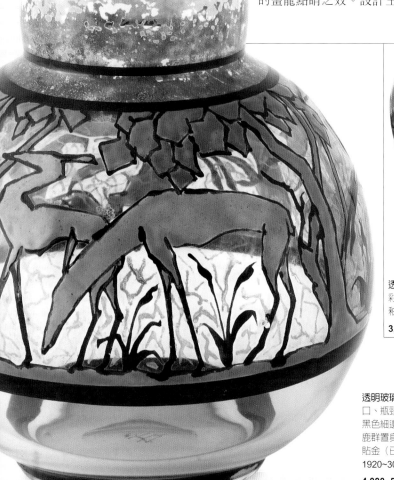

透明玻璃花器 瓶上以藍色、綠色與灰色等釉彩色調繪成風景圖，瓶口及底部各有黑色細邊釉彩。1920~30年代。高18公分。

3,500~4,000英鎊　　　　　　LN

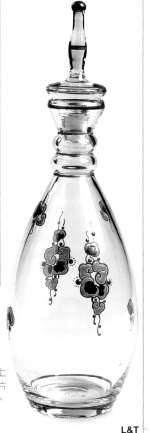

透明玻璃花器 葫蘆造型，瓶口、瓶頸、底部以及瓶身有棕黑色細邊釉彩，瓶身上也繪有鹿群置身森林的圖樣，瓶頸上貼金（已磨損）強調。1920~30年代。高25公分。

4,000~5,000英鎊　　LN

透明玻璃瓶 含棒狀瓶塞，瓶頸上有環狀圓形握把，淚滴形瓶身上繪有帶花朵、果實及葉片的細枝。1920~30年代。高28公分。

250~300英鎊　　L&T

Legras & Cie 勒格哈

勒格哈玻璃是在商業上極成功的一個品牌，早期生產的
新藝術浮雕玻璃，迎合了由蓋雷及杜慕兄弟作品開創的廣大市場，
並承襲了他們在釉彩設計上的風格。

在世紀之交，勒格哈玻璃廠雇用了多達150名的裝飾工匠，以及超過1,000名的玻璃工匠。這批人力大部分集中在生產流行款式的製品，而不是開發新品。勒格哈較具原創性的貢獻之一，是一系列以類似紅玉髓（cornelian）的不透明米白－粉紅色玻璃酸蝕而成的浮雕玻璃與碗器。另外就是「印第安納」系列，也成功地集酸蝕、切割與釉彩技法之大成，器皿內側的紅色釉彩用來創造出戲劇化的芙蓉紅設計，外側的套色玻璃會被去除去，以便讓紅色釉彩的亮澤透出透明玻璃，營造出營造出深度的錯覺感。1920與1930年代，這家由查理·勒格哈擔任經理的工廠，因為一次世界大戰結束而重新開張。勒格哈的生產集中在酸蝕製的裝飾藝術

凹刻圖樣上，也生產一系列表面斑雜、之後再漆上釉彩的花瓶與燈罩。該廠有許多花朵和風景的圖樣因為採用與杜慕兄弟相似的設計，因此風格頗為一致，邊緣處飾有圖樣的技法也相仿。此外，大部分的作品都署有「Legras」。

大事記

1864 奧古斯特·勒格哈購得 Saint-Dennis et des Quarte Chemins水晶玻璃廠，該廠主要生產餐具與華麗的玻璃製品。

1897 勒格哈接手一家位於巴黎龐坦區的玻璃廠。

1900 勒格哈推出新藝術風格浮雕玻璃，並贏得巴黎萬國博覽會首獎。

1914 玻璃工廠在一次大戰期間關閉。

1919 勒格哈玻璃廠重新開張，改稱「龐坦聯合之聖德尼水晶玻璃廠」，並營運至今。

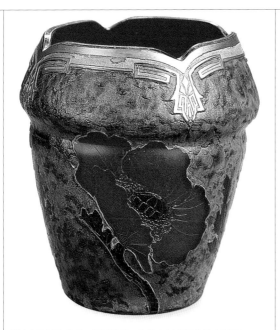

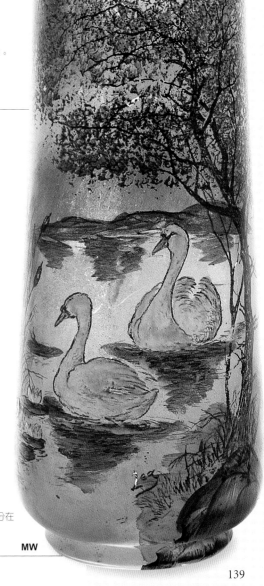

上圖：**棒狀細長飾瓶** 材質為透明玻璃，多色釉彩上有日落時的森林雪景。約1910年。高34公分，**250~300英鎊 QU**

細長透明玻璃花器 方形與收束的造型，多色釉彩上有樹木與雪地，背景為冬季的夕陽。約1900年。高35公分。

200~300英鎊 MW

印第安納玻璃花器 橢圓造型，瓶上有荷葉邊的貼金瓶口，內部有紅色釉彩，外部的斑雜綠底玻璃上，酸蝕有罌粟花及葉片圖樣。約1905年。高15.5公分。

600~700英鎊 L&T

多色釉彩花器 有底座，圓柱狀的廣口瓶造型，繪有一對天鵝於日落時分在長著樹木的湖邊上悠游著。約1905年。高27公分。

100~200英鎊 MW

杜慕兄弟

杜慕兄弟雇用的裝飾工匠都很擅長以手工繪製釉彩圖案與黑色上彩法，並通常會利用貼金加以突顯；圖樣主題的靈感來自於周遭的鄉間——附近的天氣、風景、四季景致，以及該廠溫室裡的各類植物。這股對自然的熱愛以及對生物界的認識，結合了「熱工置入法」（將風景畫置於兩層玻璃間）這類裝飾技法，以及色彩斑雜的蝕刻霧面背景——後者烘托了細膩的釉彩構圖，營造出秋冬景象的氣氛與景深。

厚層套色的八角形透明粗面紋理玻璃盆 淡綠色，外側有釉彩帶花嫩枝，盆底四角處有底座。約1900年。寬16公分。

400~600英鎊 MW

收束形乳白光釉彩瓶 繪有兩艘滿帆小船的海景圖，也保有原版的球形瓶塞。1900年。高20公分。

1,000~1,500英鎊 MW

透明浮雕釉彩花器 飾有綠葉並繪上紅莓圖樣，署有「Daum Nancy」字樣。20世紀初。高35公分。

6,000~8,000英鎊 JDJ

扁平狀透明花器
矩型瓶口，瓶身繪有春季
黎明時分一片開闊景致上的樹景。
約1900年。高17公分。

2,000~3,000英鎊 MW

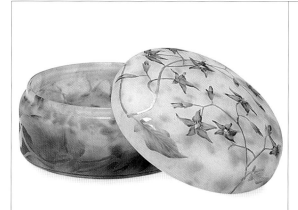

透明乳白色圓盒 搭配些微隆起的圓蓋，飾有酸蝕的彩色劇毒茄屬植物的帶花嫩枝，署有「Daum Nancy」與洛林十字記號。約1910年。寬12.5公分。

1,000~2,000英鎊 **QU**

「珍奈特之心」浮雕花器 飾有精工繪製的龍吐珠花圖樣。約1910年。高12公分。

1,500~2,000英鎊 **QU**

廣泛採用的風格

杜慕製品以高度精工描繪細部的手繪裝飾特色，和陶瓷器皿上的設計如出一轍，許多裝飾工匠可以在這兩種材質間穿梭自如。一般來說，釉彩都以冷繪的方法塗敷於玻璃表面，再進行火烤。其他法國工匠也採用這種風格表達對花形裝飾的懷舊之情。

法國乳白色與黃色碗器 波浪狀邊緣，署有「Peynaud」。20世紀初。高21.5公分。

400~500英鎊 **JDJ**

浮雕玻璃花器 底部呈球根狀，往上收束成喇叭形瓶口，上有觀音蘭的圖樣，並以釉彩加以突顯。1910年。高33.75公分。

3,500~4,000英鎊 **QU**

小型夏景飾瓶 瓶上有酸蝕並繪上釉彩的景致，有署名。20世紀初。高9.5公分。

3,000~3,500英鎊 **MACK**

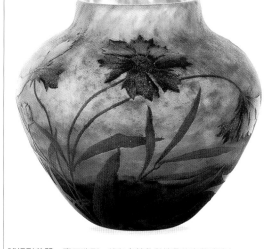

球根形花器 廣口造型，雜有金黃色與棕色的底色玻璃上，有釉彩繪製的粉玫瑰色花朵及葉片。約1905年。高15.5公分。

3,000~4,000英鎊 **MW**

深入剖析

限量鈷藍色淺盤 藝術家達利設計，盤中飾有以金色釉彩繪成的頭像，四周環以抽象圖樣。中央畫的可能是施洗者約翰的頭像（透露出達利的宗教背景），將之置於圓盤上頗為相稱。署有「Daum Made in France」與「151/2000」的編號。1980年。寬26公分。**350~450英鎊** **JDJ**

金色釉彩頭像

盤緣的抽象設計

中歐彩繪與釉彩玻璃

德國與波希米亞深厚的釉彩傳統始自16世紀中期，並延續至20世紀。首見於比德邁式（Biedermeier）大水杯的透明釉彩圖樣，之後成為Theresienthal（1836年成立）、Moser、J. & L. Lobmeyr（1823年成立），以及Myer's Neffe（1841年成立）等多家公司的特色，主要出現在新藝術及裝飾藝術風格的飲用器皿上。

「維也納工坊」（見65頁）的成員也在他們的裝飾器皿上使用釉彩；州立玻璃學校則設計出以貼金突顯亮彩與黑彩的新款釉彩圖樣。

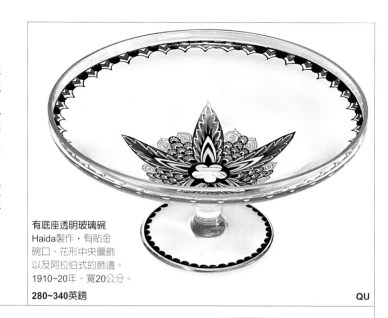

有底座透明玻璃碗
Haida製作，有貼金碗口、花形中央圖飾以及阿拉伯式的飾邊。1910~20年。寬20公分。

280~340英鎊　　　　　　　　QU

Haida玻璃器皿　有蓋與底座的透明玻璃碗，飾有貼金細邊，環繞以兒童追逐的剪影圖。約1910年。高19公分。

150~180英鎊　　　　　　　　DN

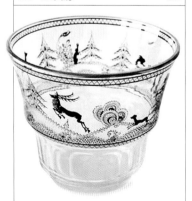

圓柱形飾瓶　Steinshönau透明玻璃製品，底部環以多面切割設計，瓶上有黑色及金色釉彩繪製的狩獵圖，並有貼金瓶口。約1915年。高11公分。

450~550英鎊　　　　　　　　VS

高腳杯型飾瓶一對　「維也納工坊」的透明玻璃製品，萬森提爾在瓶上繪製了數道藍色、紅色釉彩，間以風格化的多色花形圖樣。1910~20年。21公分高。

10,000~14,000英鎊　　　　　　LN

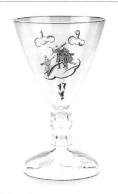

「維也納工坊」杯器　透明玻璃，喇叭狀
杯身上繪有多色釉彩的戰役場面。
1917年。高18.5公分。
700~800英鎊　　　　　　　　　　**QU**

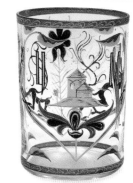

玻璃大水杯　布拉格的「人民合作社」
製作，透明玻璃杯身上繪有教堂、奇形
動物與阿拉伯式圖樣。1908~25年。
高10.5公分。
800~1,200英鎊　　　　　　　　　　**FIS**

圓形蓋碗　Steinshönau製作，透明玻璃上有黑釉彩細邊、情色女郎與
狗的剪影圖，背景為花園景致。約1915年。寬9.5公分。
200~250英鎊　　　　　　　　　　　　　　　　　　　　　　**FIS**

Myer's Neffe酒杯　普利旭設計，透明
玻璃杯身有相間的多面切割設計，杯口繪
有橄欖圖樣。約1910年。高21.25公分。
4,000~4,500英鎊　　　　　　　　　　**QU**

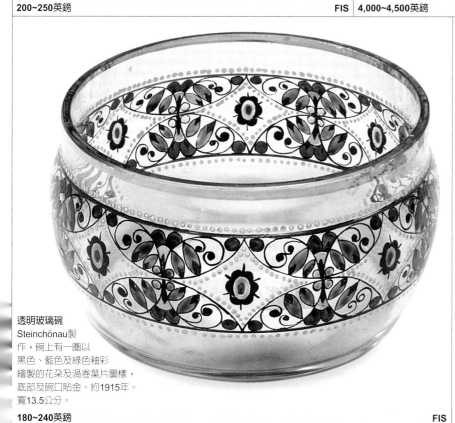

透明玻璃碗
Steinchönau製
作，碗上有一圈以
黑色、藍色及綠色釉彩
繪製的花朵及渦卷葉片圖樣，
底部及碗口貼金。約1915年。
寬13.5公分。
180~240英鎊　　　　　　　　　　　　**FIS**

Haida有底座
茶杯　圓頂蓋有
球形頂飾。透明
的蜜黃色玻璃上，
以藍色、綠色、黃色
及黑色釉彩繪有風
格化的花朵圖樣。
約1920年。
高26.5公分。
1,500~2,000英鎊　　　　　**FIS**

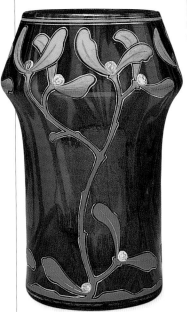

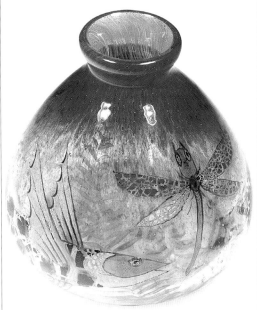

圓柱體飾瓶 波希米亞地區Gräflich
Harrach'sche 玻璃廠製作,瓶上的釉彩槲
寄生裝飾以貼金與灑金內含物加以突顯,
貼金略經磨刮。約1900年。高22公分。

300~350英鎊　　　　　　　　　　QU

Haida飾瓶 卡爾‧約翰設計,透明玻璃瓶身內側為
漸層色彩,繪有飛魚及蜻蜓,署有「Jonolith」。約1930年。
高15公分。

450~550英鎊　　　　　　　　　　FIS

波蘭希里西亞小飾瓶 Josephinehütte玻璃廠製作,藍色玻璃
瓶身上飾有繽紛的釉彩,一隻鳥兒棲息在金色帶花嫩枝上,
四周蝴蝶飛舞。1920年代。高10.5公分。

250~300英鎊　　　　　　　　　　VS

摩澤工作坊飾瓶 透明玻璃瓶身底部帶
綠色,瓶身磨刻有花莖,再添上綠色及
藍色的鑲嵌玻璃小花。有署名。
約1905年。高23.5公分。

1,500~2,000英鎊　　　　　　　　VZ

Fritz Heckert雙把釉彩飾瓶
馬司‧拉德設計,以自然主義
風格的色彩繪有結果的樹枝,以及
底部的工整飾邊,署有「5856 MR」。
約1900年。高12公分。

300~350英鎊　　　　　　　　　　FIS

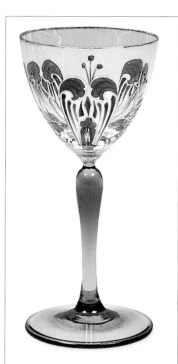

Meyr's Neffe白葡萄酒杯 透明杯身上以紅色、藍色釉彩繪成花形圖樣，有貼金，下有綠色杯跟。約1910年。高14公分。

150~200英鎊 BMN

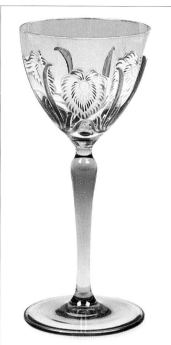

Meyr's Neffe白葡萄酒杯 透明杯身上以釉彩繪成粉彩花形圖樣，有貼金，下有綠色杯跟。約1910年。高14公分。

150~200英鎊 BMN

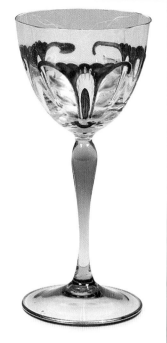

Meyr's Neffe白葡萄酒杯 透明杯身上以藍色釉彩繪有帶金邊的花形圖樣，下有綠色杯跟。1910年。高14公分。

180~220英鎊 BMN

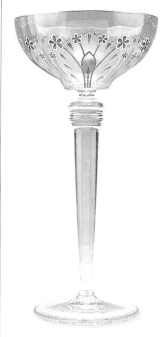

Meyr's Neffe香檳酒杯 以釉彩繪有花朵及葉片圖樣，杯口貼金，杯跟有裝飾。約1905年。高22.5公分。

600~800英鎊 BMN

Meyr's Neffe玻璃杯 杯身為鈴鐺狀，飾繪上釉彩的花形刻圖，下有圓形握把狀的綠色杯跟。1900年。高20.5公分。

150~200英鎊 BMN

Theresientahl釉彩白葡萄酒杯 杯上繪有一朵綻放花朵的圖樣，綠色杯跟。20世紀初。高21.5公分。

150~200英鎊 DN

深入剖析

Fritz Heckert卵形五彩花器 梅贊設計，瓶上有以貼金突顯的蝴蝶、開花植物及捲鬚等釉彩圖樣，署有「F. H. 537/6 M. 66」。約1900年。高22公分。**300~350英鎊 QU**

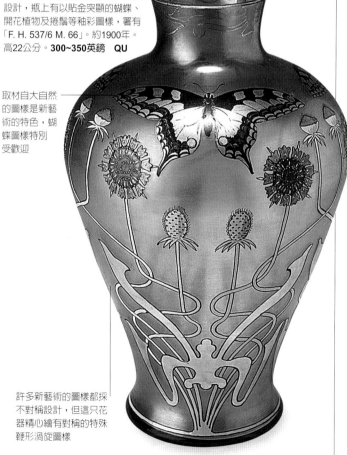

取材自大自然的圖樣是新藝術的特色，蝴蝶圖樣特別受歡迎

許多新藝術的圖樣都採不對稱設計，但這只花器精心繪有對稱的特殊鞭形渦旋圖樣

1885 菲利普·韓德爾與愛丹在康乃狄克州梅里旬成立愛丹與韓德爾（Eydam & Handel）公司，專門為燈罩及餐具上彩。

1890 韓德爾和愛丹在紐約市開了第一家零售展示間。

1893 韓德爾買下愛丹的權利，在1903年將公司改名韓德爾公司。

1902 成立玻璃熔製廠，生產燈座。

1914 韓德爾過世，由遺孀接管公司，不久即轉讓給韓德爾的姪子，威廉·韓德爾。

1936 韓德爾公司結束營運。

韓德爾內畫燈具

19世紀末，美國家庭用電迅速普及，使得照明設備市場欣欣向榮，韓德爾公司因此推出一系列風格種類繁複多樣的內畫燈。

韓德爾公司原本是專職上彩的工作坊。鑄模廠先做出燈罩的石膏模，接著由製作玻璃的公司做出玻璃燈罩，然後再交由韓德爾進行關鍵的上彩程序，現今燈具的價值仍取決於這道工序。這些燈罩的形狀千變萬化，光是桌燈的樣式就有錐形、穹頂形、半球形、圓柱形以及長方形。其中最受歡迎的款式是直徑46公分的穹頂形桌燈燈罩。這些燈罩也有不同的質感，例如冰屑（chipped-ice）效果使得燈光特別柔和，也因此最為暢銷。韓德爾的設計師先畫出水彩原樣，並加上詳盡的用色指示，最後再依照這些指示，將圖案畫在燈罩裡側。燈罩設計包羅萬象，從一般及現有的花朵與秋葉重複圖案，到蝴蝶和色彩鮮艷的珍禽

圖案，例如金鋼鸚鵡與紅鶴。另外兩種也很受歡迎的主題為熟悉的山光水色，以及值得收藏的異國情調主題，如埃及風光、荷蘭風車及熱帶島嶼。

燈罩裡側的底部，通常會畫上四位數的設計編號，有些也會加上設計師的標記。從1910年起，燈罩頂端的金屬緣開始蓋印上「Handel Lamps」標記與專利號碼。

上圖：穹頂形燈罩桌燈 內畫著溪流與原野景觀，以橘色帶粉紅的夕陽為底，有莖狀燈座。1903~30年。高60公分。**3,500~4,500英鎊　JDJ**

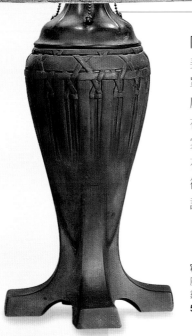

穹頂形燈罩桌燈 內畫著夕陽下的熱帶風景，四足瓶狀燈座仍約略保有當初的鍍銅表面。1903~36年。高57公分。**5,000~6,500英鎊　JDJ**

內畫

美國電燈製造商採用內畫技法，在燈罩裡側手繪圖案。他們先將水彩設計原樣轉刻到鐫刻鋼板上，再將薄紙覆在鋼板上，用極細的鋼針戳洞描出圖案，然後將薄紙鋪在燈罩裡側，用棉花棒沾木炭將圖案轉印到燈罩上，最後上彩師再描繪出輪廓，依照原樣設計上的詳盡指示上色。

內畫技法

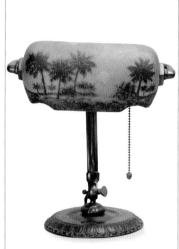

閱讀燈 可調式青銅色燈座，燈罩內畫為熱帶海岸景色。1920年代。高37公分。

1,000~1,500英鎊 JDJ

穹頂形燈罩桌燈 內畫著林間廢墟的鄉村景色。1910~30年。高69公分。

3,000~4,500英鎊 AAC

穹頂形燈罩桌燈 內畫著黃水仙與綠葉叢；下接圓柱形燈座。1904~30年。高58.5公分。

6,000~7,500英鎊 JDJ

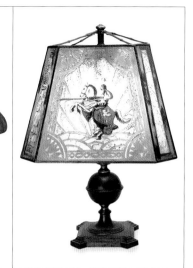

六角形燈罩桌燈 燈罩兩面內畫著馬上騎士持長槍比武，周圍飾有花卉飾邊。1904~30年。高52公分。

1,500~2,500英鎊 JDJ

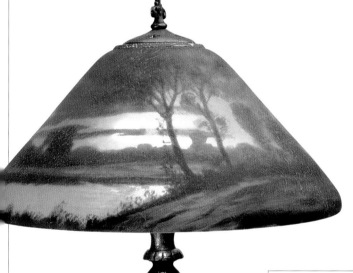

穹頂形燈罩桌燈 內畫著鄉村景色，有樹林、原野及流水，天空掛著滿月與流動的雲絮，青銅漆燈座有浮雕圖案。1904~30年。高61公分。

4,500~5,500英鎊 JDJ

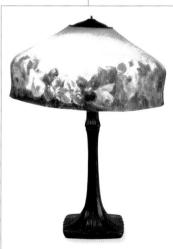

八角形燈罩桌燈 罩緣內畫著粉紅、綠、棕三色的玫瑰花與莖葉。1904~36年。高56公分。

2,500~3,000英鎊 JDJ

穹頂形燈罩桌燈 燈罩以「冰屑」效果為底，內畫有棕、綠雙色的橡樹枝葉與橡實，有深色銅綠的青銅燈座，搭配橡實吊鍊。1904~36年。高57公分。

2,500~3,000英鎊 JDJ

147

內畫燈具

19世紀末，美國家庭用電普及，因此引發玻璃製造商的靈感，開始設計能受惠於這項新科技的燈罩。當時有多家廠商生產此類燈罩，包括米樂和杰福森公司，以及飛尼斯玻璃廠。這些燈罩的形狀與設計五花八門，並使用如韓德森（見146頁）等龍頭製造商專用的內畫技法裝飾。燈一開，上面的手繪圖案立刻躍然如生，而燈罩的特殊質感表面則會使光線產生漫射。燈座也是設計上不可或缺的一環，以罕見造型，或人物動物造型最為珍貴。

無署名美國內畫燈罩 畫著雪地中的木屋，白色加上灰、棕與橘色調。1920~40年代。寬15公分。

350~450英鎊　　　　JDJ

飛尼斯玻璃桌燈 內畫著鄉間夜景，燈座有花葉圖案的浮雕。1930~40年代。高56公分。

200~300英鎊　　　　JDJ

Moe Bridges電燈多採用風景畫主題，通常搭配水景

大型燈罩使得景觀有寬裕的表現空間

杰福森壁爐燈組 圓柱形燈罩，內畫著日落時從陸地觀海的風景。1910~30年。高39.5公分。

700~1,000英鎊　　　　JDJ

杰福森閨房燈 穹頂形燈罩，內畫著罌粟花葉，以黃色為底。1910~30年。高20.25公分。

400~650英鎊　　　　JDJ

Moe Bridges桌燈 鄉村景觀內畫燈罩，立在紫銅色的金屬燈座上。1910~30年。高57公分。

2,000~3,000英鎊　　　　JDJ

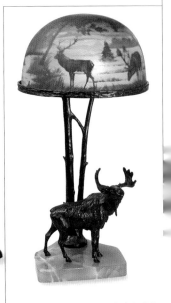

穹頂形燈罩桌燈 吃草的麋鹿內畫由菲德瑞克所繪，燈座飾有立姿麋鹿像。1910~30年。高30.5公分。

3,500~4,500英鎊　　　　JDJ

Pairpoint

麻塞諸塞州新貝德福的Pairpoint 公司，是內畫玻璃燈罩的主要製造商之一。他們生產的高品質燈罩系列，包括風景燈罩、如圖例所示的肋拱設計，以及畫著鮮明花卉圖案的吹製燈罩，又稱爲「泡泡」（Puffy）桌燈罩。典型的Pairpoint燈座採金屬材質，如銅、青銅或鍍銀。燈座的設計通常以襯托燈罩爲主（見下排中），但顧客可從多種款式中挑選替換。Pairpoint燈罩及燈座，通常有署名及標記，有時也可見到設計者的標記。

穹頂形燈罩桌燈 法克斯以精緻的畫工，描繪出鄉野間的教堂。燈座的底座以黃銅鑲邊。1910~30年。高61公分。

2,000~2,500英鎊 JDJ

穹頂形燈罩桌燈 內畫著樹木河水環繞神殿，出自杜蘭的手筆。1900~20年。高56公分。

2,500~3,500英鎊 JDJ

桌燈 搭配紫銅光澤的新古典形式燈座，燈罩內畫著人與一匹馬，背景為樹、河流與山構成的景色。1910~30年。高56公分。

3,000~4,500英鎊 JDJ

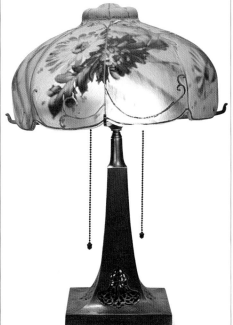

佛羅倫斯式桌燈 搭配鍍銀燈座；燈罩繪有菊花與葉叢。1905~20年。高53.5公分。

5,000~6,000英鎊 JDJ

內畫燈罩桌燈 畫著海上的帆船，木質燈座以三隻魚作為支架。1920~30年代。高52公分。

2,500~3,000英鎊 POOK

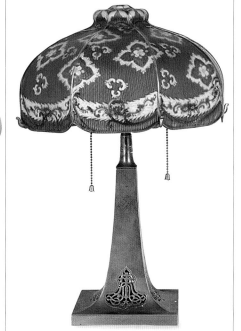

佛羅倫斯式內畫桌燈 繪有風格化的花卉圖案，燈座鍍銀。1905~20年。高49.5公分。

2,500~3,000英鎊 JDJ

美國鑲嵌玻璃燈具

隨著家庭電器照明時代的到來，路易·康福·第凡尼得以實現心願，以鑲嵌玻璃燈將美帶入一般家庭，而美國其他廠商也紛紛起而效尤。

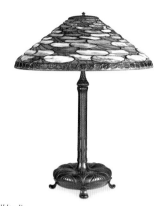

第凡尼勇於實驗有色玻璃的新配方。從1890年代，首批第凡尼電燈問世起，一直到1930年代公司結束營運，總共使用過約5,000種不同的顏色。第凡尼的動向成爲業界指標。韓德爾、Pairpoint和Duffner & Kimberly（1905~11）等公司也開始生產鑲嵌玻璃燈具，只不過他們的玻璃品質一向不如第凡尼。桌燈的設計日漸繁複，早期的幾何圖案端正對稱，通常只用到幾種顏色甚或是單色，因此，純熟的工匠可以根據詳細的樣板，在木製模具上組裝成形。漸漸地，這些樣板增添了花卉鑲邊、飾帶、零星散布的花朵，通常還有不規則的下緣鑲邊。而以「自然」爲主題的設計，如滿布的花朵、樹木、灌木叢，或是點綴其中的昆蟲，在組裝及挑選玻璃時，就需要更高超的技術。彩色燈罩中的精品，就如同用玻璃組成的原創畫作，呈現出炫目的色彩與質感，以及不拘一格的上下緣鑲邊。

鑲嵌玻璃天花板燈具，通常以實用爲目的，而其中最明顯的異數，就屬錐形大燈罩，寬大的表面足以容納繁複的重點設計。

上圖：第凡尼蓮葉桌燈 蓮葉以淺藍、淺綠與深綠襯托，青銅蓮葉燈座共有四足。約1910年。高64公分。
40,000~50,000英鎊　QU

色彩運用

鑲嵌玻璃設計是科學結合藝術的產物，目的在於重製自然中光影、色彩、色調與質感的細微變化。老練的配色師有辦法重現這些效果：用纖維質感玻璃和條紋質感玻璃製成天空，用水紋質感玻璃表現蜻蜓翅膀的光澤，或用裂紋質感玻璃做出日落餘暉或是花朵。玻璃的色彩會隨著光線而變幻，一種是反射光線，例如外來的日光；另一種則是發自燈泡的穿透光。開關切換之間，紫化爲紅，藍化爲棕，綠化爲黃。

第凡尼黃水仙桌燈 綠色與淺黃色為底的燈罩上飾有黃色水仙，署有「TIFFANY STUDIOS NEW YORK 1449-2」，下接有「Handel」標記的燈座。20世紀初。高56公分。**15,000~20,000英鎊　JDJ**

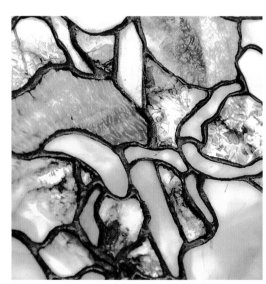

第凡尼金蓮花格狀燈罩細部（右頁）

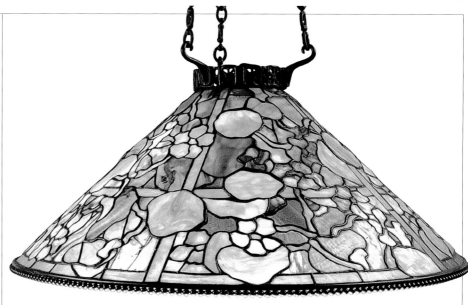

稀有的第凡尼金蓮花格狀彩紙玻璃燈罩　流行的金蓮花格狀圖案，以藍灰色為底。
青銅罩緣鑲有珠飾，標示有「TIFFANY STUDIOS NEW YORK」字樣。20世紀初。寬71公分。

50,000~70,000英鎊　　　　　　　　　　　**JDJ**

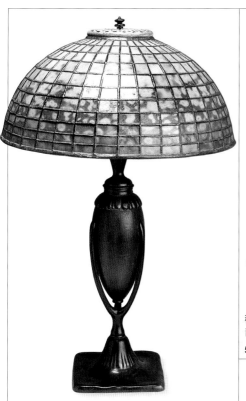

第凡尼桌燈　白綠色半球形燈罩，下接由三支托架支撐
的甕狀燈座，有署名。約1900年。高55公分。

5,000~8,000英鎊　　　　　　　　**VZ**

「第凡尼工作坊」穹頂形鉛框燈罩　鑲嵌斑駁的黃綠色
方形及三角形玻璃，並使用銅綠鉛框，有「TIFFANY
STUDIOS」蓋印。20世紀初，寬40.5公分。

4,500~6,000英鎊　　　　　　　　**DRA**

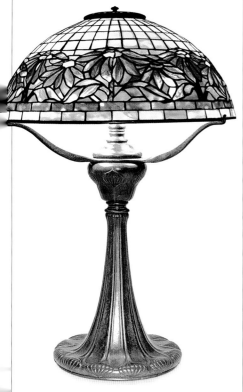

第凡尼聖誕紅桌燈　斑駁的紅色、琥珀色與藍色聖誕
紅，以綠色為底，署有「TIFFANY STUDIOS NEW
YORK 1558」字樣。20世紀初。高66公分。

3,000~5,000英鎊　　　　　　　　**JDJ**

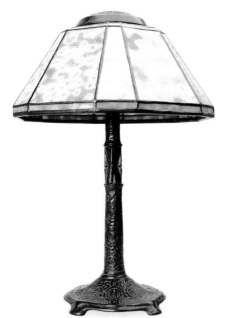

第凡尼黃道十二宮桌燈　有稜角鉛框燈罩，鑲嵌斑駁的
綠色幾何形玻璃板，燈座飾有澆鑄成形的黃道十二宮
圖案。20世紀初。高42公分。

5,500~7,500英鎊　　　　　　　　**JDJ**

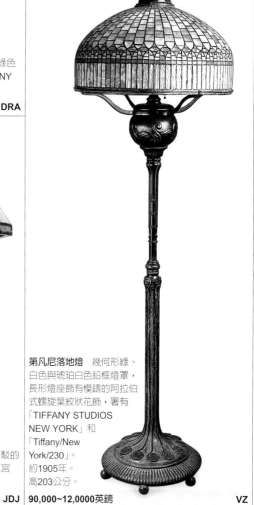

第凡尼落地燈　幾何形綠、
白色與琥珀白白色鉛框燈罩，
長形燈座飾有模鑄的阿拉伯
式螺旋葉紋狀花飾，署有
「TIFFANY STUDIOS
NEW YORK」和
「Tiffany/New
York/230」。
約1905年。
高203公分。

90,000~12,0000英鎊　　　**VZ**

151

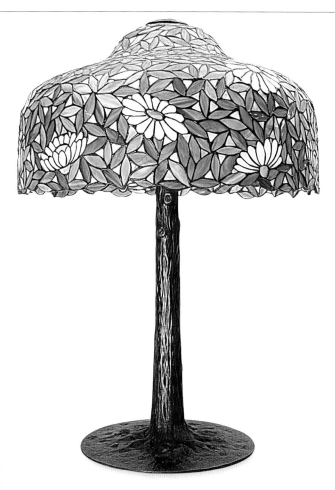

韓德爾穹頂形鉛框鑲嵌吊燈燈罩 罩緣外翻，飾有抽象、色彩鮮明的花卉圖案，署有工廠標記。20世紀初。寬52公分。
700~1,000英鎊 L&T

韓德爾半球形鉛框鑲嵌吊燈燈罩 覆滿由三角形玻璃片組成的花卉圖案，署有工廠標記。20世紀初。寬30.5公分。
400~600英鎊 L&T

大型鉛框桌燈 可能是Suess的產品。燈罩覆滿雛菊花葉圖案，下接樹幹狀青銅燈座。20世紀初。高78.5公分。
5,500~7,500英鎊 JDJ

鉛框玻璃桌燈 竹子圖案燈罩，可能是Suess的產品。20世紀初。高63.5公分。
800~1,200英鎊 JDJ

韓德爾鉛框燈罩桌燈 燈罩下襬鑲邊作花卉圖案，下接瓶狀燈座，有署名。20世紀初。高61公分。
1,500~2,500英鎊 JDJ

進階鑑賞

美國鑲嵌玻璃桌燈的價值，取決於燈罩設計的繁簡，以及燈座的形狀及設計。
製造商的知名度能提高作品身價，其中以第凡尼最搶手。

2,000~2,500英鎊

20世紀初桌燈 有梯形綠色花卉燈罩以及基本的四足燈座，傳為Suess Ornamental 公司的產品，為此類燈罩的代表作。高56公分。**JDJ**

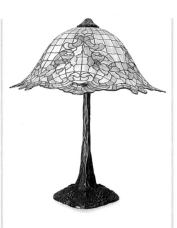

4,000~6,000英鎊

20世紀初桌燈 傳為Gorham的產品，燈罩環繞著橡葉與橡實組成的花環，罩緣呈喇叭狀展開，燈座形如樹幹。高51公分。**JDJ**

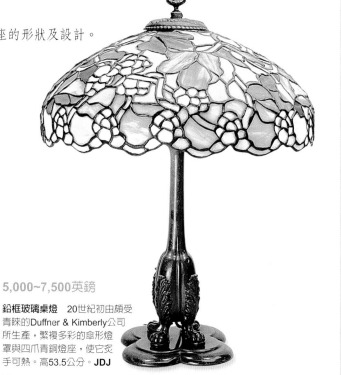

5,000~7,500英鎊

鉛框玻璃桌燈 20世紀初由頗受青睞的Duffner & Kimberly公司所生產，繁複多彩的傘形燈罩與四爪青銅燈座，使它炙手可熱。高53.5公分。**JDJ**

球形鉛框天花板燈罩 由6片有曲線的爐渣玻璃組成,上接冠狀頂飾,傳為Duffner & Kimberly的產品。20世紀初。高55.5公分。

800~1,200英鎊 JDJ

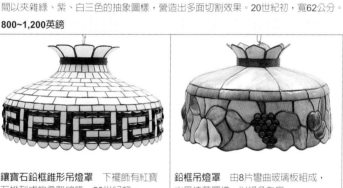

美國圓錐狀鉛框燈罩 有下襬,飾有綠葉底、粉紅花朵圖案的面板,間以夾雜綠、紫、白三色的抽象圖樣,營造出多面切割效果。20世紀初,寬62公分。

800~1,200英鎊 SL

少見的「草原學派」青銅提燈 鑲有四片鉛框霧面玻璃片,上有琥珀色格拉斯哥玫瑰圖案。20世紀初。高30.5公分。

1,500~2,000英鎊 CR

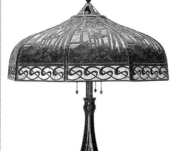

鑲寶石鉛框錐形吊燈罩 下襬飾有紅寶石排列成的希臘紋飾。20世紀初。高55公分。

150~250英鎊 JDJ

鉛框吊燈罩 由8片彎曲玻璃板組成,水果枝葉圖樣,以綠色為底。20世紀初。寬20.5公分。

150~250英鎊 JDJ

細緻的鉛框天花板燈罩 粉紅色花朵下襯著棕色與黃褐色,傳為Duffner & Kimberly的產品。20世紀初。寬55.5公分。

7,000~10,000英鎊 JDJ

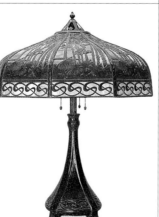

細緻的鉛框桌燈 燈罩上有繁複的橢圓與圓圈圖樣,傳為Duffner & Kimberly的產品。20世紀初。高59.5公分。

4,000~6,000英鎊 JDJ

韓德爾夏威夷晚霞桌燈 燈罩飾有棕櫚樹與熱帶草木,有署名。20世紀初。高62公分。

10,000~15,000英鎊 JDJ

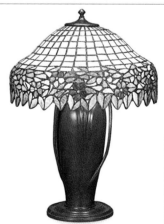

韓德爾蘋果花鉛框桌燈 燈罩下襬飾有綠葉,點綴著淡紫與粉紅色的花朵。20世紀初。高64.5公分。

3,000~4,000英鎊 SL

美國桌燈 鉛框燈罩飾有薄荷綠花磚與花卉圖案下襬,有甕狀青銅燈座。20世紀初。高56公分。

2,500~3,500英鎊 SL

鑲嵌玻璃板

鑲嵌玻璃板在20世紀初曾風行一時，用在許多家庭的設計當中。這些玻璃板特意擺放在能善用自然光的位置，或是鑲嵌在屏風上，以便對著陽光擺設。第凡尼、麥金塔和慕夏等設計師都設計過鑲嵌玻璃板，但許多不知名的工廠及設計師也都做過此類產品。

玻璃鑲板到了20世紀中之後已顯得過氣，現在的設計師卻又開始採用，也因此，20世紀初原品的收藏價值正日漸水漲船高。

麥金塔

蘇格蘭設計師麥金塔（1868~1928）將鑲嵌玻璃融入其設計——光線照射在玻璃上的效果，正好符和「光明─陰性」與「黑暗─陽性」房間之間呈現出的對比——落實在他的自宅與委託案中。例如，在英國格拉斯哥的殷格朗街茶室（Ingram Street Tea Rooms），麥金塔用鑲嵌了鉛框玻璃的木屏風，隔開門廊和「白色餐室」，讓客人在進入餐室前得以一瞥其樣貌。

麥金塔設計的鑲嵌玻璃板細部，表現出風格化的花卉圖樣。

美國拱窗 裝有彩色與彩繪玻璃鑲板，其中一幅為華盛頓胸像，外側鑲板為噴水海豚和噴火龍的圖形。20世紀初。高137公分。

1,000~2,000英鎊　　　　　　　　　　　　　　　　　NA

彩色鉛框玻璃窗 冰裂紋霧面玻璃上，前後鑲嵌以花卉圖案，造成立體效果。鑲邊圖案嵌有多面切割寶石。20世紀初。高95.5公分。

5,000~6,000英鎊　　　　　　　　　　　　　　　　JDJ

成對鑲嵌玻璃窗中的一扇　可能
是英國製品，兩朵紅色格拉斯哥
玫瑰中間夾有一隻風格化的黃色
蝴蝶。20世紀初。高96.5公分。

300~350英鎊（一對）　　　　　　　**FRE**

美國鉛框鑲嵌玻璃窗
飾有美國與中華民國五色旗
（1912~28），窗框並非原品。
20世紀初。高112公分。

600~800英鎊　　　**CHAA**

「羽毛」（**La Plume**）鑲嵌玻璃與彩繪鉛框鑲嵌玻璃板　以新藝術圖案藝術設計大師慕夏的原始設計為本製成。約1900年。99平方公分。

1,000~1,500英鎊　　　　　　　　　　　　　　　　　　　　　　　　　　　　　**L&T**

粉末鑄造玻璃首飾

一個多世紀以來，粉末鑄造玻璃首飾的細緻光澤，
吸引了許多時尚設計師與追隨者。而這項技術到了今天，
多被應用來製造裝飾人體的手工藝術品。

20世紀初，有幾家生產粉末鑄造玻璃鈕釦與玻璃珠的巴黎工廠，也開始做起首飾。這種稱作「玻璃粉末鑄造法」的工法，是將玻璃碎混合有色的金屬氧化物，然後鑄模燒製。玻璃組件通常置於勾勒出首飾部分造型的金屬絲框內。

葛利波瓦珠寶（Maison Gripoix）以粉末鑄造玻璃首飾打響名氣，一開始專門製作平價飾品，仿效法國知名女星貝恩哈特佩帶的新藝術奢華珠寶。Piguet等設計師也委託他們製作首飾。到了1920年代，可可·香奈兒成為他們的客戶。葛利波瓦也與聖羅蘭、寶蔓、渥斯以及迪奧合作，為迪奧打造出代表的鈴蘭花首飾。

葛利波瓦到現在仍繼續以自己的品牌，製作手工粉末鑄造玻璃首飾。從1990年代起，這些產品都打上了「Histoire de Verre」（玻璃物語）標記。這些首飾通常搭配有增色用的水晶鑽，再加上珍珠。

到了1990年代末，四位葛利波瓦的前員工成立了「玻璃工坊」，製作風格相近的粉末鑄造玻璃首飾。該公司在2003年時被香奈兒收購。

其他生產粉末鑄造玻璃首飾的珠寶商，包括紐約的哈絲基，她將法式粉末鑄造玻璃珠用在手工纏絲首飾上。而訂製珠寶設計師克里斯特柏，則在1990年代末，將粉末鑄造玻璃加入他們的「祕密花園」系列。

葛利波瓦粉末鑄造玻璃項鍊　由紅色漿果和綠葉組成。1980年代。周長45公分。**450~550英鎊　RITZ**

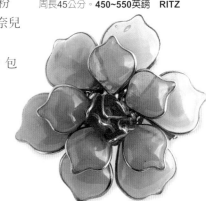

葛利波瓦粉末鑄造玻璃花形別針　花瓣與葉片有鍍金線框。約2001年。寬7公分。**200~250英鎊　RITZ**

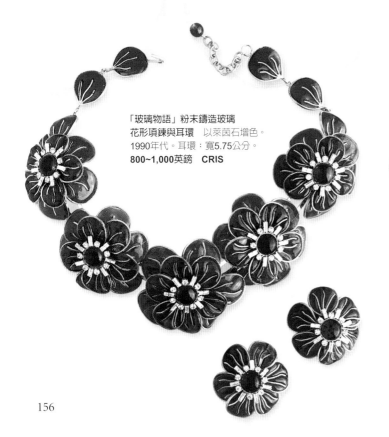

「玻璃物語」粉末鑄造玻璃花形項鍊與耳環　以萊茵石增色。1990年代。耳環：寬5.75公分。**800~1,000英鎊　CRIS**

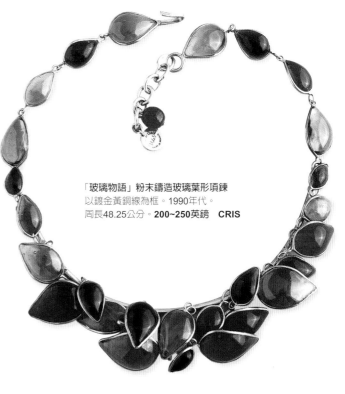

「玻璃物語」粉末鑄造玻璃葉形項鍊　以鍍金黃銅線為框。1990年代。周長48.25公分。**200~250英鎊　CRIS**

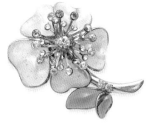

「玻璃工坊」粉末鑄造玻璃耳環　綴有萊茵石，鍍金邊框。約2000年。長5.5公分。**200~250英鎊　SUM**

「玻璃工坊」粉末鑄造玻璃花形別針綴有鍍金線與萊茵石。約2000年。長6.5公分。**250~300英鎊　SUM**

「玻璃工坊」粉末鑄造玻璃花形項鍊綴有人造珍珠及萊茵石。約2000年。周長41公分。**250~300英鎊　SUM**

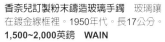

葛利波瓦為香奈兒製作的粉末鑄造玻璃花形項鍊及耳環　搭配鍍金鏈釦。約1930年。耳環：寬2公分。**1,000~1,500英鎊　CRIS**

香奈兒訂製粉末鑄造玻璃手鐲　玻璃鑲在鍍金線框裡。1950年代。長17公分。**1,500~2,000英鎊　WAIN**

葛利波瓦為香奈兒製作的粉末鑄造玻璃龍形別針　有鍍金線框。1940年代。寬10.5公分。**250~300英鎊　RITZ**

稀有的香奈兒粉末鑄造玻璃孔雀別針綴有密鑲透明萊茵石。1930年代。長14公分。**2,000~2,500英鎊　BY**

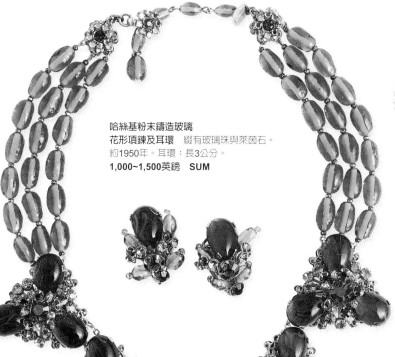

哈絲基粉末鑄造玻璃花形項鍊及耳環　綴有玻璃珠與萊茵石。約1950年。耳環：長3公分。**1,000~1,500英鎊　SUM**

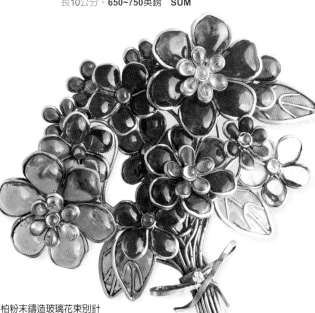

哈絲基粉末鑄造玻璃花形別針　綴有人造珍珠與有鑲座的萊茵石。約1940年。長10公分。**650~750英鎊　SUM**

克里斯特柏粉末鑄造玻璃花束別針綴有萊茵石，外纏黃銅線框。1990年代末。高9公分。**300~350英鎊　CRIS**

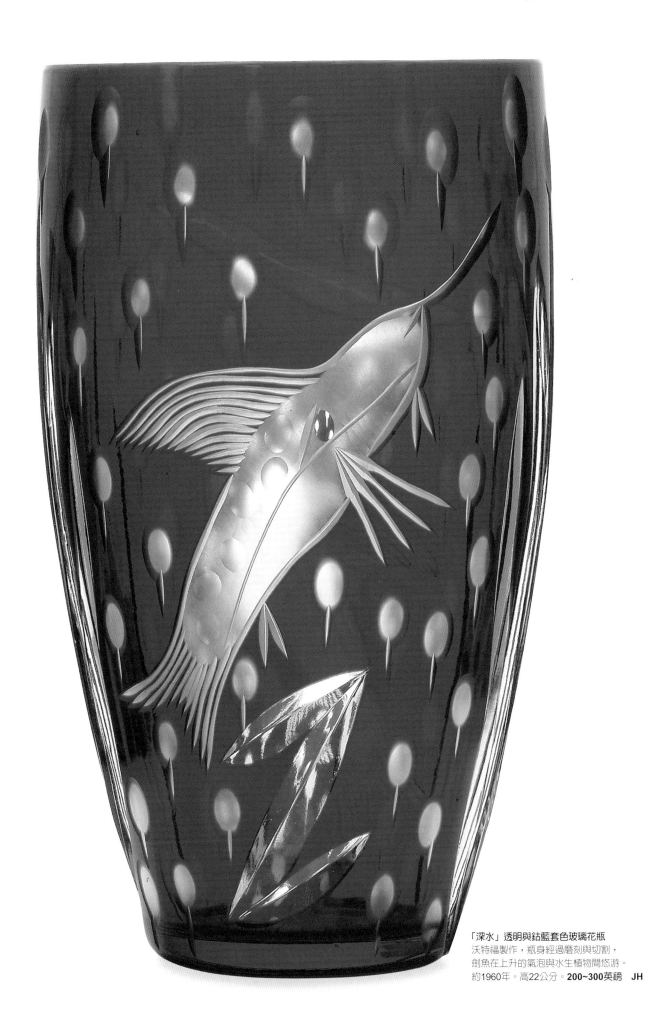

「深水」透明與鈷藍套色玻璃花瓶
沃特福製作，瓶身經過磨刻與切割，
劍魚在上升的氣泡與水生植物間悠游。
約1960年。高22公分。**200~300英鎊** **JH**

磨刻與切割玻璃

磨刻與切割均屬冷工技法，必須等到玻璃冷卻後才開始製作。兩者都必須使用工具，在玻璃表面形成花紋，而最大的差異在於刻痕的深淺。磨刻的痕跡較淺，用燧石、鑽石、針頭或是小的銅製切割輪即可。磨刻師傅拿著玻璃，往上抵住切割輪，利用一組不同規格的切割輪，添加水和研磨料以打磨出花紋。

至於切割時，玻璃置於切割輪上方，往下抵住粗石或是鐵輪，同樣要添加水和磨料以切割出花紋。切割輪除了尺寸不同，也有各種形狀，可以做出平刻面、V形溝紋以及淺凹陷。高明的玻璃切割師傅運用這三種基本切割法，就能變幻出各種花樣。最後再經過磨光，就完成了能反射光線的耀眼外表。

輪刻技法

雖然羅馬玻璃工匠已開始在玻璃上使用淺輪刻，這個技法卻在15世紀時不再受到青睞，因為當時適逢威尼斯水晶玻璃的最盛期，而這種玻璃比較適合以鑽石頭磨刻。到了16世紀，在神聖羅馬帝國皇帝魯道夫二世的布拉格宮廷中，有一位寶石磨刻師傅使得輪刻技法起死回生。接著，腳踏切割輪改用水力轉動，再加上有一種堅硬結實、光彩奪目的玻璃問世，不但適合凹刻（Tiefschnitt，指「在表面下」），也適合浮雕（Hochschnitt，指「表面隆起」）設計，因此使得輪刻技法在波希米亞大為盛行。高明的波希米亞磨刻師傅，帶著磨刻與切割的好手藝，移居到歐洲其他的玻璃製造集散地。

鑽石頭磨刻與點蝕

當初之所以研發出這兩種技法（皆使用鑽石雕刻筆），是為了應用在易碎的威尼斯水晶玻璃，以及仿效而生的荷蘭「威尼斯式樣」玻璃上。鑽石頭磨刻是當時頗受喜愛的業餘消遣，雕出的圖案由數百根細微的刮痕組成。點蝕則是17世紀時一

布拉格的玻璃工匠，用快速旋轉的切割輪，在玻璃板的表面上切割出設計圖樣。捷克的磨刻及切割玻璃已有悠久的歷史。

種技術難度較高的技法。在20世紀，因為惠斯勒等設計師，此技法再度受到重視，並且重獲新生。它雕出的圖案由數百顆很淺的小點構成，不論玻璃的正面或是背面，都可以此技法裝飾。

波希米亞切割

隨著堅硬耀目的鉀玻璃在波希米亞誕生，以及英國的雷文斯克洛福於1676年發明沈重、質軟、燦爛的水晶玻璃後，切割玻璃的黃金時代於焉到來。這兩種玻璃都特別適合更深、更繁

Saint-Louis紅寶石色套色玻璃花器 卵型瓶身上有構成弧形圖案的切割圓點，造成表面閃閃動人的視覺效果。此係Saint-Louis玻璃廠為創立兩百五十年週年慶所製，底部有酸蝕標記。1982年。高39公分。**300~400英鎊 JH**

收藏祕訣

• 套色切割玻璃比非套色玻璃稀有。
• 磨刻表面無法修復，務必仔細檢查是否有瑕疵。切割表面的輕微刮痕，則可以磨光去除。
• 參與「哈洛德展覽會」（Harrods exhibition）的著名英國設計師作品價值不斐。墨瑞的作品也很昂貴。
• 小型玻璃廠有平價的北歐風格作品。
• 出色大膽的裝飾藝術設計，可以和出處同等重要。

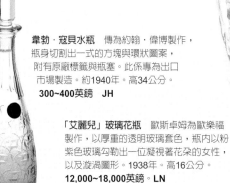

韋勃・寇貝水瓶 傳為約翰・偉博製作，瓶身切割出一式的方塊與環狀圖案，附有原廠標籤與瓶塞。此係專為出口市場製造。約1940年。高34公分。**300~400英鎊 JH**

「艾麗兒」玻璃花瓶 歐斯卓姆為歐樂福製作，以厚重的透明玻璃套色，瓶內以粉紫色玻璃勾勒出一位凝視著花朵的女性，以及漩渦圖形。1938年。高16公分。**12,000~18,000英鎊。LN**

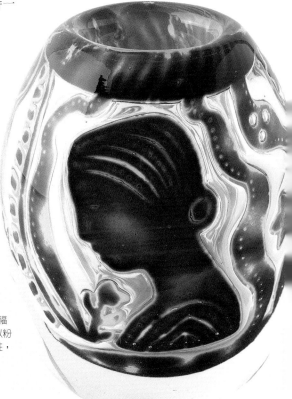

複的切割方式。在1851年，倫敦的水晶宮世界博覽會上，波希米亞玻璃廠展示的套色、有色，以及切割玻璃作品獲得極高評價。第二代的波希米亞工匠因此受到鼓舞，紛紛移民到其他的玻璃製造集散地。

磨刻與切割風格

20世紀初期，許多玻璃廠除了生產新藝術風格的玻璃外，也繼續生產切割繁複的19世紀傳統玻璃，當時被譏為「刺手的大醜怪」。直到1925年，在巴黎舉辦的「裝飾藝術暨現代工業博覽會」，展出新的裝飾藝術作品後，風格才有了重大的改變。瑞典設計師以令人驚艷的磨刻作品（見174頁），在這場博覽會上大獲全勝。他們日後仍繼續稱霸磨刻玻璃界，推出更加摩登的作品，採用當代的花樣，為透明玻璃加上霧面的磨刻紋飾。

影響力驚人的北歐風格，經過一連串的巡迴展覽後，風靡了整整一個世代的英美設計師。這種風格可能也影響了參與1934年「哈洛德現代餐桌藝術展覽會」的藝術家。北歐設計師還開發出革新的切割與磨刻裝飾技巧，例如「艾麗兒」及「格拉爾」（見177頁）技法。到了1950年代，他們在透明玻璃上切割與磨刻出抽象紋飾，更引發了下一波極具影響力的潮流（見49頁，卡瑚拉－伊卡拉）。

大膽的歐洲設計

裝飾藝術風格就像當年的新藝術一樣，受到歐洲大陸玻璃廠欣然接納。他們在兩種風格間轉換自如。法國及比利時的玻璃廠，例如Saint-Louis玻璃廠、Baccarat與Val Saint-Lambert等，都具有深厚的切割玻璃傳統。他們生產的透明

與有色切割玻璃，都是在純正的裝飾藝術形體上，切割出強烈的抽象幾何圖案。「維也納工坊」（見65頁）的設計師也採用此種風格。杜慕此時也推出了一系列美不勝收的切割與磨刻玻璃，外表採用全新的大膽形狀及柔和粉彩，並以酸蝕做出當時蔚為流行的霧面基底。

傳統線條

英國玻璃廠大都仍極為保守。他們固守著切割繁複的傳統長青款式，不然就是不太道地的新藝術與裝飾藝術混種作品。不過在斯托布里治，不少以切割玻璃為傳統的玻璃廠卻頗具冒險精神。其中最突出的有史都華玻璃廠（見166頁），設計師魯維·克尼為他們推出了一套與眾不同的切割風格及設計。此外，還有韋勃·寇貝（見168頁）玻璃廠，以及墨瑞為布利雷皇家玻璃廠（見169頁）所設計的明星作品。然而，這些公司即使開明，卻仍繼續生產著傳統的切割與磨刻玻璃，而且在1960及1970年代，他們在缺乏大牌設計師時，經常會停產這些新型的款式。

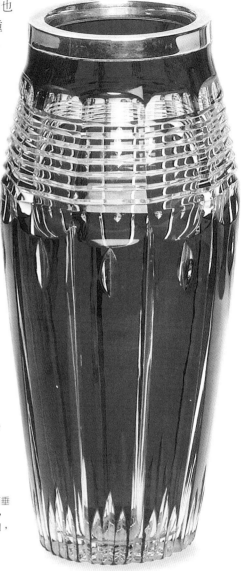

Val Saint-Lambert套色高花器 瓶身有垂直切割條紋以及一段階梯式水平切割紋，瓶口裝有銀圈，上面有「800」標記蓋印，代表此瓶為比利時銀。1930年代。高25.5公分。**1,500~2,000英鎊 MAL**

罕見的花器 漢蒙為韋柏玻璃設計，瓶身有交錯的斜接切割圖案與磨刻葉形圖案，上有「Webbs England」標記。這是第52873/52563號圖樣，屬於罕見的設計。1950年代。高21.5公分。**500~700英鎊 JH**

杜慕兄弟裝飾藝術風格玻璃花器 淡綠色，近球形的瓶身切割出垂直的深槽，在側邊的霧面玻璃上有圓形凹面切割，接近底座處署有「Daum Nancy France」。1930年代。高19.5公分。**400~600英鎊 DN**

Val Saint-Lambert

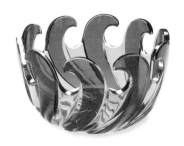

20世紀初,Val Saint-Lambert是奢華的切割鉛水晶玻璃領導品牌之一。他們的作品由比利時的新藝術風格,順利過渡為一系列風格突出的裝飾藝術有色切割玻璃。

Val Saint-Lambert玻璃廠與比利時的新藝術運動成員過從甚密。他們也曾與頂尖建築師霍塔(1861~1947)與威爾德(1863~1957)合作。威爾德設計的深切割花紋,曾被此公司的首席設計師勒度(1855~1926)用於如左圖所示的透明套色彩色花瓶上。

他們特別擅長勁道十足的切割圖案,與霍塔強硬的鞭子圖形互相呼應,相較之下,法國新藝術的設計則偏向有機、流暢,也因此,他們更能順應1952年巴黎裝飾藝術博覽會所引發的新風格。就在此時,Val Saint-Lambert聲名大噪,並推出一系列美不勝收的裝飾

藝術切割玻璃,也就是贏得大獎的「巴黎裝飾藝術系」列。全系列都採裝飾藝術風格,由勒度與約瑟夫·賽門(Joseph Simon,1874~1960)設計。賽門設計了透明的套色玻璃花瓶,飾以顯眼的斜線及花紋凹刻,瓶身上有玻璃廠的標記與賽門的起首字母「S」。

兩次大戰之間,最具代表性的設計師為葛拉發特(1893~67)。他除了身為磨刻師傅,也創作出氣勢恢宏的花瓶,用切割極深、多面的抽象幾何設計,將Val Saint-Lambert水晶的優異品質與分量發揮到極致。

上圖:橘黃相間碗 以外層的紅色和內層的黃色,形成套色效果。約1905年。高10公分。**6,000~7,000英鎊 MAL**

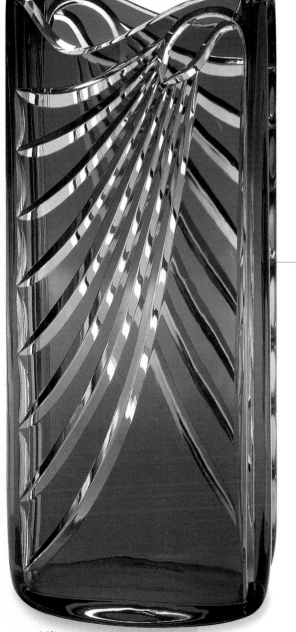

裝飾藝術幾何圖形設計

受到現代主義運動的影響,早期的裝飾藝術曲線變成了直線,寫實的圖案也更趨抽象。玻璃的形體因為切割得更深,變得愈來愈厚重。外型與切割線條有了更多直線、稜角與幾何形狀。設計師操弄著顯眼又時髦的對比設計,結合透明玻璃與黑色玻璃,做出如右圖這座效果強烈的花瓶,有著特色鮮明的平邊底座,幾何形切割,與大膽、極度風格化的設計。

粉紅色切割玻璃長方形花器 勒度設計,雙面切割,略具現代風格的雛形。約1900年。高18公分。**7,000~8,000英鎊 MAL**

透明與黑色玻璃花器 具有六面垂直剖面黑色玻璃板,點綴著六邊形幾何圖形。約1930年。高23公分。**1,000~1,500英鎊 MAL**

蘋果綠套色透明花器　葛拉發特為Val Sanit-Lambert設計。1947年。高25.5公分。

700~800英鎊　　　　　　**MAL**

透明玻璃底座花器　以外層的藍色和內層的紅色，形成套色效果，透過切割以顯出底色。1930年代。高20.5公分。

8,000~10,000英鎊　　　**MAL**

切割透明玻璃與暗紫色玻璃花器　四面垂直玻璃面板，飾有幾何形圖案。約1930年。高25.5公分。

1,000~1,500英鎊　　　　**MAL**

淺黃色玻璃花瓶　以琥珀色套色，下接小型底座。1930年代。高35.5公分。

5,000~6,000英鎊　　　　**MAL**

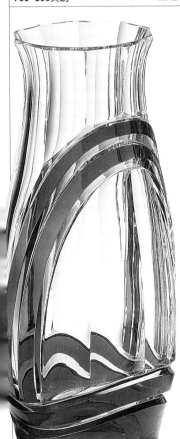

紅色套色透明玻璃花器　瓶身為不對稱拱形切割，瓶座採波形設計。1930年代。高30.5公分。

3,000~4,000英鎊　　　　**MAL**

有底座的淺碟　透明玻璃外以紅色套色，盤上的切割花紋與邊緣的花紋相呼應。約1910年。寬38.5公分。

800~1,000英鎊　　　　　**AL**

紫色套色花器　淺鈾淡黃色玻璃外以紫色套色，切割以顯露出淡黃色玻璃。1930年代。高15公分。

1,000~1,500英鎊　　　　**MAL**

大肚花器　淺鈾淡黃色玻璃外以紫色套色，切割出一圈菱形與寬廣的平面。1930年代。高12.5公分。

800~1,000英鎊　　　　　**MAL**

紅色切割玻璃碗　有波浪形碗緣與很深的切割紋。約1905年。高11.5公分。

2,000~3,000英鎊　　　　**MAL**

英國磨刻與切割

在兩次大戰之間，切割玻璃是英國玻璃廠的主流。便宜的捷克玻璃占領低價市場，英國玻璃廠則以奢華的切割與磨刻玻璃，專攻較高檔的市場。他們的設計多走保守路線，不是固守19世紀傳統的厚重扎手切割圖案，就是走新藝術風格，擷取其中的彎曲線條，和有機的植物花卉圖案。有遠見的設計師，則熱中於實驗新的風格化裝飾藝術圖案與形狀，和來自北歐的設計（見174頁）。

哈洛德展覽會

1934年，在倫敦哈洛德百貨公司舉辦的「現代餐桌藝術展覽會」，堪稱是玻璃設計界的一大盛會。在政府為了提升設計水準所提出的辦法中，一群頂尖藝術家受到委託設計玻璃餐具，然後由史都華玻璃廠（見166頁）製造生產。參與的設計師包括拉維里斯、奈特夫人、恩尼斯與多德·普拉克特、葛拉罕·桑德蘭、保羅·納許、凡妮莎·貝爾以及當肯·葛蘭特。

雖然這些參展作品獲評者讚譽，也成為搶手的收藏品，然而銷售成績並非特別好。許多玻璃廠仍照舊生產傳統的款式，或是推出不搭調的傳統與現代混種產品，甚或是交替推出這兩種風格的作品。

現代英國風格

說來諷刺，引介現代英國風格的兩位大功臣，一位是魯維·克尼，他是波希米亞玻璃切割師傅之子；另一位則是紐西蘭建築師墨瑞。克尼是一位多產、風格多樣又極富才華的設計師，技術上的成就包括：首開先河結合了凹刻與傳統的斜接切割。他為史都華玻璃廠創造出多樣的現代設計，帶領他們進入裝飾藝術的範疇。墨瑞則為布利雷皇家玻璃（見169頁）創造出一系列合乎現代主義精神的設計。

其他設計師也受到別的知名玻璃廠委託，創作新的現代主義款式。例如法克哈森就結合了切割及磨刻技法，為伯明罕的John Walsh Walsh玻璃廠，推出一系列裝飾藝術作品。威爾森則為白修士精良的有色玻璃花瓶，設計出風格化的抽象切割圖案。

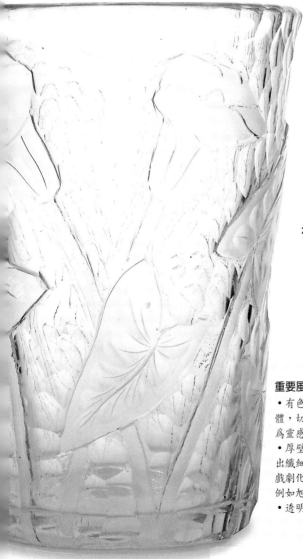

韋柏切割與酸蝕花器 單一套色。
1930年代。高20.5公分。
200~200英鎊　JH

重要風格

• 有色玻璃，採用傳統形體，切割與磨刻出以新藝術為靈感的花卉及動物圖案。

• 厚壁透明玻璃，切割與磨刻出纖細婉約的裝飾圖案，或是戲劇化的深切割裝飾藝術圖案，例如旭日、波濤或魚。

• 透明玻璃，搭配黑色。

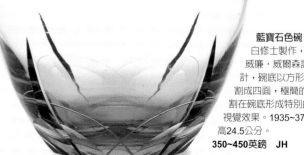

藍寶石色碗 白修士製作，威廉·威爾森設計，碗底以方形切割成四面，極簡的切割在碗底形成特別的視覺效果。1935~37年。高24.5公分。
350~450英鎊　JH

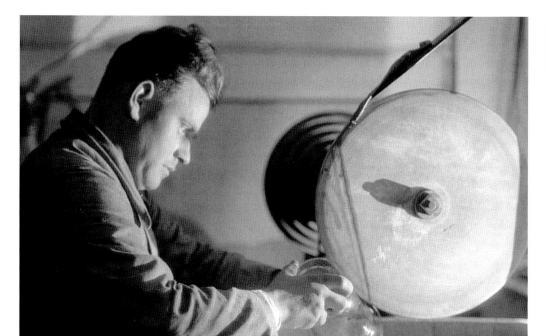

輪刻技巧示範 玻璃工匠拿著透明玻璃花瓶，用快速旋轉的切割輪做切割。只要轉動瓶身，調整切割輪停留的時間，就能逐步切割出想要的圖案。

戰後的切割與磨刻玻璃

二次世界大戰結束後，貨真價實的英國風格終於浮現。巴克斯特（見55頁）、魯克斯頓（見166頁）以及艾琳·史蒂文斯（見168頁）等設計師吸收了各方影響——從哈洛德展覽會、1951年的不列顛節慶（Festival of Britain），一直到北歐風格都有。他們的基本圖案愈來愈趨近抽象幾何圖形，以深切割線條搭配清爽的基本圖案，例如磨光的圓圈或是星形切割圖案。花紋也更趨節制，以襯托玻璃的形體為主，而不顯得誇張。然而英國玻璃廠最終仍逐步回歸傳統風格，除了生產現代的玻璃，也繼續製作傳統的產品。

幾何形切割黃色花瓶
威爾森為白修士所設計。
1935~37年。高30公分。
400~600英鎊　JH

切割玻璃碗
史都華玻璃廠製作，
傳奇切割大師克尼設計。
這項1930年代的設計，呼應
了早期的「星形切割底」風格。
1930年代中期。寬30公分。
400~600英鎊　JH

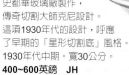

Stuart 史都華玻璃廠

在一群樂於接受新風格的優秀技師與設計師聯手之下，
史都華玻璃廠在1920及1930年代，成為英國切割玻璃的領導者，
生產出不少英國裝飾藝術玻璃中的精品。

大事記

1885 菲德烈·史都華在英國斯托布里治附近，沃茲里的紅屋玻璃廠，成立了史都華父子公司。

1900 菲德烈去世，由兒子們接管事業，羅勃·史都華（1857~1946）擔任首席設計師。

1918 克尼（1869~1937）成為首席設計師。

1934 史都華玻璃廠參與倫敦哈洛德百貨公司的現代餐桌藝術展覽會。這場盛會廣邀菁英藝術家設計玻璃餐具。

1949 魯克斯頓（1920年生）成為史都華玻璃廠的設計師，推出一系列重要的玻璃餐具。

1995 史都華玻璃廠被沃特福─威基伍德股份有限公司接管。

史都華玻璃廠以有力的形體、原創設計，以及高超的切割技巧，創造出一系列獨具英國裝飾藝術風格的切割透明玻璃精品。史都華玻璃廠的玻璃原本含鉛量就高，在1920年，他們引進了酸法拋光技術，使得厚實的玻璃散放璀璨光彩。波希米亞玻璃切割師傅之子克尼，自1918年起擔任史都華玻璃廠的首席設計師。他將這些優勢做了更進一步的發揮，推出多樣化的現代設計作品，這些設計通常以凹刻曲線，襯托深切割的直線條。史都華玻璃廠的設計以透明玻璃為主，但進入1930年代後，他們重新採用了琥珀色與綠色玻璃。1920年代的十字形切割，和淡雅細膩的磨刻花紋，到了1930年代則被取代，改為抽象或幾何形的裝飾藝術深切割線條，與寬大的凹槽。1930年代末，史都華玻璃廠使用更厚重的素材，以容納更深的切割線條。

二次世界大戰後，魯克斯頓擔任要角，為史都華玻璃廠的切割玻璃建立了新風格。他和克尼一樣設計風格多樣的作品，從裝飾著拱形、環形和規則線形花紋的切割細膩餐具，到比較厚重、裝飾著深切割的抽象花樣、拋光透鏡的作品等都有。

上圖：喇叭形花器 切割與磨刻有風格化的海景，克尼設計，有註明出處，有「Stuart England」標記。1935~36年。高17.75公分。**600~800英鎊 JH**

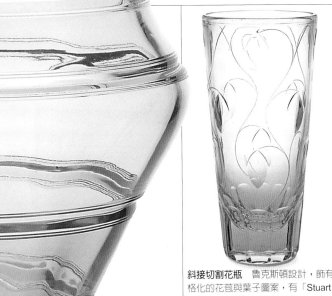

水壺與兩只平底玻璃杯 金色／琥珀色杯底，飾以水平切割條紋，有「Stuart England」標記。1930年代末。平底玻璃杯：高11.5公分。
400~500英鎊（整組） JH

斜接切割花瓶 魯克斯頓設計，飾有風格化的花苞與葉子圖案，有「Stuart England」標記。1950年代。高25公分。
300~400英鎊 JH

金黃琥珀色吹製玻璃花器 下接實心底座，瓶身飾以有邊線的水平切割條紋，有「Stuart England」標記。1930年代末。高17.75公分。
300~400英鎊 JH

筒形花器 魯克斯頓設計，在以垂直凹槽隔開的7個平面上，各有5個拋光透鏡，有「Stuart England」標記。約1950年代。高19公分。
500~700英鎊 JH

Thomas Webb
韋柏玻璃廠

1930年代時，史汶·佛伯格採取種種措施，
使得19世紀時以精緻工藝聞名的韋柏玻璃廠鹹魚翻身，
成為英國切割玻璃的領導製造廠。

佛伯格從許多國家聘請技藝精湛的吹玻璃師傅，他們為韋柏玻璃廠引介了新的玻璃吹製技法。這些技法相繼受到新任設計師的採用，包括短暫任職的佛伯格夫人安娜、建築師福克斯（1906年生），以及皮契佛。

安娜·佛伯格與皮契佛都採用時髦的裝飾藝術風格，以黑色搭配透明水晶，為伯明罕的林布蘭協會（Rembrandt Guild）設計出一系列極富盛名的現代作品，標記有「Made for the Rembrandt Guild」字樣。皮契佛擅長融合與穿插多種風格。他在1933年推出奢華的「歡愉系列」，大獲成功，乃共有4種不同花紋的有色切割玻璃作品，風格上比較接近新藝術，截然不

同於他在1940年代時切割繁複的系列作品（見右下圖）。

韋柏玻璃廠戰後的頭號設計師漢蒙，曾是皮契佛的學徒，也擅長混用多種傳統與現代風格。他的作品常並用不同的技法，例如凹刻搭配磨刻，或是凹刻搭配深切割。

上圖：**裝飾藝術風格切割玻璃** 韋柏玻璃廠為林布蘭協會特製。約1935年。高17.5公分。**200~300英鎊 JH**

大事記

1855 歷經與多家玻璃廠的合作後，湯瑪斯·韋柏（1804~69）將公司遷至英國安柏寇特的Dennis玻璃廠。1859年，玻璃廠更名為韋柏父子公司。

1920 韋柏父子公司與位於愛丁堡和利斯的Flint玻璃公司合併，成為韋柏水晶玻璃公司。

1932 佛伯格（1971年去世）離開高斯塔玻璃廠，加入韋柏，使得工廠與設計達到現代化。

1947 漢蒙（1931年生）加入韋柏，成為該廠二次大戰後最重要的設計師。

1990 韋柏玻璃廠因為Coloroll母公司破產而關閉。

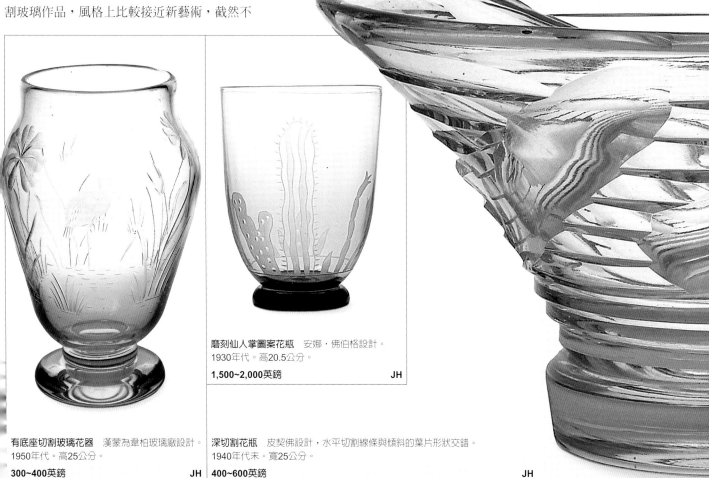

磨刻仙人掌圖案花瓶 安娜·佛伯格設計。
1930年代。高20.5公分。
1,500~2,000英鎊 JH

有底座切割玻璃花器 漢蒙為韋柏玻璃廠設計。
1950年代。高25公分。
300~400英鎊 JH

深切割花瓶 皮契佛設計，水平切割線條與傾斜的葉片形狀交錯。
1940年代末。寬25公分。
400~600英鎊 JH

Webb Corbett
韋勃·寇貝玻璃廠

1920與1930年代，韋勃·寇貝玻璃廠秉持傳統富麗堂皇的切割與磨刻花紋，推出了一系列現代切割玻璃。這些新穎的形狀與花紋，如今已成爲英國裝飾藝術玻璃中愈來愈受歡迎的一門類別。

韋勃·寇貝玻璃廠的新設計中，有許多出自總裁賀伯特·韋勃之手。包括一套1930年代中推出的搶眼餐具系列，上面飾有透明玻璃典型的斜接切割紋，搭配水平曲線設計。韋勃·寇貝玻璃廠的基本圖案，和其他英國玻璃廠相去不遠。爲了突顯透明玻璃的視覺特性，他們特別著重於曲線、魚、風格化的葉子與植物，以及規律的線形花紋。

艾琳·史蒂文斯（1917年生）在1946年加入，並在接下來的20年內，爲他們塑造出現代玻璃的設計風格。她創造的花紋，有的單只用一種切割手法（例如螺旋斜接切割），有些則混合多種風格與技法，例如磨光圓圈搭配水平切割線條、霧面質感搭配斜接切割，或是用噴砂添加質感與對比。

受到史蒂文斯的影響，在1936年時，倫敦皇家藝術學院的陶瓷玻璃教授昆斯柏利接受委託，在基本的圓柱形玻璃體上，設計出一系列獲得高評價的幾何花紋。昆斯柏利的設計成功結合了現代與傳統特色，但是韋勃·寇貝玻璃廠到了1960年代末，因爲過於著重於傳統，最後被其他公司接管。

上圖：平頂瓶塞水瓶 飾以切割葉片圖樣，可能是賀伯特·韋勃所製作。1930年代中期。高30公分。**300~400英鎊 JH**

切割透鏡小花瓶 昆斯柏利設計，這種圖樣稱爲「Queensway」，有酸蝕印記。1960年代。高11公分。
200~300英鎊 JH

有底座花器 芙瑞達·柯本設計，削切瓶口，下接飾有風格化葉紋與凹槽的面板。花紋編號15344，有「Webb Corbett」標記。1938年。高25.5公分。
300~400英鎊 JH

筒形花瓶 史蒂文斯設計，三道水平切割線上飾有磨光圓圈，有「Webb & Corbett England」標記，中央有一個星形。1947~49年。高22.25公分。
500~600英鎊 JH

Royal Brierley
布利雷皇家玻璃廠

布利雷皇家玻璃廠以高超的切割與磨刻、酸蝕等多種技法見長。
在1930年代，墨瑞利用這些技法，創作出一系列經得起
歲月洗禮的玻璃作品，這些作品現今已是熱門的收藏項目。

布利雷皇家玻璃廠對於切割與磨刻技法的專精，是由19世紀一群頂尖的英國玻璃工匠所發展而成的。其中一位是英國首屈一指的浮雕師傅，約翰·諾伍。因此當紐西蘭建築師墨瑞受邀，為布利雷皇家玻璃廠設計一系列的現代玻璃時，他有一大群優異的專家可以仰仗。

從1932年起，墨瑞推出了1,000多種藝術玻璃與餐具，大都使用透明玻璃。墨瑞的作品會以蝕刻或印記，標示他的姓名首寫字母，並與其他系列分開行銷。他對於現代主義與機械美學的熱愛，造就出正式、抽象的切割玻璃設計。他的基本圖案涵蓋頗廣，從動物、植物（仙人掌圖案至今仍特別受歡迎），到飛機都有。

在大約1946年到1956年間，狄安·明立繼承

了墨瑞的先鋒角色，為切割玻璃設計的圖案，從力道十足的重複花紋，一直到到凹刻都包括在內。儘管墨瑞的作品將布利雷皇家玻璃廠推上了現代玻璃設計的最前列，他們仍繼續生產結合了斜接、透鏡與凹槽切割的傳統透明玻璃產品。布利雷皇家玻璃廠至今仍在製作傳統的切割玻璃花樣。

上圖：切割玻璃碗 飾有斜接、透鏡與凹槽切割，花紋編號68449與68450。1937~38年。高23公分。
300~400英鎊　JH

大事記

1847 席佛斯（Joseph Silvers，1779~1854）將位於英國斯托布里治布萊爾黎丘的The Moor Lane玻璃坊，更名為Stevens & Williams。

1882 傑出的玻璃技師諾伍加入，引進了浮雕玻璃系列。

1931 英王喬治五世參觀過後，玻璃廠得到特許，改名為「布利雷皇家水晶」。

1932 墨瑞（1892~1981）成為自由設計師，創作出一系列重要的現代玻璃作品。

1998 布利雷皇家玻璃廠被Epsom Activities收購，但仍繼續生產布利雷皇家玻璃玻璃。

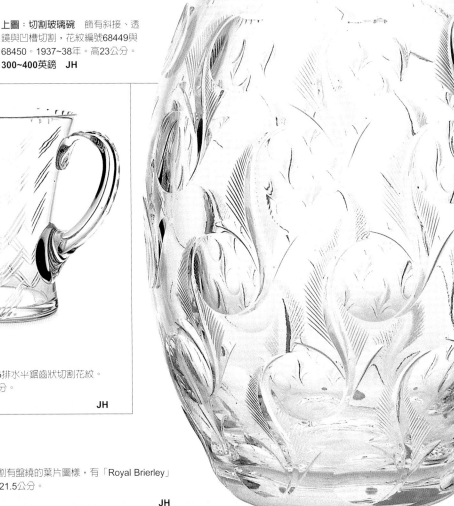

小型玻璃壺 壺身有5排水半鋸齒狀切割花紋。1930年代。高17.5公分。
80~120英鎊　JH

墨瑞長方形水瓶 附平頂瓶塞，飾有數條波浪形切割線條。兩個為一對。約1935年。高21公分。
700~900英鎊（一對）　JH

筒形花器 透鏡間切割有盤繞的葉片圖樣，有「Royal Brierley」標記。約1940年。高21.5公分。
400~600英鎊　JH

英國磨刻與切割

英國玻璃因為含鉛量高，特別適合做切割設計。許多位於斯托布里治的玻璃廠，包括Stourbridge（商標名稱為Tudor Crystal）、H.G. Richardson以及Harbridge Crystal，都在兩次大戰之間推出適於收藏的系列商品。位於格洛斯特的Tutbury玻璃廠與愛丁堡和利斯的Flint玻璃公司也有同樣做法。有些玻璃廠在1920年代開始加上酸蝕標記，以與仿製品區隔。

威廉·威爾森融合色彩與切割，為白修士（見52~53頁）創作出特色鮮明的裝飾藝術作品。Stevens & Williams則推出切割、套色與有色玻璃產品。

金黃琥珀色玻璃花瓶　威爾森設計，
白修士製作。出處：Cargin Morley
Collection。1935~37年。19公分。
350~450英鎊　　　　　　　　　**JH**

白修士透明玻璃束口瓶狀花器
飾有兩組水平條紋，花紋編號9136。
1930年代末。21.5公分。
250~350英鎊　　　　　　　　　**JH**

無標記淺缽　墨瑞製作，透明玻璃上裝飾著波浪斜線。
1930年代，寬25.5公分。
300~400英鎊　　　　　　　　　　　　　　　　　　**JH**

Stourbridge切割玻璃花器　庫寧為
Tudor England設計，飾有風格化的首蓿
與草形花紋。約1950年。高25.5公分。
500~700英鎊　　　　　**JH**

凹刻與切割水瓶（兩個為一對）
洛伊德為Crystal玻璃廠設計。1950年代。
高35公分。
300~400英鎊（一對）　　**JH**

白修士有底座花器　刻有斜透鏡與波浪紋，花紋編號C3或C4。
可能是威爾森設計。1940年。高19公分。
500~600英鎊　　　　　　　　　　　　　**JH**

蘇格蘭切割玻璃花器　玻璃面上有斜接切割成的風格化草葉圖案，有「E & L」標記。1940年代末。高16.5公分。

200~300英鎊　　　　　　　　　　JH

深切割花器　以垂直凹槽區隔出三面裝飾繁複的玻璃面板，有「Richardson」標記。約1930年。高20.5公分。

200~300英鎊　　　　　　　　　　JH

Stevens & Williams綠色與透明玻璃切割花器　飾有葡萄與花卉基本圖案。約1935年。高13公分。

100~150英鎊　　　　　　　　　　JH

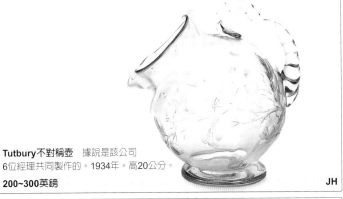

Tutbury不對稱壺　據說是該公司6位經理共同製作的。1934年。高20公分。

200~300英鎊　　　　　　　　　　JH

John Walsh Walsh 玻璃廠

John Walsh Walsh玻璃廠於1851年在伯明罕成立。他們善用品質優異的鉛水晶，製造出傳統的切割與磨刻紋路餐具及裝飾玻璃。在1930年代，他們一洗陳舊形象，推出一系列飾有淺切割花紋的有色切割玻璃，和法克哈森（1906～92年）設計的現代切割與磨刻玻璃。法克哈森已成為該公司裝飾藝術類產品的代名詞。他從製圖員轉任磨刻師傅，做過切割玻璃與磨刻玻璃設計，最後才將兩者合而為一，創造出廣受喜愛的圖樣，例如肯德爾、葉片和奧巴尼（右圖）。這些圖樣都使用在餐具及花瓶上。

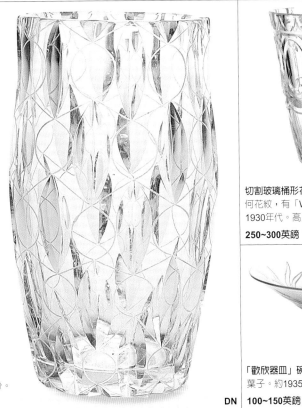

切割玻璃桶形花瓶　飾有卵形與凹槽組成的幾何花紋，有「Walsh Birmingham」標記。1930年代。高16.5公分。

250~300英鎊　　　　　　　　　　JH

奧巴尼花器　法克哈森設計，飾有交錯的橢圓形面板，署有「Clyne Farquharson NRD 40」。1940年代。高24.5公分。

400~500英鎊　　　　　　　　　　DN

「歡欣器皿」碗　以凹刻及磨刻表現飄拂的葉子。約1935年。寬25公分。

100~150英鎊　　　　　　　　　　JH

中歐磨刻與切割

波希米亞的玻璃廠於19世紀中葉，將色彩與精湛的切割技藝合而爲一，運用在套色及鑲嵌玻璃上，這個做法一直延續到了20世紀。Haida與Zweisel玻璃廠運用此法，生產普利旭（1880~1949）和默德（1877~1948）等「維也納工坊」成員設計的作品。

1930年代，因爲捷克裝飾藝術風格的切割玻璃廣爲流行，於是，在反映20世紀各種風格演變的玻璃形式與切割上，幾何與有稜有角的形狀成爲主流。到了1950年代，捷克國營玻璃廠的工匠，終於得以發揮出他們所傳承的精湛切割與磨刻手藝。

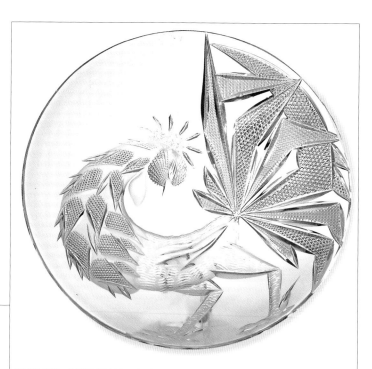

捷克裝飾盤 以鑽石切割法，在透明玻璃上勾勒出生氣勃勃的風格化小公雞，也加上磨刻的明暗效果。1950年代。寬36公分。

1,200~1,500英鎊 JH

波希米亞透明玻璃花器 外形成管狀，模鑄與磨刻出若隱若現的女性軀體。1905年。高26.5公分。

100~200英鎊 MW

圓柱形花器 淺琥珀色玻璃外以藍色玻璃套料，飾有垂直與水平切割凹槽，可能是捷克製品。1930年代。高30.5公分。

90~150英鎊 DN

捷克吹模平底玻璃杯 杯緣呈起伏階梯狀，藍色玻璃外以透明玻璃套色，四面切割出紙牌的菱形圖案。1930年代。高25公分。

220~260英鎊 JH

有腰身廣口酒杯形玻璃花器　Haida旗下的Johann Oertel 公司製作，透明玻璃上切割出花瓣與葉片基本圖案，黑、黃、藍三色釉彩上色，瓶口貼金。約1920年。高13.5公分。

350~450英鎊　　　　　　　　　**QU**

喇叭形花瓶　Haida製作，屬普利旭風格，瓶身經模鑄、切割出垂直與水平肋狀的幾何花紋。約1910年。高20公分。

250~350英鎊　　　　　　　　　**QU**

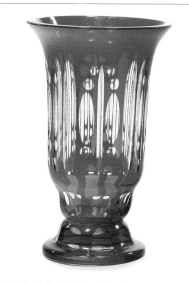

「蔡司水晶」有底座花瓶　默德設計，透明玻璃以藍色玻璃套料，切割出重複的環形與橢圓形幾何花紋。約1910年。高17公分。

80~140英鎊　　　　　　　　　**FIS**

摩澤玻璃工作坊

玻璃磨刻師傅路威格‧摩澤（1833~1916）於1857年，在卡爾斯巴德（Karlsbad）成立摩澤玻璃裝飾坊（Moser of Karlsbad）。到了1920年代，摩澤玻璃廠已成為波希米亞一地產量最大的玻璃廠。他們的玻璃產品風格多樣，但最著名的還是精良的切割、磨刻與彩繪技術。摩澤的拿手絕活，乃多面切割與一種以酸蝕、貼金與磨光造成花紋的裝飾技法（Oroplastic），通常環繞在深藍色和紫色玻璃上作為飾帶。至於以少女、半人馬與戰爭場景為主題的基本圖案，則更強調出此類作品的古典氣息。Moser藉由收購其他大玻璃廠，與「維也納工坊」建立起關係，並得以與其他重要設計師合作。

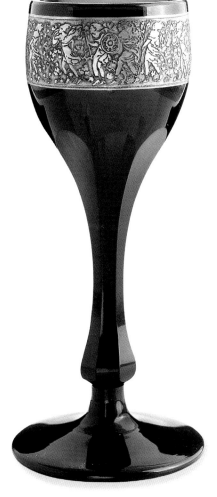

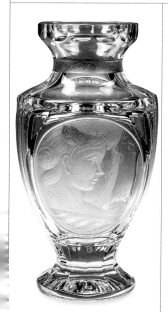

瓶狀花器　飾有切割花卉裝飾、兩幅蝕刻少女胸像，以及貼金瓶頸。1920年代。高23.5公分。

180~240英鎊　　　　**BMN**

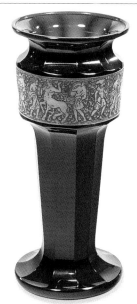

十角柱狀花器　紫色玻璃瓶身，瓶肩飾帶為亞馬遜戰士與半人馬交戰圖。1920年代。高24公分。

270~320英鎊　　　　**FIS**

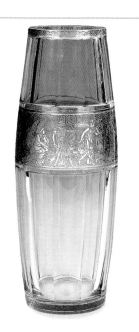

多面切割花器　瓶口與瓶底貼金邊，中間有一圈磨刻貼金花卉飾帶。1920年代。高42.5公分。

340~400英鎊　　　　**BMN**

紫色玻璃高腳杯　六面形長杯柄，磨刻貼金飾帶上為亞馬遜戰士置身枝葉間的圖案。1920年代。高19公分。

150~180英鎊　　　　**FIS**

北歐磨刻與切割

北歐的自由設計師，應用製圖、繪畫與雕塑專長，創造出獨特的切割與磨刻風格。這股風潮由1920年代起穩定發展，直到1950年代及1960年代臻至高峰。

歐樂福玻璃廠創先開發磨刻技術，以及以切割與磨刻為基礎的繁複技法，例如「艾麗兒」及「格拉爾」（見177頁）。1925年，瑞典設計師蓋特與賀德（見176頁），在巴黎裝飾藝術博覽會獲得如潮好評，他們的作品發揮出歐樂福玻璃的優異質地，以及磨刻師傅的高超技藝。然而，這兩人的風格截然不同：蓋特偏愛華麗豐富的具象設計，經常精雕細琢出肌理分明的裸露形體；賀德則醉心現代主義，創作出簡明的風格化設計。

賀德與葛斯塔夫·柏奎斯特，兩人協力開發出「艾麗兒」玻璃，是歐樂福玻璃廠中的技術與藝術創新人才。

裝飾藝術時期

1920年代時，布滿繁複磨刻圖案的薄壁透明玻璃大為流行。到了1930年代，受到現代主義「少即是多」的信條所影響，流行風格轉變為僅做重點裝飾的厚壁玻璃。

設計師紛紛採取新的方式，兼用切割與磨刻來做裝飾。他們依形狀決定裝飾風格，並且以巧妙的手法搭配

透明玻璃與磨刻圖案，或是以蝕刻的無光器面配上磨光玻璃，造成不同的視覺效果與氛圍，玩弄視覺與幻象。以林史德蘭（見42頁）為例，他的作品通常正反面有不同設計，或是在表面散布著切割簡潔的基本圖案，營造出風吹或動態感。這些基本圖案從風格化、詼諧、寫實形象——通常為裝飾藝術風格的少女圖案、動植物與動物（其中以魚類最受歡迎）——到抽象幾何都有。

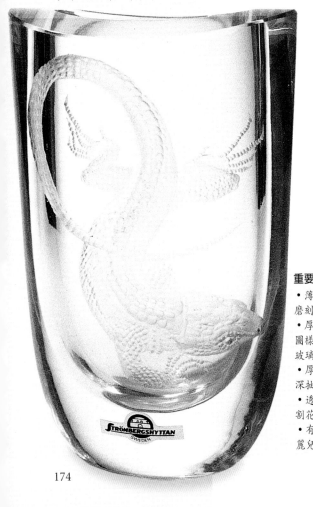

圓身長方形玻璃花瓶
Strömbergshyttan設計，典型的方形切割，有造型瓶口，正面磨刻蜥蜴花紋，附有原廠標籤。1950年代。高25公分。
300~400英鎊　JH

重要風格

• 薄壁透明玻璃器皿，布滿磨刻裝飾。
• 厚壁透明玻璃器皿，植物圖樣搭配磨刻玻璃以及透明玻璃。
• 厚壁透明玻璃器皿，飾有深抽象花紋。
• 透明玻璃器皿，飾有淺切割花紋。
• 有色套色玻璃，採用「艾麗兒」及「格拉爾」技法製作。

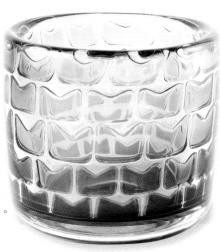

「艾麗兒」套色玻璃花器 朗丁為歐樂福設計，將困在透明藍黃色漸層玻璃中的氣泡拉成不規則方形。磨刻，有日期。1972年。高14公分。
600~800英鎊
BONBAY

北歐設計師很快就適應了裝飾藝術風格。他們採用黑色與透明玻璃的搭配，徹底發揮切割透明玻璃的反射與折射效果。蓋特爲歐樂福所製作的一系列花瓶，使用厚實的透明玻璃，再加上深切割紋和磨光的環形切割裝飾。北歐設計師對切割圖案一向採謹慎克制的態度。他們慎選位置，避免濫用抽象裝飾，也因此得以維持和諧，含蓄優雅的形象，這也正是影響深遠的北歐現代風格的兩大特色。

戰後設計

在1950年代的米蘭設計三年展上，贏得壓倒性勝利的芬蘭設計師維卡拉與沙帕尼瓦，將切割與磨刻視爲作品形體的一部分，而非僅僅是表面裝飾（見182頁）。瑞典歐樂福玻璃廠的設計師也抱持同樣想法。戈登（1926年生）運用簡單的不對稱線條切割，讓一般的透明玻璃改頭換面。朗丁（1921~92）同樣利用巧妙配置的抽象磨刻，讓優雅卻失之平凡的形體多了變化。她將環形基本圖案配上抽象的交叉切割紋，兼用磨光與未磨光的細部裝飾製造對比。她的磨刻圖樣除了抽象花紋，也有風趣幽默的風格化人物動物造型。朗丁與艾娃・英格朗（Eva Englund，1937年生）對「艾麗兒」及「格拉爾」技法漸漸培養出自己的詮釋方法，創造出獨具特色的現代主義風格作品。

1925年的巴黎裝飾藝術博覽會，是北歐玻璃的里程碑，歐樂福設計師蓋特與賀德更是因此聲名大噪。

廣口透明玻璃花瓶 維卡拉為伊塔拉設計，厚重底座，表面深磨刻出螺紋，底部署有「Tapio Wirkkala-Iittala」。約1950年。高16公分。
350~450英鎊 BK

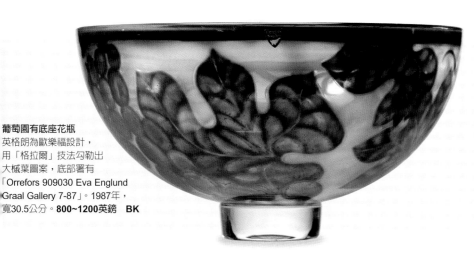

葡萄園有底座花瓶 英格朗為歐樂福設計，用「格拉爾」技法勾勒出大楓葉圖案，底部署有「Orrefors 909030 Eva Englund Graal Gallery 7-87」。1987年，寬30.5公分。**800~1200英鎊 BK**

1898 約翰・山繆森於瑞典斯莫蘭成立歐樂福玻璃廠，製造玻璃瓶與餐具。

1914 從高斯塔招聘老經驗的吹玻璃師傅，開始製作藝術玻璃。

1916 開發出「格拉爾」玻璃。蓋特加入歐樂福，賀德也於隔年加入。

1922 歐樂福成立玻璃磨刻專門學校。

1925 歐樂福磨刻玻璃在巴黎裝飾藝術博覽會贏得好評。

1928 林史德蘭加入歐樂福。

1937 開發出「艾麗兒」技法。

1990 歐樂福與高斯塔─百達合併。

Orrefors 歐樂福

歐樂福玻璃廠在瑞典闖出一條科技與藝術之路，
也是建立北歐風格、將之推上20世紀
玻璃設計浪潮頂端的大功臣。

歐樂福很快地竄升為瑞典兩大玻璃霸主之一，其成功來自兩方人才的結合，一方是專心致志、技術高超的工作團隊，另一方則是來自不同玻璃廠、有不同藝術背景的優秀設計師。吹玻璃師傅納特・柏奎斯特（1873~1953）以其技術專業，協力開發出劃時代的「格拉爾」技法，頓時蔚為玻璃製作的主流，直到1920年代，輪雕成為技術新寵取而代之。

1925年，蓋特與賀德為歐樂福設計的輪雕玻璃作品，在巴黎裝飾藝術博覽會贏得了國際讚譽，稱呼他們的風格為「瑞典式優雅」。

1930年代起，林史德蘭

（見42頁）帶領該公司，推出一系列美不勝收的裝飾設計，在厚壁透明玻璃器皿上，精心妝點著銅輪磨刻的新穎裝飾藝術圖案。夥同吹玻璃師傅葛斯塔夫・柏奎斯特與雕塑家歐斯卓姆，三人一起成就了另一項技術突破：「艾麗兒」玻璃。

出身自歐樂福玻璃磨刻學校的設計師，承襲了技術與藝術發展相輔相成的做法。例如龐克維斯特（1906~84），他創造了使彩色線條與細小泡泡組成一美妙網路的「卡拉卡」（Kraka）與冷熱工技法「拉芬納」玻璃，同樣設計出實

上圖：透明玻璃碗 賀德設計於1953年，橢圓形碗身有明顯的碗緣，磨刻著波浪狀羽毛花紋。1954年。高13公分。
500~700英鎊　JH

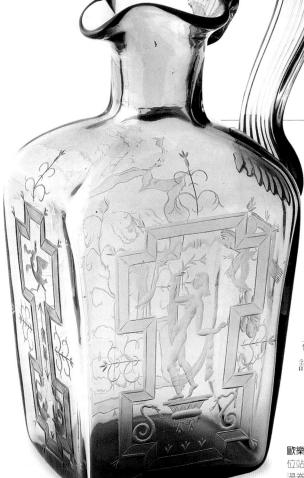

賀德與蓋特

蓋特（1883~1945）與賀德（1883~1980），將歐樂福玻璃推上國際舞台，但兩人的作風卻截然不同。活躍外向的蓋特，偏愛的是連結起19與20世紀風格的新古典式磨刻圖案。賀德則精於拉製線條，作品多採精巧的圖畫風格與簡約優雅的形體，反映了新興的裝飾藝術風格對他的影響。賀德與蓋特彼此截長補短，創作出經典又實用的餐具，以及飾有磨刻的展示花器，使得歐樂福在1925年的巴黎裝飾藝術博覽上會贏得極高評價。

歐樂福長方形壺 蓋特的作品，磨刻了一位站在底座上跳舞的女士，飾邊外環繞著渦卷形的葉紋。1927年。高22公分。
1,000~2,000英鎊　LN

賀德與蓋特在歐樂福工作室，攝於1928年

「格拉爾」與「艾麗兒」技法

「格拉爾」是歐樂福於1916年研發出的技法，名稱取自傳說中盛裝耶穌血液的酒杯，也就是聖杯。所謂「格拉爾」玻璃，就是在兩層透明玻璃之間，懸浮著有色的裝飾圖案。製作時先各取一分清水晶挑料，與一分有色玻璃挑料。吹玻璃師傅用有色玻璃包住透明玻璃，做成套色玻璃，然後形塑成子彈狀的素材。等玻璃冷卻後，再於有色玻璃上磨刻或蝕刻，形成浮雕圖案。接著重新加熱素材，使裝飾圖案軟化、服貼，然後才包上另一層清水晶，再度加熱、

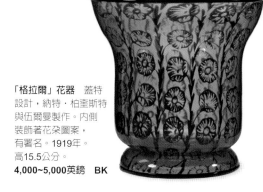

「格拉爾」花器 蓋特設計，納特・柏奎斯特與伍爾曼製作。內側裝飾著花朵圖案，有署名。1919年。高15.5公分。
4,000~5,000英鎊 BK

「艾麗兒」花器 朗丁設計，中間環繞著重複的圓形、方形與三角形圖案，有署名。1976年。高15.5公分。
400~500英鎊 BK

吹製成所欲的形狀。此一步驟將使原始設計脹大變形，懸浮在兩層透明玻璃之間。

「艾麗兒」技法則取名自莎翁劇作《暴風雨》中的精靈角色，據傳為1937年時偶然發現的。製作時，同樣先在一層有色玻璃外包上透明玻璃，但以噴砂製造出溝槽或孔洞，形成圖案的部分元素。如此一來，在敷上外層透明玻璃時，會將空氣保留其中，這些氣泡於是成為設計的一部分。

靈感來源

歐樂福的主要設計師各有不同的背景及稟賦，因此他們的靈感來源與設計既多元又豐富。舉例來說，賀德曾在巴黎接受馬諦斯指導，深受野獸派畫風啟迪；蓋特則從神話和早期義大利畫家擷取靈感；林史德蘭擁抱現代，使用當代的基本圖案；龐克維斯特則創造了「卡拉卡」技法，還根據古老北歐傳說中的漁網創作出一系列磨刻作品。

水底主題

設計師以一系列著名的水景設計，來強調歐樂福玻璃的深度與清澈質地。賀德設計了魔法般的「游魚格拉爾」花紋，讓魚和水草看似漂浮於凝結的時空中。林史德蘭設計的水底主題花器，則利用自由吹製，製造出水紋波動效果，再配以磨刻。

用又不失典雅的餐具。另一例為磨刻師傅蘭伯格（1907~91），以雅致的高腳玻璃器皿，為技術專業與創意設計搭起了橋樑。他也創造出經典的「鬱金香玻璃」系列，以由寬漸細的形狀，表現出迪奧曲線優美的「新面貌」。

歐樂福首位女性設計師朗丁（1921~92），也同樣具有多變的設計風格。從簡單優美的吹製形體，如蘋果花器（1955，見44頁），到具象詼諧的磨刻圖案、抽象切割設計，以及獨具個人風格的「艾麗兒」技法（見上欄）。

歐樂福持續與背景各異的設計師合作，而這些設計師，例如英格朗（1937年生，見202頁），則不斷推出藝術玻璃及餐具的設計。他們勇於去探索並重新詮釋歐樂福早期的突破性技法，例如「格拉爾」及「艾麗兒」技法。

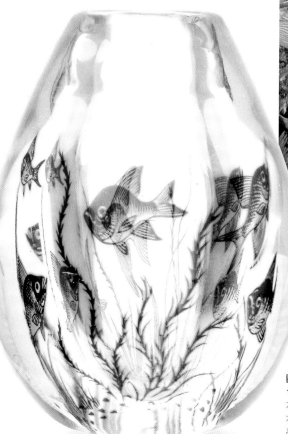

歐樂福「格拉爾」花器 設計於1937年，內部以水草與一隻魚構成水族箱設計，套色玻璃的反光使魚和水草產生倍增效果。約1950年。高20公分。**600~800英鎊 JH**

磨刻盤 蓋特設計，拉夫葛倫磨刻。喇叭狀盤身環以一圈飾帶，圖案為風格化的舞者，手持絲帶在枝葉間舞動，署有「Orrefors. S.Gate.Th.L.」。1929年。高37.5公分。

2,000~2,500英鎊 BK

有底座切割玻璃碗 碗身垂直劃分為數段，每一段都有半圓形狀切割。1930年代。高13公分。

150~200英鎊 JH

切割玻璃碗 半球形碗身深切割成好幾面，署有「Orrefors LA355」與日期。1931年，寬12公分。

100~150英鎊 JH

束口瓶與瓶塞 賀德設計，透明玻璃瓶身輪刻著人物與一面牆，附有原版的長方形瓶塞。約1970年。高24公分。

400~600英鎊 BONBAY

「艾麗兒」玻璃花器 歐斯卓姆設計，花器內部圖案包括氣泡、彈吉他的鳳尾船夫、女性胸像、波浪以及花朵。有署名。1940~60年代。高17公分。

2,000~3,000英鎊 QU

「艾麗兒」花器 歐斯卓姆設計，橢圓形瓶身搭配厚重的透明玻璃底座，內部為斜倚的女性圖樣。1930年代。高17公分。

3,500~4,500英鎊 LN

歐樂福磨刻花瓶 龐克維斯特設計，圓柱形瓶身細緻地磨刻著人物注視飛越頭頂的鳥兒。1950年代。高22.5公分。

80~120英鎊 JH

歐樂福美人魚花瓶 林史德蘭設計。1930年代。高22公分。

1,000~1,500英鎊 LN

拉芬納（冷熱工技法）

龐克維斯特擷取傳統歐樂福的精緻裝飾，運用在「拉芬納」玻璃上。拉芬納原文Ravenna一詞，是受到色彩繽紛的義大利馬賽克鑲嵌與鑲嵌玻璃啓迪而命名。龐克維斯特約在1948年創造出這個手續繁複的技法：先在一層透明玻璃上以一層有色玻璃（以鈷藍色爲多）套色，再以噴砂穿透表層的有色玻璃形成圖案，繼而在透明玻璃上的凹陷及溝槽中，填入有色玻璃碎，再覆蓋上一層透明玻璃，封住裡面的圖案，最後再加熱、塑形即告完成。

「拉芬納」碗 龐克維斯特設計，橢圓盤狀的碗緣呈厚實波浪狀，內部飾有重複的方塊花紋，署有「Orrefors Ravenna Nr：1864 Sven Palmqvist」。1961年。長25.5公分。**500~700英鎊** BK

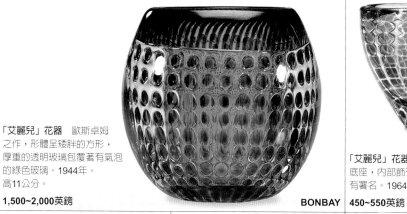

「艾麗兒」花器　歐斯卓姆
之作，形體呈矮胖的方形，
厚重的透明玻璃包覆著有氣泡
的綠色玻璃。1944年。
高11公分。

1,500~2,000英鎊　　　　**BONBAY**

「艾麗兒」花器　朗丁之作，具有厚重
底座，內部飾有垂直拉曳成的形狀，
有署名。1964年。高15.5公分。

450~550英鎊　　　　**BK**

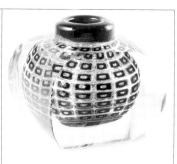

橢圓「艾麗兒」花器　歐斯卓姆設計，
具有厚實的瓶口，內部飾以氣泡，
有署名。1944年。高14公分。

2,000~3,000英鎊　　　　**BK**

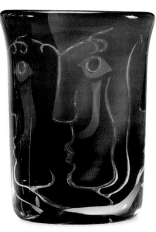

臉孔「艾麗兒」花瓶　朗丁設計，瓶口
略呈喇叭狀外擴的圓柱形體，內部裝飾
有藍色人形圖樣，有署名。
1969年。高17公分。

1,500~2,500英鎊　　　　**BK**

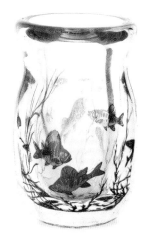

「格拉爾」花瓶　賀德設計，束腰圓柱
形體，內部為魚與水草構成的水族箱景
象，底部有署名。1944年，18.5公分。

500~700英鎊　　　　**FIS**

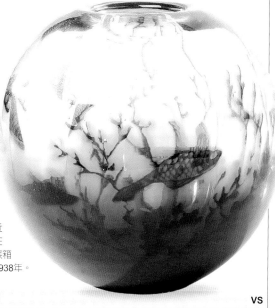

「格拉爾」花瓶
賀德之作，形體近
圓球形，飾有魚在
水草間悠游的水族箱
景象；有簽署。1938年。
12.5公分。

2,000~3,000英鎊　　　　**VS**

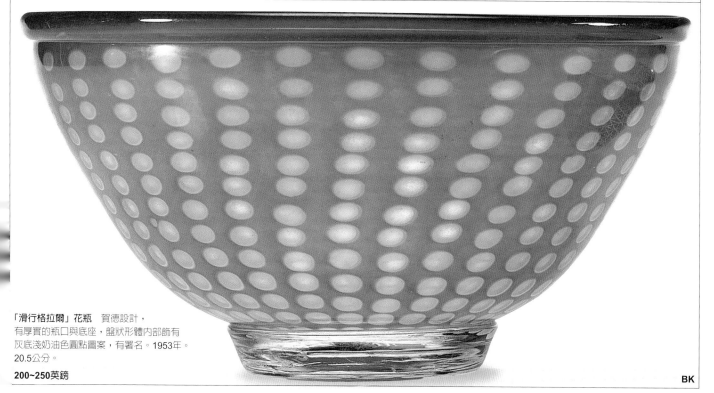

「滑行格拉爾」花瓶　賀德設計，
有厚實的瓶口與底座，盤狀形體內部飾有
灰底淺奶油色圓點圖案，有署名。1953年。
20.5公分。

200~250英鎊　　　　**BK**

Kosta Boda
高斯塔－百達

百達玻璃廠（見42頁）在博爾（1929~50年任藝術指導）和林史德蘭（1950~73年任藝術指導）相繼加入後，終於擺脫了知名競爭對手歐樂福的陰影。在他們的影響下，獨具北歐現代風格的切割與磨刻、酸蝕玻璃終於開花結果。林史德蘭更為切割與磨刻藝術玻璃，製作出豐富多變的具象及抽象設計。百達的玻璃製品通常附有標記，其中又以林史德蘭的設計最為搶手——只要磨刻保存良好。

三角形透明玻璃展示作品 林史德蘭設計，飾有風格化的舞者形體，木頭底座。20世紀末。高37.5公分。

500~800英鎊 **DRA**

「沐浴」透明玻璃花器 林史德蘭設計，側邊為特殊形狀，磨刻有曲線狀人體踏入水中的圖案。1950年代。高21公分。

180~220英鎊 **JH**

切割與雕刻花器 幾何形設計。約1960年。高15.5公分。

200~300英鎊 **JH**

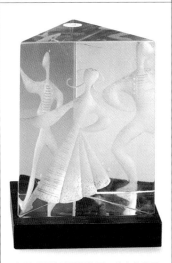

三角形透明玻璃展示作品 林史德蘭設計，飾有風格化舞者，下接木頭底座。20世紀末。高37.5公分。

250~350英鎊 **DRA**

岩石紋理碗 林史德蘭設計，模仿史前山洞壁畫風格，磨刻著狩獵的原始人，底部署有「Kosta LS 502」。1950年代。寬26公分。

600~800英鎊 **BK**

夏蘭達

儘管世人對夏蘭達所知不多，但他留下的獨特作品，在收藏市場卻愈來愈搶手。他從1881年開始為高斯塔工作，可能擔任工作坊經理的職位，直到1925年為止。之後他自立門戶，嘗試各種風格，但還是以具象設計為主。他特別精於製造動感，利用風格化的人形達成效果，或是在比較厚的玻璃上，以深磨刻與柔和的霧面在雙面做裝飾，形成動感效果。雖然夏蘭達的名氣不大，但他的作品（通常有署名）適足以代表北歐設計的兩大主流風格，而且憑著強烈的生命力及獨特性，讓這些作品具有極驚人的魅力。

「美人魚」磨刻厚重長方形花瓶　夏蘭達設計。設立自己的玻璃廠前，他曾在百達工作過。1930年代。高16.5公分。

280~320英鎊　　　　　　　　　　　　　　　　　　　**JH**

具有厚重底座的花瓶　林史德蘭設計：表面呈岩石質感，磨刻有史前山洞壁畫風格的原始人物；簽署著「Kosta LS 503」。約1950年。高20.5公分。

2,000~2,500英鎊　　　　　　　　　　　**VS**

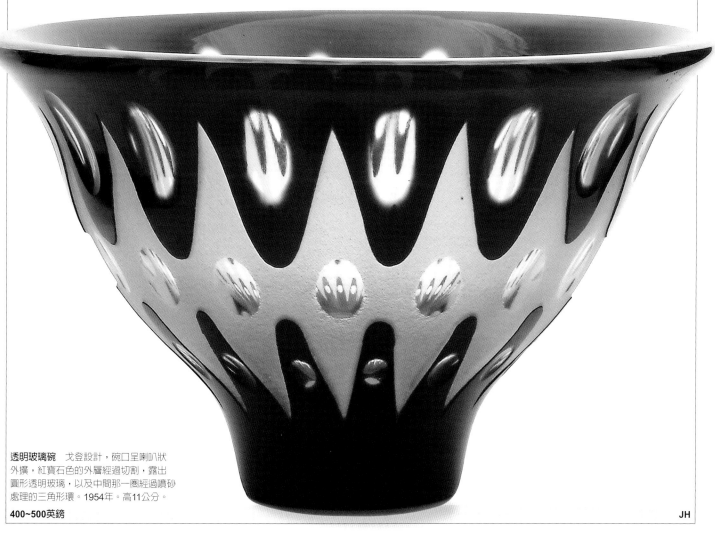

透明玻璃碗　戈登設計，碗口呈喇叭狀外擴，紅寶石色的外層經過切割，露出圓形透明玻璃，以及中間那一圈經過噴砂處理的三角形環。1954年。高11公分。

400~500英鎊　　　　　　　　　　　　　　　**JH**

北歐磨刻與切割

北歐切割與磨刻玻璃在兩次大戰之間與戰後,前後流行過兩種風格。一種是具象的磨刻圖案,通常包括當代的基本圖案,另一種是簡約的抽象風格,靈感來自於自然景色的形狀與質地。由於設計師游走不同玻璃廠與各個國家,因此在各家廠商的透明玻璃製品上,都能看到共同的北歐風格,包括瑞典兩大龍頭,歐樂福與百達;其他瑞典企業,例如亞弗斯(Åfors,1876年成立)、Johansfors(1889~1990年,1992年復業)和Strömbergshyttan(1933~79);芬蘭的伊塔拉、紐塔雅維和里希馬基玻璃廠;丹麥的侯姆加爾(見46頁),還有挪威的Hadeland(1762年成立)。

圓柱形透明玻璃束口瓶 伊塔拉製作,磨刻有湖面上的帆船,附有原版的瓶塞。1930年代。高26公分。

150~200英鎊 JH

伊塔拉磨刻與切割

1940年代末,芬蘭的伊塔拉玻璃廠(見49頁)成為北歐設計的先鋒。在1951年和1954年,該公司橫掃米蘭設計三年展,於是在全球聲名大噪。其中兩位設計師的作品居功厥偉,即維卡拉(1915~85)和沙帕尼瓦(1926年生)。他們從芬蘭的景觀擷取靈感,設計出透明玻璃上的有機形體。這些作品上裝飾著抽象的切割與磨刻圖樣,成為整個形體的一部分。

維卡拉曾受過雕塑與木雕訓練,將玻璃的切割線條當成木頭的紋路,能用來加強、突顯形體,並為表面增添變化。因此,維卡拉最具代表性的「酒杯磨菇」花器(1946年),和其他隨之衍生的作品,都具有雕塑般的細緻切割線條,以及類似雞油菌形狀與菌褶的柔和曲線。同樣的,他的無光與磨光葉狀碗,都切割著仿自自然脈絡的線條。

切割也能產生抽象的質地與特殊表面效果,例如在平滑的吹模玻璃上飾以梳狀切割紋,或許多器皿使用銅輪在表面切割出淺淡、未磨光的線條。這些手法能營造出微妙的表面質感,使形體顯得柔和,和閃亮的內裡形成對比,造就似雨或霧般的柔光效果。

葉形盤 維卡拉為伊塔拉設計 透明玻璃,表面有極細的切割線條,署有「Tapio Wirkkala-Iittala」。1950年代。寬18公分。

300~400英鎊 JH

透明玻璃花器 厚實的玻璃瓶身輪雕著一系列平行的斜線,卡伊·法蘭克為Nuutajärvi-Notsjö所設計;底部有磨刻與日期。1953年。高8公分。

100~150英鎊 JH

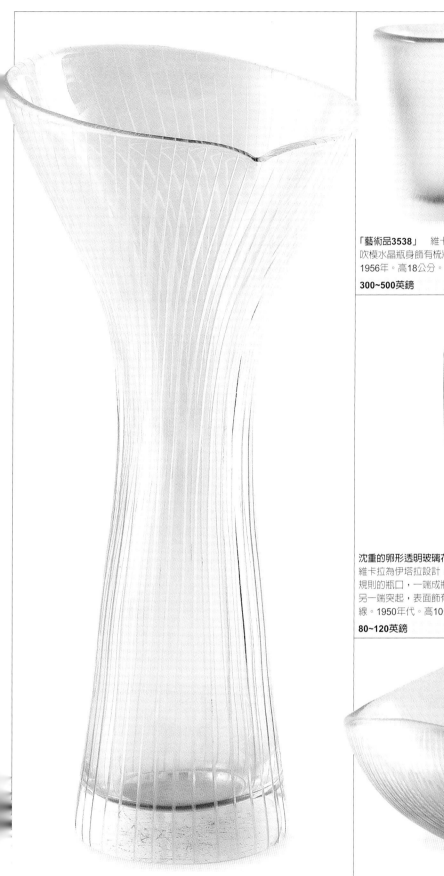

「藝術品3538」 維卡拉為伊塔拉設計，吹模水晶瓶身飾有梳狀切割細線。1956年。高18公分。

300~500英鎊 BONBAY

錐形吹模玻璃花器 戈登為亞弗斯設計，瓶底為一段斜面。1950年代。高25公分。

200~300英鎊 JH

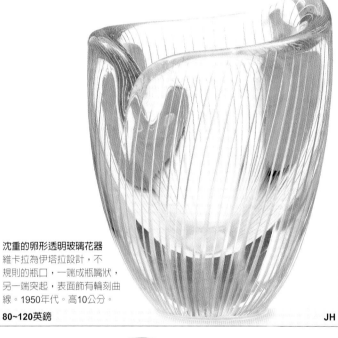

沈重的卵形透明玻璃花器 維卡拉為伊塔拉設計，不規則的瓶口，一端成瓶嘴狀，另一端突起，表面飾有輪刻曲線。1950年代。高10公分。

80~120英鎊 JH

「幼馬蹄」大型花器 維卡拉為伊塔拉設計，由粗漸細、頂端再次展開的吹模水晶瓶身，表面飾有切割線條，底面有磨刻。1951~59年。高25公分。

200~250英鎊 BONBAY

捲曲葉片花器 維卡拉為伊塔拉設計，以自由吹製的清水晶製成，表面的精細切割紋路與弧形形體相呼應，底面有磨刻。1953~59年。高25公分。

350~400英鎊 BONBAY

Steuben 斯托本

自從1932年開發出新的鉛水晶後,斯托本玻璃廠(見122頁)即創作出一系列令人讚嘆的磨刻透明玻璃作品,也使該公司形象大幅提升。這些厚壁作品,以無光的銅輪磨刻圖案,裝飾晶瑩的玻璃,反映出北歐的影響。雕塑家沃爾(1904~63)為他們設下了高標準,其他優秀的藝術家則接受委託設計作品,通常成套以限量推出,例如集結了1940年水晶博覽會27位藝術家的作品,其中包括馬諦斯、歐姬芙,以及俄裔畫家兼設計師契利特切夫。

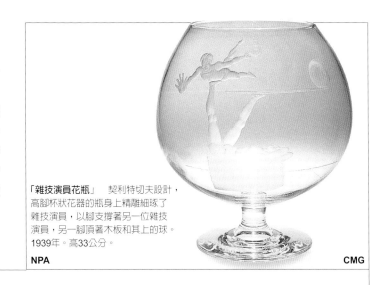

「雜技演員花瓶」 契利特切夫設計,高腳杯狀花器的瓶身上精雕細琢了雜技演員,以腳支撐著另一位雜技演員,另一腳頂著木板和其上的球。1939年。高33公分。

NPA · · · · · · · · · · · · · · · · **CMG**

「西班牙噴泉」花器 默海·勃恩爵士設計,吹模瓶身飾有人群圍繞噴泉的圖案。1939年。高29公分。

NPA · · · · · · · · · · · · · · · · **CMG**

「穀倉外的景象」花器 伍德為斯托本設計,有厚重的底座,瓶身磨刻著一位女子拿碗餵鴨的景象。1939年。高33公分。

NPA · · · · · · · · · · · · · · · · **CMG**

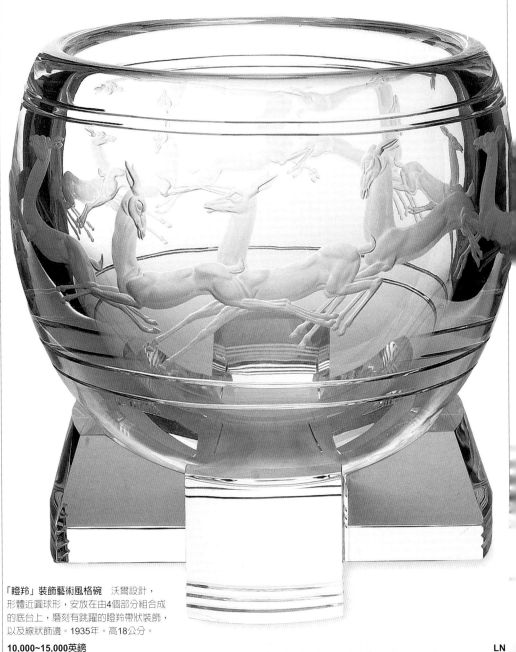

「瞪羚」裝飾藝術風格碗 沃爾設計,形體近圓球形,安放在由4個部分組合成的底台上,磨刻有跳躍的瞪羚帶狀裝飾,以及線狀飾邊。1935年。高18公分。

10,000~15,000英鎊 · · · · · · · · · · · · · · · · **LN**

「生命之樹」展示作品
藍達設計，僅此一件。抽象
的形體伸出弧形枝幹，磨刻
有波拉德（Donald Pollard）
設計的亞當與夏娃圖形。
1959年。高37公分。

NPA　　　　　　　　　　　**LN**

「亞當與夏娃」有底座廣口瓶
沃爾設計，附瓶蓋，錐形瓶身磨刻有亞當與夏娃，立於風格化的植物兩旁。
1936年。高40.5公分。

5,000~8,000英鎊　　　　　　**LN**

「半人馬與獨腳獸」花器　尚·休果設計，吹模塑形的碗身有一對把手，
磨刻有持矛的半人馬、獨腳獸與樹。1939年。高29公分。

NPA　　　　　　　　　　　**CMG**

香水瓶

20世紀，香水業日趨商業化，知名玻璃廠受其委託，製造奢華、富於創意的香水瓶，幫助香水公司在競爭激烈的市場中建立品牌形象。

法國香水業者帶動起這種風潮，其他國家的製造廠也希望能打響名聲，因此也爲產品取法文名字，甚至委託法國人設計香水瓶。這些設計反映出當代的流行，以及玻璃廠本身的風格。因此，蓋雷（見76頁）以生產線量產時髦的浮雕香水瓶，裝飾著有機的新藝術基本圖案。Baccarat（1764年成立）則爲嬌蘭、Caron、Jean Patou等香水業者，製作切割玻璃香水瓶。

1920及1930年代是香水瓶的黃金時代，法國玻璃廠推出奢華無比的作品，反映出「爵士年代」的享樂主義風氣。萊儷的香水瓶以透明玻璃、乳白玻璃、霧面玻璃製成，外型極風格化，並以具戲劇性的新月形瓶塞做出創意的變化。萊儷共爲約60家香水業者生產壓製香水瓶。

捷克玻璃廠製作的香水瓶，屬於繁複的裝飾藝術風格切割玻璃，通常採用透明玻璃或是淡粉紅色玻璃（土耳其藍色和棕色較少見），

附有裝飾繁複的大型瓶塞。其中多數出口到美國，成爲廣受歡迎的禮品。

香水瓶的形狀愈來愈多樣，時裝業者也推出自己的香水品牌。1927年，流亡的俄國王子馬查貝利以專利的王冠形香水瓶，盛裝他的「王室」香水。時尚設計師斯基亞帕雷利則根據美國性感女星梅·韋斯特（Mae West）凹凸有致的身形，爲香水瓶身設計出超現實的線條。

1930年代末期後，因應戰時的種種限制，加上大量生產、塑膠製品通行，香水瓶的設計也隨之改變。1950年代時曾出現過特例，迪奧（1905~57）和巴隆西亞卡（1895~1972）的巴黎世家等法國時裝業者，都採用優雅的切割玻璃香水瓶。

香水瓶若附有原本的包裝盒，對收藏家來說更具魅力與價值。未開封、保留標籤或緞帶的香水瓶亦是如此。

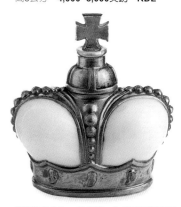

「花蕾之心」香水瓶 萊儷爲香水師法蘭索·柯蒂製作，鑄模壓印有「LALIQUE」字樣。約1915年。高6公分。**4,000~5,000英鎊 RDL**

「瑪莉亞公主」香水瓶 爲馬查貝利王子所製作，不透明白色玻璃，加上金色細部裝飾與紙標籤，網版印刷有「France」字樣。1920年代。高6.25公分。**300~350英鎊 RDL**

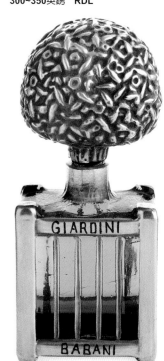

Giardini香水瓶 爲Babani所製作，綠色玻璃，加上貼金與釉彩細部裝飾。約1920年。高11公分。**1,000~2,000英鎊 RDL**

蓋雷香水瓶 飾有花瓣狀的葉片浮雕。20世紀初。高15公分。**800~1,000英鎊 JDJ**

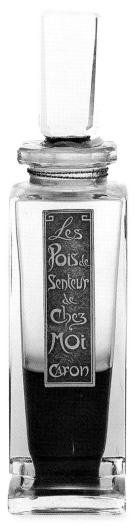

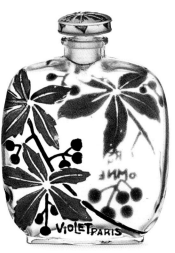

「秋之紫紅」香水瓶　蓋亞德為Violet香水製作，透明玻璃加上彩繪細部裝飾。約1920年。高8.5公分。
450~550英鎊　RDL

「靈魂」香水瓶　萊儷為D'Orsay香水製作，透明玻璃搭配磨砂玻璃，有深褐的古色調。約1915年。高12.5公分。
5,000~6,000英鎊　RDL

「英格麗」香水瓶　清水晶搭配磨砂琥珀色水晶，有網版印刷的橢圓形「Made in Czechoslovakia」標記。1920年代。高14.5公分。**1,000~1,500英鎊　RDL**

捷克冠冕香水瓶　採用青綠色水晶，有網版印刷的圓形「Made in Czechoslovakia」字樣。1930年代。高14.5公分。**350~450英鎊　RDL**

Caron香水瓶　「吾家的香豌豆」香水。1927年。高11.5公分。
100~150英鎊　LB

「驚喜」香水瓶　為斯基亞帕雷利所製作，飾有珍珠光澤的玻璃花卉，封裝在玻璃穹頂與盒子中。1940年代。高12公分。**250~350英鎊　RDL**

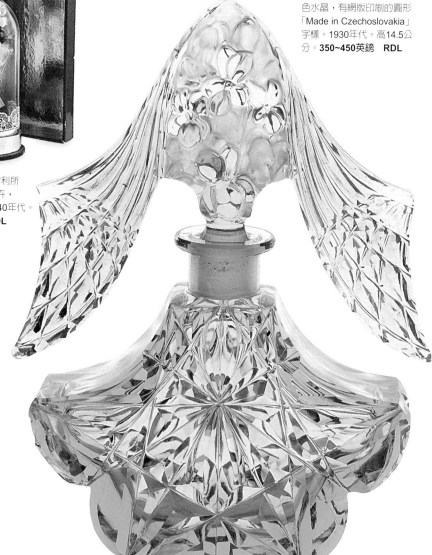

「雙人像，雙人瓶塞」香水瓶　萊儷製作，透明玻璃搭配磨砂玻璃，有深褐的古色調。約1910年。高13.5公分。**5,000~7,000英鎊　RDL**

「嘉年華波斯套組」　契胡利製作。2000年。
寬56公分。價格編碼：**D　HOL**

當代玻璃與
工作坊玻璃

20世紀期間，玻璃的風格、形體和技法，都有了爆炸性的重大改變，而1960年代的「工作坊運動」，更造成了玻璃在製作、收藏與地位各方面有了長足發展。這也使得成千上萬的創意藝術人才，得以親自接觸這種素材，讓玻璃脫離工廠的限制，將創意與表達方式推到出人意料的層次。從1980年代開始，當代的工作坊玻璃被視為真正的藝術，開始在公共收藏與拍賣會上嶄露頭角。也因為收藏者迅速擴增，連帶形成了多樣、活躍的市場。這股熱潮肯定將延燒到21世紀，並持久不衰。

本章節中的玻璃作品，以編碼標示價格範圍：

A	50,000英鎊以上	**D**	20,000~30,000英鎊	**G**	2,000~5,000英鎊
B	40,000~50,000英鎊	**E**	10,000~20,000英鎊	**H**	1,000~2,000英鎊
C	30,000~40,000英鎊	**F**	5,000~10,000英鎊	**I**	1,000英鎊以下

藝術形式凌駕工藝性質

在1960年代之前，玻璃幾乎都在工廠中製作，而且唯有進入玻璃廠工作，才能獲得相關訓練，因為其他地方都沒有玻璃製造課程。然而，陶瓷卻已經有個體製造者進行研發，也漸漸因為限量生產，被視為一種藝術形式，而非單純的工藝品。玻璃卻無此自由，因為玻璃無法在工廠外製作。然而，幾位藝術家開始實驗以低溫燒製玻璃，有些人相信這個做法大有可為，例如美國陶藝家兼教師李特頓等人。

新的玻璃理論

1962年，在俄亥俄州托雷多藝術博物館（Toledo Museum of Art）的研討會上，李特頓將理論化為實際，他設計並建造了一座小型熔爐，用以熔化玻璃。然而，因為配方錯誤，玻璃並沒有正確地熔化。

科學家勒賓諾研究配方後做出了突破，在該年第二次的研討會上，終於獲得良好成果。多虧了托雷多的研討會，「工作坊玻璃運動」（studio-glass movement）於焉誕生。

到了1963年，李特頓在威斯康辛大學，開始教導首批新生代玻璃藝術家，其中包括現在已是全球知名大師的契胡利與利波夫斯基。1967年，同校的賀曼將這些技法傳到英國，倫敦的皇家藝術學院也因此開辦了熱玻璃工作坊。到了1971年，契胡利從威尼斯研習回來，在西雅圖附近成立了極具影響力的皮楚克玻璃學校（Pilchuck Glass School）。該校自此一直主導著工作坊玻璃運動的發展。

當時的玻璃作品，大都以簡略的吹製或塑形而成，因為新生代藝術家還在摸索這種素材。常見的形式為在厚厚的主體上，以外貼、拖或拉等手法製作裝飾，用色乏味、簡單，只以有色及透明玻璃作為變化。

在1960年代末到1970年代期間，藝術家累積了豐富的經驗及技巧，開始發揮創意，製作出色彩斑斕，包含抽象、自然，以及具象形體的作品。

豐富的多樣性

儘管個人收藏者漸增，藝術界卻遲遲不願意把

賀曼工作坊玻璃花器 近似瓶狀的不規則形體，裝飾著色彩繽紛、任意揮灑的螺紋、斑點和條紋，以及泛出虹彩的塊狀區域，底部署有「Samuel Herman」。1980年代。高27公分。
價格編碼：I DN

收藏祕訣

• 1960年代到1980年代之間，各國工作坊玻璃創始人的作品應該非常搶手，價格也不遑多讓。
• 署名與日期通常是辨識作品的唯一根據，但也極易仿造。
• 盡量多看作品，培養認識品質的眼光。
• 新藝術家不斷出現。誰的作品吸引人，代表誰可能最具潛力。

高腳杯狀花器 厄文·愛許設計與製作，飾有紅寶石色的手拉玻璃紋與虹彩，底部署有「Eisch 78」。1978年。高25公分。
價格編碼：I VZ

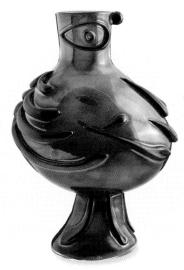

「鴿子」花器 畢卡索設計，慕拉諾島的La Fucina degli Angeli設計工作坊製作。紅色球狀瓶身形成抽象的鳥類形體，纏繞著不透明的暗紫色玻璃條，代表羽毛、眼睛、足部和鳥喙。1962年。高31公分。
價格編碼：F FIS

世界知名玻璃藝術家契胡利，後方為兩座他所設計的獨特
水晶燈，燈上的衆多零件以一具金屬框架組裝成形。契胡利
在1979年的車禍中失去一隻眼睛，因此戴著眼罩。

藝術的新疆界。製作技法如雨後春筍般暴增；
吹製玻璃挾帶雄厚的經驗與技藝，華麗的形體
於是大量湧現。玻璃以磨刻、切割、黏合、畫
上釉彩等方法製造出岩石般的質感，或是結合
金屬、花崗岩等素材。玻璃的視覺可能性也經
過徹底探索，愈來愈多藝術家開始採用優質的
透明的光學玻璃。

當代的工作實務

現在的藝術家大都不再單打獨鬥，反而偏愛
組成團隊。不少玻璃設計師將設計作品交給專
業玻璃廠製作，即使所用的技法及靈感通常與
20世紀初的玻璃大師雷同，作品大都仍充滿現
代感與創新精神。現在所生產的當代玻璃，是
平衡了技法、手藝及創意這三者所得到的產
物。

以下頁次所呈現的藝術品，選自當今幾位頂
尖玻璃藝術家的創作。雖然許多是21世紀初的
作品，但都足以視為今日藝術的絕佳範例。正
如同大師名匠不斷更迭，風格也變幻多端，隨
著新的啓發、形體、顏色或是技法而改變。

玻璃視為新的藝術形式，反而視之為結合新科
技的工藝品。然而，到了1980年代，公共收藏
開始對玻璃產生興趣，工作坊的經營也更為專
業，藝術家除了宣揚作品及理念，也致力於成
功地經營事業。

到了1980和1990年代，快速發展的玻璃市場
更為活絡與多樣，數千位藝術家不斷拓展玻璃

「上揚的波浪」　李特頓之作，透明淡黃色
玻璃搭配窯燒玻璃片，鋁製底座。1974年。
高161.5公分。**NPA　CMG**

「浮現15」（**Emergence XV**）
勒賓諾設計與製作，「浮現」
系列作品之一，呈淚滴形，
內有玫瑰粉紅色的「面紗」。
1973年。高24.5公分。
NPA　V&A

Amsel 艾姆瑟

艾姆瑟（Galia Amsel），1967年出生於倫敦，受訓於倫敦皇家藝術學院。委製客戶包括企業贊助藝術協會獎、庫寶顧問公司獎，以及皇家加勒比海郵輪公司。作品收藏於倫敦的維多利亞及亞伯特博物館（Victoria and Albert Museum）、北愛爾蘭的烏斯特博物館（Ulster Museum）。

「航程五」（**Passage V**） 艾姆瑟之作。2002年。高20.5公分。

價格編碼：**H**　　　　　　　　　　　　　　　　**CG**

Balgavý 貝嘉維

貝嘉維（Miloš Balgavý），1955年生於斯洛伐克的普勒斯堡，受訓於普勒斯堡應用藝術學校。作品收藏於瑞士洛桑的應用藝術設計博物館（Musée de Design et d'Arts Appliqués）、丹麥的愛貝托福玻璃博物館（Glasmuseet Ebeltoft），以及荷蘭阿姆斯特丹的現代藝術博物館（Jan van der Togt Museum）。

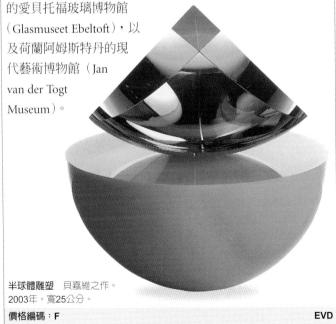

半球體雕塑 貝嘉維之作。
2003年。寬25公分。

價格編碼：**F**　　　　　　　　　　　　　　　　**EVD**

Baldwin & Guggisberg 鮑德溫與顧吉斯堡

鮑德溫（Philip Baldwin），1947年生於紐約，與莫妮卡・顧吉斯堡（Monica Guggisberg）合作搭檔。兩人受訓於瑞典歐樂福玻璃廠，公共收藏作品見於巴黎裝飾藝術博物館（Musée des Arts Décoratifs）、紐約康寧玻璃博物館（Corning Museum of Glass）。作品也在全球許多展覽會展出。

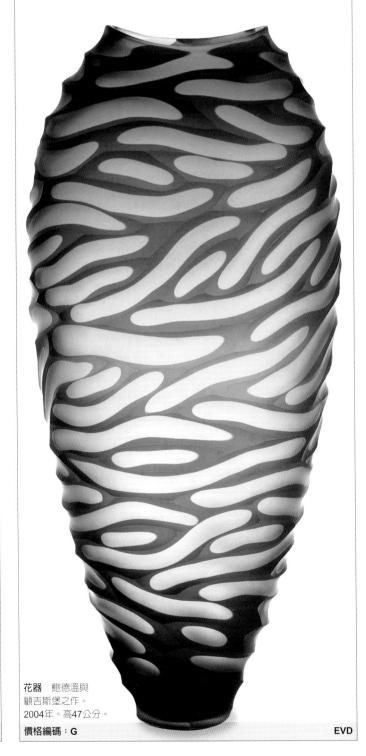

花器 鮑德溫與
顧吉斯堡之作。
2004年。高47公分。

價格編碼：**G**　　　　　　　　　　　　　　　　**EVD**

Bohus 波哈斯

波哈斯（Zoltan Bohus），1941年生於匈牙利卓德，受訓於布達佩斯的匈牙利應用藝術學院，目前擔任該校玻璃系所的主任教授。曾在美國的海巴特藝廊（Habatat Galleries）與海勒藝廊（Heller Gallery）展出。作品收藏於紐約的康寧玻璃博物館、法國的美術館（Musée des Beaux Arts），以及日本的橫濱美術館。

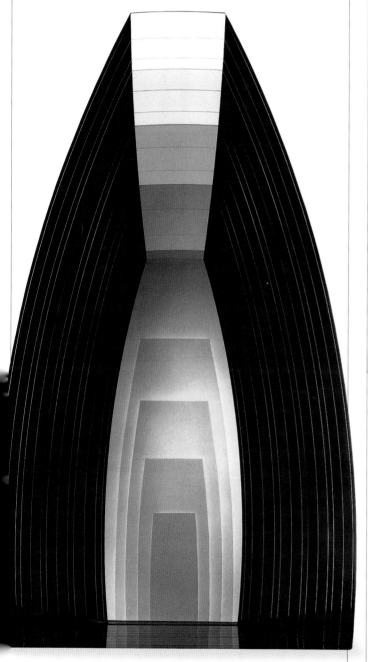

雕塑 波哈斯作。1992年。高43公分。

價格編碼：**E** **EVD**

Borowski 波洛斯基

史丹尼斯勞·波洛斯基（Stanislaw Borowski），1944年生於法國木提耶，受訓於波蘭的Krosno玻璃廠。他在德國成立波洛斯基玻璃工作坊，其子帕威爾（Pawel）生於1969年，於德國的工作坊與位於波蘭克羅斯諾的分公司，擔任創意總監。史丹尼斯勞的作品，收藏於紐約的康寧玻璃博物館，以及德國的弗埃瑙玻璃博物館（Glasmuseum Frauenau）。

「遇見鳥兒」（**Meet the Bird**）
帕威爾·波洛斯基之作。
1999年。高65公分。

價格編碼：**G** **EVD**

「泅泳的巴比倫通天塔」（**The Swimming Tower of Babylon**）
史丹尼斯勞·波洛斯基作。1955年。高35公分。

價格編碼：**E** **EVD**

Boyadjiev 波雅傑夫

波雅傑夫（Latchezar Boyadjiev），1959年生於保加利亞的索非亞，受訓於
索非亞的藝術學院與布拉格的應用藝術學院。作品曾在佛羅里達
的克莉絲蒂泰勒藝廊（Christy Taylor Gallery）、科羅拉多
州的瑞秋收藏展（Rachael Collection）、加拿大的
珊德拉安斯里藝廊（Sandra Ainsley）、荷蘭的
國際藝術玻璃中心（Art Glass Centre
International），以及德國的L藝廊展
出。布拉格的應用藝術博物館
（Museum of Applied Arts）、華
盛頓特區的白宮、丹麥的
愛貝托福玻璃博物館，
以及德國的恩斯汀史
蒂福頓玻璃博物館
（Glasmuseum
der Ernsting
Stiftung）都
收藏有他
的作品。

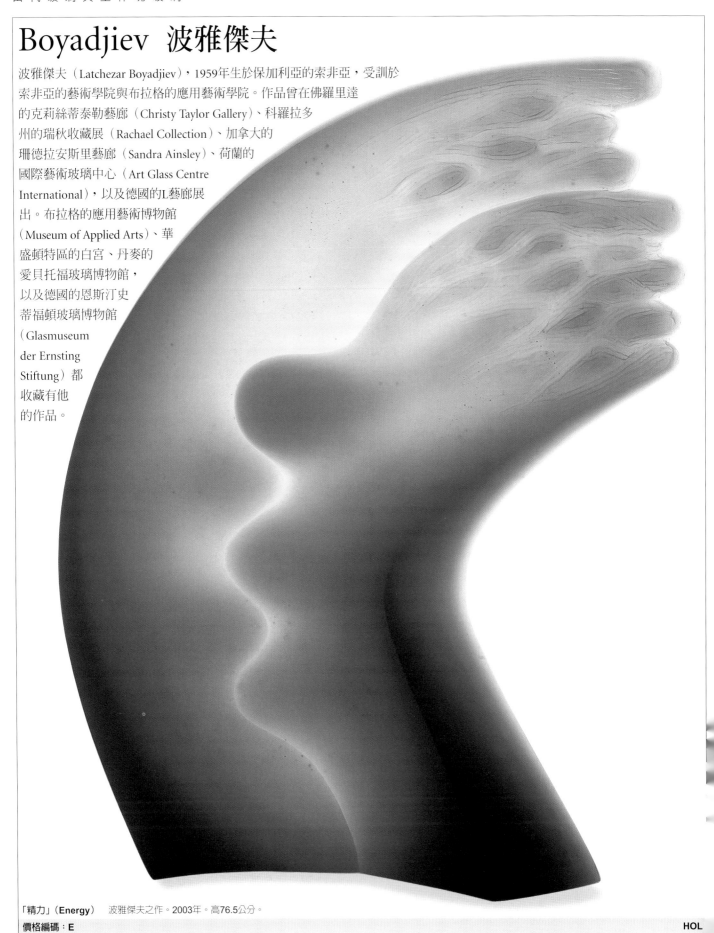

「精力」（**Energy**）　波雅傑夫之作。2003年。高76.5公分。

價格編碼：E　　　　　　　　　　　　　　　　　　　　　　　**HOL**

Bremers 布拉莫斯

布拉莫斯（Peter Bremers），1957年生於荷蘭馬斯垂克，受訓於馬斯垂克的藝術大學與楊范艾克學院。他曾在世界各地展出作品。委製客戶包括荷蘭利爾丹的國家玻璃博物館（National Glass Museum），以及泰國的國際森林寺院（Wat Pha Nanachat）。

「變形01-056」（Metaporphosis 01-056）
布拉莫斯之作。2001年。高42公分。

價格編碼：**F** EVD

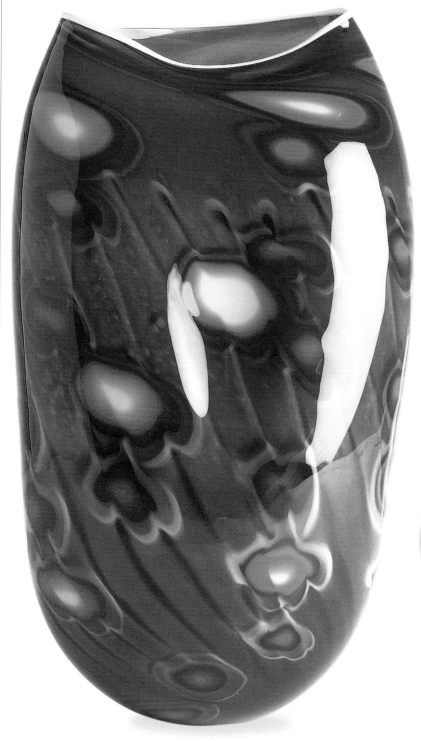

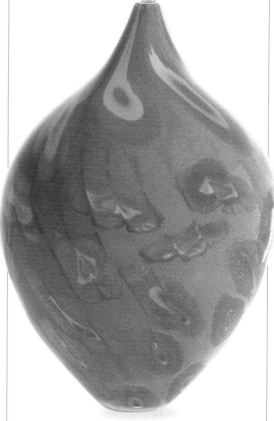

「格拉爾306」 布拉莫斯之作。2003年。高44公分。

價格編碼：**G** EVD

「格拉爾318」 布拉莫斯之作。2003年。高29公分。

價格編碼：**G** EVD

Carrère 卡黑

卡黑（Xavier Carrère），1966年生於法國德拉吉揚，受訓於奧塔斯的攝影學院，以及巴黎的藝術與文化協會（l'ADAC）。作品在世界各地展出。公共收藏作品見於千禧紀念碑（Millennium Monument）、蘇斯頓市（Ville de Soustons），以及蒙特佩利爾的「地區之屋」（House of Region）。

「源自環節」（**From the Links**）系列　卡黑之作。2003年。寬55公分。

價格編碼：G　　　　　　　　　　　　　　　　GMD

「源自環節」（**From the Links**）系列　卡黑之作。2003年。寬54公分。

價格編碼：G　　　　　　　　　　　　　　　　GMD

Chabrier 夏布希

夏布希（Gilles Chabrier），1959年生於法國的希翁蒙塔尼，最早在祖父的巴黎工作坊開始受訓。曾於紐約的米勒藝廊（Miller Gallery），以及巴黎的索德羅藝廊（Sordello Gallery）展出。部分作品在塞弗禾國家陶瓷博物館（Musée National de Céramique, Sèvres）展出。

「黃昏2003」
（**Tramonto 2003**）
夏布希之作。
高44公分。

價格編碼：F　　　　　　EVD

「有臉孔的方塊」（**Cube with faces**）　夏布希之作。2002年。高28公分。

價格編碼：G　　　　　　　　　　　　　　　　EVD

Chardiet 夏迪耶特

夏迪耶特（Jose Chardiet），1956年生於古巴哈瓦那，受訓於南康乃狄克州立大學，以及俄亥俄的肯特州立大學。他在全世界都做過展出。部分作品散見於美國、日本和瑞士的公共收藏。

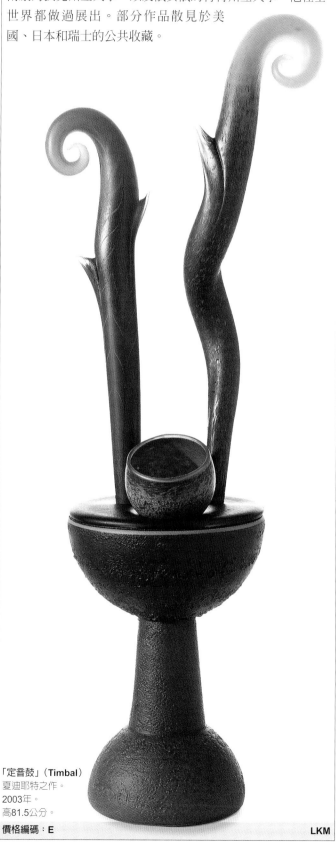

「定音鼓」（**Timbal**）
夏迪耶特之作。
2003年。
高81.5公分。

價格編碼：**E** **LKM**

Chaseling 查瑟林

史考特·查瑟林（Scott Chaseling），1962年生於澳洲坦沃斯，受訓於坎培拉藝術學校。委製客戶包括南澳電影公司，以及坎培拉藝術贊助協會。作品收藏於美國和澳洲。

作品反面

「朝聖」（**Pilgrimage**） 查瑟林之作。2003年。高51公分。

價格編碼：**F** **LKM**

197

Dale Chihuly 契胡利

契胡利，1941年生於美國塔科馬，皮楚克玻璃學校的共同創辦人，受訓於威斯康辛大學（受教於李特頓，見190頁），以及羅德島設計學校（Rhode Island School of Design），後來也在該校執教。作品散見於許多公共收藏，包括紐約的大都會藝術博物館、華盛頓特區的史密森尼美國藝術博物館（Smithsonian American Art Museum）、巴黎裝飾藝術博物館、紐約康寧玻璃博物館。多年來舉辦過多場展覽，包括坎培拉的澳洲國家藝廊（National Gallery of Australia）、華盛頓特區的可可然藝廊（Corcoran Gallery of Art），以及倫敦的維多利亞及亞伯特博物館。

「嘉年華雉雞斑點」（Carnival Pheasant Macchia）
契胡利之作。2002年。寬53.5公分。

價格編碼：D HOL

「波斯套組」（Persian set） 契胡利之作。
1999年。寬70公分。

價格編碼：C EVD

「哈里遜紅藍組」（Harrison Red Basket Set） 契胡利之作。
2003年。高28公分。

價格編碼：E HOL

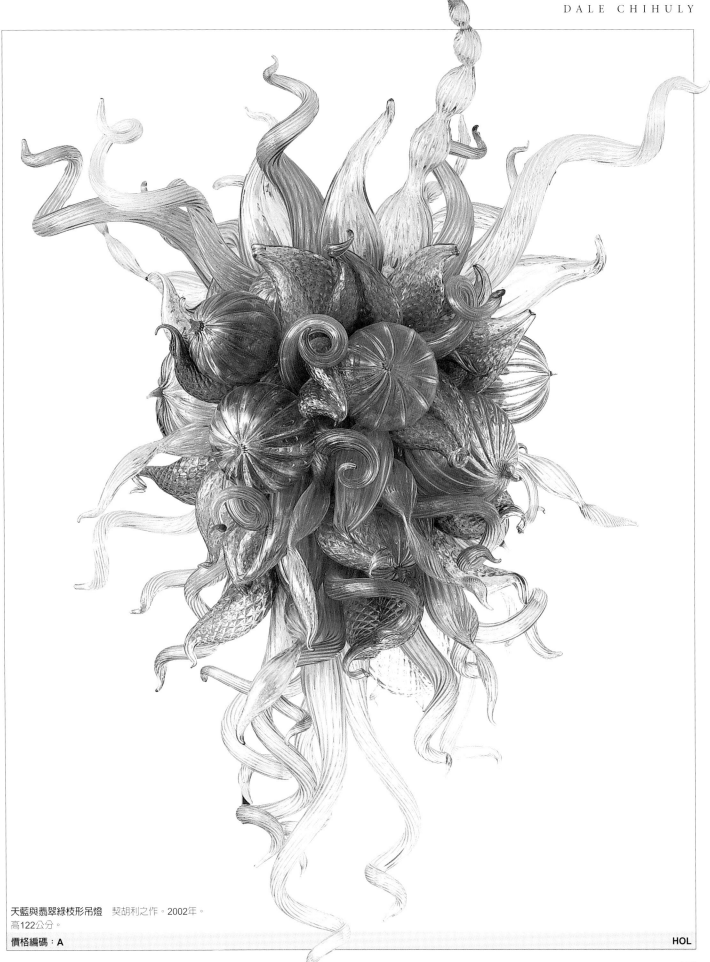

天藍與翡翠綠枝形吊燈　契胡利之作。2002年。
高122公分。

價格編碼：A

HOL

Cigler　席格勒

席格勒（Vaclav Cigler），1929年生於捷克夫瑟廷，受訓於諾維波爾的玻璃製作學校，以及布拉格藝術建築設計學院。作品散見於紐約美國工藝博物館（American Craft Museum），以及布拉格的應用藝術博物館。

「塔2003」（Tower 2003）　席格勒之作。
高49公分。

價格編碼：D　　　　　　　　　　　　　　　　　　EVD

Clegg　柯蕾格

柯蕾格（Tessa Clegg），1946年生於倫敦，受訓於英國的斯托布里治藝術學院。她曾在丹麥的愛貝托福玻璃博物館舉辦展覽。部分作品成為公共收藏，見於日本的北海道現代藝術博物館、紐約康寧玻璃博物館、巴黎裝飾藝術博物館，以及倫敦的維多利亞及亞伯特博物館。

「窗臺花箱」（Window Box）
柯蕾格之作。2001年。高27.5公分。

價格編碼：H　　　　　　　　　　　　　　　　　　CG

Cribbs　克麗伯斯

克麗伯斯（Keke Cribbs），1951年生於科羅拉多泉，以自習為主，也曾就讀西雅圖的皮楚克玻璃學校。她在世界各地都做過展出。公共收藏作品見於紐約的康寧玻璃博物館等地。

「睡美人」（Sleeping Beauty）　克麗伯斯之作。
2001年。高34.5公分。

價格編碼：E　　　　　　　　　　　　　　　　　　LKM

Cummings 康明斯

康明斯（Keith Cummings），1940年生於倫敦，受訓於德罕大學，後在渥佛罕普頓大學（University of Wolverhampton）擔任藝術及設計教授。曾在世界各地辦過展出。公共收藏作品見於倫敦的維多利亞及亞伯特博物館、巴黎的裝飾藝術博物館。

「阿弗列德之鏡」
（Alfred's Mirror）
康明斯之作。
2003年，長37公分。

價格編碼：**G**　　　　　　　　　　　　　**CG**

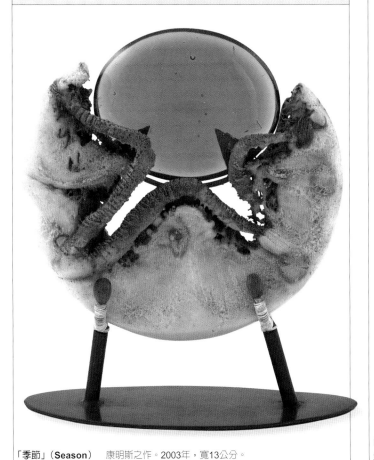

「季節」（**Season**）　康明斯之作。2003年，寬13公分。

價格編碼：**H**　　　　　　　　　　　　　**CG**

Dailey 戴利

丹・戴利（Dan Dailey），1947年生於費城，受訓於羅德島設計學校，以及費城藝術學院。紐約洛克斐勒中心的彩虹廳，是他眾多委製客戶之一。公共收藏作品見於巴黎的裝飾藝術博物館、紐約的大都會藝術博物館。

「光芒閃爍」（**Sparklers**）　戴利之作。
2003年。高76.5公分。

價格編碼：**B**　　　　　　　　　　　　　**LKM**

「熱情」（**Passion**）　戴利之作。
2003年。高141公分。

價格編碼：**A**　　　　　　　　　　　　　**LKM**

Englund 英格朗

英格朗（1937~98），受訓於瑞典哥德堡的「工人中央組織」（SAC）、慕尼黑的藝術學院，以及奧地利的陶瓷名家凱拉米克（Schliess Keramik）。畢業後，於1964年加入Pukeberg玻璃廠，直到1973年為止，然後開始為瑞典的歐樂福做設計。

「格拉爾」花瓶
英格朗為歐樂福製作。
1987年。高17.5公分。

價格編碼：G BK

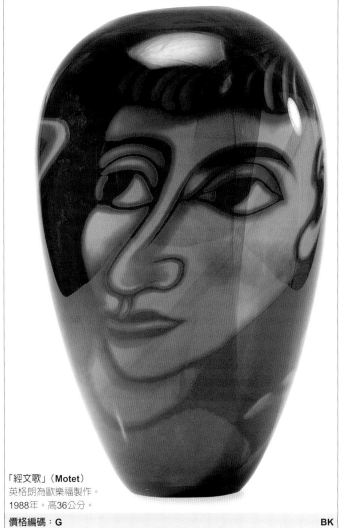

「經文歌」（Motet）
英格朗為歐樂福製作。
1988年。高36公分。

價格編碼：G BK

Ferro 斐洛

維托利歐·斐洛（Vittorio Ferro），1932年生於義大利慕拉諾，AVEM共同創始人吉塞普·斐洛（Giuseppe Ferro）之子。訓練他的是在自家的托索兄弟玻璃廠擔任玻璃師傅的兩位舅父——阿曼多與艾雷托·祖菲（Armando and Amleto Zuffi）。紐約的康寧玻璃博物館收有一件他的作品。

「花條馬賽克」花器 維托利歐·斐洛之作。
2002年。高47公分。

價格編碼：G ??

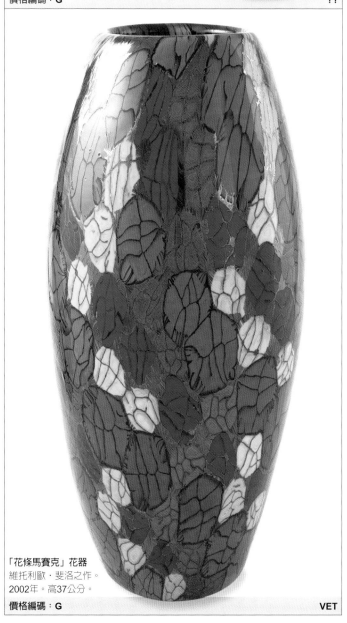

「花條馬賽克」花器
維托利歐·斐洛之作。
2002年。高37公分。

價格編碼：G VET

Frijns
弗里恩斯

弗里恩斯（Bert Frijns），1953年生於荷蘭的烏巴歐佛沃姆，於阿姆斯特丹基瑞里特韋爾學院研習雕塑與玻璃。在紐約的康寧玻璃博物館、馬斯垂克的歐洲美術展（European Fine Art Fair）舉辦過展覽。也有作品成爲公共收藏，見於荷蘭利爾丹的國家玻璃博物館，與日本的北海道現代藝術博物館。

Groot　葛路特

米可·葛路特（Mieke Groot），1949年生於荷蘭阿克馬，受訓於阿姆斯特丹基瑞里特韋爾學院。在荷蘭辦過多場展覽，包括利爾丹的國家玻璃博物館、阿姆斯特丹的布拉吉歐提藝廊（Braggiotti Gallery）。部分作品成爲公共收藏，見於紐約的康寧玻璃博物館，以及西雅圖的皮楚克收藏（Pilchuck Collection）。

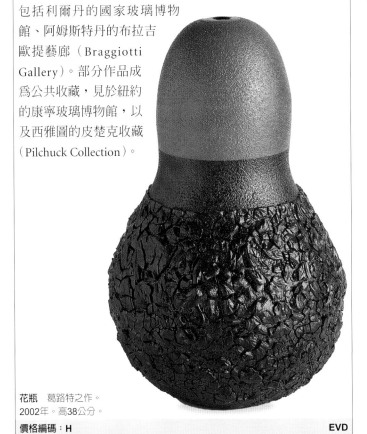

花瓶　葛路特之作。
2002年。高38公分。
價格編碼：H　　　　　　　　　　EVD

Frydrych 斐德列克

楊·斐德列克（Jan Frydrych），1953年生於捷克桑珀克，受訓於諾維勃爾玻璃學校。作品曾在諾維勃爾單獨展出。主要的委製客戶包括布拉格的地鐵站、德國玉茲堡新教堂（Wurzburg New Church）、德國希拉斯堡城堡（Castle Schloss Berg），以及佛羅倫斯的「文藝復興屋」（Renaissance House）。

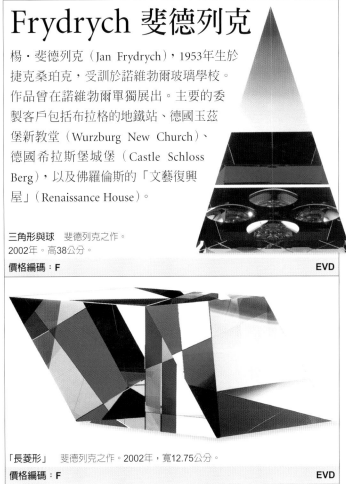

三角形與球　斐德列克之作。
2002年。高38公分。
價格編碼：F　　　　　　　　　　EVD

「長菱形」　斐德列克之作。2002年，寬12.75公分。
價格編碼：F　　　　　　　　　　EVD

Hafner　海夫娜

海夫娜（Dorothy Hafner），1952年生於康乃狄克州，受訓於紐約沙拉托加泉的史基摩爾學院。公共收藏作品見於紐約康寧玻璃博物館、倫敦維多利亞及亞伯特博物館，以及比利時當代藝術博物館（Museum Voor Hedendaagse Kunst）。也曾於佛羅里達的坦帕藝術博物館、紐約的海勒藝廊，以及蘇黎世的桑斯克藝廊（Sanske Gallerie）舉辦過展覽。

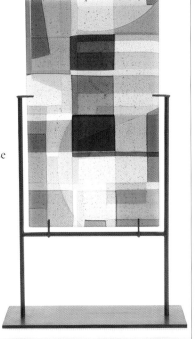

「待命」（On Call）
海夫娜之作。2003年。
高63.5公分。
價格編碼：F　　　　　　　　　　HOL

Harcuba 哈庫巴

哈庫巴（Jiri Harcuba），1928年生於捷克哈拉裘夫，受訓於Harrachov玻璃廠、諾維勃爾玻璃學校，以及捷克奧洛摩治的帕拉克侯大學。曾在布魯塞爾世界博覽會、美國賓州匹茲堡玻璃中心（Pittsburgh Glass Center）舉辦過展覽。

「里爾克早年與
晚年肖像」
哈庫巴之作。
1988年。寬12.5公分。

價格編碼：I

FIS

Harris 哈力斯

哈力斯（Jonathan Harris），1965年生於倫敦，受訓於英國斯托布里治藝術學院。他的公共收藏作品，見於倫敦維多利亞及亞伯特博物館、大英博物館，以及西米德蘭的布羅菲德宅玻璃博物館（Broadfield House Glass Museum）。

波特蘭紅寶石色碗　哈力斯之作。2003年。高21公分。

價格編碼：H

JHA

Hlôska 何洛斯嘉

何洛斯嘉（Pavol Hlôska），1953年生於斯洛伐克的班卡士提尼，受訓於普勒斯堡美術學院。部分作品屬於公共收藏，見於普勒斯堡的斯洛伐克國家藝廊（National Gallery of Slovakia）、利爾丹的國家玻璃博物館，以及荷蘭阿姆斯特丹的現代藝術博物館。他曾在倫敦的高原藝廊（Plateaux Gallery），以及巴黎的玻璃光燦藝廊（L'Éclat du Verre）展出。

「蠍子2001」（Scorpion 2001）系列其中兩件
河洛斯嘉之作。長40公分。

價格編碼：F

EVD

Huchthausen 哈契豪森

哈契豪森（David Huchthausen），1952年生於威斯康辛州，受訓於威斯康辛、伊利諾大學，以及維也納應用藝術大學。曾於密西根的海巴特藝廊、紐約的海勒藝廊，以及康寧玻璃博物館展出。公共收藏作品見於華盛頓特區史密森尼博物館、紐約大都會藝術博物館，以及比利時的列日玻璃博物館（Musée de Verre de Liege）。

正面

「圓盤五」（Disc Five）　哈契豪森之作。2003年，寬28公分。

價格編碼：C　　　　　　　　　　　　　　　　LKM

Hutter 哈特

席尼·哈特（Sidney Hutter），1954年生於伊利諾州香潘，受訓於麻薩諸塞藝術學院、伊利諾州立大學，以及西雅圖皮楚克玻璃學校。部分作品成為公共收藏，見於紐約的康寧玻璃博物館、紐約的大都會藝術博物館，以及華盛頓特區的「白宮收藏」（The White House Collection）。

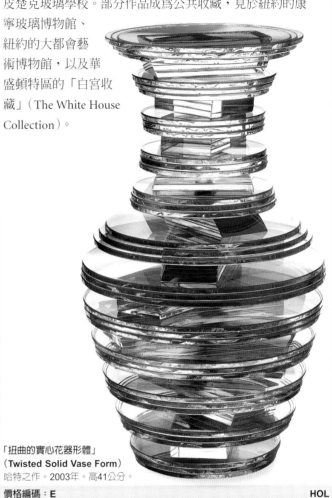

「扭曲的實心花器形體」（Twisted Solid Vase Form）
哈特之作。2003年。高41公分。

價格編碼：E　　　　　　　　　　　　　　　　HOL

Ink 印克

傑克·印克（Jack Ink），1944年生於俄亥俄州的康頓，受訓於俄亥俄州肯特州立大學，也曾在威斯康辛大學接受李特頓（見190頁）指導。擔任過維也納J. & L. Lobmeyr玻璃廠的駐廠藝術家，也曾接受維也納自然歷史博物館的委製。

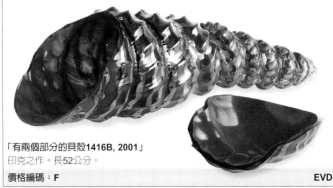

「有兩個部分的貝殼1416B, 2001」
印克之作。長52公分。

價格編碼：F　　　　　　　　　　　　　　　　EVD

Jakab 傑可布

傑可布（Andrej Jakab），1950年生於斯洛伐克的普勒斯堡，1974年開始與玻璃工匠合作。曾於倫敦工作坊玻璃藝廊（Studio Glass Gallery）、維也納藝術端點藝廊（Art Point Gallery），以及巴黎的玻璃光燦藝廊展出。部分作品見於紐約的康寧玻璃博物館，以及荷蘭高德的NGB（Netherlandische Glasbond/ Gouda）。

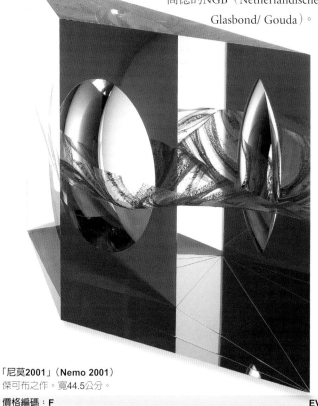

「尼莫2001」（Nemo 2001）
傑可布之作。寬44.5公分。

價格編碼：F　　　　　　　　　　　　EVD

Kallenberger 凱倫伯格

凱倫伯格（Kreg Kallenberger），受訓於奧克拉荷馬的土爾沙大學。作品散見於紐約康寧玻璃博物館、巴黎裝飾藝術博物館，以及日本的北海道現代藝術博物館。曾於密西根的海巴特藝廊、紐約海勒藝廊展出。

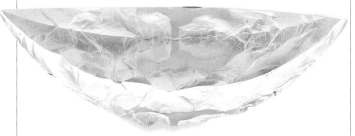

「凱利峰一景」（View at Kelly's Peak）　凱倫伯格之作。2003年，寬58.5公分。

價格編碼：F　　　　　　　　　　　　HOL

Jolley 喬利

理查‧喬利（Richard Jolley），1952年生於堪薩斯州，受訓於凡德畢特大學，以及北卡羅來納的潘藍工藝學校。曾於田納西州的諾克斯維藝術博物館（Knoxville Museum of Art）、賓州的卡內基博物館（Carnegie Museum）展出。作品見於紐約康寧玻璃博物館、丹麥的愛貝托福玻璃博物館，以及紐約當代藝術設計博物館（Museum of Contemporary Arts and Design）。

「寧靜」（Quietude）　喬利之作。
2003年。高48.5公分。

價格編碼：E　　　　　　　　　　　　LKM

「懸掛的男女人像（水綠色）」　喬利之作。2003年。高86.5公分。

價格編碼：F（單件）　　　　　　　　LKM

Karbler & David 卡伯勒與大衛

卡伯勒（Kit Karbler），1954年生於俄亥俄州桑杜斯基。麥可‧大衛（Michael David），1952年生於紐約州懷特普蘭。兩人為工作搭檔。基特受訓於俄亥俄大學，以及加州大學洛杉磯分校；麥可則受訓於科羅拉多大學、佛蒙特的高達學院，以及紐約康乃爾大學。作品見於冰島的查瓦史達迪博物館（Kjarvalsstadir Museum）、紐約康寧玻璃博物館。

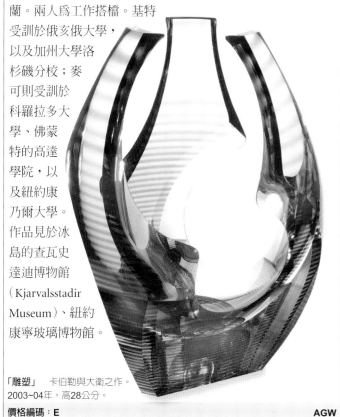

「雕塑」　卡伯勒與大衛之作。
2003~04年。高28公分。

價格編碼：E　　　　　　　　　　　　AGW

Kinnaird 金娜德

金娜德（Alison Kinnaird），1949年生於愛丁堡，受訓於愛丁堡大學。作品見於愛丁堡的蘇格蘭皇家博物館、倫敦維多利亞及亞伯特博物館，以及紐約康寧玻璃博物館。委製客戶包括西米德蘭的布羅菲德宅玻璃博物館。

「蝕」（Eclipse）　金娜德之作。2001年。
玻璃板：高29.5公分。

價格編碼：G　　　　　　　　　　　　CG

Lauwers 勞爾斯

英格‧勞爾斯（Inge Lauwers），1970年生於薩伊的羅彭巴希，受訓於英國的索立藝術設計學院，後來在玻璃師傅凡德圖肯（Koen Vanderstukken）麾下完成學徒訓練。曾於荷蘭的馬利斯卡德克斯藝廊（Mariska Dirkx Gallery）、挪威的維尼利斯藝廊（Galleri Kvinnelist），以及梔子花藝廊（Galleri Gardenia）做過展出。

「馬頭」（Horse's head）　勞爾斯之作。
2002年。高64公分。

價格編碼：G　　　　　　　　　　　　GMD

「藍蝴蝶面具」（Blue
Butterfly Mask）
勞爾斯之作。
2002年。寬38公分。

價格編碼：I　　　　　　　　　　　　GMD

Layton 雷頓

雷頓，1937年生於捷克布拉格，受訓於倫敦中央藝術設計學校。他在世界各地舉辦過多場展覽，作品收藏於英國劍橋的菲茲威廉博物館（Fitzwilliam Museum）、倫敦維多利亞及亞伯特博物館，以及布拉格國家藝廊（National Gallery）。也製作大型的建築與雕塑作品。

「艾麗兒石塊形體」（**Ariel Stone Form**）花器
雷頓之作。2004年。高20.5公分。

價格編碼：H PL

「幻象石塊形體」（**Mirage Stone Form**）花器　雷頓之作。2004年。高34公分。

價格編碼：G PL

Leperlier 勒佩利

勒佩利（Etienne Leperlier），1952年生於法國埃甫勒，是玻璃藝術家迪柯許蒙的外孫。曾於美國的海勒藝廊，及海巴特藝廊辦過展覽。作品收藏於德國的當代玻璃博物館（Museum of Contemporary Glass）、日本的黑壁玻璃博物館，以及巴黎的裝飾藝術博物館。

「雕塑」　勒佩利之作。1998年。高60公分。

價格編碼：F EVD

Lewis 路易斯

約翰・路易斯（John Lewis），1942年生於加州，就讀加州大學柏克萊分校。於世界各地都做過展出。部分作品屬於公共收藏，見於紐約美國工藝博物館、紐約大都會藝術博物館，以及紐約康寧玻璃博物館。

「黃金冰河」（Gold Glacier）器皿
路易斯之作。2003年。高65公分。

價格編碼：F　　　　　　　　　　　　LKM

Lintzen 菱琛

菱琛（Sabine Lintzen），1956年生於德國亞琛，受訓於馬斯垂克AKB，以及柏林藝術學院。作品曾在阿姆斯特丹的范特陶洛玻璃工作坊（Van Tetterode Glass Studio），以及荷蘭魯爾蒙的馬利斯卡德克斯藝廊展出。部分作品收藏於荷蘭，包括利爾丹的國家玻璃博物館、阿姆斯特丹的現代藝術博物館，以及夕塔德的領地博物館（Museum Het Domein）。

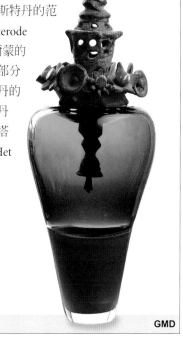

「鈴」（Bells）　菱琛之作。
2004年。高70公分。

價格編碼：G　　　　　　　　　　　　GMD

Lipofsky 利波夫斯基

利波夫斯基，1938年生於伊利諾州，於伊利諾大學研習工業設計，在威斯康辛大學研習雕塑，受過李特頓（見190頁）的指導。曾於世界各地做過展出，作品見於日本的國家現代藝術博物館（National Museum of Modern Art）、紐約康寧玻璃博物館、西班牙玻璃博物館（Museo del Vidrio），以及紐約大都會藝術博物館。

「IGS VI #3」　利波夫斯基之作。1997年。寬61公分。

價格編碼：D　　　　　　　　　　　　HOL

「IGS VII 2000-03 #9」　利波夫斯基之作。2000~03年。寬40.5公分。

價格編碼：E　　　　　　　　　　　　HOL

Lugossy 露格希

露格希（Maria Lugossy），1950年生於匈牙利布達佩斯，受訓於匈牙利應用藝術學院。於世界各地做過展出。公共收藏作品，見於紐約康寧玻璃博物館、匈牙利國家藝廊（Hungarian National Gallery）、盧昂的美術館（Musée des Beaux Arts），以及倫敦大英博物館。

綠色玻璃雕塑 露格希之作。1988年。高25公分。

價格編碼：F　　　　　　　　　　　　　　　　EVD

Martinuzzi 馬汀努齊

吉安・馬汀努齊（Gian Paolo Martinuzzi），1933年生於義大利夫里阿利，是一位自學的藝術家。曾於世界各國做過展出。公共收藏見於日本札幌的北海道博物館、法國的安錫堡博物館（Musée-Château d'Annecy）、比利時的皇家藝術歷史博物館（Musée Royaux d'Art et d'Histoire），以及德國杜塞爾多夫的藝術博物館（Kunstmuseum）。

磨刻玻璃板 馬汀努齊之作。1969年。長30公分。

價格編碼：F　　　　　　　　　　　　　　　　EVD

Marioni 馬里歐尼

馬里歐尼（Dante Marioni），1964年生於加州，受訓於西雅圖皮楚克玻璃學校、北卡羅來納州的潘藍工藝學校。曾於芝加哥的馬克思桑德藝廊（Marx Saunders Gallery）、西雅圖的威廉崔佛藝廊（William Traver Gallery）展出。部分作品屬於公共收藏，見於東京的日本國家工藝博物館、華盛頓特區的「白宮工藝收藏」（White House Crafts Collection），以及丹麥的愛貝托福玻璃博物館。

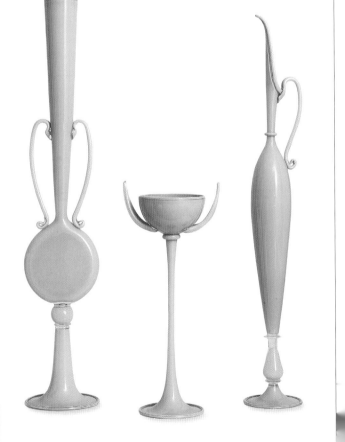

琥珀色馬賽克 馬里歐尼之作。2002年。高94公分。

價格編碼：F　　　　　　　　　　　　　　　　HOL

綠色三件組 馬里歐尼之作。2001年。最高：74公分。

價格編碼：E　　　　　　　　　　　　　　　　HOL

Miner 麥納

麥納（Charles Miner），1947年生於加州，受訓於西雅圖皮楚克玻璃學校。曾於芝加哥的波西亞藝廊（Portia Gallery）、紐約的海勒藝廊展出。部分作品見於華盛頓特區之史密森尼美國藝術博物館的雷維克陳列室（Renwick Gallery）、新墨西哥美術館。

「克莉歐」（Cleo）　麥納之作。2003年。高43公分。

價格編碼：G	HOL

Morris 莫利斯

威廉‧莫利斯（William Morris），1957年生於加州，受訓於加州州立大學、中央華盛頓大學，並舉辦過多場展出。公共收藏作品見於紐約的美國工藝博物館、維吉尼亞州的克萊斯勒藝術博物館（Chrysler Museum of Art），以及紐約康寧玻璃博物館。

烏鴉器皿　莫利斯之作。1999年。高52公分。

價格編碼：A	HOL

「碰撞作響」（Rattle）　莫利斯之作。2003年。高52公分。

價格編碼：B	HOL

Mukaide 向出

向出圭子（Keiko Mukaide），1954年生於日本東京，受訓於東京的武藏野美術大學、西雅圖的皮楚克玻璃學校，以及倫敦皇家藝術學院。作品見於倫敦的維多利亞及亞伯特博物館。

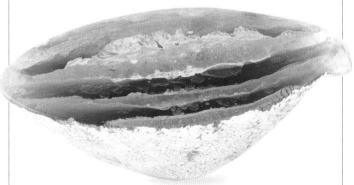

「水流碗」（Stream Bowl）　向出圭子之作。2003年，寬31.5公分。

價格編碼：H	CG

Musler 慕斯勒

慕斯勒（Jay Musler），1949年生於加州，受訓於加州藝術工藝學院。公共收藏作品見於紐約康寧玻璃博物館、日本神戶的北野博物館。

「城市景觀碗」（**Cityscape Bowl**）　慕斯勒之作。2003年。寬23公分。

價格編碼：**F**　　　　　　　　　　　　　　　　　　**HOL**

Najean 那尚

那尚（Aristide Najean），1959年生於法國，曾於巴黎、慕尼黑，以及佛羅倫斯研習。作品曾於歐洲各地展出。公共收藏作品見於法國巴黎十六區的市政廳。

「母性II」（**Maternity II**）　那尚之作。
2002年。高41公分。

「母與子」（**Mother & Child**）
那尚之作。2002年。高51.5公分。

價格編碼：**H**　　　　**VET**　　價格編碼：**G**　　　　**VET**

Patti 派蒂

湯姆・派蒂（Tom Patti），1943年生於麻薩諸塞州，受訓於紐約的新社會研究學校、紐約的普拉特學院，以及波士頓博物館學校。曾參與多場展覽。公共收藏作品見於紐約的大都會藝術博物館、美國工藝博物館、匹茲堡卡內基博物館、費城藝術博物館，以及倫敦維多利亞及亞伯特博物館。

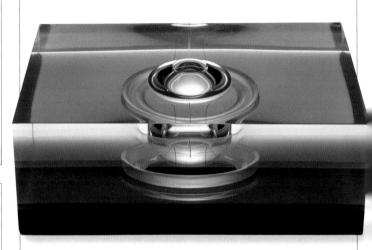

「曝光過度、帶雙環暨橘黃細條紋的藍色壓縮體」（**Compacted Solarized Blue with Dual Ring and Orange Pinstripes**）　派蒂之作。1989~91年。寬15.5公分。

價格編碼：**B**　　　　　　　　　　　　　　　　　　**HOL**

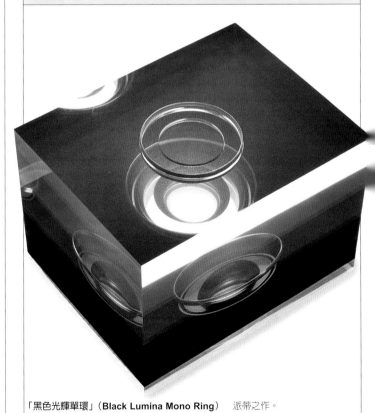

「黑色光輝單環」（**Black Lumina Mono Ring**）　派蒂之作。
1995年。寬13公分。

價格編碼：**C**　　　　　　　　　　　　　　　　　　**HOL**

Pedrosa 佩卓沙

佩卓沙（Bruno Pedrosa），1950年生於巴西賽卓，就讀里約熱內盧美術學校。從1995年開始接觸玻璃製作。於華盛頓特區的巴美文化協會（Brazilian-American Cultural Institute）等地舉辦過展出。公共收藏作品見於里約熱內盧的現代藝術博物館（Museum of Modern Art），以及紐約的康寧玻璃博物館。

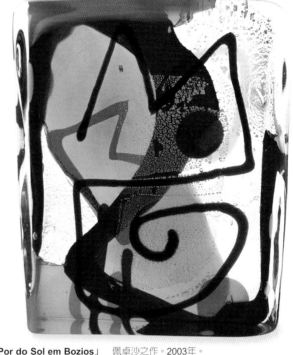

彩虹花器　佩卓沙之作。2003年。
高32公分。

價格編碼：G　　　　　　　　　　　　　　　　VET

「Por do Sol em Bozios」　佩卓沙之作。2003年。
高28.5公分。

價格編碼：H　　　　　　　　　　　　　　　　VET

Pennell 潘奈爾

潘奈爾（Ronald Pennell），1935年生於英國伯明罕，受訓於伯明罕藝術學院。作品曾於世界各地展出。公共收藏作品見於倫敦的工藝協會（Crafts Council）、維多利亞及亞伯特博物館、大英博物館，以及紐約康寧玻璃博物館。

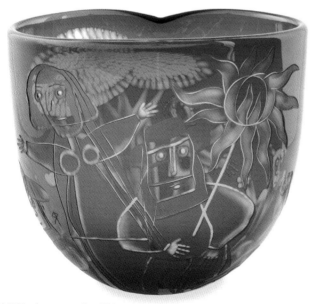

「大熱天」（Dog Days）　潘奈爾之作。
2003年。高20.5公分。

價格編碼：G　　　　　　　　　　　　　　　　CG

Powell 包爾

史蒂芬‧包爾（Stephen Powell），1951年生於阿拉巴馬州，就讀路易斯安那州立大學，目前於肯塔基州中央學院擔任藝術教授。作品展示於紐西蘭的傑作藝廊（Masterworks Gallery）、佛羅里達的海巴特藝廊，以及芝加哥的馬克思桑德藝廊。也捐贈作品作為公共收藏，例如阿拉巴馬州的亨次維藝術博物館，及紐約的康寧玻璃博物館。

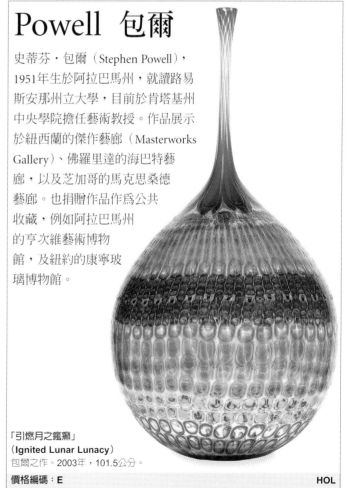

「引燃月之瘋癲」
（Ignited Lunar Lunacy）
包爾之作。2003年，101.5公分。

價格編碼：E　　　　　　　　　　　　　　　　HOL

Price
普萊斯

普萊斯（Richard Price），
1959年生於英國奧德沙，受
訓於北斯塔福郡的藝術設計
學校與阿姆斯特丹的里特
韋爾學院。曾於荷蘭的威倫巴爾
藝術顧問公司（Willem Baars Art
Consultancy）、畢安卡藍葛拉芙
藝廊（Bianca Landgraff
Gallery）、馬利斯卡德克斯藝
廊、卡拉寇許藝廊（Carla
Koch Gallery），以及威德福
爾藝廊（Wildevuur Gallery）
舉辦過展覽。作品見於荷蘭
胡格文的玻璃博物館。

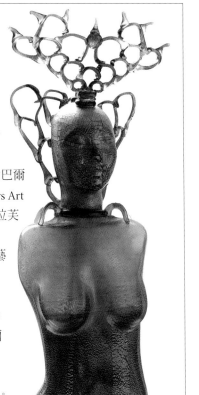

「身體」（**The Body**）　普萊斯之作。
2004年。高87公分。

價格編碼：G　　　　　　　　　　　　GMD

Reekie　里基

里基（David Reekie），1947年
生於倫敦，受訓於英國斯托布
里治藝術學院。於世界各地做
過展出。在英國的公共收藏作
品，見於曼徹斯特市立藝廊
（Manchester City Art Galleries）、
工藝協會收藏、維多利亞及亞
伯特博物館，以及丹麥的愛貝
托福玻璃博物館。

「希臘人頭像VIII」（**Greek Head VIII**）
里基之作。1994年。高42.5公分。

價格編碼：G　　　　　　　　　　　　CG

Raymond　赫蒙

赫蒙（Jean-Paul Raymond），1948年生於法國布里夫，在玻
璃師傅庫菲尼（Walter Couffini）麾下完成學徒訓練。曾於
歐洲各地展出。有作品收藏在巴黎的裝飾藝術博物館與西
班牙的玻璃博物館。

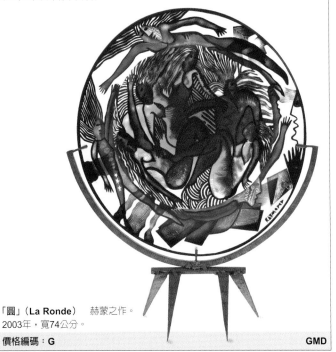

「圓」（**La Ronde**）　赫蒙之作。
2003年，寬74公分。

價格編碼：G　　　　　　　　　　　　GMD

Reid　李德

李德（Colin Reid），1953年生於英國柴郡，受訓於英國斯托
布里治藝術學校、聖馬汀藝術學校。作品展示於法國的國際
玻璃藝廊（Galerie International de
Verre）、密西根州的海巴特藝
廊。公共收藏作品見於倫敦維
多利亞及亞伯特
博物館、紐約
康寧玻璃博物
館，以及布拉
格裝飾藝術
博物館。

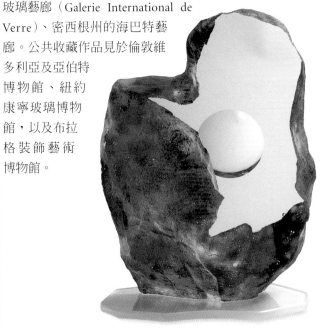

「無題R1144」（**Untitled R1144**）　李德之作。
2003年。高50公分。

價格編碼：F　　　　　　　　　　　　COL

「沒大腦的科技」（**Mindless Technology**） 里基之作。
2003年，寬69公分。

價格編碼：E　　　　　　　　　　　　　　　　　　　　　　　TRR

Ries　萊斯

萊斯（Christopher Ries），1952年生於俄亥俄州哥倫布，受訓於俄亥俄州立大學，並於威斯康辛大學接受李特頓（見190頁）的指導。公共收藏作品見於紐約的卡內基藝術博物館、哥倫布藝術博物館（Columbus Museum of Art），以及紐澤西州的美國玻璃博物館（Museum of American Glass）。

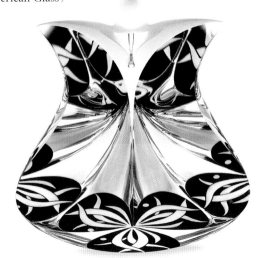

「野蘭花」（**Wild Orchid**） 萊斯之作。
2001年。高52公分。

價格編碼：D　　　　　　　　　　　　　　HOL

Rosol　羅索

羅索（Martin Rosol），1956年生於捷克布拉格，受訓於布拉格的藝術工藝學校，後來在紐約康寧玻璃博物館擔任助手。作品屬於公共收藏，見於紐約的美國工藝博物館、日本的金澤博物館，以及捷克的摩拉維亞國家藝廊（Moravian National Gallery）。

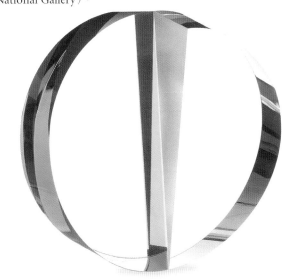

「半徑範圍VI」（**Radius VI**） 羅索之作。
2003年。高28公分。

價格編碼：F　　　　　　　　　　　　　　HOL

Royal 羅優

羅優（Richard Royal），1952年
生於美國，1971年開始研習玻
璃吹製，1978年開始任職於華
盛頓的皮楚克玻璃學校。曾
在新墨西哥州的路艾倫藝廊
（Lew Allen Gallery）、北
卡羅來納州的傑洛梅伯
格藝廊（Jerald Melberg
Gallery），以及西雅圖的
威廉崔佛藝廊展出。作品
部分屬於公共及企業收藏，
見於日本的人一美術館、
紐奧爾良藝術博物館（New
Orleans Museum of Art），
以及紐約的IBM收藏。

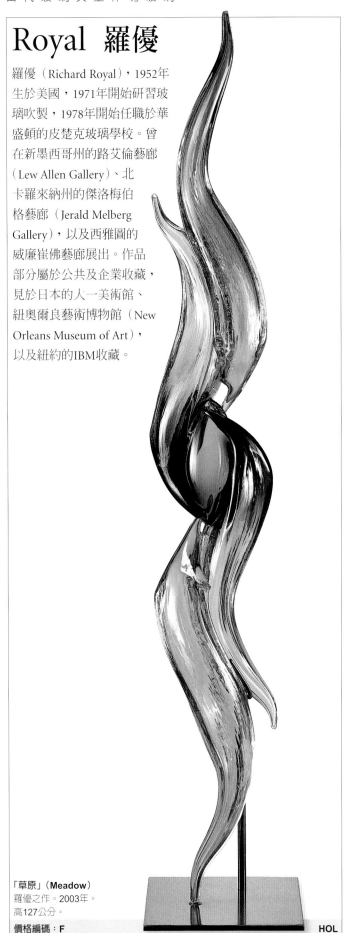

「草原」（**Meadow**）
羅優之作。2003年。
高127公分。

價格編碼：**F**　　　　　　　　　　　　　**HOL**

Seide 希德

希德（Paul Seide），1949年生於紐約，受訓於紐約的艾嘉
尼・尼翁玻璃吹製學校，以及威斯康辛大學。曾接受澳洲
的施華洛世奇水晶世界（Swarovski World of Crystal）委製
作品。公共收藏見於紐約的康寧玻璃博物館、日本京都國
立近代美術館（National Museum of Modern Art）。

「零碎片段」（**Fractacality**）　　希德之作。
1998年。高51公分。

價格編碼：**E**　　　　　　　　　　　　　**LKM**

Sellner 塞爾那

塞爾那（Theodor Sellner），1947年生於德國斯維
索，受訓於斯維索的玻璃專科學校、紐約的康寧
玻璃中心。曾於法蘭克福SM藝廊與紐約的康寧
玻璃博物館展出。公共收
藏作品見於巴黎的裝飾
藝術博物館、德國的伊
曼豪森藝廊（Art Gallery,
Immenhausen），以及弗
埃瑙玻璃博物館。

頭部特寫

「維和者」（**The peacekeeper**）
塞爾那之作。2002年。
高100公分。

價格編碼：**G**　　　　　　　　　　　　　**MD**

Solven 梭文

寶琳・梭文（Pauline Solven），1943年生於倫敦，受訓於倫敦斯托布里治藝術學院，以及皇家藝術學院。曾於英國的工藝協會、牛津藝廊（Oxford Gallery），以及國家玻璃中心（National Glass Centre）展出。公共收藏作品見於倫敦的維多利亞及亞伯特博物館、西米德蘭的布羅菲德宅玻璃博物館、紐約康寧玻璃博物館，以及布拉格的裝飾藝術博物館。

「升起的太陽」（Emerging Sun）
梭文之作。2000年。高35.5公分。

價格編碼：H　　　　　　　　　　CG

Sterling 史特琳

史特琳（Lisabeth Sterling），1958年生於芝加哥，受訓於西雅圖皮楚克玻璃學校、明尼蘇達大學，以及賓州美術學院。曾於紐約的萊里霍克藝廊（Riley Hawk Galleries）、芝加哥的馬克思桑德藝廊，以及華盛頓州的威廉崔佛藝廊展出。公共收藏作品見於紐澤西州的惠頓美國玻璃博物館（Wheaton Museum of American Glass）、費城的跨宗教協會（Interfaith Institute）。

「主婦蘇西與她的食肉植物」（Susie Homemaker & Her Carnivorous Plants）
史特琳之作。2003年。高43.5公分。

價格編碼：F　　　　　　　　　　HOL

Stahl 史達

喬治・史達（George Stahl），1951年生於法國南錫，與莫妮・史達（Monique Stahl，1946年生於法國理姆斯）是一對夫妻搭檔。曾於史特拉斯堡的當代（Contemporary Art Fair）等場合展出。公共收藏作品見於臺灣新竹市玻璃工藝博物館、法國維桑的Caisse d'Eparange，以及法國貝達赫的Roundabout。

「飛濺」（Splash）　喬治與莫妮・史達之作。2004年。高40公分。

價格編碼：H　　　　GMD

「翅膀之慾」（Desir d'Ailes）　喬治與莫妮・史達之作。2003年。高50公分。

價格編碼：H　　　　GMD

Stern 史登

史登（Anthony Stern），1944年生於英國劍橋，於劍橋聖約翰學院得到建築與美術學士學位，後來進入皇家藝術學院，得到玻璃碩士學位。作品見於主要的玻璃博物館。位於倫敦的工作坊接受預約參觀。

「海景」（Seascape）碗
史登之作。2003年。高22公分。

價格編碼：H　　　　　　　　　　ASG

Tagliapietra 泰里皮特拉

泰里皮特拉（Lino Tagliapietra），1934年生於義大利慕拉諾，曾在島上擔任塞古索的學徒，年僅21歲時即名列大師。曾與契胡利、戴立等人合作。作品見於密西根州的底特律藝術機構（Detroit Institite of Arts）、紐約康寧玻璃博物館、日本北海道現代藝術博物館，以及巴黎裝飾藝術博物館。

「印地安荷比族」（Hopi）
泰里皮特拉之作。2003年。高38公分。

價格編碼：D HOL

「恐龍」（Dinosaur）　泰里皮特拉之作。
2003年。高38公分。

價格編碼：D HOL

「畢爾包」（Bilbao）　泰里皮特拉之作。
2003年。高47公分。

價格編碼：D HOL

「交響曲」（Symphony）　泰里皮特拉之作。
2002年。高56公分。

價格編碼：D HOL

Traub 特拉柏

特拉柏（David Traub），1949年生於紐約州，受訓於東德克薩斯州立大學、倫敦的皇家藝術學院。作品見於西米德蘭的布羅菲德宅玻璃博物館、巴西聖保羅的藝術博物館（Museum of Art），以及丹麥的愛貝托福玻璃博物館。

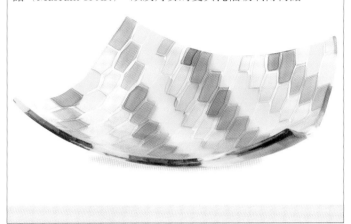

Van Wijk 凡·威克

凡·威克（Dick van Wijk），1943年生於荷蘭來登，受訓於馬斯垂克的藝術學院、楊范艾克學院。曾於荷蘭的史麥利與史托金藝廊（Smelik & Stokking Galleries）、迪克魯藝廊（De Kliuw Gallery），以及馬利斯卡德克斯藝廊展出。部分作品，見於阿姆斯特丹的都會博物館（Stedelijk Museum）。雕塑作品也在一些公共空間展出。

「太陽風」（Zonnewind）
凡·威克之作。玻璃
部分由凡·齊斯特
製作。2004年。
長110公分。

價格編碼：G **GMD**

Van Cline 凡·克蘭

凡·克蘭（Mary Van Cline），1954年生於德州，在北卡羅來納的潘藍工藝學校開始研習玻璃。作品見於華盛頓特區的史密森尼博物館、紐約的康寧玻璃博物館。

「時間的循環」（The Cycle of Time） 凡·克蘭之作。
2003年。高68.5公分。

價格編碼：D **LKM**

Vanderstukken 凡德圖肯

凡德圖肯（Koen Vanderstukken），1964年生於比利時威雷克，在鐸恩海的指導下學習工業化學和燈炬法，後來進入比利時麥克連的國立藝術工藝學院。作品見於丹麥的愛貝托福玻璃博物館、荷蘭利爾丹的國家玻璃博物館，以及比利時法碧歐拉王后（Queen Fabiola）的皇家收藏。

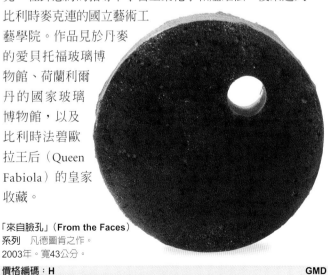

「來自臉孔」（From the Faces）
系列 凡德圖肯之作。
2003年。寬43公分。

價格編碼：H **GMD**

Vigliaturo 維里圖洛

維里圖洛（Silvio Vigliaturo），1949年生於義大利阿克利，受訓於杜林的美術學院。曾於歐洲各地展出。部分作品收藏於義大利阿爾塔的玻璃博物館、馬賽當代藝術國際沙龍（Salon International de l'Art Contemporain）。

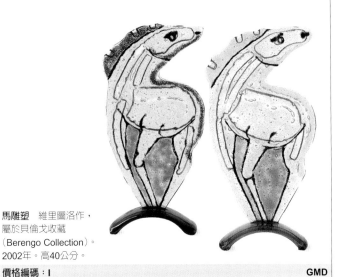

馬雕塑　維里圖洛作，屬於貝倫戈收藏（Berengo Collection）。2002年。高40公分。

價格編碼：I　　　　　　　　　　　　　　　GMD

Vízner 維茲那

維茲那（Frantisek Vízner），1936年生於捷克布拉格，受訓於諾維波爾的玻璃製作學校、布拉格應用藝術學院。曾於紐約的康寧玻璃博物館展出。

綠色花器　維茲那之作。1991年。高29公分。

價格編碼：G　　　　　　　　　　　　　　　FIS

Weinberg 懷恩保

懷恩保（Steven Weinberg），1954年生於紐約，受訓於羅德島設計學校、艾爾佛大學的紐約州立陶瓷學院。公共收藏作品見於洛杉磯郡博物館（Los Angeles County Museum）、紐約的康寧玻璃博物館，以及華盛頓特區的史密森尼博物館。

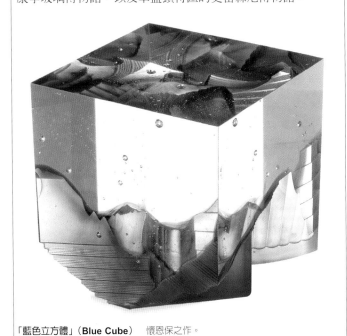

「藍色立方體」（**Blue Cube**）　懷恩保之作。1996年。21立方公分。

價格編碼：C　　　　　　　　　　　　　　　HOL

Wilkin 威爾金

尼爾·威爾金（Neil Wilkin），1959年生於英國朴資茅斯，受訓於朴資茅斯藝術學院、北斯塔福郡工藝學院。在倫敦的公共收藏作品見於工藝協會，以及維多利亞及亞伯特博物館。

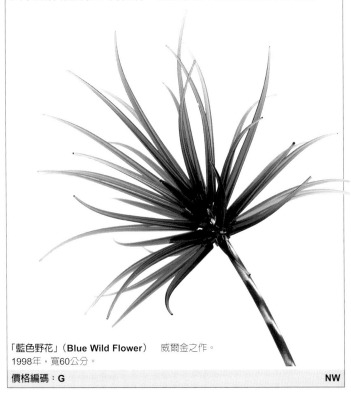

「藍色野花」（**Blue Wild Flower**）　威爾金之作。1998年，寬60公分。

價格編碼：G　　　　　　　　　　　　　　　NW

Yamamoto 山本

山本洸一郎（音譯，Koichiro Yamamoto），1969年生於日本，受訓於日本筑波大學、倫敦皇家藝術學院。公共收藏作品見於倫敦的維多利亞及亞伯特博物館、英國的曼徹斯特市立藝廊，以及丹麥的愛貝托福玻璃博物館。

壺與杯　山本洸一郎之作。2001年。高15.5公分。

價格編碼：H　　　　　　　　　　　　　　　　CG

Zbynovsky
茲比諾夫斯基

茲比諾夫斯基（Vladimir Zbynovsky），1964年生於斯洛伐克的普勒斯堡，受訓於普勒斯堡的裝飾藝術學院、巴黎的美術學院與應用藝術學校。曾於世界各地展出。作品收藏於法國的梅森瑟博物館（Meisenthal Museum）、日本金澤的二十一世紀博物館。

「無盡2003」（Myriade 2003）
茲比諾夫斯基之作。高44公分。

價格編碼：F　　　　　　　　　　　　　　　　EVD

Yamano 山野

山野宏（Hiroshi Yamano），1956年生於日本福岡，受訓於日本中央大學、加州藝術工藝學院，以及東京玻璃工藝研究所。作品曾於美國和日本展出。公共收藏作品見於紐約的康寧玻璃博物館、紐澤西州的惠頓玻璃博物館。

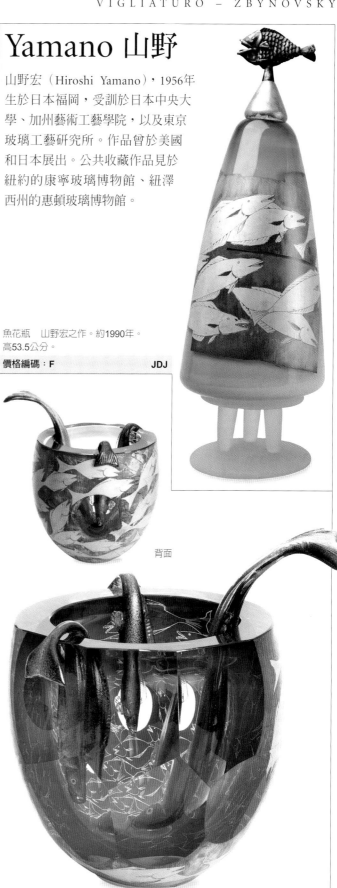

魚花瓶　山野宏之作。約1990年。高53.5公分。

價格編碼：F　　　　　　　　　　　　　　　　JDJ

背面

「捕魚者#215」（Fish Catcher #215）
山野宏之作。2003年。高28公分。

價格編碼：G　　　　　　　　　　　　　　　　HOL

Zilio 齊利歐

齊利歐（Andrea Zilio），1966年生於義大利威尼斯，從未接受過正規訓練，但於1989年完成學徒訓練。作品展出包括威尼斯的慕拉諾玻璃博物館（Murano Museum of Glass）、威尼斯玻璃國際雙年展（International Biennale of Glass in Venice），以及米蘭的當代年輕藝術家玻璃展。曾任教於西雅圖的皮楚克玻璃學校。

網狀對接與多色蕾絲花瓶 1997年。高43公分。

價格編碼：G　　　　　　　　ANF

「對接法」花器 齊利歐之作。1999年。高50公分。

價格編碼：G　　　　　　　　ANF

Zimmerman 齊默曼

齊默曼（Jörg Zimmermann），1940年生於德國屋辛根，受訓於德國夏碧許格蒙的應用藝術設計學院。部分作品在德國展示，見於維斯寇伯格的藝術博物館、弗羅努的玻璃博物館，以及漢堡的藝術博物館。

「4501號」 齊默曼之作。2003年。高30公分。

價格編碼：H　　　　　　　　GMD

Zynsky
辛斯基

辛斯基（Mary Ann "Toots" Zynsky），1951年生於波士頓，乃1971年時在西雅圖成立皮楚克玻璃學校的創辦者之一。曾於世界各地展出多次。公共收藏作品見於華盛頓特區的白宮美國工藝收藏、紐約的大都會藝術博物館與美國工藝博物館。

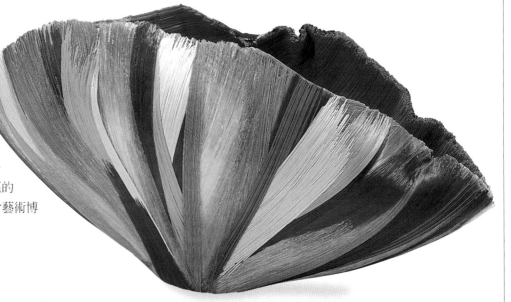

綠色與藍色碗 辛斯基之作。約1990年。寬40公分。

價格編碼：G　　　　　　　　QU

Zoritchak 梭利查克

梭利查克（Yan Zoritchak），1944年生於斯洛伐克的茲迪亞，受訓於澤勒茲尼布洛的應用玻璃學院、布拉格的應用藝術學校。作品曾於法國安納西城的藝術暨歷史保存中心（Citia, Conservatory of Art and History）展出。部分作品屬於公共收藏，見於杜塞爾多夫的藝術博物館、比利時的玻璃博物館、臺灣的新竹市玻璃工藝博物館，以及丹麥的愛貝托福玻璃博物館。

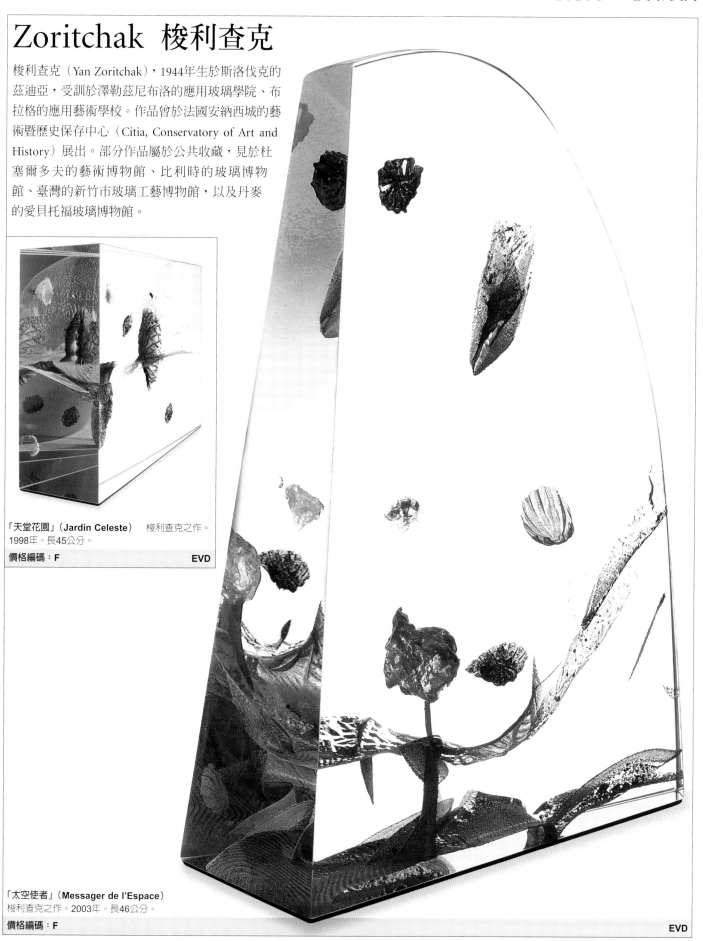

「天堂花園」（**Jardin Celeste**）　梭利查克之作。
1998年。長45公分。

| 價格編碼：**F** | **EVD** |

「太空使者」（**Messager de l'Espace**）
梭利查克之作。2003年。長46公分。

| 價格編碼：**F** | **EVD** |

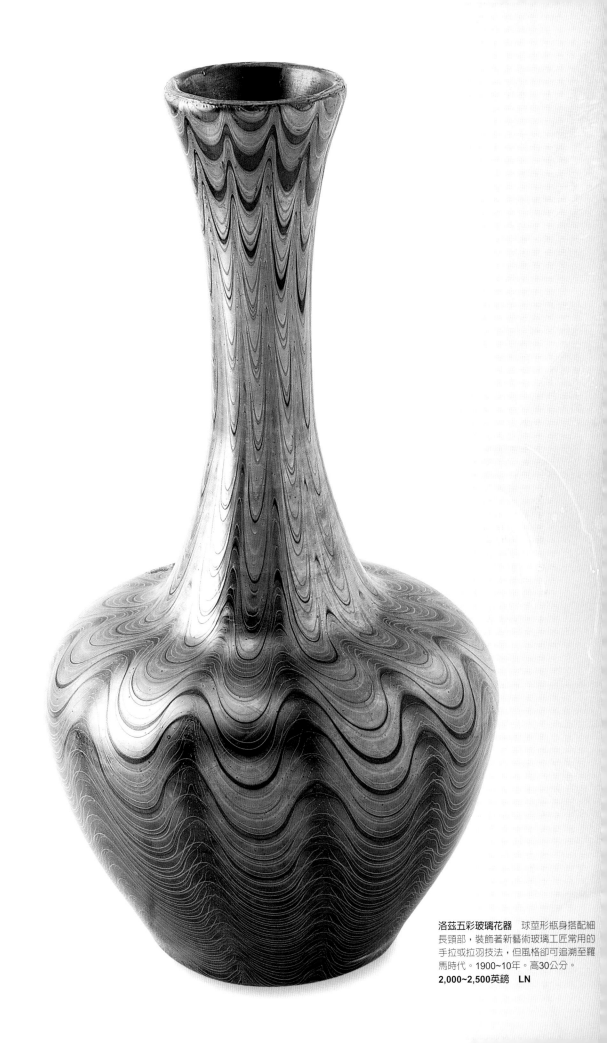

洛茲五彩玻璃花器　球莖形瓶身搭配細
長頸部，裝飾著新藝術玻璃工匠常用的
手拉或拉羽技法，但風格卻可追溯至羅
馬時代。1900~10年。高30公分。
2,000~2,500英鎊　LN

附錄

本章節包含基本實用的豐富資訊，是熱忱的玻璃收藏家的資源寶庫。詞條豐富的「名詞釋義」中，收錄了本書使用的所有材料與技法專有名詞。接著是本書「價格範圍」中所使用的出處代碼說明。「經銷商、拍賣商與博物館名錄」中，不僅條列出機構行號的地址，幫助收藏家尋找特定的玻璃作品，更列出收藏玻璃精品的博物館名單，讓有心者得以搜尋更進一步的背景資料。

名詞釋義

三葉天南星　Jack in the Pulpit
一種以夾具法製成的飾瓶名稱，造型神似一種名爲天南星（Arisaema triphyllum）的北美洲植物。

上彩　Enamelling
用融入彩色玻璃粉的油劑在器皿上彩繪，然後重新加熱器皿，讓圖案熔入並強化持久性。

小氣泡　Seeds
停留在玻璃中的氣泡，通常簇集成群。

五彩　Iridescence
爲玻璃表面在不同光線折射下所產生的虹彩光澤，類似將油潑在潮濕表面會產生的效果。這種效果的製作方法多半是在加熱後的玻璃花瓶上噴上一層金屬晶鹽。

五彩水　Lustre
一種玻璃表面效果，性質類似五彩玻璃表面。請參考「五彩」。

內畫　Reverse-painting
在玻璃內側（尤其是燈具內側）畫上相反的圖案。美國新藝術風格燈具多採用此技法。

內襯法　Inlay
將預備好的熔融玻璃貼至另一玻璃器皿表面的一種做法，目的爲了裝飾。參見「熱工雕塑法」。

切割　Cutting
消去玻璃部分表面以創造出圖案或花樣。可用圓石、木頭或金屬輪來磨平玻璃，降熱的液體中混有研磨料。參見「雕刻」、「輪刻」。

切割玻璃　Inciso
義大利文，Venini玻璃廠發明的技法，會在玻璃表面上製造出許多水平的淺割痕。

火岩玻璃　Lava glass
又稱爲「火山玻璃」，乃一種粗糙、表面有類似火山熔岩流布狀的金色五彩玻璃，開發者爲美國的路易・康福・第凡尼。

火拋光　Fire-polished
一種重新加熱玻璃的程序，以去除製作時所產生的瑕疵，並修飾出光亮的器面。

火烤　At-the-fire
在吹製或其他裝飾過程之前，重新加熱玻璃的技術。

凹刻　Intaglio
在器皿表面上以磨刻或輪刻方式創造出某種圖樣或花紋，使其背景凸出於圖紋上。

加熱爐　Glory hole
玻璃加熱爐上的一個小洞，位置靠近玻璃集中處的主爐口。玻璃品通常會在此處快速重新加熱以便進一步處理，或是進行如「火拋光」這類最後潤飾的手續。

冰屑法　Chipped ice
韓德爾公司用來在玻璃表面做出霧狀效果的技法。方法是將膠水塗在玻璃表面後加熱，待乾燥後膠水剝落，便會形成有紋理的表面。

冰裂紋　Crackle glass
一種玻璃，又稱「碎紋玻璃」（craquelé）或冰玻璃（ice glass），因爲將熱挑料放進冷水中而形成表面的碎裂紋。也可以運用有紋理的鑄模仿製而成。

多色置入法　Sommerso
1930年代在慕拉諾島創造的技法，意爲「浸沒」（submerged），做法爲以一層或多層的透明有色玻璃套色，外面再包覆上厚厚一層彩色玻璃。

多色蕾絲法　Zanfirico rods
亦即Filigrana a retortoli技法。以白色或彩色的玻璃絲在透明玻璃中扭纏成蕾絲狀。慕拉諾玻璃常見此種技法。此詞源於19世紀初威尼斯藝術品經紀商山克里柯（Antonio Sanquirico）之名的誤傳。

多面切割　Facet-cut
一種以寶石切割技法將作品表面琢磨成相連多平切面的樣式。

「艾麗兒」　Ariel
歐樂福在1930年左右發展出的技術，透過噴砂方式使圖案在透明或彩色器皿上形成浮雕，之後再加熱器皿並裝入透明玻璃中，將圖案封在長串的氣泡裡。

克魯瑟玻璃　Cluthra glass
卡德於1920年代在紐約州康寧爲Struben玻璃廠研發出來的一種玻璃。

冷工　Cold-worked
已冷卻固化的玻璃透過切割等方式來裝飾。

冷工上彩　Cold enamelling
將彩色釉料使用在玻璃上（見「上彩」），但不爲了加強耐久性而進行焙燒。

吹管　Blowpipe
見「架橋」。

吹製玻璃　Blown glass
將空氣吹入一中空管狀的鐵棒或吹管、爲熔化的玻璃或「挑料」塑形的一門技術。可以隨意吹製，或透過鑄模製造出較規則的形狀。

吹模法　Mould-blown
將玻璃吹入模具中，做出統一的形狀。此技法可爲手工製作或成爲機械生產的一環。

乳白色　Opalescence
一種令玻璃宛如蛋白石的效果。反射光線讓表面呈乳藍色，透光性又造成琥珀色暈染效果。

「拉芬納」（冷熱工技法）　Ravenna
這是龐克維斯特在1948年左右所創的技法。以噴砂方式在有色玻璃上刻出圖樣，再將不同顏色的玻璃屑塡入凹處，最後包覆上一層透明玻璃，加熱成形。

波紋磚　Tesserae
用來做出馬賽克圖案的彩色小玻璃方塊。此字源自希臘文

tesseres，意為「四面」。

「法浮萊」幻彩玻璃　Favrile
路易・康福・第凡尼創造的五彩玻璃，於1894年註冊專利。名稱源自於德文的fabrile，意為「手工製」。

花條　Millefili
義大利文，意思是「千根絲」，指一種由極細的玻璃棒組成的玻璃。

花條馬賽克　Murrine
透明或不透明有色玻璃棒的薄片。通常排列成花草或幾何等各種圖案，可直接壓製成形，但通常用來黏附在挑料表面，再吹成容器。

金虹器皿　Aurene ware
卡德在美國為Sturben品牌研發之五彩玻璃註冊名稱。字意在拉丁文裡原指黃金。

青年風格　Jugendstil
字面上的意思是「年輕樣式」，即德文的「新藝術」。源自《Jugend》這本1896年開始發行的德國當代藝術雜誌名稱。

挑料　Gather (of glass)
大量的熔融玻璃（有時又稱為玻璃塊），集中在吹管、架橋或是挑料鐵桿的末端。

架橋　Pontil
為成品做最後塑形或表面處理時所用的鐵棒。例如，為物體加上把手時，就必須以鐵棒接著於底部。

架橋點　Pontil mark
拿掉玻璃底部的鐵桿時，所留下的粗糙痕跡。通常會於進一步潤飾時磨去。

玻璃師傅　Gaffer
製作玻璃的領班或總師傅，負責指揮整個團隊運作。

玻璃粉末鑄造　Pâte-de-verre
法文所謂的「玻璃膏」。混合玻璃粉與液體成為膏狀，然後壓入模具慢慢加熱，直到成形。

玻璃紙鎮　Paperweight glass
具有放大效果的半球形玻璃，為透明、多面切割或套色玻璃（材質多半使用水晶玻璃）。底部或接近底部處，飾以「萬花筒」或「燈炬法」的設計。

玻璃條　Rod
通常指有色的細玻璃桿。做法是將挑料朝兩邊拉長成細絲，再視用途切割成各種長度，或者與其他玻璃條熔合在一起。也稱做玻璃棒。

玻璃棒　Cane
見「玻璃條」。

虹彩玻璃　Dichroic glass
顏色隨光線與觀賞角度而變化的玻璃，呈些微虹彩色。

套色　Casing
一片玻璃覆蓋在另一片玻璃上，通常呈現出對比色彩。有時候，上覆的玻璃會透過進一步切割或蝕刻的方式顯露出下層玻璃。

套料　Overlay
覆於玻璃主體外的一層玻璃。可以各種技法裝飾，如雕刻、酸蝕或上釉彩。

徐冷　Annealing
使完成的玻璃品緩慢冷卻的過程，避免因溫度急速下降而發生扭曲或破裂的情況。

「格拉爾」　Graal
歐樂福約於1916年開發出的技法。將小型彩色玻璃以切割、磨刻或酸蝕的方式製作圖樣，接著重新加熱，外以透明玻璃套色，再吹製成最後的形狀。

氣泡法　Pulegoso
慕拉諾島方言「多泡的」意思。形容表面粗糙、內含細小氣泡的玻璃。此法常見於1920年代。拿波里奧尼・馬汀努齊所創。

浮雕玻璃　Cameo glass
由兩種或更多種不同色彩、分離的玻璃層次所構成的玻璃。上層藉由「輪刻」或「酸蝕」製造出凸起的圖像，同時展露底下不同顏色的層次。

素材　Blank
一片已成形、即將從事進一步裝飾或塑形的玻璃。

馬賽克成型法　Pezzato
製作「補釘」玻璃的義大利技法。一般的做法是將有色玻璃方塊，熔合成「百衲被」一般的玻璃板之後，再使用該玻璃板製成容器。

斜接　Mitre
兩片切割玻璃以一特定角度接合，使玻璃的邊緣或者一端呈斜面狀。

混合料　Batch
在鍋裡或爐裡熔合以製造玻璃的混合料，包括砂、助熔劑、染色劑等生原料。在熔化過程有時也會加入碎玻璃。

脫蠟鑄造　Cire Perdue
見「脫蠟鑄造」（Lost Wax Casting）。

脫蠟鑄造　Lost Wax Casting (or cire perdue)
一種援用自金屬加工的技法，主要用來處理因太過精細而無法適用傳統套色技法的玻璃器皿。先以蠟製成該器皿的模型，蠟製模型外面覆上黏土或石膏，便成為該樣式的模具。加熱後，陶瓷模具中的蠟會熔解，自洞口流乾，最後再將熔融玻璃由洞口灌入，或填入玻璃粉再加以燒製。冷卻後，打開模具並取出裡面的玻璃成品即可。

插條法　Tessuto
形容呈編織紋路的設計。表面如同以玻璃絲或玻璃條編織而成。

握把　Knop
飲具杯柄上的突出部分，形狀通常是球狀或橢圓形，但可再加以切割。

絲玻璃　Verre de soie
法文，形容表面如絲質的玻璃。

貼金技法　Gilding
玻璃的裝飾類別，可使用金

箔、上漆或是粉末。在玻璃進行冷熱加工時均可應用。

黑色上彩法　Grisaille

爲單色的灰色畫作，有時會用這種畫來模擬浮雕效果。

新藝術　Art Nouveau

出現於1880年代晚期、持續至20世紀初10年間的藝術運動，特色是流暢的花草線條和鞭索圖案。也稱爲「青年風格」（Jugendstil，參見227頁）。

碎玻璃　Cullet

廢棄的碎玻璃。加入新的「混合料」之後，熔化速度較快，可以降低燃料成本。

萬花筒　Millefiori

義大利文，意思是「千朵花」。將類似瓷磚的鮮艷玻璃棒截面，排列成所謂的「配置圖案」（set-ups），嵌入透明玻璃內。常用於紙鎮的製作。

裝飾藝術　Art Deco

1920和1930年代的藝術運動。名稱出自1925年在巴黎舉辦的「裝飾藝術暨現代工業國際博覽會」。這類風格的元素包括幾何圖案和強烈的色彩運用。

「嘉年華」幻彩玻璃　Carnival glass

表面有五彩光澤的壓製玻璃。20世紀初在美國開始製造，據說在遊樂場和嘉年華會拿來當作獎品送出。

對接法　Incalmo

本技法會加熱兩件或更多的吹製玻璃，待作品「熔開」後，再仔細接合彼此，創造出特別

的色環。名稱由來是進行這道手續時，玻璃工匠必須冷靜謹慎（calm意爲「冷靜」），才能完成這項複雜的工程。

酸蝕　Acid-etching

原指將玻璃浸在氫氟酸液體中，以在表面製造無光澤或霧面效果的一種技術，可用蠟或亮光漆來保護不欲被酸蝕的部分。此技術也可用來去除套料玻璃的局部區域，以設計出浮雕玻璃器皿上的浮雕。

噴砂　Sandblasting

指一種對玻璃噴射磨料的蝕刻方式。

熱工　Hot-worked

趁玻璃熔體仍滾熱之際進行加工或裝飾。液化玻璃內部的氣泡就即如此製成。

熱工置入法　Intercalaire

玻璃層之中的裝飾方式。

熱工雕塑法　Marqueterie-sur-verre

蓋雷研發出的技法。將熱玻璃片按照設計好的圖樣，按壓入熱玻璃胎內而成。

輪刻法　Wheel-carving

這種裝飾技法是以不同尺寸的切割輪雕刻玻璃，爲成品切割出不同程度的精緻細節。此法能營造出極精細的裝飾。

燈炬法　Lamp Work

將玻璃拉成細絲狀的精細裝飾技巧。利用小火爐加熱玻璃棒之後，再將之彎曲或連接在一起。這種設計通常被嵌入紙鎮或玻璃球體中。

磨刻　Engraved

使用輪具或砂紙切割或是刻劃，有時也使用鑽石頭雕刻工具。

「蕭條玻璃」　Depression glass

經濟大蕭條時期（1920與1930年代）在美國便宜製造的壓製玻璃。當時的商家一般當作贈品饋贈給顧客，如今已成炙手可熱的收藏品。

雕刻　Carving

以手持工具或機械有系統地消去玻璃局部表面的一種裝飾手法。

壓製玻璃　Pressed glass

此技法於1820年代在美國所創。將玻璃膏倒入金屬模具中，再以柱塞緊壓，製作出外表有花樣、內裡平滑的玻璃，最後再以手工進行表面處理。

蕾絲技法　Filigrana a retortoli

參見「多色蕾絲法」。

蕾絲技法　Filligrana

將裝飾用的彩色玻璃或玻璃棒拉成絲並熔入玻璃本體的一種技術。

蕾絲法　Latticinio

源自義大利文「牛奶」（latte）一字，指用於裝飾透明玻璃的義大利麵條狀白線。

蕾絲花條　A canne

由一列彩色玻璃棒組成、條狀的「蕾絲技法」（參見227頁）條紋花樣。

蕾絲花器　Fazzoletto

義大利文意爲「手帕狀花

瓶」，形容作品樣式類似一條落下的手帕。

錘擊紋理　Martelé

法文，意思是「錘擊的紋理」。美國的Gorham玻璃將此技巧應用在銀器上。在玻璃上，亦可經由切割達到這種效果。杜慕的部分浮雕作品即採用此法。

灑金玻璃　Aventurine

一種因包含氧化的金或銅微粒而閃閃發亮的半透明玻璃，也可以用作釉料。名稱可能源自一種外表類似、義大利文爲Avventurina的石英，故又名avventurina。

變色玻璃　Vaseline glass

表面油滑的乳白色玻璃。做法是在玻璃中添加微量的鈾及金屬氧化物。

出處代碼

本書中呈現的每一片玻璃作品都會同時提供一組代碼，代表刻正銷售或已售出此件玻璃的經銷商的拍賣公司，或是擁有此作品或其圖像權利的博物館、經紀公司。

書中圖示的各件玻璃作品，對提供或賣出的經銷商或拍賣公司而言無合同約束力，亦無必須以標示價格範圍供應或販售此件玻璃（或同類型品項）之義務。

AAC
Sanford Alderfer
Auction Company
501 Fairgrounds Road
Hatfield, PA 19440, USA
Tel: 001 215 393 3000
Fax: 001 215 368 9055
E-mail:
info@alderferauction.com
www.alderferauction.com

AG
Antique Glass
@ Frank Dux Antiques
33 Belvedere, Lansdown Road
Bath BA1 5HR
Tel/Fax: 01225 312 367
E-mail: m.hopkins@
antique-glass.co.uk
www.antique-glass.co.uk

AGW
American Art
Glass Works Inc
41 Wooster Street, 1st floor
New York, NY 10013, USA
Tel: 001 212 625 0783
Fax: 001 212 625 0217
E-mail: artglassgallery@aol.com
www.americanartglassgallery.com

AL
Andrew Lineham Fine
Glass
Stand G19, The Mall Antiques
Arcade
359 Upper Street, London N1
8ED
Tel: 020 7704 0195
Fax: 01243 576 241
www.antiquecolouredglass.co.uk

ANA
Ancient Art
85 The Vale
Southgate, London N14 6AT
Tel: 020 8882 1509
Fax: 020 8886 5235
E-mail: info@ancientart.co.uk
www.ancientart.co.uk

ANF
Vetreria Anfora
Sacca Serenella 10
Murano 30141, Venice
Italy
Tel: 0039 041 736 669

AOY
All Our Yesterdays
6 Park Road, Kelvin Bridge
Glasgow G4 9JG
Tel: 0141 334 7788
Fax: 0141 339 8994
E-mail: antiques@
allouryesterdays.fsnet.co.uk

AS&S
Andrew Smith & Son
Auctions
The Auction Room
Manor Farm
Itchen Stoke
Nr Winchester
Tel: 01962 735 988
Fax: 01962 738 879
E-mail: auctions@andrew
smithandson.com

ASG
Anthony Stern Glass
Unit 205
Avro House
Havelock Terrace
London SW8 4AL
Tel: 020 7622 9463
Fax: 020 7738 8100
E-mail: anthony@
anthonysternglass.com
www.anthonysternglass.com

BA
Branksome Antiques
370 Poole Road
Branksome
Poole, Dorset BH12 1AW
Tel: 01202 763 324

BAD
Beth Adams
Unit GO43/4, Alfie's Antique
Market, 13–25 Church Street
Marylebone, London NW8 8DT
Tel: 020 7723 5613
Fax: 020 7262 1576
E-mail: badams@alfies.clara.net

BB
Barbara Blau
South Street Antiques Market
615 South 6th Street
Philadelphia, PA 19147-2128
USA
Tel: 001 215 739 4995/
001 215 592 0256
E-mail: bbjools@msm.com

BGL
Block Glass Ltd
E-mail: blockglss@aol.com
www.blockglass.com

BHM
Broadfield House Glass
Museum
See Museum listing

BK
Bukowskis
Arsenalsgatan 4, Box 1754
111 87 Stockholm
Sweden
Tel: 0046 8 614 0800
Fax: 0046 8 611 4674
E-mail: info@bukowskis.se
www.bukowskis.se

BMN
Auktionhaus Bergmann
Möhrendorferstrasse 4
D-91056 Erlangen, Germany
Tel: 0049 (0)9 131 450 666
Fax: 0049 (0)9 131 450 204
E-mail: kontact@auction-
bergmann.de
www.auction-bergmann.de

BONBAY
Bonhams, Bayswater
10 Salem Road, London W2 4DL
Tel: 020 7393 3900
Fax: 020 7313 2703
E-mail: info@bonhams.com
www.bonhams.com

BY
Bonny Yankauer
E-mail: bonnyy@aol.com

CA
Chiswick Auctions
1–5 Colville Road, London W3
8BL
Tel: 020 8992 4442
Fax: 020 8896 0541
www.chiswickauctions.co.uk

CG
Cowdy Gallery
31 Culver Street, Newent
Gloucestershire GL18 1DB
Tel: 01531 821 173
E-mail: info@cowdygallery.co.uk
www.cowdygallery.co.uk

CHAA
Cowan's Historic
Americana Auctions
673 Wilmer Avenue
Cincinnati, OH 45226, USA
Tel: 001 513 871 1670
Fax: 001 513 871 8670
E-mail: info@
historicamericana.com
www.historicamericana.com

CHEF
Cheffins
Cheffins Fine Art Department,
1&2 Clifton Road, Cambridge
CB1 7EA
Tel: 01223 213 343
Fax: 01223 271 949
E-mail: fine.art@cheffins.co.uk
www.cheffins.co.uk

CMG
Corning Museum of Glass
See Museum listing

COL
Colin Reid Glass
New Mills
Slad Road, Stroud
Gloucestershire GL5 1RN
Tel/Fax: 01453 751 421
E-mail:
mail@colinreidglass.co.uk
www.colinreidglass.co.uk

CR
See code DRA

CRIS
Cristobal
G125–127, Alfie's Antique
Market 13–25 Church Street
Marylebone
London NW8 8DT
Tel/Fax: 020 7724 7230
E-mail: steven@cristobal.co.uk
www.cristobal.co.uk

CVS
Cad van Swankster at The Girl Can't Help It
G100, Alfie's Antique Market
13–25 Church Street
Marylebone
London NW8 8DT
Tel: 020 7724 8984

CW
Christine Wildman Collection
E-mail: wild123@allstream.net

DCC
Dee Carlton Collection
E-mail: qnoscots@aol.com

DN
Dreweatt Neate
Donnington Priory Salerooms
Donnington
Newbury
Berkshire RG14 2JE
Tel: 01635 553 553
Fax: 01635 553 599
E-mail: fineart@
dreweatt-neate.co.uk
www.auctions.dreweatt-
neate.co.uk

DOR
Dorotheum
Palais Dorotheum
Dorotheergasse 17
A-1010 Vienna
Austria
Tel: 0043 (0)1 515 600
Fax: 0043 (0)1 515 60443
E-mail: kundendienst@
dorotheum.at
www.dorotheum.at

DRA
David Rago Auctions
333 North Main Street
Lambertville, NJ 08530, USA
Tel: 001 609 397 9374
Fax: 001 609 397 9377
E-mail: info@ragoarts.com
www.ragoarts.com

DTC
Design20c
Tel: 07946 092 138
E-mail: sales@design20c.com
www.design20c.com

EOH
The End of History
548 1/2 Hudson Street
New York, NY 10014, USA
Tel: 001 212 647 7598
Fax: 001 212 647 7634

EVD
Etienne & Van den Doel, Expressive Glass Art
De Lind 38
NL-5061 HX Oisterwijk
The Netherlands
Tel: 0031 (0)13 5299599
Fax: 0031 (0)13 5299590
E-mail: info@etienne
vandendoel.com
www.etiennevandendoel.com

FIS
Auktionshaus Dr Fischer
Trappensee-Schößchen
D-74074 Heilbronn
Germany
Tel: 0049 (0)71 31 15 55 70
Fax: 0049 (0)71 31 15 55 720
E-mail: info@auctions-fischer.de
www.auctions-fischer.de

FM
Francesca Martire
F131–137, Alfie's Antique
Market
13–25 Church Street
Marylebone
London NW8 8DT
Tel: 020 7724 4802
Fax: 020 7586 0292
E-mail: mare@ukf.net

FRE
Freeman's
1808 Chestnut Street
Philadelphia, PA 19103, USA
Tel: 001 215 563 9275
Fax: 001 215 563 8236
E-mail: info@
freemansauction.com
www.freemansauction.com

GAZE
Thos. Wm. Gaze & Son
Diss Auction Rooms
Roydon Road, Diss
Norfolk IP22 4LN
Tel: 01379 650 306
Fax: 01379 644 313
E-mail: sales@
dissauctionrooms.co.uk
www.twgaze.com

GC
Graham Cooley
Tel: 07968 722 269
E-mail: graham.cooley@
metalysis.com

GMD
Galerie Mariska Dirkx
Wilhelminasingel 67
NL-6041 CH Roermond
The Netherlands
Tel/Fax: 0031 (0)475 317137
E-mail: galerie.dirkx@wxs.nl
www.galeriemariskadirkx.nl

GORL
Gorringes, Lewes
15 North Street, Lewes
East Sussex BN7 2PD
Tel: 01273 472 503
Fax: 01273 479 559
E-mail: clientservices@
gorringes.co.uk
www.gorringes.co.uk

HBK
Hall-Bakker @ Heritage
Heritage, 6 Market Place
Woodstock, Oxon OX20 1TA
Tel: 01993 811 332
E-mail: info@hallbakker.co.uk
www.hallbakker.co.uk

HERR
Auktionshaus WG Herr
Friesenwall 35
D-50672 Cologne, Germany
Tel: 0049 (0)221 25 45 48
Fax: 0049 (0)221 270 6742
E-mail: kunst@herr-
auktionen.de
www.herr-auktionen.de

HOL
Holsten Galleries
3 Elm Street, Stockbridge
MA 01262, USA
Tel: 001 413 298 3044
Fax: 001 413 298 3275
E-mail: artglass@
holstengalleries.com
www.holstengalleries.com

JDJ
James D. Julia Inc.
PO Box 830
Fairfield, ME 04937, USA
Tel: 001 207 453 7125
Fax: 001 207 453 2502
E-mail: lampnglass@
juliaauctions.com
www.juliaauctions.com

JH
Jeanette Hayhurst Fine Glass
32a Kensington Church Street
London W8 4HA
Tel: 020 7938 1539
www.antiqueglasslondon.com

JHA
Jonathan Harris Studio Glass Ltd
Woodland House
24 Peregrine Way
Apley Castle, Telford TF1 6TH
Tel: 01952 246 381
Fax: 01952 248 555
E-mail: jonathan@
jhstudioglass.com
www.jhstudioglass.com

L&T
Lyon & Turnbull Ltd
33 Broughton Place
Edinburgh EH1 3RR
Tel: 0131 557 8844
Fax: 0131 557 8668
E-mail: info@
lyonandturnbull.com
www.lyonandturnbull.com

LB
Linda Bee
Grays Antique Markets
Stand L18–21
The Mews
58 Davies Street
London W1Y 2LP
Tel/Fax: 020 7629 5921
www.graysantiques.com

LKM
Leo Kaplan Modern
41 East 57th Street
7th Floor
New York, NY 10021, USA
Tel: 001 212 872 1616
Fax: 001 212 872 1617
E-mail: info@lkmodern.com
www.lkmodern.com

LN
Lillian Nassau Ltd
220 East 57th Street
New York, NY 10022, USA
Tel: 001 212 759 6062
Fax: 001 212 832 9493

MAC
Mary Ann's Collectibles
c/o South Street Antiques Centre
615 South 6th Street
Philadelphia
PA 19147-2128, USA
Tel: 001 215 923 3247

MACK
Macklowe Gallery
667 Madison Avenue
New York
NY 10021, USA
Tel: 001 212 644 6400
Fax: 001 212 755 6143
E-mail: email
@macklowegallery.com
www.macklowegallery.com

MAL
Mallett
141 New Bond Street
London W1S 2BS
Tel: 020 7499 7411
Fax: 020 7495 3179
www.mallettantiques.com

MHC
Mark Hill Collection
Tel: 07798 915 474
E-mail:
stylophile@btopenworld.com

MHT
Mum Had That
Tel: 01442 412 360
E-mail: gary@mumhadthat.com
www.mumhadthat.com

MW
Mike Weedon
7 Camden Passage
Islington, London N1 8EA
Tel: 020 7226 5319
Fax: 020 7700 6387
E-mail:
info@mikeweedonantiques.com
www.mikeweedonantiques.com

NA
Northeast Auctions
93 Pleasant Street
Portsmouth, NH 03801, USA
Tel: 001 603 433 8400
Fax: 001 603 433 0415
E-mail:
contact@northeastauctions.com
www.northeastauctions.com

NBEN
Nigel Benson
58–60 Kensington Church Street
London W8 4DB
Tel: 020 7938 1137
Fax: 020 7729 9875
E-mail: nigelbenson@
20thcentury-glass.com
www.20thcentury-glass.com

NW
Neil Wilkin
Unit 3 Wallbridge Industrial Estate
Frome, Somerset
BA11 5JY
Tel: 01373 452574
E mail: neil@neilwilkin.com
www.neilwilkin.com

OACC
Otford Antiques & Collectors Centre
26–28 High Street
Otford, Kent TN14 5PQ
Tel: 01959 522 025
Fax: 01959 525 858
E-mail:
info@otfordantiques.co.uk
www.otfordantiques.co.uk

P&I
Paola & Iaia
Unit SO57–58
Alfie's Antiques Market
13–25 Church Street
London NW8 8DT
Tel: 07751 084 135
E-mail: paolaeiaialondon@
hotmail.com

PAC
Port Antiques Center
289 Main Street
Port Washington
NY 11050, USA
Tel: 001 516 767 3313
E-mail: visualedge2@aol.com

PC
Private Collection

PL
Peter Layton, London Glassblowing
7 The Leather Market
Weston Street
London SE1 3ER
Tel: 020 7403 2800
Fax: 020 7403 7778
E-mail:
info@londonglassblowing.co.uk
www.londonglassblowing.co.uk

POOK
Pook & Pook
PO Box 268
Downington, PA 19335, USA
or
463 East Lancaster Avenue
Downington, PA 19335, USA
Tel: 001 610 269 4040/
001 610 269 0695
Fax: 001 610 269 9274
E-mail: info@
pookandpook.com
www.pookandpook.com

PR
Paul Reichwein
2321 Hershey Avenue
East Petersburg
PA 17520, USA
Tel: 001 717 569 7637
E-mail: paulrdg@aol.com

QU
Quittenbaum
Hohenstaufenstrasse 1
D-80801, Munich
Germany
Tel: 0049 (0)89 33 00 756
Fax: 0049 (0)89 33 00 7577
E-mail: dialog@quittenbaum.de
www.quittenbaum.de

RDL
David Rago/Nicholas Dawes Lalique Auctions
333 North Main Street
Lambertville
NJ 08530, USA
Tel: 001 609 397 9374
Fax: 001 609 397 9377
E-mail: info@ragoarts.com
www.ragoarts.com

RITZ
Ritzy
7 The Mall Antiques Arcade
359 Upper Street
London N1 0PD
Tel: 020 7351 5353
Fax: 020 7351 5350

ROX
Roxanne Stuart
E-mail: gemfairy@aol.com

S&K
Sloans & Kenyon
4605 Bradley Boulevard
Bethesda
MD 20815, USA
Tel: 001 301 634 2330
Fax: 001 301 656 7074
E-mail: info@
sloansandkenyon.com
www.sloansandkenyon.com

SL
Sloans
No longer trading

SUM
Sue Mautner
No longer trading

SWT
Swing Time
St. Apern-Strasse 66/68
D-50667 Cologne
Germany
Tel: 0049 (0)221 257 3181
Fax: 0049 (0)221 257 3184
E-mail: artdeco@swing-
time.com
www.swing-time.com

TA
333 Auctions LLC
333 North Main Street
Lambertville
NJ 08530, USA
Tel: 001 609 397 9374
Fax: 001 609 397 9377
www.ragoarts.com

TAB
Take-A-Boo Emporium
1927 Avenue Road
Toronto, Ontario M5M 4A2
Canada
Tel: 001 416 785 4555
Fax: 001 416 785 4594
E-mail: swinton@takeaboo.com
www.takeaboo.com

TCS
The Country Seat
Huntercombe Manor Barn
Nr Henley on Thames
Oxon RG9 5RY
Tel: 01491 641 349
Fax: 01491 641 533
E-mail: ferry-clegg@
thecountryseat.com
www.thecountryseat.com

TDC
Thomas Dreiling Collection
Private Collection

TDG
The Design Gallery
5 The Green, Westerham
Kent TN16 1AS
Tel: 01959 561 234
E-mail:
sales@thedesigngallery.uk.com
www.thedesigngallery.uk.com

TEL
Galerie Telkamp
Maximilianstrasse 6
D-80539 Munich
Germany
Tel: 0049 (0)89 226 283
Fax: 0049 (0)89 242 14652

TGM
The Glass Merchant
Tel: 07775 683 961
E-mail: as@titan98.
freeserve.co.uk

TO
Titus Omega
Tel: 020 7688 1295
www.titusomega.com

TRR
Thomas R. Riley Galleries
642 North High Street
Columbus, OH 43215, USA
Tel: 001 614 228 6554
www.rileygalleries.com

V
Ventesimo
G122, Alfie's Antique Market
13–25 Church Street
Marylebone, London NW8 8DT
Tel: 07767 498766

V&A
Victoria and Albert Museum
See Museum listing

VET
Vetro & Arte Gallery in Venice
V&A S.n.c.
Calle del Cappeller 3212
Dorsoduro, 30123 Venice, Italy
Tel/Fax: 0039 041 522 8525
E-mail: contact@
venicewebgallery.com
www.venicewebgallery.com

VGA
Village Green Antiques
Port Antiques Center
289 Main Street
Port Washington, NY 11050,
USA
Tel: 001 516 625 2946
E-mail: amysdish@optonline.net

VS
Von Speath
Tel/Fax: 0049 (0)89 280 9132
E-mail: info@glasvonspaeth.com
www.glasvonspaeth.com

VZ
Von Zezschwitz
Friedrichstrasse 1a
D-80801 Munich
Germany
Tel: 0049 (0)89 38 98 930
Fax: 0049 (0)89 38 98 9325
E-mail: info@von-zezschwitz.de
www.von-zezschwitz.de

WAIN
William Wain at Antiquarius
Stand J6, Antiquarius
135 King's Road, Chelsea
London SW3 4PW
Tel: 020 7351 4905
Fax: 020 8693 1814
E-mail:
w.wain@btopenworld.com

WKA
Wiener Kunst Auktionen – Palais Kinsky
Freyung 4
A-1010 Vienna
Austria
Tel: 0043 (0)1 532 42 00
Fax: 0043 (0)1 532 42 009
E-mail: office@imkinsky.com
www.palais-kinsky.com

WW
Woolley & Wallis
51–61 Castle Street, Salisbury
Wiltshire SP1 3SU
Tel: 01722 424 500
Fax: 01722 424 508
E-mail: enquiries@woolley
andwallis.co.uk
www.woolleyandwallis.co.uk

經銷商、拍賣商與博物館名錄

法國

Eclat de Verre

Madame Elodie Bernard
Louvre des Antiquaires
2 Place du Palais Royal
75001 Paris
Tel: 0033 (0)1 47 03 37 19
Fax: 0033 (0)1 49 27 00 86
E-mail: 86galerie@
eclatduverre.com
www.eclatduverre.com

Galerie Capazza

Le Grenier de Villâtre
18330 Nançay
Tel: 0033 (0)2 48 51 80 22
Fax: 0033 (0)2 48 51 83 27
www.capazza-galerie.com

Galerie Daudet

10 Rue de la Trinité
31000 Toulouse
Tel: 0033 (0)5 34 31 74 84
Fax: 0033 (0)5 34 31 74 80
E-mail: galeriealaindaudet@
wanadoo.fr
www.galeriedaudet.com

Galerie Place des Arts

Françoise et Rebecca Polack
8 Rue de l'Argenterie
34000 Montpellier
Tel: 0033 (0)4 67 66 05 08
Fax: 0033 (0)4 67 66 14 96
E-mail: place-des-arts@
wanadoo.fr
www.place-des-arts.fr

Galerie de Verre Internationale

Chemin des Combes
06410 Biot
Tel: 0033 (0)4 93 65 03 00
Fax: 0033 (0)4 93 65 00 56
E-mail: verrerie@
verreriebiot.com
www.verreriebiot.com

Silice

115 Avenue Daumesnil
75012 Paris
Tel: 0033 (0)1 43 43 36 00

德國

CCAA Glasgalerie Köln GmbH

Auf dem Berlich 30
D-50667 Cologne
Tel: 0049 (0)2 21 2 57 61 91
Fax: 0049 (0)2 21 2 57 61 92
E-mail: info@ccaa.de
www.ccaa.de

Galerie Splinter

Sophie-Gips-Höfe
Sophienstrasse 20-21
D-10178 Berlin-Mitte
Tel: 0049 (0)30 28 59 87 37
Fax: 0049 (0)30 28 59 87 38
E-mail: splinter@glasgaleriesplinter.de
www.glasgaleriesplinter.de

Schürenberg Kunsthandel GbR

Annastrasse 17
D-52062 Aachen
Tel: 0049 (0)241 30852
Fax: 0049 (0)241 4012285
E-mail:
mailbox@schuerenberg.com
www.schuerenberg.com

英國

Artizana

The Village, Prestbury
Cheshire SK10 4DG
Tel/Fax: 01625 827 582
E-mail: info@artizana.co.uk
www.artizana.co.uk

Mark J. West

39B High Street, Wimbledon
Village
London SW19 5BY
Tel/Fax: 020 8946 2811
E-mail: mark@markwest-glass.com
www.markwest-glass.com

The Studio Glass Gallery

63 Connaught Street
London W2 2AE
Tel: 020 7706 3013
Fax: 020 7706 3069
E-mail: mail@studioglass.co.uk
www.studioglass.co.uk

Themes & Variations

31 Westbourne Grove
London W11 2SE
Tel: 020 7727 5531
Fax: 020 7221 6378
E-mail:
go@themesandvariations.com
www.themesandvariations.com

Vessel

114 Kensington Park Road
London W11 2PW
Tel: 020 7727 8001
E-mail: info@vesselgallery.com
www.vesselgallery.com

Victor Arwas Gallery

Editions Graphiques Ltd
3 Clifford Street
London W1F 2LF
Tel: 020 7734 3944
Fax: 020 437 1859
E-mail: art@victorarwas.com
www.victorarwas.com

美國與加拿大

Chappell Gallery

14 Newbury Street
Boston, MA 02116
Tel: 001 617 236 2255
Fax: 001 617 236 5522
E-mail: amchappell@aol.com
www.chappellgallery.com

Glass Artists Gallery

2527 103rd Ave SE
Bellevue, Washington 98004
Tel: 001 425 454 0539
Fax: 001 425 455 7244
E-mail:
info@GlassArtistsGallery.com
www.glassartistsgallery.com

Habatat Galleries

202 E Maple Rd
Birmingham, MI 48009
(plus other locations)
Tel: 001 248 554 0590
Fax: 001 248 554 0594
E-mail: info@habatat.com
www.habatat.com

Heller Gallery

420 West 14th Street
New York, NY 10014
Tel: 001 212 414 4014
Fax: 001 212 414 2636
E-mail: info@hellergallery.com
www.hellergallery.com

Leo Kaplan Ltd

114 East 57th Street
New York City, NY 10022-2601
Tel: 001 212 355 7212
E-mail:
leokaplan@mindspring.com
www.leokaplan.com

Mark McDonald Ltd

555 Warren Street
Hudson, NY 12534
Tel: 001 518 828 6320
Fax: 001 518 828 9282
E-mail: 330@markmcdonald.biz
www.markmcdonald.biz

Marx-Saunders Gallery Ltd

230 West Superior Street
Chicago, IL 60610
Tel: 001 312 573 1400
Fax: 001 312 573 0575
E-mail: marxsaunders@
earthlink.net
www.marxsaunders.com

Ophir Gallery

33 Park Place
Englewood, NJ 07631
Tel: 001 201 871 0424
Fax: 001 201 871 7707
E-mail: gallerymail@
ophirgallery.com
www.ophirgallery.com

Primavera Gallery

808 Madison Avenue
(68th Street)
New York, NY 10021
Tel: 001 212 288 1569
Fax: 001 212 288 2102
E-mail: info@
primaveragallery.com
www.primaveragallery.com

Sarah Ainsley Gallery

55 Mill Street Building 32
Toronto, Ontario M5A 3C4
Tel: 001 416 214 9490
Fax: 001 416 214 9503
E-mail: contact@
sandraainsleygallery.com
www.sandraainsleygallery.com

www.planetglass.net

Laura Freidman
300 Brockmont Drive
Glendale, CA 91202
Tel: 001 818 241 2284
E-mail: Laura@PlanetGlass.net

博物館

奧地利

Vienna Glass Museum (Lobmeyr)

Kärntnerstrasse 26
1010 Vienna
Tel: 0043 (0)1 5120508
Fax: 0043 (0)1 5120508 85
E-mail: office@lobmeyr.at
www.lobmeyr.at

捷克共和國

Museum of Decorative Arts

Ulice 1, Listopada 2
Staré Mesto, Prague 1
Tel: 0042 (0)2 2481 1241
E-mail: direct@upm-
praha.anet.cz

Sklárské Muzeum

CZ-473 01 Nový Bor
Nám.Míru 105
Tel: 0042 424 32196

丹麥

Glasmuseet Ebeltoft

Strandvejen 8
8400 Ebeltoft
Tel: 0045 8634 1799
Fax: 0045 8634 6060
E-mail:
glasmuseet@glasmuseet.dk
www.glasmuseet.dk

芬蘭

Finnish Glass Museum

Tehtaankatu 23
FIN-11910 Riihimäki
Tel: 00358 (0)20 758 4108
Fax: 00358 (0)20 758 4110
E-mail: glass.museum@riihimaki.fi
http://kunta.riihimaki.fi/lasimus/

法國

Musée de l'Ecole de Nancy

36–38 Rue du Sergent Blandan
54000 Nancy
Tel.: 0033 3 83 40 14 86
Fax: 0033 3 83 40 83 31
E-mail: men@mairie-nancy.fr
www.ot-nancy.fr

Musée des Arts Décoratifs

107 Rue de Rivoli, 75001 Paris
Tel: 0033 (0)1 44 55 57 50
Fax: 0033 (0)1 44 55 57 84
www.ucad.fr

Musée des Beaux-Arts

3 Place Stanislas
54000 Nancy
Tel: 0033 3 83 85 30 72
Fax: 0033 3 83 85 30 76
E-mail: mba@mairie-nancy.fr
www.ot-nancy.fr

Musée du Verre Sars Pottery

1 Rue du Général de Gaulle
59216 Sars-Poteries
Tel: 0033 (0)3 27 61 61 44
Fax: 0033 (0)3 27 61 65 64
E-mail: museeduverre@cg59.fr
www.cg59.fr/SARSPOTERIES/default.htm#

德國

Glasmuseum Frauenau

Am Museumspark 1
D-94258 Frauenau
Tel: 0049 (0)9926 940 035
Fax: 0049 (0)9926 940 036
E-mail: info@glasmuseum-
frauenau.de
www.glasmuseum-frauenau.de

Glasmuseum Weißwasser

Forster Strasse 12
D-02943 Weißwasser
Tel: 0049 (0)3576 204 000
Fax: 0049 (0)3576 212 9613
E-mail: info@glasmuseum-
weisswasser.de
www.glasmuseum-
weisswasser.de

Passauer Glasmuseum

Am Rathausplatz
D-94032 Passau
Tel: 0049 (0)851 35071
Fax: 0049 (0)851 31712
www.glasmuseum.de

Stiftung Museum Kunst Palast

Ehrenhof 4–5
40479 Düsseldorf
Tel: 0049 (0)211 899 6241
Fax: 0049 (0)211 892 9307
www.museum-kunst-palast.de

義大利

Museo Correr

Piazza San Marco 52
30124 Venice
Tel: 0039 041 240 5211
Fax: 0039 041 520 0935
E-mail: mkt.musei@
comune.venezia.it
www.museiciviciveneziani.it

Museo Vetrario Murano

Fondamenta Giustinian 8
Murano 30141, Venice
Tel/Fax: 0039 041 739 586
E-mail:
mkt.musei@comune.venezia.it
www.museiciviciveneziani.it

日本

Hokkaido Museum of Modern Art

Kita 1, Nishi 17, Chuo-ku,
Sapporo, Hokkaido 060-0001
Tel: 0081 (0)11 644 6881
www.aurora-
net.or.jp/art/dokinbi

Suntory Museum of Art

Tokyo Suntory Building
11th Floor, 1-2-3 Moto-akasaka
Minato-ku
Tokyo 107-8430
Tel: 0081 (0)3 3470 1073
Fax: 0081 (0)3 3470 9186
www.suntory.co.jp

Yokohama Museum of Art

3-4-1, Minatomirai
Nishi-ku
Yokohama-shi
Kanagawa 220-0012
Tel: 0081 (0)45 221 0300
Fax: 0081 (0)45 221 0317
www.art-
museum.city.yokohama.jp

荷蘭

Glasmuseum Hoogeveen

Brinkstraat 5
7902 AC Hoogeveen
Tel: 0031 (0)528 220 999
Fax: 0031 (0)528 220 981
E-mail: info@glasmuseum.nl
www.glasmuseum.nl

Museum Jan van der Togt

Dorpsstraat 50
1182 JE Amstelveen
Tel: 0031 (0)20 641 5754
Fax: 0031 (0)20 645 2335
E-mail: jvdtogt@xs4all.nl
www.jvdtogt.nl

Nationaal Glasmuseum Leerdam

Lingedijk 28
4142 LD Leerdam
Tel: 0031 (0)345 612 714
Fax: 0031 (0)345 613 662
E-mail: info@leerdamkristal.nl
www.leerdamkristal.nl

瑞典

Nationalmuseum, Stockholm

Södra Blasieholmshamnen
Postal address: Box 16176
103 24 Stockholm
Tel: 0046 (0)8 5195 4300
Fax: 0046 (0)8 5195 4450
E-mail: info@national
museum.se
www.nationalmuseum.se

Orrefors Exhibition Hall

SE-380 40 Orrefors
Tel: 0046 (0)481 340 00
Fax: 0046 (0)481 304 00
E-mail: info@orrefors.se
www.orrefors.se

Smålands Museum

Södra Järnvägsgatan 2
Box 102
SE-351 04 Växjö
Tel: 0046 (0)470 704 200
E-mail: reception@
smalandsmuseum.se
www.smalandsmuseum.se

瑞士

Musée de Design et d'Arts Appliqués Contemporains

Place de la Cathédrale 6
1005 Lausanne
Tel: 0041 (0)21 315 25 30
Fax: 0041 (0)21 315 25 39
E-mail: mu.dac@lausanne.ch
www.lausanne.ch

英國

Brighton Museum & Art Gallery

The Royal Pavilion
Libraries & Museums
4/5 Pavilion Buildings
Brighton BN1 1EE
Tel: 01273 290 900
E-mail: museums@
brighton-hove.gov.uk
www.brighton.virtualmuseum.in
fo

Broadfield House Glass Museum

Compton Drive
Kingswinford
West Midlands DY6 9NS
Tel: 01384 812 745
www.glassmuseum.org.uk

National Glass Centre

Liberty Way
Sunderland SR6 OGL
Tel: 0191 515 5555
Fax: 0191 515 5556
www.nationalglasscentre.com

The Stained Glass Museum

The South Triforium, Ely
Cathedral
Ely, Cambridgeshire CB7 4DL
Tel: 01353 660347
Tel/Fax: 01353 665025
E-mail: admin@stainedglass
museum.com
www.sgm.abelgratis.com

Ulster Museum

Botanic Gardens, Belfast
Northern Ireland BT9 5AB
Tel: 028 9038 3000
www.ulstermuseum.org.uk

Victoria and Albert Museum

Cromwell Road
South Kensington
London SW7 2RL
Tel: 020 7942 2000
www.vam.ac.uk

美國

The Blenko Museum of Seattle

Tel: 001 206 789 5786
E-mail: inquiries@
BlenkoMuseumOfSeattle.com
www.BlenkoMuseum.com

Chrysler Museum of Art

245 West Olney Road
(at Mowbray Arch)
Norfolk, VA 23510
Tel: 001 757 664 6200
Fax: 001 757 664 6201
E-mail: museum@chrysler.org
www.chrysler.org

Corning Museum of Glass

One Museum Way
Corning, NY 14830
Tel: 001 607 937 5371
www.cmog.org

The Metropolitan Museum of Art

1000 Fifth Avenue at 82nd Street
New York, NY 10028-0198
Tel: 001 212 535 7710
www.metmuseum.org

Museum of American Glass

Wheaton Village
1501 Glasstown Road
Millville, NJ 08332-1566
Tel: 001 856 825 6800
E-mail: mail@wheatonvillage.org
www.wheatonvillage.org

Museum of Arts and Design

40 West 53rd Street
New York, NY 10019
Tel: 001 212 956 3535
E-mail: info@madmuseum.org
www.americancraftmuseum.org

Museum of Glass

1801 East Dock Street
Tacoma, WA 98402-3217
Tel: 001 253 284 4750 (Pierce
County only)/1 866 4 MUSEUM
Fax: 001 253 396 1769
E-mail: info@museumofglass.org
www.museumofglass.org

中文索引

＊斜體頁碼表示此條目出現於圖說部分

致謝

PICTURE CREDITS

The publisher would like to thank the following for their kind permission to reproduce their photographs. (Abbreviations key: t=top, b=bottom, r=right, l=left, c=centre.)

16: Judith Miller/DK/RDL/ADAGP, Paris and DACS, London 2004 (bl); 23: Corbis/Bojan Brecelj (tl); 25: The Corning Museum of Glass, Corning, NY (r); 25: Foundation La Triennale di Milano (br); 41: Alamy Images (tl); 42: Orrefors Kosta Boda AB/John Selbing (br); 45: Courtesy of the Trustees of the V&A (bcr); 52: Corbis/ Burstein Collection (br); 53: Hulton Archive/Getty Images (r); 70: Alamy Images (br); 75: Alamy Images (tl); 78: Réunion Des Musées Nationaux Agence Photographique/Musee Des Beaux Arts, Nancy/Harry Brejat (br); 84: Judith Miller/DK/RDL/ADAGP, Paris and DACS, London 2004; 86: Judith Miller/DK/RDL/ADAGP, Paris and DACS, London 2004 (cl), (tr), (br); 87: Judith Miller/DK/RDL/ADAGP, Paris and DACS, London 2004 (br); 88: The Advertising Archive/ADAGP, Paris and DACS, London 2004 (br), Judith Miller/DK/RDL/ADAGP, Paris and DACS, London 2004 (bl), (tr); 89: Judith Miller/DK/RDL/ADAGP, Paris and DACS, London 2004 (tl), (tc), (tr), (cl), (c), (cr), bl), (bcl), (bcr), (br); 90: Alamy Images (br); 94: Judith Miller/DK/Christine Wildman Collection/ADAGP, Paris and DACS, London 2004 (tr), Judith Miller/DK/Gorringes/ADAGP, Paris and DACS, London 2004 (cr); 95: Judith Miller/DK/Gorringes/ADAGP, Paris and DACS, London 2004 (tc); 97: Broadfield House Glass Museum, Kingswinford (bl), (r), (t); 98: Science Photo Library/Lawrence Lawry (r), Judith Miller/DK/Drewatt Neate/ADAGP, Paris and DACS, London 2004 (bl); 99: Judith Miller/DK/RDL/ ADAGP, Paris and DACS, London 2004 (r); 100: Judith Miller/DK/RDL/ADAGP, Paris and DACS, London 2004 (tr), (cl), (cr), (bl), (br), Judith Miller/DK/Lyon and Turnbull Ltd/ADAGP, Paris and DACS, London 2004; 101: Judith Miller/DK/RDL/ADAGP, Paris and DACS, London 2004 (tl), (tr), (cl), (c), (bl), (bcl), (bcr), (br); 104: Judith Miller/DK/MACK/ADAGP, Paris and DACS, London 2004 (br); 105: Judith Miller/DK/James D Julia Inc/ADAGP, Paris and DACS, London 2004 (tr); 109: Mary Evans Picture Library (tl); 115: Judith Miller/DK/Rago Modern Auctions/ADAGP, Paris and DACS, London 2004 (tcr); 118: J. Alastair Duncan (tr); 119: J. Alastair Duncan (l); 120: Corbis: Mimmo Jodice (br); 122: Corning Inc. Archives (br); 129: Hulton Archive/Getty Images/A.E French/Archive Photos (tl); 137: Corbis/Hulton-Deutsch Collection (tl); 146: Corbis/Adam Woolfitt (br); 154: Arcaid/Mark Fiennes (tr); 160: Corbis/Peter Bakeley (tr); 165: Corbis/E.O.Hoppe (tl); 174: Orrefors Kosta Boda AB: John Selbing (tr); 175: Corbis/Swim Ink (l); 176: Orrefors Kosta Boda AB (br); 177: Corbis/Mark M. Lawrence (r); 184: The Corning Museum of Glass, Corning, NY/gift of Harry W. and Mary M Anderson in memory of Carl G. and Borghild M. Anderson and Paul E. and Louise Wheeler (bl); gift of Steuben Division of Corning Incorporated (cl), Courtesy of the Trustees of the V&A/Daniel McGrath (tr); 185: The Corning Museum of Glass, Corning, NY (br); 186: Judith Miller/DK/RDL/ADAGP, Paris and DACS, London 2004 (tr); 187: Judith Miller/DK/RDL/ADAGP, Paris and DACS, London 2004 (tcr), (bl); 191: The Corning Museum of Glass, Corning, NY (r), Corbis/Peter Yates (tl), Courtesy of the Trustees of the V&A (bl).

Jacket: Front: Judith Miller/DK/RDL/ ADAGP, Paris and DACS, London 2004.

All other images © Dorling Kindersley and The Price Guide Company
For further information see: www.dkimages.com

AUTHOR'S ACKNOWLEDGMENTS

The Price Guide Company would like to thank the following people for their contributions to the production of this book:
Harry Cowdy and Pauline Solven at Cowdy Gallery, Newent, UK; Terry Davidson at Leo Kaplan Modern, New York, US; Nicholas Dawes at David Rago Auctions, Lambertville, New Jersey, US; Dr Graham Dry at Von Zezschwitz, Munich, Germany; Matisse P. Etienne at Etienne & Van den Doel, Oisterwijk, The Netherlands; Mr & Mrs Herr at W.G. Herr, Cologne, Germany; Peter Layton at London Glass Blowing, London, UK; John Mackie at Lyon & Turnbull, Edinburgh, UK; Stephen Saunders and Damon Crain at The End of History, New York, US; Jim Schantz and Mary Childs at Holsten Galleries, Massachusetts, US; Alvise Schiavon and Veronika Leibetseder at Vetro & Arte Gallery, Venice, Italy; Allan Shanks at American Art Glass Works, New York, US; Eric Silver at Lillian Nassau, New York, US; John Smith, Mallett, London, UK; Anthony Stern at Anthony Stern Glass, London, UK; Askan Quittenbaum at Quittenbaum Auctions, Munich, Germany; Horst Ungar at Dr Fischer, Heilbronn, Germany; Olivier van Wijk and Mariska Dirkx at Galerie Mariska Dirkx, Roermond, The Netherlands.
Thanks also to: Keith Baker, Dr Graham Cooley, Martina Franke, Wilfrid von Spaeth, and Nicolas Tricaud de Montonniere.

PUBLISHER'S ACKNOWLEDGMENTS

Dorling Kindersley would like to thank Paula Regan and Angela Wilkes for editorial assistance, Anna Plucinska for design assistance, Dorothy Frame for the index, and Scott Stickland and Jonathan Brooks for digital image coordination.